KB090676

한(조선)반도 개념의 분단사

문학예술편 3

한(조선)반도 개념의 분단사

문학예술편 3

2018년 2월 13일 초판 1쇄 인쇄
2018년 2월 27일 초판 1쇄 발행

지은이 김성경·이우영·김승·배인교·전영선
펴낸이 윤철호·김천희
펴낸곳 (주)사회평론아카데미

편집 김천희
디자인 김진운
마케팅 강상희

등록번호 2013-000247(2013년 8월 23일)
전화 02-2191-1128(편집), 02-326-1182(영업)
팩스 02-326-1626
주소 03978 서울특별시 마포구 월드컵북로12길 17

ISBN 979-11-88108-42-8 94600

* 이 저서는 2016년 대한민국 교육부와 한국학중앙연구원(한국학진흥사업단)의
 한국학 총서 사업의 지원을 받아 수행된 연구임(AKS-2016-KSS-1230006)

한(조선)반도
개념의 분단사

문학예술편 3

김성경·이우영·김승·배인교·전영선 지음

사회평론아카데미

차례

문학예술편 2

민족영화 개념의 분단사

김성경 북한대학원대학교

이우영 북한대학원대학교

김 승 건국대학교

1. 서론: '민족영화' 혹은 '민족적 영화' 개념의 분단사

현재 경험할 수 있는 대부분의 문학예술 장르들은 근대적 산물이라고 할 수 있다. 이것은 일반 시민들이 향유하는 소설이나 시를 포함한 문학작품들이나 대중음악 그리고 미술작품들 대부분도 전통사회에 존재했던 것들과 형식과 내용에서 차이가 크다는 것을 의미한다. 그럼에도 불구하고 문학·공연·미술·음악 등은 최소한 전통사회에도 존재했던 장르였다는 점에서 존재 자체가 부재했던 영화는 독특한 성격을 갖는다. 1895년에 프랑스의 뤼미에르(Lumière) 형제가 시네마토그래프(Cinema-tographe)를 공개한 것에 기원을 두고 있는 영화는 그 자체가 근대 기술의 발전과 밀접하게 연결되어 있다.[1] 일정한 의미를 갖고 움직이는 대상을 촬영하여 영

........

1　Arnold Hauser, *The Social History of Art*, Vol. IV, Routledge, 1999, 『문학과 예술의 사회사』 4, 창비, 2016, pp.145-165.

사기로 영사막에 재현하는 종합예술이라는 사전적 의미를 갖고 있는[2] 영화가 과학기술의 발전과 연관됐다는 것은 근대, 정확히 말한다면 근대 산업사회의 태동과 관련되어 있다는 것을 의미한다. 이와 동시에 영화의 발전 과정에서는 근대 사회의 또 다른 측면인 자본주의 사회의 대중문화의 형성과 관계를 맺게 된다. 영화 제작 과정에서 필요한 물적 토대를 마련하기 위해서도 기술뿐만 아니라 자본이 필요했고, 다수가 동시에 관람을 한다는 문화 향유의 형태에서도 근대 산업사회의 대중문화와 가장 부합하는 것이 영화였다는 것이다. 그런데 기술 기반의 근대 산업사회, 그리고 자본주의를 기반으로 한 대중사회가 비롯된 곳이 유럽이었다는 점에서 영화는 지역적인 차원과도 결합된 문화예술 장르이다. 이러한 맥락에서 영화는 시간적으로는 근대, 공간적으로 서구의 장르라고 할 수 있다.

비서구 지역으로 근대의 경험이 없었던 한반도에서 영화는 낯선 장르였으며, 근본적으로 낯선 개념일 수밖에 없었다. 여타 근대적 문물과 마찬가지로 영화가 한반도에 처음으로 소개된 것은 개화기 초기였다. 1910년대 활동사진 형태로 조선에 수입됐는데, 문제는 이 과정 자체가 일제 강점기와 연결되어 있었다는 것이다. 이것은 문화예술의 한 분야로 위상을 정립해야 했던 당시의 상황에서 식민지의 물적인 토대를 배제할 수 없었으며, 식민지 근대화를 추구했던 일제의 제국주의 침략 정책과도 분리되기 어려웠다는 것을 의미한다.[3] 즉 한반도의 정치사적 맥락과 영화는 불가분의 관계를 갖는

.......

2 국립국어원 표준국어사전 http://stdweb2.korean.go.kr/search/List_dic.jsp. 2017. 1. 30.
3 한영현, 「해방기 한국영화의 형성과 전개 양상 연구」, 성신여자대학교 박사학위 논문,

다는 것인데, 이러한 경향성은 일제 강점기를 지나 해방을 맞이해서도 마찬가지였다.

'개념의 분단사'라는 문제의식이 한반도에서 문학예술의 개념들이 정치사적인 맥락과 불가분의 관계에 있다는 입장이 전제되어 있는 것이지만, 영화의 경우는 이념을 기준으로 나누어진 분단의 영향을 더욱 많이 받은 장르이다. 왜냐하면 자본주의 체제에서 영화는 대중문화의 중심이 되어 시장의 '상품'이 된 반면, 사회주의 체제에서 영화는 정치적 선전의 핵심 장르이기 때문이다.[4] 문화도 중요한 상품이 되는 자본주의 '대중문화'를 대표하는 남한의 영화와 윤리적 동기 유인을 체제 동력의 기반으로 하는 사회주의의 중요한 동원 수단으로서의 문학예술의 중심인 북한의 영화는 기술이나 형식이 동일할지 모르지만 역사적·사회적 의미의 차이가 적지 않다는 것을 의미한다. 체제 차이는 남한의 영화에서 경제적 맥락이, 북한의 영화에서 정치적 맥락이 일차적으로 중요하게 되는 배경이 된다. 자본주의와 사회주의라는 체제 이념의 차이와 더불어 국가 건설 과정에서 지향했던 개방성 및 배타성의 정도 차이도 남북한 영화의 차이를 만드는 또 다른 조건이 됐다고 볼 수 있다. 대외 의존적인 발전 정책을 채택했던 남한이 서구, 특히 미국의 영화와의 관계가 밀접했던 반면, 자립경제를 추구했던 북한은 외부 영화들과의 상호작용이 제한적이었다.

또한 한반도의 분단은 2차 세계대전 이후 냉전 체제의 공고화와

<hr/>

2010, p.3.

4 오프스니야니코프, 이승숙·진중권 역, 『마르크스-레닌주의 미학원론』, 이론과 실천, 1990, p.231.

밀접하게 연결되어 있고, 국제적 냉전 체제의 종주국인 미국과 소련이 남북한의 뒤에 있었다는 것도 남북한 영화의 차이를 분명하게 하는 또 다른 배경이었다. 영화가 기본적으로 외부에서 수입된 문화 장르인데다가 남한과 북한의 후견인이었던 미국과 소련은 각각 영화의 발전에서도 핵심적인 역할을 해 왔기 때문에 분단과 건국 과정에서 남북한의 영화는 미국과 소련의 영화로의 지향성을 가졌다는 것이다. 남북한이 지향했던 체제의 차이와 더불어 국제정치적 맥락에서의 남-미국, 북-소련의 관계는 남북한 영화의 거리를 더욱 멀게 만들었다고 할 수 있다.

문화의 창작과 향유하는 과정을 당·국가가 직접 관할하는 사회주의 북한과 기본적으로 개인의 영역으로 간주하는 자본주의 남한의 차이는 영화에서도 마찬가지이다. 이것은 영화 개념의 창조와 변용에 북한은 당·국가가 담당하는 부분이 큰 반면, 남한은 국가뿐만 아니라 개인을 포함한 시민사회, 그리고 기업이 모두 주체가 될 수 있다는 것을 의미한다.

개념사적인 차원에서 본다면 역사적 개념들이란 과거의 경험들을 포괄하고 미래의 기대들을 한데 묶는 것인데,[5] 한반도에서 영화는 다른 개념들과 달리 완전히 새로운 것이라는 특징을 갖는다. 따라서 한반도 영화라는 개념에는 영화(활동사진 포함) 도입 이전의 조선시대까지의 전통적인 문화적 경험이 포함되어 있지 못하다는 것을 의미하며, 당연히 '민족' 특히 '민족문화'와의 결합이 쉽지 않다는 것을 의미한다. 물론 오늘날 우리가 접하는 대부분의 학문적

.......

5 박근갑 외, 『개념사의 지평과 전망』, 소화, 2015, p.8.

혹은 예술적인 개념들이 대부분이 엄격한 의미에서 근대의 산물이 거나 최소한 근대와 더불어 개념의 의미가 새롭게 구성됐다고 할 수 있지만, 역사적으로 유사한 경험마저도 없었던 영화의 경우는 정도의 차이가 확연히 다르다. 이것이 다른 예술 장르와 비교해서 '민족영화'라는 개념이 구한말 영화 도입 이후 분단을 거쳐 오늘날까지도 남북한에서 상대적으로 낯선 중요한 이유이기도 하다.

개념의 분단사를 연구하는 첫 단계로 '민족'과 문학예술의 개별 장르와의 결합을 탐구하는 과정에서 다른 문학예술 장르들에 비해서 '민족영화'라는 개념이 남과 북, 그리고 분단 이전 일제 강점기에도 보편적이지 않았다는 사실은 불가피하게 '민족영화'의 개념의 분단을 탐구하기 위해서는 '민족영화'라는 단어에만 집착할 것이 아니라 민족영화의 의미를 포함하는 유사어 및 동의어들로 확장해서 연구의 대상으로 삼을 수밖에 없는 배경이 됐다. 다시 말하자면 영화 장르의 경우 역사적으로 발현됐던 고유한 개념으로서 '민족영화'인 동시에 일종의 범주적 개념에서 민족적 영화로 간주한다는 것이다. 정리해서 말한다면, 전적으로 새롭게 외부에서 수입된 영화의 장르적 특성 때문에 '민족영화'라는 개념만을 독립적으로 분석의 대상으로 하는 데 한계가 있어 민족영화와 더불어 민족적 영화들의 개념들을 연구 대상으로 삼았다는 것이다.

분단 이후 독립적으로 국가 건설을 추진한 남북한은 각각의 체제 변화 과정에서 유의미한 시기 구분의 차이가 발생했다. 정치가 우선하는 북한은 정치사적인 시기 구분이 다른 하위체제의 이해에도 중요하지만, 비교적 권력 구조의 변화가 두드러지지 않았던 까닭에 시기의 구별도 비교적 단순하다. 반면 북한만큼은 아니지만 권위

주의 정치 구조를 장기간 유지했던 남한의 경우는 정치체제의 변화, 즉 정권의 변화가 시기 구분의 기준으로 의미가 있다. 그러나 4·19, 5·16, 유신, 그리고 광주민주화운동과 6·10 항쟁 등 정치적 격변이 적지 않았고, 경제사회 체제의 변화도 역동적이었던 남한의 경우는 시기 구분도 다소 복잡할 수밖에 없다. 따라서 민족영화의 분단 개념사를 규명하는 과정에서 남북한의 시기 구분은 다르게 진행될 것이다.

민족영화의 분단 개념사는 분단 이후가 중심이 되겠지만, 남북한에서 일제 강점기는 공통으로 검토할 필요가 있다. 일제 강점기의 영화와 관련된 역사적 사실들은 동일함에도 불구하고 남북한이 이해하는 의미는 다르다. 그리고 일제 강점기의 민족영화와 관련된 차별적 이해는 분단 이후 남북한 민족영화의 전개 과정이 다르게 되는 토대가 된다는 점에서 중요하다고 할 수 있다.

국가주의가 강한 북한에서는 영화 개념의 구성 과정에서도 국가 영역이 상대적으로 중요하다. 따라서 북한의 민족영화를 분석하기 위해서 분석의 대상으로 삼은 텍스트도 주로 당·국가의 공간물이다. 역사적 변천이 논의의 중심인 까닭에 북한의 공간물 가운데 핵심 텍스트로는 『로동신문』, 『조선중앙년감』, 『조선예술』 등의 정기간행물을 선택했다. 김일성, 김정일의 문건이나 역사서들은 정치적 상황에 따라 가필되거나 수정되는 경우가 왕왕 있어서 보조적인 자료로 활용할 것이다. 분석 과정에서 부분적으로 남한의 관련 북한 연구 자료들을 참고할 것이다.

남한의 경우는 개념들이 형성되고 변화하는 과정에서 국가보다는 사회 영역이 중심이 된다고 할 수 있다. 이러한 맥락에서 개념 분

석의 일차적 대상 텍스트는 해당 시점의 언론이 될 것이다. 주요 일간지들을 중심으로 개념의 구성을 검토하고 영화사와 관련된 기존의 연구 성과들을 보완적 자료로 활용할 것이다.

2. 해방 전: 영화 개념의 수입과 정착

1) 개념으로서의 '영화'

영화는 개념이다. 통상적으로 영화는 문화 생산물의 특정한 양식이면서 동시에 기술 매체로 정의됐다. 즉 영화는 고정된 문화 '매체'로 정의하는 것이 일반적이다. 하지만 영화를 '개념'으로 그리고 통시적으로 사유하게 되면, 사진의 대척점으로 동적 특성을 강조하는 동영상이라는 개념에서 이미지와 소리의 매체이자 근대의 압축물, 서사와 비주얼 이미지의 결합체, 최근에는 높은 부가가치 산업 등으로 개념의 변화가 이루어졌음을 알 수 있다. 기술의 발전에 따라 형태(form)가 변화했는데, 이는 각 시공간의 맥락에서 영화 개념 변화의 질료가 됐다. 역으로 영화라는 개념의 변화는 특정 기술과 문화양식을 영화의 형태로 결합하게 하는 역할을 수행하기도 한다. 영화 개념의 궤적을 추적하는 것은 기술 혁신에서 서사 매체로의 전환의 개념적 경로를 짐작케 한다. 또한 최근 영화가 단순히 텍스트의 영역이 아닌 '영화'를 둘러싼 산업적·문화적 실천(들)까지를 아우르는 영역으로 확장된 것은 단순히 영화라는 실개의 영역에서 이루어진 것이 아니라 영화 개념을 둘러싼 예술과 산업의 쟁투가 수반

된 것임을 확인할 수 있다.

여타 문화 생산물과는 다르게 영화라는 매체의 속성은 영상/상영 기술의 가능 여부가 중요한 기준점이 된다. 이런 맥락에서 영화는 기술이 발전된 서구에서 발명되어 다른 지역으로 전파·확산됐고, 이 과정에서 보편적인 형태의 '영화'는 발전된 기술을 바탕으로 산업화를 이루어 낸 할리우드를 중심으로 한 미국의 서사 영화가 됐다. 이 때문에 보편적이라고 통용되는 '영화' 밖의 영화는 태생적으로 '영화'와는 다른 성격을 내포해야만 하는 '-(하이픈)영화'(예를 들어 '예술-영화', '유럽-영화', '내셔널 시네마(민족-영화)', '제3세계-영화', '아방가르드-영화', '독립-영화', '다큐멘터리-영화' 등)로 개념의 분화가 일어나게 된다.

특히 영화가 상영 매체로서 수입됐던 식민지 조선에서는 근대적인 것으로서의 영화 개념이 자리 잡자마자 곧 '제국영화'와 '조선영화'라는 새로운 개념의 등장으로 그 의미 체계의 변화가 만들어지기도 했다. 해방 정국과 6·25전쟁을 거쳐 남북 분단을 맞이한 '영화'는 이제 남과 북이라는 국민국가의 문화 생산물로서의 위치를 갖게 된다. 하지만 이것도 각 역사적 국면에 따라 끊임없이 개념의 분화와 변화, 유사 개념과의 결합과 탈구, 신조어의 등장과 신개념의 형성 등 굴곡진 과정을 겪게 된다. 남과 북에서의 대명사 '영화'라는 개념은 모방과 욕망의 대상이라는 측면에서 공통점이 있지만, 그 의미의 대응하여 신개념을 구축해 내는 방식은 남과 북에서 차이점을 확인할 수 있다. 예를 들어 남한의 경우는 대명사 '영화'와 비슷해지려는 개념적 시도가 영화가 수입된 그 시기부터 지금까지도 계속되고 있다. 초기에는 영화의 형태는 모방의 대상으로 삼지만 내용이나

서사에서는 '차이'를 바탕으로 '조선영화', '국산영화', '방화' 등의 개념을 구축했다면, 20세기 말부터는 내용이나 서사의 차이 또한 희미해지고 오히려 산업적 가치의 측면에서 '한국' 경제의 이해관계, 즉 산업적 가치 측면에서 '한국영화' '코리안 시네마' 등의 개념을 해석하는 경향이 있다. 역으로 북에서는 '우리식'을 강조하면서 '주체영화'라는 신조어가 만들어지고, '우리식 영화예술'을 강조하는 방식으로 '영화'와 구분되는 개념으로서의 '조선예술영화'가 재규정됐다. 그만큼 남과 북의 분단은 '영화'에 대응하는 '-(하이픈)영화'의 의미망 구성의 분단을 만들어 냈다. 몇몇 시기에서 남과 북 사이에 개념적 교류 혹은 분단이 포착되기도 하지만, '영화'라는 매체의 특성상 서로를 반대항으로 인식한 개념의 분단은 두드러지지 않는다. 오히려 보편적인 형태라고 통용되는 할리우드 중심의 '영화'를 대타자로 두고 각기 다른 개념의 의미망을 구성했다고 보는 것이 타당해 보인다.

이 글은 남한에서의 '민족영화' 개념의 궤적을 개념사적 방법을 적극 활용하여 식민지 조선시기부터 한류 담론이 확장되는 21세기 초까지 살펴보는 것을 목적으로 한다. 개념사는 각 역사적 시기의 '개념'의 이데올로기적 사용과 의미에 주목한다.[6] 개념은 "단어에 포박되어 있"지만 단어가 지칭하는 고정된 의미를 지닌 것이 아니라 항상 다의적이며 모호한 것을 의미한다.[7] 더욱이 개념은 단순

.......
6 개념사의 기본적 접근에 대해서는 라인하르트 코젤렉, 한철 역, 『지나간 미래』, 문학동네, 1998; 나인호, 『개념사란 무엇인가』, 역사비평사, 2011; 리디아 리우, 민정기 역, 『언어횡단적 실천』, 소명출판, 2005 등을 참조.
7 나인호, 위의 책, pp.51-57.

히 실재를 반영하는 것에 그치지 않는, 각 시대의 구체적 언어 행위 (speech act)의 일부분이다. 개념은 "특정 사회집단들에 의한, 그들을 위한, 또한 그들의 정치·사회적 함의를 지니고 있고" 현실을 "통합시키고 각인시키며 폭발시키는 힘을" 가진다.[8] 개념사적 연구 방법은 지금껏 한국 영화사의 논의에서 충분히 다루어지지 않았던 '조선영화', '민족영화', '한국영화'와 같은 기표가 가리키는 기의가 사실은 영화라는 매체의 수용부터 식민지 해방, 분단, 세계화 등 여러 번의 변형을 거친 개념적 구성물임을 밝히려는 시도이다. 다시 말해 민족영화라는 개념은 특정한 실재를 반영하지만, 동시에 언어 행위 속에서 '조선영화', '국산영화', '한국영화', '코리안 시네마'라는 범주와 성격을 구성하는 효과를 지닌다.

하지만 여기서 간과하지 말아야 할 사실은 19세기 후반에 서구에서 '발명'되어 상당히 빠른 시간 내에 전파된 '영화'라는 매체의 기술적인 특성이다. 다시 말해 '보편적인 실재'로서 영화라는 매체와 기술력이 각 지역으로 일괄적으로 수입되고 통용되면서, '영화'라는 매체 자체는 단순히 번역되거나 신조어를 통해 지칭된다. 하지만 일방적 전파의 단계를 넘어서 영화의 자국화를 고민하게 되는 수용과 변형의 시기를 거치면서 '민족영화', 즉 '내셔널 시네마'라는 개념어가 등장하게 된다. 게다가 민족영화라는 개념은 특정 영화의 텍스트적 성격이나 영화 산업의 실재를 설명하는 범주이기도 하지만, 동시에 각 시대의 담론을 구성하는 요소로 작동하기도 한다. 이

.......

8 나인호, 「레이먼드 윌리엄스(Raymond Williams)의 'keyword' 연구와 개념사」, 『역사학연구』 29, 2006, p.460.

런 맥락에서 이 글은 1900년대부터 6·25전쟁 이전까지를 '조선영화'라는 신개념의 등장의 측면에서 살펴보고, 누가, 어떻게, 어떤 의도로 '조선영화'라는 개념을 사용했는지를 신문기사의 용례를 중심으로 살펴보도록 한다. '조선영화'라는 개념은 6·25전쟁이 끝나고 난 이후에 점차로 소멸되고, 이후 '국산영화', '방화' 등의 신조어가 등장하여 개념의 공백을 메우기 시작한다. '민족영화'라는 신조어는 분단 이후에 잠깐 등장했다가 자취를 감추고, 그 대신 '한국영화'라는 개념이 남한에서 제작한 영화 전반을 가리키는 용어로 쓰이게 된다. 한편 '민족영화' 개념은 1980년대에 다시금 등장하여 본격적으로 논의되는데, 이 시기에 '민족영화'를 둘러싼 해석의 쟁투는 '미국영화'로 장악된 시장과 관객의 취향을 적극적으로 취하기 위한 운동적 성격을 띠고 있었다. 이후 1990년대 후반 즈음에는 글로벌 시장에서의 시장 가치의 측면에 주목한 '코리안 시네마'라는 개념이 등장하여 기존의 민족영화와 한국영화 개념을 대체하는 경향이 있다.

이렇듯 이 글은 '조선영화'로 시작되어 '코리안 시네마'로 변천된 한국이라는 지정학적 위치에서의 '-(하이픈)영화'의 궤적을 추적하는 것이 목적이다. 이를 위해 1900년대부터 1925년까지는 『매일신보』를 중심으로 살펴보았고, 이후에는 네이버 뉴스라이브러리와 한국영상자료원에서 발간한 『신문기사로 본 조선영화』, 『신문기사로 본 한국영화』시리즈를 이용하여 '조선영화', '국산영화', '방화', '민족영화', '한국영화', '코리안 시네마' 등의 개념어의 용례를 분석했다. 또한 내셔널 시네마와 대응점에 있는 '외국영화', '미국영화', '할리우드' 등의 개념 또한 시대를 거치면서 어떻게 변화되고 있는지를 살펴보았다. 뉴스기사뿐만 아니라 각 시기별로 의미 있는 영화

관련 잡지나 문예지를 폭넓게 살피려는 노력이 필요함에도, 이 글의 통시적 성격으로 인해 충분한 자료와 용례를 담아내지 못했다. 한 세기를 넘는 시간성을 고려하여 개념(들)의 궤적을 살펴본다는 것은 상당히 힘겨운 작업에 분명하다. 이 짧은 글에 그 긴 시간 동안 영화를 둘러싼 개념들의 충돌, 경합, 생성의 메커니즘을 다 담아내는 것은 어쩌면 불가능에 가까운 작업일 것이다. 그럼에도 불구하고 기존의 영화사에서 다루고 있는 한국영화의 역사를 개념사적 방법으로 재해석하여, 한국영화라는 '실재'가 사실은 개념에 의해 구성되고 규정되는 측면이 있었음을 규명하는 데서 이 연구의 의미를 찾고자 한다.

2) '영화'의 수입과 '조선영화' 개념의 등장

(1) '영화'의 발명과 전파

영화(映畫)의 한자어가 내포하고 있는 뜻은 현실을 비춰 낸다는 의미이다. 그 기원은 사진(寫眞)의 역사와 밀접한 관련이 있다. 사진은 빛을 활용한 광학장치인 카메라 옵스큐라가 발전하고 이것이 19세기 중반에 들어서 등장한 필름과 결합되면서 본격적으로 등장하게 된다. 사진을 의미하는 '포토그래피(photography)'라는 단어는 그리스어 'photo(빛)'와 'graphien(그리다)'에서 유래했고, 1839년에 존 허셜(John Herschel)이 처음 사용한 단어로 알려져 있다. 즉 사진은 광학 기능을 갖춘 기계(카메라 옵스큐라, 후에 카메라라는 기계를 가리키는 단어의 기원이 되는 것)와 필름을 통해서 현실을 더 현실처럼 그려 내는 것을 의미하고, 그 시작은 카메라와 필름이라는

기술의 발달과 긴밀한 관계를 갖는다.

사진이 실물을 베껴 낸 정적인 이미지를 의미한다면, 영화는 동적인 것으로 확장된 영상물을 의미한다. 물론 그 시작은 영화를 어떻게 개념화하느냐에 따라 다르게 분석되기도 한다. 예를 들어 동영상이라는 측면에서는 1890년대 중반부터 미국과 유럽 도처에서 영상기구가 발명되어 '움직이는 모습(moving image)'을 카메라에 담아내는 혁신이 이루어졌는데, 이 때문에 정확한 시점이나 특정인을 영화의 최초 발명자로 지칭하기는 어렵다. 게다가 단순히 동영상이 제작된 것으로 영화의 기원을 정의한다면 이미 19세기 중엽부터 마술환등(magic lantern), 디오라마·파노라마 등의 기구가 발명되어 고정된 이미지가 아닌 움직이는 영상이 제작됐음을 간과할 수 없다.[9] 하지만 영화를 단순히 기술적인 동영상이 아닌, 스토리텔링의 특성과 다수의 관중이 영사기를 통해 함께 관람하는 영상매체라고 정의한다면, 그 시작은 뤼미에르 형제로 보는 것이 좀 더 설득력이 있어 보인다. 잘 알려진 것처럼 뤼미에르 형제는 사진기·인화기·영사기가 결합된 형태의 시네마토그래프(cinematograph)를 발명했고, 1985년 12월 28일에는 파리에서 시민을 대상으로 최초로 동영상을 공개했다. 그 당시 관객들은 1프랑의 입장료를 내고 영화를 관람했으며, 짧은 동영상 10편이 약 20분가량 상영됐다.

초기의 영화는 기록영화의 특성을 지니며 현실을 재현하는 것 자체로도 큰 반향을 일으켰다. 예를 들어 1896년 1월에 프랑스에서

.......

9 기술적인 측면에서의 영화의 발명에 관한 소개는 이상면, 「영화의 진정한 시작은 언제인가?: 19세기 후반 영상의 과학기술적 발전과정에 대한 논의」, 『문학과 영상』 11(1), 2010 을 참조.

대중을 상대로 상영된 「시오타 정거장에 기차의 도착」이라는 작품은 특별한 서사나 스토리 없이 기차가 정거장에 들어오는 동영상을 담고 있었는데, 그 이미지가 너무나도 사실과 같아서 영화를 보던 관객이 깜짝 놀라 물러섰다는 것은 이미 잘 알려진 에피소드이다. 그만큼 초기의 영화는 '사실' 같은 움직이는 이미지의 의미를 지니고 있었고, 이런 맥락에서 영화를 지칭하는 단어인 시네마(Cinema)는 그리스어로 '움직이다'는 뜻의 'kinetos'의 어원을 지닌 '움직임, 운동'을 뜻하는 접두사를 그대로 사용한 것이다.[10]

영화를 가리키는 또 다른 용어인 필름(Film)은 영화의 기술적인 특성에 기반을 둔 것으로, 카메라에 장착된 반투명의 셀룰로이드 베이스를 지칭한다. 필름은 1888년에 코닥(Kodak)사가 창업되면서 고안된 것으로, 토머스 에디슨(Thomas Edison)이 자신의 키네토스코프(Kinetoscope)에 활용했던 것이다. 코닥사가 규정한 필름의 규격은 이후에도 영화의 표준이 되는데, 디지털 기기가 일반화되기 이전까지 16mm, 32mm 등 코닥사에서 제조되는 필름의 규격대로 영화가 제작됐고, 여기서 필름이라는 단어가 영화를 가리키는 용어로 굳어지게 됐다는 짐작이 가능하다.

초기의 영화가 기술적 혁신과 현실의 재현이라는 의미를 내포하고 있었다면, 현재 의미의 영화 텍스트적 특징의 기원은 조르주 멜리에스(Georges Maliès)의 「달나라 여행」(1902)이다. 이제 영화는 단순히 현실의 역동성을 움직이는 이미지로 담아내는 것에서 한걸

.......
10 뤼미에르 형제가 발명한 시네마토그래피가 '움직이는 것을 그리다'라는 뜻을 지닌 것 또한 같은 맥락이라고 할 수 있다.

음 더 나아가 이야기를 전달하고 상상력을 이미지로 구현하며 더 효과적인 서사와 이미지를 위한 편집과 기술 등이 정교해지는 수준에 이르게 됐다. 그만큼 영화는 더 이상 현실의 단순한 재현이 아닌 내러티브와 상상, 그리고 환상적인 이미지를 포함하는 것으로 그 개념의 범위가 확장됐다.

사실 이러한 개념의 변화에는 영화의 상업성에 천착한 몇몇 미국 사업가가 영화를 '산업'으로 재편한 것이 결정적인 영향을 미쳤다. 이들은 영화의 상품성의 확대를 위해서 더 많은 볼거리와 서사를 담아내는 데 노력을 기울이기 시작했고, 산업의 측면에서는 제작, 상영, 배급 등의 시스템이 구축되기에 이른다. 20세기 초반부터 미국에서 본격적으로 서사영화가 생산되기 시작하고, 1920년대에 이르러서는 할리우드를 중심으로 한 영화의 상업화가 본격화된다. 물론 유럽에서도 프랑스와 이탈리아를 중심으로 영화의 상업화가 비슷한 시기에 진행됐지만, 안타깝게도 1차 세계대전을 기점으로 유럽의 영화 산업이 대부분 파괴되어 미국 수준의 산업화를 이루어 내기 어려웠다. 게다가 전쟁을 통해 경제적, 정치적 헤게모니를 쥐게 된 미국이 영화를 중요한 문화상품으로 주목하면서, 1930년대에 이르러 전 세계의 영화 산업은 미국의 할리우드를 중심으로 재편된다.[11] 이후 할리우드 영화는 전 세계의 영화를 주도할 뿐만 아니라 영화 기술이나 편집 기법 혹은 장치, 더 나아가 서사 양식의 기준이 되기에 이른다. 이미 1930년대부터 '할리우드'는 보편적인 '영화'와

.......

11 그래엄 터너, 임재철 외 역, 『대중영화의 이해』, 한나래, 1994, p.29; 강현두·원용진·전규찬, 「초기 미국영화의 실험과 정착: 1920~1930년대 헐리우드」, 『언론정보연구』 34, 1997, pp.79-83.

사실상 동의어로 쓰이기 시작한 것이다.

할리우드의 영화를 수입하면서 '영화'라는 개념에 눈을 뜨기 시작한 세계 각 지역은 할리우드라는 '보편적' 기준에 다다르기 위해 노력해야만 하는 열등한 존재이면서, 동시에 그와는 '다른' 정체성을 내셔널 시네마(national cinema)라는 이름으로 구성해야만 하는 위치에 놓이게 된다. 즉 근대성의 기표로서 수입된 영화는 각 지역의 정체성의 장(場)으로 확장되면서, 근대적 타자(서구적 근대성)와의 유사성을 드러내면서도 동시에 '차이'를 구성해야 하는 영역으로 자리 잡게 됐다. 예를 들어 남미 여러 국가는 1890년대에 영화를 수입하기 시작한 이후 1900년대 초반에 기록영화 형식의 영상물을 시작으로 초기적 형태의 극영화 또한 생산한 것으로 알려져 있다. 그 당시 수입된 할리우드 영화의 근대적 메시지나 이미지를 일방적으로 따라한 것이 맹아적 형태의 내셔널 시네마였지만, 1910년대 이후에는 남미의 정체성과 차이를 녹여 내 '국민성(nationness)'을 분명하게 드러낼 수 있는 영화를 생산하기 시작했다. 다시 말해 영화는 서구 근대성의 일방적 전파의 시기를 거쳐 수용과 변용, 그리고 이후에는 각 국가의 정체성을 구성해 내는 근대적 기술과 매체로 작동해 왔다.[12]

이렇듯 할리우드의 영향력의 자장이 그 근원이면서, 동시에 이와는 구별되는 타자의 성격을 배태해야만 하는 내셔널 시네마의 양상은 한반도에서도 예외가 아니었다. 하지만 조선에서의 근대는 일

.......

12 A. M. Lopez, "Early Cinema and Modernity in Latin America", *Cinema Journal*, 40(1), Fall, 2000, pp.48-78.

본이라는 또 다른 경유지를 거쳐 굴절된 양상으로 전파됐다는 점에서 좀 더 세심한 접근이 요구된다. 즉 조선인들의 내셔널 시네마는 단순히 할리우드라는 서구적 근대뿐만 아니라 일본과 식민 지배라는 또 다른 층위에서 복잡하게 구성됐다. 특히 영화가 처음 소개되는 19세기 초반 조선의 상황은 일본의 내정 간섭이 본격화됐던 시기이고, 급기야 1910년 한일합병을 기점으로 일본의 식민지로 전락하는 격동의 시기였다. 일본을 통해서 수입되기 시작한 발전된 문물은 조선인들에게 근대라는 충격과 선망을 안겨 주었지만, 동시에 그것이 식민 지배자의 문물이라는 비판의식을 갖게 하기도 했다. 특히 조선인들에게는 할리우드 영화에 대한 상당 수준의 경외감이 존재했는데, 그 이유는 전달자 '일본'이 아닌 근대의 '모국' 혹은 '근원'으로서 미국 문물을 추종한 태도에 바탕을 둔다.

(2) '영화'의 수입과 '활동사진'의 시대

영화가 처음으로 조선에 소개된 시점은 역시나 영화를 어떻게 정의하느냐에 따라 다소 상이하다. '움직이는 사진'으로 다소 협소하게 정의한다면, 1899년에 미국인 여행가 엘리어스 버튼 홈스(Elias Burton Holmes)가 한국의 풍경을 동영상으로 촬영하여 고종 황제를 비롯한 대한제국 황실 인사들에게 상영한 것이 최초라고 할 수 있다. 하지만 이 당시의 영화가 대중을 대상으로 상영됐다기보다는 지극히 소수의 관객을 대상으로 했다는 점, 그리고 입장료나 관람료를 따로 받지 않았다는 측면에서 이 시기를 조선에 최초로 영화가 소개된 시점으로 소개하는 데는 이견이 있다.

대중을 대상으로 한 영화 상영은 1903년 6월에 서울의 한성전기

회사에서 일했던 미국인 헨리 콜브란(Henry Collbran)과 해리 보스트윅(Harry Bostwick)이 유료상영을 시작한 것으로 기록되어 있다.[13] 물론 이 당시의 대부분의 영화는 서사를 갖춘 형태이기보다는 일상생활의 단편을 보여 주는 기록물의 형태에 머물러 있었다. 하지만 영화의 전파에 적극적이었던 주체가 미국계 전기회사(한미전기회사)의 미국인이었다는 점은 많은 의미를 시사한다. 즉 영화는 기차, 철도, 전기, 전차와 같은 근대를 상징하는 매체로 기술 문명의 전파자들에 의해 조선에 소개되기 시작했고, 대중 상영을 통해 소개된 영화의 내용 또한 근대적 풍경(기차역, 아케이드, 근대적인 도시의 경관)을 알리는 것에 치중되어 있었다.[14] 이런 맥락에서 영화는 전통적 방식의 조선 사회를 후진적이라고 규정하면서 동시에 외부에서 유입된 기술, 기계, 사고방식 등을 선진적이고 계몽적인 것으로 규정하는 결정적 역할을 수행하게 된다. '근대'라는 새로운 충격은 담론이나 구조에 머무는 것이 아니라 전기, 전화, 유성기, 자전거, 자동차, 영사기와 같은 기술 문명을 통해 조선인들의 일상을 재구성했다. 식민주의를 거쳐 조선에 도착한 근대의 문명과 기술은 단순히 '수입'됐다기보다는 식민주의라는 권력 관계에 한 번 더 굴절되어 전파되고 수용됐다. 이 때문에 조선에서의 근대 문물은 단순히 '기술'에 대한 찬양에 머무르는 것이 아니라 "개념의 혁명과 지적 아노미 현상"과 더불어 긍정적 기대와 반감, 혼란과 두려움, 그리고 또 한편으로는 열등감과 부러움 등으로 복잡하게 상상됐다.[15]

.......

13 조희문, 「'한국영화'의 개념적 정의와 기점에 관한 연구」, 『영화연구』 11, 1996, pp.17-18.
14 유선영, 「극장구경과 활동사진 보기: 충격의 근대 그리고 즐거움의 훈육」, 『역사비평』 64, 2003, p.365.

여기서 흥미로운 사실은 영화가 1900년대 초반부터 조선에 새로운 '문명'으로 소개됐지만 실제로 '영화'라는 '개념'은 '활동사진'이라는 용어로 그 이전부터 일본을 통해서 조선에 전파됐다는 것이다. 일본은 18세기부터 서구에서 수입한 시각 장치를 통해 연속된 이미지를 보는 것을 대중화했다. 더욱이 일본에 사진술이 전해진 것은 1862년이고, 이후 청일전쟁을 기점으로 조선에 사진이 본격적으로 소개됐다. 일본에서 사진이라는 용어는 처음에는 '寫眞の繪(사진 그림)'로 불리다가 후에는 사진으로 축약해서 사용됐다. 처음에는 한자어 뜻을 내포하고 있었지만, 이후 막부 말기부터는 'photograph'의 대역어로 활용되기 시작했다. 즉 "사진 장치로 찍은 화상(畵像)'을 뜻했기(惣鄕正明, 飛田良文, 1986, pp.212-213) 때문에, '사진'은 1860년대에 일본어에서 새로 생겨난 말이다."[16] 이후 일본을 방문한 조선 사절단 대부분이 사진을 찍는 경험을 하게 되고, 이 과정을 통해 사진이라는 한자어와 개념이 1880년대 초에 조선에서 퍼져 나가기 시작한다. 비슷하게 영화를 지칭하는 '활동사진'이라는 용어는 일본에서 탄생한 개념으로, 서구의 시네마토그래프, 키네토스코프 등 그 당시 일본에 수입된 촬영 및 영사 기계를 번역하면서 만들어진 신생 한자어였다. 그 예로는 이 시기(1868~1912)의 각종 사전에는 'cinematograph', 'kinematograph', 'vitascope', 'bioscope', 'biograph', 'animated photograph', 'living picture', 'moving picture', 'movie' 등의 번역어로 '활동사진'이 쓰이고 있

.......

15 이현우, 「번역과 '사이공간'의 세 차원」, 『코키토』 69, 2011, p.19.
16 송민, 「사진과 활동사진, 영화」, 『새국어생활』 11(2), 2003, pp.101-107.

다(惣郷正明, 飛田良文, 1986, pp.72-73).[17] 이후 일본에서는 1920년 대에 들어서 활동사진을 '영화'로 부르게 되고, 조선에서도 1920년 대부터 '활동사진'과 '영화'를 같이 사용하다가 1920년대 중반에 이르러서는 '영화'가 일반적으로 활용되기 시작했다.[18]

조선에서 초기의 영화, 즉 '활동사진'이라는 용어로 지칭됐던 1900년대부터 1910년대 후반까지의 영화는 신문기사에서 크게 다루어지지 않았다. 대부분의 기사는 활동사진이라는 근대적 문물을 극장이라는 새로운 공간에서 접한 대중의 동요나 풍기문란의 문제를 비판하는 것에 머무르고 있다.[19] 1912년에는 상설 활동사진관인 경성고등연예관이 세워졌고, 단성사, 연흥사, 장안사, 광무대, 유광관, 대정관, 우미관 등의 극장이 차례로 개관하면서 활동사진을 상영하는 극장이 크게 늘어난 것이 이 시기의 특징이다. 유선영은 영화라는 매체가 조선인들에게 근대의 충격을 주는 것과 동시에 극장이라는 공적인 공간에서 대중이 마침내 서로를 대면하게 했다고 주장한다.[20] 식민 권력의 규율이 점차적으로 촘촘해지던 이 시기에 극장은 조선인에게는 "거의 유일하게 허용된 종족의 공간(space of ethnicity)이자 집합의 공간(place of gathering)"이 된다.[21] 이 때문에 '전통'적 가치를 지닌 기존의 권력층과 식민지를 관할하는 일본

........

17 위의 글, pp.101-107.
18 유선영, 「초기 영화의 문화적 수용과 관객성: 근대적 시각문화의 변조와 재배치」, 『언론과 사회』 12(1), 2006, p.45.
19 함충범, 「1910년대 전반기 식민지 조선에서의 활동사진에 관한 연구: 1910~1914년 〈每日 新報〉를 중심으로」, 『영화연구』 37, 2008, p.419.
20 유선영, 「극장구경과 활동사진 보기: 충격의 근대 그리고 즐거움의 훈육」.
21 위의 글, p.373.

이 활동사진의 상영의 문제를 훈육과 관리의 시선으로 재단할 수밖에 없었다는 주장이다. 즉 남녀가 극장에서 만나게 된다거나 젊은이들이 어른을 공경하지 않는 태도를 보이는 것 혹은 싸움이나 사고 등이 신문에 계속적으로 등장한 것은 그만큼 기존 권력층의 영화라는 매체와 극장이라는 공간에서 태동하고 있는 근대적 대중에 대한 훈육의 강박을 나타내는 것이다.[22] 비슷한 맥락에서 근대 극장은 조선인들이 모여들어 '모어(母語)'로 소통하는 공간이라는 측면에서 식민 권력에 대항하는 정치적 성격을 띤다. 즉 근대의 문물인 영화를 보러 극장에 모인 조선인들은 조선어를 매개로 그들만의 공동체적 정서를 공유하게 되므로, 극장은 '종족의 공간'임과 동시에 "동족(어) 공간[homo-ethnic(linguistic) space]"이 된다.[23]

이 시기에 활동사진은 그만큼 대중의 큰 관심을 얻은 것으로 보인다. 예를 들어 1916년에 『매일신보』는 광강상회에서 담배 판매를 촉진하기 위해서 담배 빈 갑 20매 혹은 실제 담배 한 갑과 활동사진 1매를 교환해 준다는 판촉 광고를 실었다.[24] 이는 상업적 목적으로 활동사진의 입장권이 활용될 수 있을 정도로 대중들의 이목을 끌기

.......

22 위의 글; 유선영, 「초기 영화의 문화적 수용과 관객성: 근대적 시각문화의 변조와 재배치」.

23 이화진, 『소리의 정치』, 현실문화. 2016, p.22.

24 "폐상회 발배에 계(係)호 권련초(捲煉草) 공대(空垈) 교환은 대정 五年 二月 一日 브터 좌(左)와 여(如)히 개정ㅎ야슴, ▪ 금강 공대 십매에 실물 일개 우(又)는 활동사진 입장권 일매 ▪ 신대(神代) 공대 십매에 실물 일개 우(又)는 활동사진 입장권 일매 ▪ 시라기 공대 이십매에 실물 일개 우(又)는 활동사진 입장권 일매 ▪ 백원표 공대 이십매에 실물 이개 우(又)는 활동사진 입장권 일매 ▪ 가부도 공대 이십매에 실물 이개 우(又)는 활동사진 입장권 일매 ▪ 일원표 공대 이십매에 실물 이개 우(又)는 활동사진 입장권 일매 ▪ 십원표 공대 이십매에 실물 이개 우(又)는 활동사진 입장권 일매. 경성 대평통(대평통) 이정목 四シ角, 공대교환소, 광강상회(廣江商會)"「연초 공대(空垈)교환 개정(改正)」, 『매일신보』, 1916. 2. 8.

에 충분한 문화 매체가 됐다는 것을 의미하고, 또한 상당수의 조선인이 이미 극장에서 활동사진을 관람하기 시작했음을 시사한다. 한편 1916년에는 활동사진의 기술적 성과 등을 주목한 연재기사 「… 보기에 놀라온 신최(新最)의 활동사진 … 이러케 박인다 …」 또한 『매일신보』에 등장하는데, 그 내용에는 위험한 장면을 촬영하는 방편, 촬영하기 힘든 야생의 장면을 촬영하는 법, 위험한 장면을 직접 연기한 연기자의 노력 등을 담고 있다. 흥미로운 것은 이 기사에서 일본의 활동사진의 경우 위험한 장면을 찍다가 사고가 빈번히 난다고 언급하면서 이러한 문제를 해결하기 위해서 서양의 유명한 큰 활동사진 회사들의 방책을 소개하고 있다는 점이다. 이 기사에서 선도적인 기술을 활용하는 것으로 언급하고 있는 활동사진 제작사는 "유명ᄒ다는 「파-테」회샤와 「고-몬」회사"이고,[25] 미국의 활동사진 계의 상황에 대해서 자세하게 설명하는 것으로 그 당시 조선이 어떻게 서양의 활동사진을 상상하고 있었는지 드러낸다.[26]

　수입된 '영화'라는 형태가 각 지역에서 전파되고 한편으로는 로컬적 상황에 따라 어떻게 변형되는지는 1910년대 후반에 등장한 연쇄극의 궤적을 통해서 확인해 볼 수 있다. 이 당시 조선에서 활발하게 제작, 상영되던 활동사진의 형태는 연극이나 공연의 일부분으로 결합된 방식인 연쇄극(연쇄활동사진)의 형태였다. 최초의 연쇄극은 1919년에 상연됐는데, 대중의 반응은 뜨거웠다고 한다. 연쇄극은 연희, 연극, 연주 등의 공연 중간에 극적인 효과를 높이기 위해서 영

25　이 시기에는 프랑스의 파테(Parthe)사와 고몽(Gaumont)사의 영화가 다수 상영됐다.
26　「… 보기에 놀라온 … 신최(新最)의 활동사진 … 이러케 박인다 …」, 『매일신보』, 1916. 7. 20.

상이 활용된 형태인데, 이 당시 스토리나 배경 설명을 해 주는 변사 또한 활동사진 시기의 중요한 역할을 수행했다.[27] 초기 관객들에게 서양 활동사진을 이해하는 것은 상당히 어려웠고, 이 때문에 말솜씨가 좋은 변사가 적절하게 설명을 해 주는 것이 큰 도움이 됐다. 『매일신보』의 1919년 8월 22일자 신문기사에서는 변사의 역할을 아래와 같이 설명하고 있다.

"활동샤진, 다만 형용으로만 의미를 낫하ᄂᆞ이ᄂᆞ 일종의 무언극이다. 그러흠으로 변사의 셜명이 잇슨 후에 비로쇼 보는 사람이 자세히 알게 되ᄂᆞ 것이다. 동시에 변사의 셜명으로써 그 사진의 듸한 예슐뎍 가치를 드러ᄂᆞ이게 되ᄂᆞ 것이다. … 경셩시ᄂᆡ 각 상셜과 변사 졔군이여! 연극이라ᄒᆞᄂᆞ 것=안이 활동사진이라ᄒᆞ ᄂᆞ 것은 젹어도 국풍을 긔량ᄒᆞ고 인지를 발뎐식히ᄂᆞ듸 한낫 위 듸한 긔관임을 더히흔 뒤에 그에 듸한 예슐뎍 가치를 충분히 드러ᄂᆡ이고ᄌᆞ 힘쓸지어다."[28]

무언극의 이미지를 해석하여 관객에게 적절하게 전달함으로써 비로소 활동사진의 예술적 가치가 완성된다는 주장이다. 연극이나 활동사진의 목적은 국풍을 개량하고 관객의 인지를 발전시키는 교육이므로 변사의 역할이 더더욱 중요하다고 강조한다.

.......

27 『매일신보』, 1913. 6. 20; 『매일신보』, 1914. 8. 31 등을 참조.

28 [금강추(金剛推)(오)]활동변사에게/예슐뎍 참가치를 충분히 발휘ᄒᆞ랴/팔극생」, 『매일신보』, 1919. 8. 22, p.3과 조희문, 「한말 영화의 전래와 민중생활」, 『역사비평』, 1993에서도 변사의 역할을 설명하고 있다.

또 다른 측면에서는 변사의 목소리와 설명을 통해 서양 활동사진은 종족적인 것으로 탈바꿈되고 조선인들에게 동족어인 조선어를 확인하게도 한다. 생경하게 느껴지는 이미지와 낯선 외국 배우의 몸짓이 변사의 '조선어'와 '조선적 맥락'을 거쳐 해석됨으로써 관객들로 하여금 종족의 정체성을 확인하게 한 것이다. 게다가 변사 중의 몇몇은 영화 상영 중간에 정치적 언설을 하기도 했는데, 이는 관객들에게 조선인이라는 종족 정체성을 인식하게 하면서 동시에 제국의 식민지인임을 확인하는 순간이 되기도 했다.[29] 이런 맥락에서 활동사진을 둘러싼 대중의 높은 관심과 극장이라는 공간의 종족성은 조선인 관객에게 '조선영화'에 대한 큰 갈망을 불러일으키게 된다.

사실 연쇄극의 기원에 대해서는 충분히 밝혀지지 않았지만, 1910년대에 일본의 대중연예 양식이 조선으로 수입된 것으로 보인다.[30] 특히 1919년에 조선 최초의 활동사진이라고 천명한 「의리적(義理的) 구토(仇討)」[31]는 연쇄극의 형태였다. 아래 『매일신보』의 기사는 이 당시 '조선'의 활동사진에 대한 의식이 명확해지고 있음을 잘 드러낸다.

........

29 이화진, 『소리의 정치』, pp.44-56.

30 기록상으로 일본 최초의 연쇄극 공연은 1904년의 동경 니혼바시 부근에서 공연된 「정로의 황군」이라는 작품에서 해전 장면의 일부를 영사한 것을 시작으로 한다. 이후 1913년 6월 고베의 대흑좌(大黑座) 공연에 출연 중이던 야마자키가 연쇄극이라는 명칭을 처음으로 사용한 것으로 알려져 있다. 조희문, 「'한국영화'의 개념적 정의와 기점에 관한 연구」, 1996, p.21.

31 그 당시 신문에서의 표기법으로 "의리뎍 구투"를 쓰고 있지만, 병기된 한자어의 현대어 번역은 "의리적 구토"가 더 정확해 보인다.

"죵리의 활동사진 즁 대부분이 전혀 셔양 활동이오 기타는
일본 활동관에셔 쓰는 일본극 신구에 사진 쇈인뒤, 오날ᄾ 까지
됴션에 뒤흔 활동ᄉ진은 전혀 업셔ᄾ 한갓 유감히 역엿던 바, 이
번 단셩사 활동사진관에셔 신파신극좌 김도산 일힝의 긔연ᄒᄂ
긔회를 리용ᄒᄋ 홍힝주 박승필 씨가 계약을 ᄒ고 오빅원을 ᄂᆡ
여 **됴션에 쳐음 잇는** 산파연쇄극 활동사진을 빅힐 작뎡으로 특
히 동경 텬활회사로부터 활동사진 박히ᄂ 기ᄉ를 불노다가 오ᄂ
삼일부터 시ᄂᆡ외로 단이면 연극을 ᄒᄋ 활동으로 박인 후, 직시
단셩사에셔 쳐음으로 무ᄃᆡ에 올녀 홍힝홀 터이라ᄂᆡ 첫늘은 형
ᄉ에 고심이란 것을 박힌다더라."³²

단성사에서 상영된 「의리적 구토」의 제작 과정을 간략하게 설명
한 위의 글에서는 조선에 대한 활동사진이 없다는 것이 안타깝다고
지적하면서, 일본 동경에서 촬영기사를 불러들여 조선 최초의 활동
사진을 제작했음을 설명하고 있다. 조선인이 주축이 되어 조선에 대
해 촬영한 것을 조선 활동사진이라고 해석하면서도, 앞선 기술의 상
징으로 일본의 촬영기사가 함께 작업한 것을 긍정적으로 해석하는
경향 또한 포착된다. 그만큼 식민지 조선에서의 '조선' 활동사진이
반드시 조선인에 의해서만 제작되어야 한다는 의식은 그리 명확하
지 않았던 것으로 보인다. 그만큼 아직까지는 '조선' 활동사진에 대
한 명확한 해석이나 개념이 구성되지는 못했다. 하지만 그 반대항

.......

32 「단성사의 신계서(新計書)/됴선 본위의 활동사진을 미구에 영사홀 계획일다」, 『매일신
보』, 1919. 10. 2. 강조는 필자.

에 존재하는 '서양' 활동사진에 대해서는 상대적으로 명확한 정의
와 해석이 확인되기도 한다. 다만 '조선인에 의한 조선적 내용'보다
는 서양의 것과 비교하여 손색이 없다는 이유에서 '조선' 활동사진
이 위치된다. 특히 「의리적 구토」 이후의 활동사진을 설명한 아래의
신문기사는 조선 최초의 활동사진보다 발전된 것으로 "진화된 서양
식 활동사진"라는 표현을 쓰고 있다.

"… 이왕 련쇄활동사진보다 일층 진화 발달되야 대부분 셔양
사진의 가미를 너허 대모험활극으로 될수 잇는듸로는 잘받은 것
이 드러난바 실연이 적고 사진의 셔양풍이 만허셔 만원이 된 일
반관긱은 더욱 열광ᄒ야 박수갈치가 쓴일식 업셔셔 림셩구군의
대셩공이라 ᄒ깃는듸 긔챠와 자동챠의 경주와 강물에 써러지는
쾌활흠, 기타 셔양인의 집 삼칭위에셔 격투ᄒ다가·악흔을 그위
에셔 아래로 써러트리는 쟝대한 듸활극이 잇셔셔 참으로 자미
진진흔 **셔양사진과 조곰도 다를것이 업더라**."[33]

위에서 언급되는 서양풍 혹은 서양 활동사진과 다를 바 없다고
긍정적으로 평가되는 이미지는 기차와 자동차의 경주, 강물에 떨어
지는 장면, 건물에서 떨어지는 장면 등이다. 즉 근대성의 상징과 스
펙터클한 이미지 등이 '서양' 활동사진의 개념을 형성하고 있고, 이
와 비견될 정도의 장면을 제작한 활동사진은 바로 '자랑스러운' 조

.......
33 「서양식을 가미한 혁신단 활동극/처음으로 진화된 활동사진」, 『매일신보』, 1920. 4. 28,
 p.3.

선 활동사진으로 맥락화된다.

흥미로운 것은 이 시기의 서양 활동사진은 이미 미국 활동사진으로 독점되어 있었다는 사실이다. 이는 그 당시 수입된 영화의 수를 보면 좀 더 명확해지는데, 신문의 광고 등으로 확인된 미국영화의 수는 1918년 처음으로 100편을 넘어서 영화 상영 제한 조치를 담고 있는 '활동사진 영화 취체 규칙'이 발효된 1934년까지 연간 100편이 훌쩍 넘는 수가 조선에서 상영됐다.[34] 이후 1920년도의 신문기사에도 '최초의', '진화된' 등의 표현으로 지칭된 조선의 활동사진은 서양식과 비교해 보았을 때 비슷한 수준 혹은 유사하게 만들었다는 이유에서 긍정적으로 평가되곤 했다. 이 당시 『매일신보』에 등장하는 우미관과 단성사의 활동사진 광고를 살펴보면 대부분이 미국 영화사인 유니버설, 골든, 골드윈에서 수입됐음을 알 수 있다. 물론 이탈리아의 지네스사, 이다라사, 안프로지오사, 그리고 프랑스의 파데사에서 수입된 활동사진의 광고도 간혹 등장하기는 했지만, 그 숫자는 상대적으로 적은 편이었다.[35] 그만큼 이 시기부터 미국 활동사진이 조선 대중에게 큰 인기를 얻었고, 미국영화의 기술적 발전과 근대적 표상 등은 조선인들 사이에서 동경의 대상이 되고 있었다.

.......

34 김소연, 「식민지 시대 조선영화 담론의 (탈)경계적 (무)의식에 관한 연구」, 『비평문학』 48, 2010, p.62. 덧붙여 이화진에 따르면 1926년 8월부터 1927년 7월까지 검열 신청된 영화의 필름 길이에 따른 제작국별 비율은 국산영화(일본영화와 조선영화)가 57%, 미국영화가 41%였다. 더욱이 전체 외국영화 중 미국영화의 비율은 95.4%에 육박했는데, 그만큼 외국영화와 미국영화는 사실상 동의어로 사용됐음을 의미한다. 이화진, 「해제: 활동사진필름 검열개요: 1926년 8월부터 1927년 7월까지」, 『1910-1934: 식민지 시대의 영화검열』, 한국영상자료원 편, 한국영상자료원, 2009, p.149.

35 한국영화사연구소 편, 『신문기사로 본 조선영화 1918~1920』, 한국영상자료원, 2009, p.294.

(3) '조선영화' 개념의 등장

1920년대 초반까지 '조선영화'는 실제로 제작되지 못했고, '조선 영화'라는 개념도 명확하지 않았다. 일본이 조선의 시장을 본격적으로 관리하기 시작하면서 조선인이 중심이 된 민간의 충분한 자본, 기술, 인력을 확보하지 못한 것이 주요한 원인이었다. 이러한 산업적 상황은 '조선영화'라는 개념이 충분히 합의되지 못했다는 사실 또한 의미한다. 예를 들어 최초의 '조선영화'로 대대적인 환영을 받은 「국경(國境)」은 조선 배우가 출연하고 조선인의 삶을 다루었다는 점에서 '조선영화'로 지칭된 것으로 보인다. 예를 들어 영화 「국경」의 광고를 살펴보면 "예술계를 위하야! 정신계를 위하야! 생(生)한 조선영화 대활극 국경 전 십권 조선 초유의 대영화요! 사계(四計) 최선의 대복음!",[36] "됴션 활동ᄉ진"[37] 등의 표현을 써 가면서 대대적으로 '조선 활동사진'이라고 주장한다. 특히 이 영화의 배경이 되는 곳이 의주라고 밝히면서 「국경」을 "됴션에셔ᄂ 쳐음 보ᄂ 됴션영화"라고 규정짓고 있다. 하지만 이렇듯이 신문에서 열광적으로 반응했던 「국경」은 관객의 심한 야유 때문에 상영된 지 하루 만에 극장에서 내려졌다고 한다. 그 이유에 대해서는 여러 논쟁이 존재하다가, 최근의 학자들은 새로 발견된 사료 분석을 통해 해외 독립운동이 본격화되던 시기에 「국경」이 담고 있는 내용이 조선인들에게 다소 부정적으로 인식됐기 때문이라는 해석을 내놓았다.[38] 조선인

36 『매일신보』, 1923. 1. 11.

37 『매일신보』, 1923. 1. 5.

38 "경성에 극동영화구락부라는 큰 이름을 가진 조그만 영화촬영그룹이 있다. 그 구락부가 제작한 영화에 「국경」은 압록강을 배경으로 촬영한 약 10권 정도의 작품으로 최근에 시

들이 기억하는 봉오동, 청산리 전투에서의 독립투사를 몰살하는 것을 연상시키는 마적단 토벌을 영화의 주요 내용을 했기 때문에 조선인 관객들의 공분을 샀다는 평가이다.[39] 즉 「국경」이 그 당시 최초의 조선영화로 지칭된 이유는 그 내용이 '민족적'이어서가 아니라 조선총독부나 일본 영화업자들이 주축이 된 것이 아닌 조선인을 주축으로 한 민간에서 제작된 최초의 영화였기 때문이다.

또 다른 흥미로운 사례는 조선총독부 주도 아래 선전용 국책 영화로 제작된 「월하의 맹서」이다. 이 영화의 광고나 신문에서 지칭된 용례를 살펴보면 조선인 감독과 배우의 출연을 언급하고 있지만 '조선영화'라고 본격적으로 지칭되지는 못했다. 그 이유는 조선인들이 연출하거나 출연한 작품이더라도 그 내용이나 자본 등이 일본의 영향권에 있는 경우 혹은 조선이 아닌 제국에서 촬영된 경우에는 '조선영화'라는 범주로 포함되지 않았기 때문인 것으로 보인다. 그만큼 식민지 조선에서 '조선영화'라는 개념은 문제적이었다. 제국과 식민의 관계를 감안해 보았을 때 텍스트, 상영, 제작 등의 모든 영역에서 조선의 영화를 만들어 내는 것이 가능하지 않았고, 수입되어 전파된 '영화'라는 개념을 중심으로 '조선-영화'라는 차이와 특징을 어느 측면에서 명확히 해야 하는지 아직은 혼란스러운 단계였다. 이런 맥락에서 '조선영화'라는 기표는 일관되게 쓰이지 않고, 때로는

.......

내 ***에서 상영되었다. 그런데 일부 학생관객들이 너무나 야유를 많이 보내 급기야는 중지할 수밖에 없는 상황에 이르렀다고 한다. 아무리 영화가 형편없는 것일지라도 직접적인 야유를 보내 중지시켰다는 것은 심히 좋지 않은 일이다. 이것이 조선인이다.”『朝鮮公論』, 1923. 2, p.107, 재인용, 한성언, 「1920년대 초반 조선의 영화산업과 조선영화의 탄생」, 『영화연구』55, 2013, p.670.

39 한성언, 위의 글, pp.670-671.

조선인이 주축이 되어 제작된 영화를 가리키거나 조선에서 촬영되거나 조선인의 삶을 다룬 영화를 지칭하는 데 쓰이기도 했다.

'조선영화'의 개념이 조금씩 명확해진 것은 1926년 즈음이었다. 그만큼 1926년은 조선영화에 있어서는 일대 전기가 마련된 시기라고 할 수 있다. 1924년에 조선 최초의 영화사인 조선키네마주식회사가 설립된 이래로 윤백남프로덕션, 고려영화제작소, 고려키네마 등이 속속 작품을 내놓기 시작했다. 그리고 마침내 1926년에 나운규의 「아리랑」이 제작·상영되기에 이른다. 『매일신보』에 실린 「아리랑」의 감상문은 그 당시 '조선영화'라는 개념이 어느 축으로 구성되어 있는지를 엿보게 한다. 글을 쓴 신영화는 「아리랑」을 본 느낌을 "예술에 국경이 업다 할지라도 우리 동포의 손으로 되고 우리 환경에 갔거운 영화란만큼 그만큼 환의가 큰 것이다. 그보다도 밤낮 쇠불한 영자만 비치던 자막 우헤 낫하난 언문 글자가 몹시 그리웠다."고 표현한다. 활동사진의 시대에는 변사의 목소리를 통해서 모어를 듣는 것은 가능했지만, 스크린에서 조선어문을 확인하는 것은 드문 일이었다. 이런 사정으로 조선 관객들이 스크린에 담긴 조선어를 읽는 것은 종족으로서의 의식과 감성을 확인할 수 있는 기회가 된다.

또한 「아리랑」은 '조선적'인 것이 무엇인지에 대한 개념적 해석이 촉발되는 계기가 된다. 이 영화의 리뷰를 다룬 다양한 기사에서는 영화 촬영기술이나 이야기의 구조가 이전의 조선 활동사진과 조선영화의 맹아적 형태에 비견해서 발전했다는 점을 강조한다. 하지만 또 다른 한편으로는 조선적인 것을 좀 더 담아내기 위해서는 영화의 배경이 되는 농촌의 소박하고 순진한 농촌의 풍경을 그려 내야

한다고 지적하기도 한다.

　　"대학생 윤현구가 이 시골을 방문하는 곳부터는 전에 그갓
치 소박하고 순진하던 농촌이 아죠 어지러워졌다. 큰 유린을 당
하는 늑김이 잇섯다. 윤현구가 황마차일망정 마차를 타지 안코
거러왓던들, 그리고 농사의 정령! 그것과 갓흔 처녀 최영희와 좀
더 조선식으로 「러부씬-」이 잇섯던들- 이 영화는 이것 이상의
성공을 보혓을 것이다."[40]

　　위의 감상문은 「아리랑」이 조선영화 개념에 좀 더 가까워지기
위해서는 조선의 시골 풍경을 충분히 아름답게 재현하면서 '조선
식' 혹은 '조선스러운' 등장인물의 관계 등을 담아내야 한다는 주
장을 담고 있다. 「아리랑」이 대중적으로 큰 인기를 얻게 되면서 이
제야 본격적으로 '조선영화' 개념의 해석이 이루어지기 시작한 것
이다. 「아리랑」은 '조선적'인 내용을 담고 있다는 점과 더불어 기존
의 조선영화에서 볼 수 없었던 스케일, 서양 배우와 비견될 정도의
배우의 선 굵은 연기, 그리고 빠른 전개와 볼거리 등으로 조선인들
의 서양영화에 대한 열등감을 극복하게 했다는 측면에서 민족적이
고 조선적으로 평가되는 경향이 있다. 예를 들어 「아리랑」의 신문지
면 광고는 "조선키네마 초특작 주옥편, 현대 비극, 웅대한 규모! 대
담한 촬영술! 조선영화사 상의 신기록! 당당 봉절! 촬영 삼개월간!
제작비용 일만오천 원 돌파! … 눈물의 아리랑 우슴의 아리랑 막걸

.......
40 「신영화 『아리랑』을 보고/포영(抱永)」, 『매일신보』, 1926. 10. 10.

니 아리랑 북악의 아리랑 춤추며 아리랑 보내며 아리랑 써나며 아리
랑…"의 표현을 써 가며 영화의 제작 스케일을 선전하고 동시에 토
속적인 민족 정서를 내세운다.[41]

이 당시 '조선영화'라는 개념은 미국영화라는 기준점으로 구성
되고 스스로 영화의 의미와 성공의 비결을 미국영화의 모방에서 찾
기도 한다. 나운규의 「아리랑」이 민족적 정서를 담아냈다는 이유만
이 아닌 서양영화라는 타자를 내재화하고 있음을 인정한 것이다. 그
만큼 조선 '최초'의 민족영화라고 알려진 나운규의 「아리랑」은 서양
영화와 조선적 내용의 혼성물(hybridity)로 보는 것이 옳다. 예를 들
어 나운규의 인터뷰를 살펴보자.

"… 「화나는데 서양사람 흉내를 내서 작품을 만들어 봅시
다.」… 졸립고 하품나지 않은 작품을 만들리라 그러자면 쓰림이
있어야 되고 유모-어가 있어야 된다. 외국물 대작만 보던 눈에
빈약한 감을 없이 하려면 사람을 많이 출연시켜야 한다. … 이렇
게 처음된 〈아리랑〉은 의외로 환영을 받았다. 조름 오는 사진이
안이었고 템포가 빠르고 스피드가 있었다. 외국영화 흉내를 낸
이 작품이 그 당시 조선 관객에게 맞았던 것이다."[42]

나운규의 「아리랑」은 내용의 측면에서는 민족적 정체성과 농촌
의 힘겨운 상황을 고발하는 것을 다루고 있지만, 영화 양식이나 기

.......

41 「광고」, 『매일신보』, 1926. 10. 3. p.5.
42 나운규, 「〈아리랑〉을 만들 때」, 『조선영화』 창간호, 1936, pp.46-48, 재인용, 김소연, 「식민
 지 시대 조선영화 담론의 (탈)경계적 (무)의식에 관한 연구」.

술의 측면에서는 의도적으로 미국영화를 모방한 것이다. 흥미롭게도 그 당시에는 '모방'했다는 것이 이 당시 관객이나 평론가들에게는 부정적인 것이 아닌 오히려 긍정적이고 선진적인 것으로 의미화된 것으로 보인다.

이러한 의식은 카프계 비평가 혹은 영화 제작자들에게서도 동일하게 확인된다. 예를 들어 카프계가 활발하게 활동했던 1920년대 후반의 영화평론을 살펴보면 대부분 부르주아적 의식이나 등장인물을 내세운 미국영화의 특성을 비판하지만, 동시에 이 영화들의 기술적 진보에 대한 선망을 길게 서술하고 있다. 이는 미국영화의 기술적 성과는 근대성의 표상이면서 카프 영화가 참고해야만 하는 영화적 특성이었기 때문이다.[43] 이미 미국영화의 스케일에 적응이 된 대중들에게 좀 더 효과적인 정치적 메시지를 전달하기 위해서도 카프계 영화인들이 이를 단순히 배격하기란 쉽지 않았다. 또한 미국영화 이외의 다른 외국영화가 그만큼 조선에 널리 소개되지 못해서 다른 참조점을 구축하기 어려웠기 때문이기도 했다. 게다가 1935년에 카프가 해산하면서 소비에트 영화에 대한 논의나 기타 유럽영화에 대한 고민들은 크게 확장되지 못했다. 하지만 이러한 여러 요인

.......

43 김유영, 『조선일보』, 1930. 3. 28, 재인용, 이호걸, 「1920년대 조선에서의 외국영화 담론: 미국영화에 대한 담론을 중심으로」, 『영화연구』 49, 2011, pp.255-283. 한편 이호걸은 할리우드에 반하는 정서는 그 당시 조선에서는 상당히 미미했다고 설명한다. 특히 카프조차도 할리우드의 업적과 성과에 대한 선망의 시선이 깊게 배어 있다고 분석한다. "이것이 김유영이 〈아메리카의 비극(An American Tragedy)〉(1931)을 비판하면서도 '스턴버그 씨는 천재적 소질을 가진 사람'임을 굳이 인정하는 이유이며, 임화가 〈메트로폴리스(Metropolis)〉(1927)의 주제에 대한 짧고 강한 비판을 한 뒤 이 영화의 예술적이고 기술적인 성취에 대해 더 길게 언급했던 이유이다." 이호걸, 위의 글, pp.273-274.

보다도 더 주목할 점은 식민지에 살고 있는 지식인들에게 일차적 위협은 조선총독부를 위시한 일본이었고, 이 때문에 좌파와 민족주의자를 가리지 않고 미국을 향한 동경에서 거리를 두기란 쉽지 않았다. 그 이유는 근대의 모국으로 '미국'을 이상화함으로써 상대적으로 일본의 근대를 부인하는 것이 가능했기 때문이다.[44]

1930년대 중반에 들어서면서 '조선영화'의 개념을 향토적 풍경과 내용을 담는 것으로 의미화하는 움직임들이 본격화된다. 계급적 특성을 강조했던 카프는 운동 조직이라는 측면에서는 사그라졌지만 계급 혁명의 과정에서 민족문화의 중요성에 천착한 사회주의자들의 명맥은 유지되고 있었고, 미국영화의 기술적 진보만을 강조했던 계몽적 민족주의자들 또한 일제에 대항하는 '조선영화'에 대한 요구가 깊어 갔다. 특히 이들이 주목했던 점은 '조선영화'는 '조선적'이어야 한다는 것이었다. 나운규의 「아리랑」이 주목한 '조선적'인 것은 바로 농촌의 모습을 그려 냈다는 것이고, 민족영화의 계보를 잇는다는 평가를 받는 이규환의 「나그네」 또한 조선의 농촌 현실을 다룬다. 즉 농촌의 빈곤상을 고발하고 향토적인 삶의 모습을 보여 주는 것이 이 당시 대체적으로 합의된 '조선적'인 것의 의미라고 할 수 있다.

조선적인 것을 담아내는 매체가 '조선영화'여야 한다는 의식은 1930년대 후반에 더욱더 강화된다.[45] 게다가 일본 제국이 본격적으

........

44 유선영, 「황색 신민지의 서양영화 관람과 소비실천, 1934~1942: 제국에 대한 '문화적 부인'의 실천성과 정상화 과정」, 『언론과 사회』 13(2), 2005.

45 이화진, 「식민지 영화의 내셔널리티와 '향토색': 1930년대 후반 조선영화 담론 연구」, 『상허학보』 13, 2004.

로 태평양전쟁을 시작하게 되면서 외국영화에 대한 경계심을 높이게 되고, 이 과정에서 1934년에 시행되기 시작한 '활동사진 영화 취체 규칙'[46]은 조선에서 일본영화를 국산영화의 범주로 재규정하게 된다. 이제 조선영화는 일본영화와 같은 '국산영화'의 범주에 속하면서도 동시에 제국 내에서 일본영화와 구별되는 종족영화의 위치를 갖게 된다.[47] 이제 조선영화는 조선의 관객만을 위해서 존재하는 것이 아닌, 일본 제국 내의 다른 곳으로 '조선영화'라는 차이를 지닌 종족지로 유통된다. 이런 맥락에서 1930년대 후반부터는 조선영화가 국외에 조선을 알리는 상품성을 지닌 매체라는 성격을 강조하면서 좀 더 조선의 현실을 "미화시켜 표현시키는 것"이 필요하다는 주장 또한 대두된다.[48] 예를 들어 너무나 참혹한 모습의 농촌을 담는 것이 외국의 관객들에게 조선에 대한 부정적 인식을 심어 줄 수 있다는 문제의식에서 향토적인 것을 담아내면서도 아름답게 미화하려는 시도가 필요하다는 것이다. 이러한 의식은 '조선적인 것'을 부각하는 것이 바로 미국영화에 대항할 수 있는 것이고, 그것이 바로 리얼리즘이라는 뜻으로 발전해 간다.

.......

46 "활동사진 영화 취체 규칙"의 내용은 다음과 같다. 1. 사회교화상 우량한 영화에 대해서는 보호하고 강제로 상영하게 한다. 2. 일본 국민성에 비반하는 외국영화 수입, 상영을 제한한다. 3. 일본을 오해하게끔 하는 영화의 수입을 금지한다. 4. 현재 조선에 있어 외국영화의 상영은 총체 6할2푼여 일본 내에서는 평균 2할여를 점하고 있으나 조선 민중에 일본 내지 문화를 이해시키기 위하여 국산영화(일본영화)를 혼합 상영시킨다. 5. 수입출 영화의 허가를 설치하여 조선 내 문화가 조선 외에 오전되는 것을 방지한다. 6. 보호위생상의 견지에서 관객의 연령을 제한한다. 재인용, 김소연, 「식민지 시대 조선영화 담론의 (탈)경계적 (무)의식에 관한 연구」, p.60.

47 백문임, 『임화의 영화』, 소명출판, 2015, pp.71-72.

48 『조선일보』, 1937. 4. 24-4. 27.

"영화는 그의 탄생과 동시에 막대한 자본성과 기업성을 선천적으로 띠고나왓다. 그러면 불행한 조선의경제계에서 오늘날 미국식영화를 모방한다는 것은 조선영화의 질적파괴를 의미하는 것에불과하며 오즉 조선영화를 살려나갈길은 외면의 허사를 버리끄인간심리의 리알리티 한데에서 조선영화의 각본을 취택하는데 잇다고 볼수잇다. … 오히려 감독의 수법과 촬영기술에 거츠른 과거의 조선영화에서 우리는 이따위흙냄새를 맡어보앗다고는 할수잇어도 요리화장시키고 저리화장시킨 최근의 조선영화에서도 온갓비현실적인 장면을 만히 발견할수잇엇다. … **아모리 돈을가지고 호화스러운촬영을 한다하드라도 미국영화를 따르지는 못할진대 오히려 조선영화만이 보혀줄수잇는 즉비근한 의미로써의 리알리즘으로부터 조선영화를 새로만들지안흐면 아니될줄안다.**"[49]

비현실적인 장면이 아닌 조선인들의 삶의 리얼리티를 담아내는 것이 바로 '조선적'인 것이고 미국영화에 대응할 수 있는 조선영화의 리얼리즘이라는 주장이다. 하지만 과연 그 시기에 조선영화에서 미학적으로 뚜렷하게 리얼리즘적이라는 특징이 구축됐는가는 의문이다. 다만 주목할 점은 미국영화의 기술력이라는 보편적 기준에 다다를 수 없는 조선영화의 열등감을 투영한 것이 바로 리얼리즘을 통한 '조선적인 것'의 재현이었다는 사실이다. 이는 상당수의 내셔널

.......

49 「乙亥禮顧總決算(基二) 映畵界 映畵의 리알리즘(上)」, 『동아일보』, 1935. 12. 21. 강조는 필자.

시네마들의 궤적과도 유사성을 지닌다. 다만 대부분의 내셔널 시네마가 영화 수입 초기부터 미국영화에 대한 비판을 바탕으로 정체성을 구성했던 것에 반해, 조선영화의 경우 미국영화에 대한 동경과 일본을 경유한 '근대'에 대한 적대감이 복잡하게 얽혀 '조선영화'의 개념이 형성되어 갔다는 특징이 있다.

3. '조선영화'에서 '코리안 시네마': '한국영화' 개념의 등장과 확산

1) '민족영화', '국산영화', '반공영화'

(1) 민족국가의 영화

해방이 되자 상당수의 영화인과 지식인들은 민족문화 복원이라는 측면에서 영화의 중요성을 강조한다.『중앙신문』에 1945년 11월 23일과 24일에 연재된 안석주의 글을 보면 "영화는 자주국가에 있어서 발전"이 가능하며 이제 독립 국가를 건국함에 있어 영화가 빈곤하게 살고 있는 조선인들을 대상으로 한 계몽교화 운동의 도구로서의 역할을 수행해야 한다고 주장한다. 몇 달 후 안석주는 네 번에 걸쳐 쓴 연재기사에서 다시금 "민족영화" 창조의 당위성을 주장하면서, 이는 "민족의 맘, 민족의 생활, 민족의 감정에서 기획"되어야만 한다고 강조한다.[50]

.......

50 안석주, 「건국과 문화제언/민족영화의 창조」,『중앙신문』, 1945. 11. 23; 안석주, 「영화는

조선인들만의 '민족영화'를 만들어야 한다는 생각은 대부분의 영화인들이 공유했던 의식으로 보인다. 갑작스럽게 맞이하게 된 해방으로 극도의 혼란을 경험하면서도 조선문화건설중앙협의회가 1945년 8월 19일에 발 빠르게 결성되고 뒤이어 좌익 진영에서도 조선프롤레타리아영화동맹을 11월 5일에 결성하게 된 이유가 바로 여기에 있다. 하지만 '민족영화'의 내용이 무엇이어야 하는지에 대한 양 진영 간의 치열한 논쟁보다는 미군정을 중심으로 확장되는 미국영화에 대한 대항으로 '민족영화'를 제작해야 한다는 강박이 영화인들 사이에 넓게 퍼져 간 것으로 보인다.

"민족적 감흥과 ○○을 수습하고 정리할 사이도 없이 조직을 꾀하야 역사적 발전○○○○○문화, 예술부문과 갓치 영화에 잇어서도 영화인을 망라하야 「영화건설본부」를 창설하였고 그후 진보적 젊은이들로 하야금 「푸로영화동맹」이 1935년 「카푸」(원문 일부파손)하기 위하여 종파주의를 급속히 청산하고 현하 민족(통일)전선투쟁에 잇어 문화활동의 중요성과 부과된 임무를 수행하기 위하야 영화운동의 기본노선을 발견하고 전면적인 활동을 전개하기 위하야 「프로영맹(映盟)」으로부터의 제의와 쌍방(건설본부)와 성의있는 노력으로 ○○하야 마츰내 거년(거년 12월 16일의 영화계 초유사적인 양단체의 통합과 아울너 기타 영화인도(이북까지) 총참가하야 「조선영화동맹」을 조직하게 되었는데 (원문 일부파손) … 그러면 **조선영화가 나아갈 민주주의적**

민족과 함께 1~4」, 『중앙신문』, 1946. 1. 21-1. 24.

민족영화(민족영화의 이론적 근거와 구체적 해명은 다음기회로 미뤄둔다)란 것을 결국 인민의 마음을 영화로, 즉 영화가 인민과 가치 살며 인민 속에서 ○○○○하여 인민을 계몽하고 ○○○○을 위한 ○○을 주는 영화라 할 수 잇으니 특수계급을 위한 영화여서도 안될 것이오 따라서 비민주주의적 인민의 자유와 이익을 배반하는 반동적 영화이어서는 안되는 것이다."[51]

홍미롭게도 정치적 노선에서 이견이 존재했던 두 단체가 이렇게 빠르게 통합된 이유는 바로 '민족영화'를 힘을 합쳐 구축해야 한다는 당위 때문이다. 위에서 언급된 것처럼 민족영화는 계급성을 드러내기보다는 조선인의 삶에 닿아 있으면서도 동시에 과거 일제의 식민통치의 잔재에서 벗어난 내용을 담아내야 한다. 위의 글에서는 "민주주의적 민족영화"라는 신조어가 등장하는데, 이는 인민의 삶에 대한 영화이면서 동시에 특수 계급의 이데올로기가 아닌 국민국가 전체 인민을 아우르는 것이라는 해석을 내포하고 있다. 무엇보다도 1945년 12월 16일에 통합되어 신설된 '조선영화동맹'은 사실 영화라는 매체의 특성으로 인해 자국의 영화산업 없이는 '민족영화'를 제작할 수 없다는 문제의식을 공유하고 있었다. 이러한 시각은 이후 카프에서 활동해 온 서광제의 기고문에서 다시 확인되는데, 그는 영화촬영소를 현대식으로 완비하지 않고는 결코 조선의 영화가 나올 수 없다고 강조한다. 그러면서 국가는 외국영화의 관세에서 생기는 수입 전부를 조선영화 제작에 보조해 주어야 한다는 주장을 하

.......

51　추민, 「영화운동의 노선 1~2」, 『중앙신문』, 1946. 2. 24. 강조는 필자.

게 된다.[52]

이 당시 외화, 즉 미국영화의 기세는 실로 대단한 것이었다. 미군정이라는 사회정치적 상황과 맞물리면서 미국영화는 조선의 영화 시장을 완전히 장악했다. 예를 들어 1945년 11월부터 1948년 3월까지 미국 극영화가 422편, 미국의 뉴스영화는 289편이 수입됐던 반면에, 제작된 조선영화는 17편, 조선의 뉴스영화는 35편, 공보부의 뉴스영화는 38편에 불과했다.[53] 특히 미군정이 직접 관할했던 중앙영화배급소는 몇몇 상영관에 미국영화만을 상영할 것을 강요하기도 했다.[54] 미국영화에 대한 경외의 시선이 적대적 입장으로 변하게 된 시점이 이 즈음이다.[55] 그리고 이 시기부터 '국산(國産)영화'라는 개념이 등장하고, 한국이라는 민족국가의 성원인 '국민'이 주도하여 국내에서 제작되는 영화에 실질적인 가치를 부여하는 다양한 방안이 고안되기 시작했다. 즉 외국이 아닌 국내에서 '생산'된 것의 의미를 중요시하게 됐음을 의미한다. 또한 이 시기는 조선 자본,

.......

52 서광제, 「건국과 조선영화」, 『서울신문』, 1946. 5. 26.

53 정종화, 『한국영화사: 한 권으로 읽는 영화 100년』, 한국영상자료원, 2007, p.87.

54 "미국 영화와 『뉴-스』를 배급하는 기관인 중앙 영화사에서는 서울 시내 17개소 상설관에 다음과 같은 강압적인 7대 조건을 제시하여 장 총감 고시(告示)의 뒤를 이어 또 하나의 크다란 문제와 파문을 일으키고 있다. 제시조건. 1. 3개월분으로 영화 5본 1회에 계약할 것. 2. 계약금으로 10만원을 납부할 것. 3. 영화5본을 3개월 내에 적당히 상영할 것. 4. 뉴-쓰는 사용여부를 불문하고 3개월 분 8만원을 **할 것. 5. 극장 통감입장자를 사절할 것. 6. 선전비는 극장부담으로 할 것. 7. ***는 매일 중앙영화배급사에 보고할 것." 「미영화(美映畵)의 시장화/억압되는 조선문화」, 『동아일보』, 1947. 7. 5.

55 "이제 움터나오는 우리 영화의 삭겻헤 강인하고 황성한 성장력을 가진 미국영화의 트나타무를 시무려하는 것이었다. 하야 만일 이것이 그대로 착근한다면 조선영화의 싹은 노란싹 채로 고사하고 말 운명을 등지고 말었다." 용천생, 「외국영화수입과 그 영향」, 『서울신문』, 1946. 5. 26.

산업, 영화인에 의한 영화 제작이 '민족영화'의 중요한 요건으로 형성되기 시작한 때이기도 하다. 그리고 미국영화의 시장 장악을 막고 '국산영화'의 진흥을 위해서 검열을 활용했던 것이 이 시기의 특징 중 하나이다. 조선의 실정에 맞지 않는 미국영화를 솎아 내고 일제 시기에 수입된 제국영화의 재상영을 막으며 민족적 정취에 맞는 국산영화를 진작시킨다는 목적으로 검열이 이루어진 점은 흥미롭다.

해방기의 혼란은 그리 오래가지 못했다. 1950년에 6·25전쟁이 발발하면서 조선영화에 대한 논의는 크게 진작되지 못한다. 물론 이 시기에 군정에 의한 영화가 제작되기도 했고 부산 지역 등의 영화관은 연일 만원을 이뤘다는 보도가 있지만 '민족영화'라는 개념이 확산되거나 담론으로 정착되지는 못했다. 한편 1953년 정전이 선포되면서 남한과 북한의 분단이 고착화되기에 이른다. 특히 한반도의 북쪽에서 조선이라는 이름이 계속 유지됐다면, 남한의 경우 정전을 기점으로 '한국', '대한민국'이라는 공식 명칭이 '조선'의 이름을 대신하게 된다. 주지하듯이 정치적 변화는 개념의 변화와 긴밀한 관계성을 지닌다. '조선'이 아닌 남한에서는 '조선영화'라는 개념이 빠르게 소멸되지만, 그에 대한 대체 개념으로 '민족영화'가 적극적으로 해석되지도 못한다. 오히려 이 시기에 새롭게 등장한 신조어는 '한국영화', '국산영화', '반공영화' 등인데, 이는 '조선영화'를 대치하면서도 동시에 그 당시 남한이라는 국민국가의 영화가 어떤 의미 체계로 구성되고 있는지 짐작케 한다.

분단 이후에 영화인들도 본격적으로 활동을 시작하게 된다. 영화의 제작 편수가 꾸준히 증가했고, 소위 말해 1960년대라는 한국영화의 중흥기를 가능하게 했던 여러 기반이 이 시기에 만들어지게

됐다. 「춘향전」, 「장화홍련전」, 「단종애사」 등의 옛이야기를 스크린으로 옮긴 작품들이 꾸준한 인기를 얻었지만, 영화인들의 위기의식은 여전히 존재했다. 그 위기의식의 근원은 제작되고 있는 영화들이 충분히 '한국적' 혹은 '민족적'이지 못하다는 인식에 있다. 특히 한국영화의 작가의식, 즉 창작의식이 결여됐다고 지적하면서 "『아리랑』, 『임자없는 나룻배』, 『나그네』 등에서 표현되고 있는 민족적 『레지스땅스(저항)』 정신과 『리리시즘』이 혼연 혼합된 세계"를 다룬 작품을 찾아보기 어렵다고 비판한다.[56] 앞서 분석한 것처럼 '한국영화'의 원형으로 소환된 위의 세 영화는 미국영화의 영향을 받아 혼종적 성격을 지니고 있었음에도 이 시기에 다시 호명되면서, 영화의 성격 중에서 식민지 시기의 비탄에 잠긴 조선인의 삶을 그려 낸 점, 열악한 농촌의 상황을 사실적으로 그려낸 점이 집중적으로 부각되면서 오롯이 '민족적'인 영화로 그 의미의 탈각이 이루어졌다.

또 한 가지 흥미로운 점은 영화를 다루고 있는 대부분의 기사에서 영화 산업의 부재를 문제시하고 있다는 사실이다. 즉 일제와 6·25전쟁을 거치면서 한국영화 산업의 기반은 사실상 전무한 상태였고, 이 때문에 영화인들은 산업적 규모나 부족한 인프라에 대한 좌절감을 토로한다. 하지만 이러한 열악한 환경을 이겨 내어 '민족영화'를 만들 수 있는 길을 영화인의 작가 정신에서 찾고 있다는 사실은 흥미롭다. 『경향신문』은 한국영화의 위기를 진단한 후에 할리우드의 영화 제작 스튜디오 방문기를 싣고 있는데, 할리우드의 영화인들을 화려한 스타가 아닌 배역과 영화를 위해서 끊임없이 노력을

.......

56 유두연, 「한국영화의 위기/창작의식 결여/상반기 결산」, 『경향일보』, 1956. 7. 18.

경주하는 사람들이라고 평가한다. 이어 한국 영화인들의 제작 능력이 부족함을 비판하면서 민족적 주제와 미학의 구축이야말로 한국 영화가 위기를 극복하고 부흥에 이를 수 있는 길이라고 주장한다.

6·25전쟁이 끝나고 난 이후 1950년대의 반공 문제 또한 민족영화가 지향해야만 하는 목적이라는 주장이 이 시기에 등장한다. 영화 「피아골」의 상영 금지 사건으로 촉발된 논쟁에서는 반공의 가치가 국가나 민족, 더 나아가서는 전 세계 인류의 현실적 과제라고 천명한다.[57] 하지만 반공이 어떤 형태로 한국영화에서 재현되어야 하는지의 문제에는 여러 논쟁이 존재한다. 직접적이고 노골적으로 반공의 메시지를 전달한다면 결국 대중을 설득할 수 없기 때문에 좀 더 세련되고 흥미로운 방식으로 반공영화를 만들어야 한다는 주장이다. 그만큼 이 시기 한국 영화가 반공이라는 메시지를 전달하는 것에 대해서는 어느 정도 동의가 있었던 것으로 보인다. 즉 반공이라는 가치와 지향에 대한 이견은 찾기 어렵고, 다만 반공영화의 방식에 대한 이견만이 존재한다. 몇몇은 반공의 메시지를 명확하게 드러내면서 계몽이라는 영화의 목적에 충실한 프로파간다 영화를 지향하기도 하고, 또 다른 몇몇은 반공에도 오락성이 중요하다는 주장을 펼친다. 재미있는 반공영화의 중요성을 강조한 오영진의 글을 보면 "극장에 가는 사람은 스크린에서 심오한 철학이나 인생관을 배우러 가는 것도 아니"므로 반공영화와 같이 "계몽적 가치와 목적을 가진 작품은 그 계몽성이 크면 클수록 교과서와 같은 무미건조한 교훈을

.......

57 김종문, 「국산 반공영화의 맹점 – 〈피아골〉과 〈죽음의 상자〉에 대하여」, 『한국일보』, 1955. 7. 24.

피하고 관객이 더욱 친근하고 재미있게 볼 수 있도록 가급적 풍부한 오락적 요소를 가미하여"야만 한다고 주장한다.[58]

6·25전쟁이 휴전으로 끝나고 난 후부터 남과 북의 근본 과제는 전쟁의 상처를 극복하면서 동시에 상대방을 견제하는 것이었다. 각기 분단된 국민국가가 된 남과 북은 그만큼 각자의 국민국가의 영화를 만들어 내는 데 골몰하게 된다. 앞서 약술한 것과 같이, 이 시기에 남한은 전쟁으로 황폐화된 영화 산업의 구축을 통해 한국인에 의한, 한국 자본으로, 한국 관객을 대상으로 하는 것으로 '한국영화'의 개념화를 시도한다. '국산영화'라는 유사한 개념이 '한국영화'와 혼재되어서 사용된 이유가 바로 여기에 있다. 또 다른 측면에서는 북한과의 체제 경쟁을 의식한 '반공영화'를 한국영화의 한 부분으로 개념화했다는 점이다. 하지만 반공이라는 이데올로기에 대한 한국 사회 전반의 동의가 있었지만 이를 어떻게 영상화해야 하는지에 대해서는 다소 상이한 해석이 존재했다. 메시지의 전달, 즉 반공영화의 이데올로기적 목적에 충실할 것인지 아니면 오락성이나 상업성을 고려하여 반공영화를 제작해야 하는지에 대한 논쟁이 바로 그것이다. 이 시기 영화라는 매체의 특성을 강조하면서 반공영화도 재미있어야 한다는 주장이 다소 힘을 얻은 것은 미국영화의 파고 속에서 아무리 정치적으로 중요한 메시지를 담은 영화라고 하더라도 관객이 외면한다면 한국영화가 그리 오래 버틸 수 없다는 위기의식 때문이었다. 이러한 의식은 그 당시 영화 개념이 정치적 목적성과 상업

.......

58 오영진, 「반공영화의 몇 가지 형(上)&(下)/「주검의 상자」를 평하기 위한 하나의 서론」, 『한국일보』, 1955. 8. 3-8. 4. 1950년대의 반공영화 담론에 대해서는 오영숙, 『1950년대, 한국영화와 문화담론』, 소명출판, 2007, pp.35~49. 참조.

성 사이의 긴장관계 속에서 구성됐기 때문인데, 이러한 이항대립적 관계는 향후 '민족영화'를 둘러싼 개념의 쟁투가 확장되는 1980년대에 한층 더 가속화된다.

(2) '한국영화' 개념 내의 위계 관계

산업적 열악함에 대한 문제의식과 '민족'이나 '반공'이라는 외피를 입기는 했지만 사실상 관객에게 선택받을 수 있는 영화를 제작해야 한다는 강박은 1960년대를 관통하며 계속된다. 이 시기에 한국영화는 1962년에 제작 편수가 100편을 넘어선 이래로 1969년에는 200여 편을 훌쩍 넘어설 만큼 비약적인 성장을 했고, 관객의 수도 매년 눈에 띄게 늘어났다. 활기를 띤 영화업에 재능 있는 신인 감독들이 본격적으로 뛰어들기 시작했고, 1950년대 중반부터 활동을 시작한 신상옥, 유현목, 김기영 등이 그들만의 작가주의적 영화를 생산하기도 했다.

1950년대 후반부터 조금씩 꿈틀거려 온 세계 시장으로의 진출이라는 꿈 또한 1960년대에 들어 본격화된다. 특히 1962년 제9회 아시아영화제를 서울에서 개최하면서 한국영화의 해외 진출에 대한 논의가 시작되기에 이른다. 일본영화가 서구 시장에 진출했던 것과 같이 한국영화 또한 영화제를 발판으로 세계 시장에 진출할 수 있다는 희망적인 전망 또한 등장했다.

"… 가장 손쉽고 확실한 길이 「우리의 것」, 한국적인 「올리지날리티」를 바탕으로 해야 한다는 것을 잊어서는 안된다. … 좀 전세기인 사랑의 모랄을 담으면서도 옛 감정의 아름다움을 서

정적으로 잘 그린 「사랑방 손님과 어머니」 청순한 감명을 뿜어 준 것은 아시아영화제의 성격상 오히려 당연할지 모른다. 그러나 일본의 명 푸로듀서 삼암웅 씨의 「그러한 아름다운 속임수만에 머무를 수 없다. 한국영화의 해외진출을 위하여 보다 세계성을 띤 작품을 만들어야 할 것이 아닌가?」라고 말하는 의미를 새겨듣고 싶다. … 우리의 「올리지날티」를 어떻게 현대화하느냐 하는 문제, 이것은 우리 영화계의 당면한 큰 「테마」라고 생각된다."[59]

이제 한국영화라는 개념은 단순히 과거에 대한 노스탤지어나 힘겨운 현실을 담아내는 것에 머무는 것이 아니다. 세계성을 띤 한국영화라는 개념은 우리의 것을 현대화하여 세계적인 수준의 이야기와 장면을 만들어 내는 것으로 그 의미를 확장한다. 그만큼 영화 산업의 현대화가 필수적인 것이고, 이를 위해서는 정부의 지원 또한 중요한 자원일 수밖에 없었다. 1950년대에 외화에 책정된 세금을 한국영화에 지원해야 한다는 영화인들의 주장은 영화의 산업적 성격을 정부 주도로 결정짓는 역할을 수행하게 된다. 게다가 5·16쿠데타를 통해 집권하여 근대화라는 목표를 설정한 박정희 정권에게 한국영화를 진흥하는 것은 영화의 근대화, 즉 영화 산업의 구축을 의미하는 것이었다.

그 시작은 1962년에 최초의 영화법이 제정된 것이었는데, 이 법

.......

59 「아시아영화제의 교훈/좀더 시야를 넓혀야/한국 보여줄 영화 제작이 선결/해외 진출 길은 열린 셈」, 『동아일보』, 1962. 5. 18.

은 영화 산업의 기업화를 통해 국산영화 시장의 보호와 지원을 목적으로 했다. 하지만 영화법에서 명시하고 있는 영화 제작사의 요건은 현실과는 다소 거리가 있었다. 그리고 국산영화 제작자에게만 외국영화를 수입할 수 있는 권한을 주게 되면서, 많은 수의 국산영화가 영화 수입 쿼터를 얻기 위한 방편으로 전락하게 된다. 1966년에 영화인의 건의에 따라 영화법이 개정되면서 영화사의 등록 기준이 완화됐고, 1970년의 영화법 3차 개정에서는 국산영화 제작과 외화 수입업이 분리됐다.

정부 주도의 영화 산업 육성은 빠른 시간 내에 '산업'의 꼴을 갖추는 데 주안점을 두었다는 점에서 한국의 1960년대 근대화 프로젝트의 일부이다. 영화라는 매체가 필수적으로 산업적인 인프라를 필요로 한다는 이유 때문에 영화인들은 더더욱 정부 주도의 신속한 한국영화 산업의 구축에 동의했다. 그 과정에서 소위 말해 신파 혹은 멜로드라마라고 지칭되는 낮은 수준의 장르영화가 양산되기도 했지만, 또 다른 한편으로는 장르영화에 포함되지 않는 리얼리즘 작가영화가 생산되기도 한다.[60] 산업의 측면에서 신파, 멜로드라마의 흥행은 한국영화가 양적 성장을 계속하는 데 중요한 역할을 했지만, 다른 한편으로는 무엇이 '한국영화'여야만 하는지에 대한 고민 또한 깊게 했다. 1960년대의 상당수의 영화인들과 대중은 질 낮은 '한국영화'와 신파, 멜로드라마를 동의어로 인식했고, 세계 무대에 견줄 수 있는 '한국적'인 것을 다룬 '한국영화'로 리얼리즘적, 작가주

........

60 1960년대의 한국영화를 분석한 대부분의 연구서들은 상업적 장르영화와 리얼리즘적 작가주의 영화로 구분하여 분석하고 있다.

의적 영화를 주목하고 있었다. 즉 '한국영화' 개념 내에 영화 장르에 따른 위계가 구축되기 시작한 것이다. 이 때문에 신파와 멜로드라마로 대변되는 '한국영화'는 한국의 관객에게는 대중적일 수는 있지만, 동시에 왜 한국영화가 보편적으로 추앙받는 미국영화와 비견해 열등한 존재일 수밖에 없는지를 증명하는 기표가 되고, 다른 한편으로 상업성이 높지는 않지만 국제영화제 등에서 주목받을 가능성이 높은 작가주의 '한국영화'는 한국영화의 존재적 목적을 내포한 또 다른 기표로 작동하게 된다.

1969년에 발간된 최초의 영화사인 『한국영화전사』(이영일, 1969)에서는 민족영화의 효시로 다시금 나운규의 「아리랑」을 주목하면서 민족적 리얼리즘이 한국영화의 나아갈 방향이라고 명시하고 있다.

"그때까지 한국영화라면 낡은 패턴의 신파물이나 일본 신파소설의 번역물같은 것이 고작으로 여겨지던 때였다. 그러나 〈아리랑〉 작품의 발상은 분명히 그의 작품이 뚜렷한 메쏘도로지위에서 창작이 되어있는 예술작품이었음을 증명했다. 〈아리랑〉은 탁월한 예술작품이었던 것이다. 그러나 더 나아가서 〈아리랑〉은 하나의 거대한 민족영화였다. 거기에는 이 나라의 국가주권과, 인민의 권리와 조국의 땅을 빼앗긴 모든 민족의 그 민족의 마음속에 있는 울분과 비애와 피끓는 분노와 저항의 심짓불을 그어 당기는 도화선이었다."[61]

.......
61 이영일, 『한국영화전사』, 1969, p.86.

신파＝과거/낡은 것 혹은 현재의 질 낮은 한국영화, 리얼리즘＝
작가주의적, 현실 고발적 한국영화라는 이항대립이 본격화됐다. 상
업성을 지닌 영화와 예술적 가치를 지닌 영화 사이의 갈등 관계 또
한 위의 이항대립에 접속된다. 예를 들어 대중들을 매혹시키는 신
파는 질이 낮은 한국영화이고, 상업성은 낮지만 리얼리즘이라는 예
술적 가치를 추구하는 영화는 '한국'영화의 정체성의 좌표이면서
세계 시장에 '한국'을 알릴 수 있는 중요한 자원이라는 의식이 확대
된 것이다. 이러한 시각은 한국영화 내의 위계를 구축하는 데 중요
한 역할을 수행했을 뿐만 아니라 리얼리즘의 미학적 영역을 '민족
적'인 것과 결합하는 효과를 만들어 냈다. 이는 이영일이 민족적 리
얼리즘의 계보로 나운규의 「아리랑」을 필두로 이규환의 「임자없는
나룻배」, 「나그네」, 최인규의 「자유만세」, 그리고 유현목의 「오발탄」
을 주목한 것에서 다시금 확인된다.[62] 김소연이 지적한 것처럼 한국
영화사에서 '리얼리즘'은 "만능키"로 작동하면서 미국영화에 대항
하는 내셔널 시네마로서의 한국영화의 특성을 규정짓고, 또 다른 한
편으로는 한국영화 내의 나쁜 영화와 좋은 영화를 구분 짓는 규범적
잣대로 활용된다.[63]

한국영화 산업이 부재했을 때 등장했던 '국산영화'라는 신조어
와 국민국가의 영화라는 측면에서의 '한국영화' 개념이 등장했다면,

.......

62 이영일의 『한국영화전사』는 리얼리즘의 계보를 나운규에서부터 유현목까지로 정리하고
 있다. 이순진, 「한국영화사 연구의 현단계: 신파, 멜로드라마, 리얼리즘 담론을 중심으로」,
 『대중서사연구』 12, 2004, p.204.
63 김소연, 「전후 한국의 영화담론에서 '리얼리즘'의 의미에 관하여」, 『매혹과 혼돈의 시대:
 50년대의 한국영화』, 도서출판 소도, 2003, p.18.

이제 영화 산업이 어느 정도 구축된 이후에는 '한국영화'라는 개념 내의 다양한 의미와 위계 서열이 등장하게 된다. 이 과정에서 리얼리즘적 작가주의 영화는 신파와 멜로드라마와 같은 장르영화보다 더 '민족적'이고 '한국영화'의 대표성을 지닌 영화라는 개념적 힘을 갖게 된다. 이는 일면 한국영화 산업이 극복할 수 없는 근본적인 열세를 반영하곤 했는데, 할리우드를 비롯한 외국영화보다 산업적으로 열악하고 그로 인해 '상업성'이 비교적 낮은 영화를 양산할 수밖에 없기 때문이다. 이러한 의식은 '상업성'과 '대중성'을 표방한 한국영화보다 처음부터 '상업성을 지양한' 리얼리즘적 영화가 한국영화 내에서 도덕적 우위를 점하게 하는 효과를 만들어 냈다.

2) '민족영화' 개념을 둘러싼 쟁투

(1) '민족영화' 개념의 재등장

1970년대는 한국영화의 암흑기로 잘 알려져 있다. 구조적 요인으로는 텔레비전이 대중화되면서 영화 상영관을 찾는 관객의 수가 눈에 띄게 줄었다는 데 있다. 하지만 무엇보다도 유신 시대에 접어든 박정희 정권이 영화를 이데올로기의 수단으로 전락시키면서 다양한 영화가 제작되지 못했기 때문이다. 한국영화는 1969년에 229편이 제작된 이래로 1971년에는 202편, 1972년에는 122편으로 크게 감소했다. 게다가 유신 정권이 1973년에 다시 한 번 영화법을 개정하면서 만든 영화진흥공사는 정권이 원하는 메시지를 담은 다수의 국책영화를 제작했고, 이는 영화계를 점점 더 통제하는 효과를 낳았다. 촘촘한 검열 시스템 속에서 자유로운 작품 활동을 할 수 없

었던 영화인들은 소위 '호스티스 멜로드라마'라고 하는 장르영화를 제작하거나 국적불명의 무협 액션영화를 제작했다.

영화계의 이러한 분위기는 1980년 광주민주화운동을 거쳐 더욱 짙어진 열패감과 좌절감에 빠졌다가 전두환 정권 시기에는 에로물을 제작하는 것으로 연명하는 상황으로까지 전개된다. 한국영화의 가치가 고사되고 산업적 자생력 또한 심각하게 훼손된 이 시기에 대한 절대적인 위기의식에서 시작된 것이 바로 '민족영화론'이다. 대안적 영화를 추구했던 이 시기의 영화인들은 크게는 민주화 운동에 거점을 둔 민족영화론자들과 이른바 '문화원 세대'를 모태로 하는 영화비평가들로 구분될 수 있다.[64] 민족영화론자들은 할리우드를 비롯해서 이미 유사 할리우드(pseudo Hollywood)가 되어 버린 충무로의 상업영화 시스템 자체를 비판하면서 대안적인 영화 제작과 소재 및 서사 양식을 추구하는 쪽으로 운동 방향을 설정했다. 반면 '열린 영화' 모임이나 '작은 영화제'와 같은 행사를 통해 자신들의 입장을 구축해 온 비평 진영은 민족영화 진영의 문제의식을 상당 부분 공유하면서도 대안적 영화로 유럽영화로 대표되는 예술영화의 미학적 성과물에 주목했다. 즉 민족영화론 진영은 할리우드와 내셔널 시네마라는 이항대립의 틀 자체를 뛰어넘으려는 시도에 적극적이었던 반면, 비평가 진영은 주류 상업영화의 대항으로서 예술의 가치에 좀 더 주목한 입장이라고 할 수 있다.

'민족영화'라는 기표와 개념은 국민국가 설립 초기에 잠깐 언급

.......

64 김소연, 「민족영화론의 변이와 '코리안 뉴 웨이브' 영화담론의 형성」, 『대중서사연구』, 12(1), 2006, pp.287-318.

되다가 곧이어 영화와 관련된 의미망 내에서 그 자취를 감추었던 것이 사실이다. 산업적 측면에서의 국민국가적 독립성을 강조한 '한국영화'와 '국산영화' 개념이 널리 통용되면서 '민족영화' 개념의 자리가 소거된 측면이 있다. '조선영화'가 제국에 대항하는 종족영화이면서 동시에 제국 내의 모호한 식민지 조선인의 위치를 드러내는 것이었다면, '한국영화'나 '국산영화'는 이제 국민국가의 위치에 오른 한국의 영화를 다소 기계적으로 지칭해 온 것으로 보인다. 하지만 1980년대에 들어서면서 민주화의 징후가 곳곳에서 성숙된데다 압축적인 경제 성장을 이루어 낸 한국인 관객에게는 단순히 한국의 영화라는 측면에서 '한국영화'의 가치를 찾는 데 한계를 느끼게 된다. 이때 재등장하게 된 개념이 '민족영화'라는 것은 의미심장하다. 기존의 '한국영화' 개념에서 충분히 담아내지 못한 그 무엇을 '민족영화' 개념으로 해석하여 의미화하려는 시도이기 때문이다. 그렇다면 1980년대에 등장한 '민족영화' 개념은 과연 어떤 의미를 내포하고 있었던 것일까?

그 첫 시작은 기존의 '한국영화', 즉 한국의 '영화'로 지칭되며 동시에 질 낮은 장르영화와 동의어가 되어 버린 대부분의 상업영화의 반대항으로서의 '민족영화'에 대한 고민이었다. 1980년대의 대안적 '한국영화'를 모색하려는 움직임의 문제의식을 서울영화집단[65]에서 펴낸 『새로운 영화를 위하여』(1983)의 서문을 통해 살펴보자. 할리

.......

65　서울영화집단은 서울대학교의 얄라성영화연구회 출신 회원을 주축으로 1982년부터 활동을 시작한 모임이다. 첫 공동작품으로 「아리랑 판놀이」를 제작했고, 라틴아메리카의 혁명영화 등 제3세계 영화로 관심을 모아 갔다. 이에 대한 상세한 역사는 김수남, 『한국독립영화』, 살림출판, 2005를 참조하라.

우드와 충무로를 비판하면서 한국영화의 위치에 대한 고민을 담은 부분이다.

"그렇다면 한국영화는 어디에 존재해야 하는가? 저 높은 곳을 향하여 자꾸 나가야 되는 것일까? 프랑스영화처럼, 독일영화처럼, 일본영화처럼, 국제영화제에 나가 상 타고 칭찬받고, 그리고 우리도 이만큼 했다고 자랑하고, 그래서 사람들이 많이 봐주고 … 아니다. 이것 또한 우리 시대의 영화 정신이 버려야 할 미신이다. 섣부른 국제주의가 우리의 실상을 왜곡하며 우리 의식을 외세에 종속시키고 있다. 어떤 특정의 영상미학이 우리의 정서와 삶의 모습을 드러내는 데 그대로 합당할 리도 없지만, 그렇게 만들어졌다고 해도 국제적이라고 기대할 수 없으며, 반대로 "향토적이다" "토속적이다" "이것이야말로 한국적이다"라고 소재주의나 자기 편견에 빠져 '국제적'이 되고자 하는 것도 환상일 것이다."[66]

이 당시 등장한 '민족영화'는 한국영화의 위기를 극복하기 위해 '예술적' 혹은 '작가주의적' 영화를 통한 국제주의적 해결이나 자국의 문화를 낭만화하는 방식의 문화민족주의적 시각 모두를 경계한다. 제3세계 영화나 섣부른 민중주의 또한 답이 아니라고 주장하면서 좀 더 근원적인 수준에서의 민중의 삶으로 돌아갈 것을 주장한다.

.......

66 장선우, 「새로운 삶, 새로운 영화」, 서울영화집단 편. 『새로운 영화를 위하여』, 학민사, 1983, p.14.

그러면서 '새로운 한국영화'의 방향을 다양한 각도에서 모색하는데, 다시금 소환된 것이 바로 나운규의 「아리랑」이다. 이 시기에 새롭게 조명되는 「아리랑」의 의미는 "영화라는 매체가 영화인들에게는 일제에 대항하여 투쟁하는 문화운동"의 하나였음을 증명해 주었다는 것이었다. 그리고 영화인 나운규는 일제에 대항한 독립 운동의 투사로 재위치된다.[67] 이는 '민족영화' 개념에 사회 운동적 측면에 대한 고민이 배태되어 있음을 의미한다. 이런 맥락에서 지금껏 한국영화사의 정전으로 확고한 위치를 선점하고 있던 영화 「아리랑」과 나운규를 독립 운동, 민족 운동이라는 관점으로 재해석하려고 한 것이다.

하지만 1980년대 중반까지도 '민족영화'의 텍스트적 특성이나 성격에 대한 선명한 논의를 찾아보기 어려웠다. 서울영화집단의 경우 「아리랑」을 위시한 리얼리즘의 계보를 주목하는 동시에 탈춤, 판소리, 서사무가, 민요 등과 같이 구전되는 전통문화의 양식을 영화에 적극적으로 도입하여 "열린 영화"를 만들 것을 요구한다. 세계영화사에 등장하는 미학적 발명은 각 시대의 "혁명적 요구"를 반영한 것이라고 설명하면서 한국영화 또한 현재의 "간절한 요구"에 응답하는 미학적 방안을 고안해야 한다는 것이다. 여기서 주목한 '민족영화'의 시대적 사명은 남북 분단과 단절을 극복하는 것인데, 이를 위해 "분열의 현실을 통일로 맞아들"이고 "단절된 가슴을 일체로" 만들어 내 "스스로 확장운동하는 전승력의 예술로 귀의"해야 한다고 주장한다.[68] 하지만 그것을 어떻게 구현할 것인지, 그리고 그

.......

67　서울영화집단 편, 『새로운 영화를 위하여』, 학민사, 1983, p.291.

미학적 특징이 무엇이어야 하는지에 대해서는 여전히 합의된 것이 없었다. 그만큼 1980년대 초반까지만 해도 '민족영화'라는 개념에 대해서는 할리우드와 제도권 영화에 대한 비판과 대안의 맥락에서 '운동적 측면'이 부각되기는 했지만, 그 성격이나 특징에 대해서는 여전히 모호한 해석(들)이 편재하고 있었다. 그만큼 '민족-영화' 개념이 과거 한국영화와 할리우드의 독점에 반대하는 개념항으로 등장했지만, 그 반대 개념으로서 어떤 해석과 의미를 담아내야 하는지는 여전히 불분명했다. 하지만 이 시기에 재등장한 '민족영화' 개념이 영화의 '정치성'과 '운동'적 성격을 담아내기 위해서 부상했다는 점은 주목할 만한 지점이라고 할 수 있다.

(2) '민족'과 '민중'의 복원

1980년대는 정치적으로 민주화의 열망이 요동치면서 사회 급변이 감지되던 시기였다. 1987년의 민주화 운동을 기점으로 제도적 측면에서의 민주주의가 조금씩 안착되기 시작했고, 이 과정에서 지난 시절 반공 이데올로기의 희생양이 된 좌파 소설가와 시인, 그리고 지식인의 대규모 해금 조치가 단행되기도 했다. 예를 들어 1988년 3월 31일에 정지용, 김기림의 작품이 해금됐고, 7월 29일에는 납·월북 작가 120여 명에 대한 해금 조치가 내려진다. 게다가 민주화의 열풍에 따라 소위 '이념도서'가 출간되기 시작했고, 상당수의 사회과학 서적과 무크지 등이 출간됐다. 그만큼 한국 역사의 담론의 장에서 '이념'의 이름으로 소거되어 온 문학, 이념, 역사 등이 다시 소환됐

.......

68 위의 책. pp.321-322.

고, 이를 통해 절름발이로 존재해 온 한국의 담론장을 완전하게 복원하고자 하는 욕망이 꿈틀거렸던 시대이기도 하다. 영화 역시 이러한 시대적 흐름과 긴밀하게 접속하고 있었다. 이전의 '한국영화' 개념이 국민국가의 영화, 즉 일본 제국이나 미국과 같은 외국에서 독립되어 있으며 동시에 분단되어 있는 북한의 반대항에 위치해 형성되어 있었는데, 이는 '한국영화' 개념이 원조가 될 수 없는 모방물이며 동시에 이 개념에 정치적 목적을 지닌 프로파간다적 성격을 동시에 내포하게 한 것이 사실이다. 이런 측면에서 '민족영화' 개념의 재등장은 이러한 두 개의 축을 중심으로 절름발이가 되어 버린 '한국영화'를 복원하려는 시도였다.

'민족영화'라는 개념이 본격적으로 등장한 것은 『민족영화』라는 무크지에서였다. 1989년에 처음으로 출간되어 두 권의 책으로 출간됐는데, 부제는 의미심장하게도 "있어야 할 자리, 가야 할 길"이었다. 그만큼 '민족영화' 개념을 전면화하면서, 지금까지의 '한국영화'를 무언가 결여되어 제 위치를 찾지 못한 불완전한 존재로 의미화하는 동시에 정당한 위치 회복을 위한 운동의 필요성을 강조하고 있다. 예를 들어 이 책의 서문에서는 『새로운 영화를 위하여』에서 취하고 있는 문제의식을 좀 더 심화하면서, 1980년대 초반의 '민족영화'에 대한 고민은 제도권 영화(상업영화)를 주요 기준으로 삼았기 때문에 "부르죠아 비평의 차원을 넘지 못"했다고 주장한다.[69] 상업영화의 구조 내에서 기존의 '한국영화'를 반성하고 있지만, 동시에 그 해결책 또한 글로벌 상업영화 혹은 제도권 영화 구조 내로 제한

.......
69 민족영화연구소 편, 『민족영화 1: 있어야 할 자리, 가야 할 자리』, 도서출판 친구, 1989, p.2.

하는 문제점을 배태하고 있다는 비판이다. 그러면서 '민족영화'라는 개념은 "단순한 명칭이 아니고 인식의 확대와 실천력을 담보하려는 의지의 차원"을 의미한다고 선언한다.[70] 사실 1980년대 초반에 재등장한 '민족영화' 개념은 과거 '조선영화'에서의 '조선적인 것'의 고민과 비슷하게 한국영화에 대한 존재적인 질문에 머물러 있었다. 하지만 1987년 민주화운동이 막을 내리고 다시금 담론의 장에 등장한 '민족영화' 개념은 할리우드를 중심으로 한 상업영화 구조가 보편적 '영화' 개념의 등가물이 되어 온 것을 비판하면서 '영화' 개념의 전면적 확장을 주장하는 동시에 정치 운동으로서의 민족영화의 가능성 또한 탐색하고 있다.

이런 맥락에서 '민족영화'가 단순히 개념에 머물지 않고 '민족영화론'이라는 사회 운동적 차원으로 옮겨 간 것은 어쩌면 당연한 수순이었다. 민족영화연구소를 중심으로 주창된 민족영화론은 이론(사상), 조직, 실천을 바탕으로 '운동적' 성격과 지향을 띤다는 점에서 기존의 '민족영화'라는 개념과 구별된다. 그리고 민족영화라는 범주는 "민족현실의 극복을 위한 민족해방 민중민주주의운동의 차원에서 전개되는 민주, 자주, 통일의 과제 해결"에 복무하는 제도권, 비제도권 영화(운동)를 모두 망라하며, 민족영화의 활동은 노동계급 운동의 일부이며 노동계급적 관점과 당파성을 포함해야만 한다고 주장한다.[71]

민족영화연구소에서 펴낸 무크지인 『민족영화』의 구성에서 이

.......

70 위의 책. p.14.
71 위의 책. p.14.

당시 민족영화 운동의 관점을 엿볼 수 있는데,『민족영화 1』편에는 노동계급 운동과 민족영화 운동에 관한 창간 특집이 실리고, 비제도권적 영화 제작 시도로 기획기록영화「깡순이, 슈어 프로덕츠 노동자」가 어떻게 만들어지는지를 상세하게 소개한다. 그만큼 노동계급의 문제를 '민족영화'의 중요한 콘텐츠로 주목한 것이고, 영화 제작 방식 또한 충무로와 같은 기존의 제도권 영화 제작 방식이나 시스템 밖의 방안을 모색하려는 시도를 담고 있다. 여기서 가장 흥미로운 점은『민족영화』가 참조점으로 삼고 있는 다양한 해외 사례가 중국이나 베트남과 같은 사회주의권 영화였다는 사실이고, 더 나아가 북한의 영화 이론을 소개하면서 주체문예 이론과『영화예술론』을 상세하게 소개했다는 사실이다. '민족영화'에서 강조하는 "민족해방과 민중민주주의"라는 방향성을 정치적 매체로 영화를 주목한 사회주의의 영화에서 찾고자 한 것은 흥미롭다. 좀 더 적극적으로 해석을 해 보자면, 노동계급의 삶을 소재로 하는 시도나 제도권의 영화 산업 구조 밖의 영화 제작 움직임들을 주목하면서도 동시에 분단 이래로 사실상 인식의 무지 상태로 남아 있던 북한영화나 사회주의권 영화를 복원하여 '민족영화'를 구성하고자 하는 야심을 읽어 낼 수 있다. 즉 "민족해방과 민중민주주의"에서의 민족과 민중은 북한 주민 또한 포함하고 있었고, 진정한 '해방'과 '민주주의'를 위해서 남과 북의 통일을 중요한 선결 조건으로 인식했던 것이다.

사실 냉전의 각축장이었던 한국에서 사회주의권의 문화는 금기의 대상이었고, 그 중에서도 북한의 문화는 '금기'의 수준을 넘어선 철저한 부정과 무지의 영역이었다. 하지만 반공영화에 대한 반발심이 깊었던 '민족영화' 주창자들에게 북한영화는 '앎'의 대상이기

는 했지만 미래상으로 내세우기에는 어려움이 많았다. 이에 대한 해결 방안으로 제시된 것이 바로 한국영화의 역사에서 소거된 북한의 흔적을 복원하는 것이다. 이러한 맥락에서 『민족문화 2』 편에서는 1930년대 전후의 카프 영화 활동을 재조명한다. 즉 카프 영화 운동을 담론장으로 복귀시켜 '민족'영화로 완성되지 못한 '한국영화'의 계보를 온전히 하려는 시도를 하게 된다. 『민족문화 2』 편에서는 지금껏 카프 영화 활동에 대해서 충분히 알려지지 않았던 이유를 6·25 전쟁과 분단을 겪으면서 사회 전반에 확장된 반공주의가 사회주의자의 영화 운동에 대한 논의를 삭제한 채 한국영화사를 구축한 데서 찾고, 이것이 결국 현재의 절름발이 한국영화를 만들어 냈다고 반성한다.

또한 1980년대 후반 민족영화 운동은 1920년대 후반부터 1930년대 초반까지 전개된 카프 영화 운동을 상당 부분 참조하고 있었는데, 『민족문화 2』 편에서 소개된 강호의 글은 민족영화 운동 진영이 복원하고자 했던 카프 영화 운동의 성격을 짐작케 한다.[72] 예를 들어 강호는 1920년대 후반 카프 영화 운동을 반성하면서, 영화 제작을 위해 자본이 필요하다는 미명 아래 자본주의와 결탁한 것이 1920년대 카프의 큰 실책이었다고 평가한다. 또한 프롤레타리아 영화 동맹의 필요성을 강조하면서, 더 많은 카프 영화인을 육성하고 이들의

.......

72 1933년에 『조선중앙일보』에 실린 "조선영화운동의 신방침: 우리들의 금후활동을 위하여"라는 글을 소개하면서, 편집진은 "이 글을 게재하는 이유는 카프영화운동의 주요 활동기간이었던 1928~1931년을 겪으면서 그동안 저질렀던 온갖 오류와 편향을 극복하려는 이론적 노력들이 현재 우리 영화운동의 여러 문제에 비추어 공감하는 바가 크고 또 귀감이 되기 때문"이라고 밝히고 있다. 민족영화연구소 편, 『민족영화 2: 있어야 할 자리, 가야 할 길』, p.263.

전문화를 추구해야 하며 작은 영화를 제작하면서 동시에 부르주아 영화의 배급망이나 상영망이 아닌 대안적인 영화 제작 및 상영 여건을 갖추어야 한다고 주장한다. 그만큼 민족영화 운동은 1920년대의 카프 운동을 참조하여 제도권 영화 혹은 상업영화의 구조를 뛰어넘어 영화를 제작하고 영화의 소재와 주제를 '민족'과 '민중'의 복원에 집중하고자 하는 의도를 품고 있었다.

이런 맥락에서『민족영화 2』편에서 주목한 '민족영화'의 예시가 바로「파업전야」이다. 사실「파업전야」는 미학적 성과나 서사적 측면에서의 독창성을 평가하기는 어렵지만, 민족영화론자들은 이 영화의 예술적 가치를 "노동대중의 눈으로 엄혹한 현실과 생활과 투쟁의 전형적인 것을 전형(인물)을 통해 형상화했고, 노동계급이 자기해방의 주체로 떨쳐 일어서는 각성의 과정과 의지를 역동적으로 구현하였으며, 생활과 투쟁과 각성에 있어서 노동대중의 동지적 애정을 따뜻하고 낙관적으로 담아내고 있"는 것에서 찾는다.[73] 게다가「파업전야」는 상업영화 구조의 제작, 배급, 상영 방식에 반기를 들고 전문 배우나 감독이 아닌 영화 활동가가 영화 제작에 참여한 점, 그리고 상업영화의 배급망이 아닌 대학과 공장을 중심으로 배급, 상영됐다는 측면에서 큰 성과라고 평가했다. 민족영화 운동 진영에서는「파업전야」를 새로운 제작, 배급, 상영 모델이면서 동시에 기존의 상업영화에서 다루어지지 않은 노동 대중의 시선을 전면화했다는 측면에서 '민족'과 '민중'의 주체화의 문제에 진일보를 이루어 냈

.......

73 이정하,「90년대 영화운동의 선언」, 민족영화연구소 편,『민족영화 2: 있어야 할 자리, 가야할 길』, 1990, p.195.

다고 주장한다.

상업주의에 지나치게 경도된 한국영화를 변화시키고 동시에 민족민주 운동의 맥락에서 자주, 민주, 통일의 실천으로서 영화 운동을 전개하고자 한 민족영화론자들은 '민족'과 '민중'의 개념을 따로 구분하여 사용하지 않았다. 이는 민족영화가 척결의 대상으로 삼은 것이 "식민지 매판영화의 영화사상과 반북 반공영화"라고 명시한 것에서 드러나는데, 식민지 시절부터 이어진 신파와 멜로드라마라는 '한국영화'를 배격하고 박정희 시대부터 본격적으로 제작된 '반공영화'가 아닌 노동자와 농민 등이 주체가 되는 영화를 생산하고 유통해야 한다고 주장한다.[74] 즉 신파와 같은 값싼 상업성에 눈이 멀어 진정한 계급의식을 구축하지 못한 '민중'과 반공 이데올로기에 사로잡혀 반쪽짜리 정체성에 고통받는 '민족'을 복원하는 것이 바로 '민족영화'의 운동적 목적이라는 것이다. 이런 맥락에서 상업 자본은 타도의 대상이 되며, 지금껏 무지와 반목의 영역에 유폐됐던 북한은 재해석의 대상으로 재위치된다. 즉 '민족영화'에서 주창한 '민족'과 '민중'은 결코 서로 분리된 것이 아닌, 과거 극복을 통해 함께 복원되어야 하는 무엇으로 위치된다. 이런 맥락에서 민족영화론자들은 "민족민중영화" 혹은 "민중민족영화"라는 두 용어를 한국영화의 지향으로 의미화하게 된다.

하지만 「파업전야」를 둘러싼 논쟁에서도 드러나듯이 여전히 '민족영화'의 미학적 기준에 대해서는 합의된 것이 없었다. 이는 「파업

.......

74　이용관 외, 「현단계 영화운동의 점검과 모색」, 『민족영화 2: 있어야 할 자리, 가야할 길』, 1990, p.21.

전야」를 공동 연출한 장동홍 감독의 인터뷰에서도 나타난다.

"저 역시 민족영화, 민중영화라고 하는 것들이 아무것도 없
는 가운데서 나오리라고는 생각하지 않지만 그것이 무엇인지 구
체적으로 손에 잡히지 않습니다. 우리들만의 독특한 방식, 가장
적합한 방식일 텐데…. 여하튼 누가 좀 보여 줬으면 좋겠어요.
… (웃음) … 구체적으로 와 닿는 것은 없었단 말입니다. 답답할
뿐입니다."[75]

사실 「파업전야」는 영화비평가 진영에서는 한국영화의 미학적
성과를 훼손한 작품으로 비판받았다. 할리우드의 서사양식을 그대
로 베껴 쓴 것과 같은 구조 때문에 「파업전야」는 한국영화의 리얼리
즘 계보에 걸맞지 않은 작품이라는 것이다.[76] 이 영화를 둘러싼 입장
차는 영화비평가들이 지향하는 '민족영화'가 민족영화 운동 진영과
는 큰 차이가 있었음을 짐작케 한다.

영화비평가 진영의 움직임은 영화 동호인들이 주축이 되어 발행
된 『열린 영화』에서 구체화된다. 이 저널은 서구의 영화 이론을 적
극적으로 수용하면서 지배 이데올로기에 저항할 수 있는 영화 형식
과 서사 양식이 필요하다는 문제의식을 담고 있었다. 이들은 영화언
어의 과학성에 주목하면서 리얼리즘이라는 미학적 전통과 한국적

.......

75 「특집 2/〈파업전야〉의 성과와 그 평가」, 민족영화연구소 편, 『민족영화 2: 있어야 할 자리,
 가야 할 길』, 1990, p.180.

76 조재홍, 「한국 영화산업의 변화와 독립제작의 현주소: 〈파업전야〉의 경제적 측면과 작품
 분석을 중심으로」, 『영화언어』 6, 1990, p.12.

영화의 관계성 회복을 중요시한다.

> "우리는 리얼리즘의 회복을 위한 과학적이고 체계적인 노력
> (리얼리티 묘사에 대한 서구 중심의 영화사상 비판 및 리얼리
> 티/이데올로기의 상관관계 연구)을 영화제작과 영화연구의 두
> 가지 측면에서 지속시켜나가야 한다…. 그것은 관념적으로 거론
> 되는 한국적 영화언어의 개발 및 민중영화의 실체화를 위한 새
> 로운 출발을 의미하는 것이다."[77]

즉 '민족(민중)영화'를 제작하기 위해서는 리얼리즘이라는 미학
적 전통의 재구축과 한국적 영화언어를 위한 고민을 계속해야 한다
고 주장한다. 민족영화론자들이 '운동'적 성격에 천착해 미학적 형
식에 대한 논의를 사실상 하지 않았다면, 영화비평가들의 경우 '민
족영화' 개념은 한국적 리얼리즘 혹은 미학의 구축과 동의어였다.
이들의 입장은 『영화언어』에서 좀 더 명확해진다. 1989년 봄에 발
간된 1호에는 한국영화와 이데올로기, 그리고 비평의 역할에 대한
글이 실려 있고, 미국영화직배저지 및 영화진흥법 쟁취투쟁의 의의
와 문제점을 다룬 기획기사도 눈에 띈다. 『영화언어』가 지향하고 있
는 대안의 면모를 엿볼 수 있는 "1968년 5월 프랑스 학생운동과 영
화문화", "예술형식의 변천과 영화의 집단성" 등의 글에서는 프랑스
의 누벨바그와 같은 미학적 영화 운동을 한국영화의 대안으로 참조
하고 있음을 확인할 수 있다. 『영화언어』 2호에서는 「오! 꿈의 나라」

.......

77 전양준, 「영화/리얼리즘/이데올로기 II」, 『열린 영화』 3, 1985, p.52.

를 소개하고, 폴란드의 영화 「철의 사나이」(1981, 안제이 바이다 감독)에 대한 심층기사를 통해 폴란드의 노동 운동이나 제3세계 영화 미학에 대한 논의를 심화하기도 했다. 이후 영화비평가들의 입장을 본격적으로 구축하기 시작하면서 포스트모더니즘적 입장을 소개하거나 장 뤽 고다르(Jean-Luc Godard), 앙드레 바쟁(Andre Bazin) 등 프랑스의 영화 이론과 서사양식에 대한 논의를 본격적으로 받아들이기도 했다. 『영화언어』라는 저널 제목이 시사하듯이, 이들은 영화의 '언어', 즉 형식, 서사양식, 미장센, 사운드 등에서 대안적 영화의 실체에 접근하고자 했다.

흥미로운 것은 『영화언어』에 참여한 주요 인물에 『민족영화』 무크지를 이끌던 이정하, 이효인의 이름을 찾아볼 수 있다는 사실이다. 북한영화를 포함한 사회주의 영화와 1920년대 카프 영화 운동의 복원을 통해 '민족영화 운동'의 방향성을 찾으려는 일련의 영화학자가 자신들의 입장을 바꿔 비평가 집단으로 수렴된 것이다. 이는 단순히 몇몇의 입장 변화를 의미하는 것이 아니라, '운동'을 중심으로 한 '민족영화' 개념이 쇠락하고 영화의 형식과 미학적 가능성에 천착한 '대안영화' 개념이 주도권을 잡았다고 보는 것이 옳다. '민족'과 '민중'의 복원을 통한 '민족영화' 구축은 그만큼 큰 실효성을 거두지는 못한 것으로 보인다. 그 이유는 제도권 밖의 영화 운동을 통한 민족영화 구축이라는 거대한 기획이 결국 제도권의 영화산업으로 빠르게 흡수됐던 1990년대 영화의 산업적 특성 때문이며, 또한 상업성을 완전히 배제한 '운동'으로서의 '민족영화'가 보편적인 '영화' 개념에 충분한 균열을 만들어 내기에는 역부족이었기 때문이다. 하지만 '민족영화' 개념의 흔적은 이후 한국영화에 등장한

'대안영화', '독립영화', '다큐멘터리영화' 등의 신조어와 신개념에서 찾아볼 수 있다. 이제 1990년대 중반에 들어선 한국영화는 민족영화를 둘러싼 개념의 쟁투를 지나 제도권 영화 시스템 밖의 영화를 지칭하는 '독립영화', 예술적 차이를 담지한 대안영화로서의 '예술영화', 그리고 정치적 메시지와 노동자와 농민들의 실재 삶을 보여주는 '다큐멘터리영화' 등으로 개념의 분화가 이루어진다.[78]

3) '한국영화' 번역어의 한글 표기: '코리안 필름', '코리안 시네마'의 등장

'민족영화' 개념은 1990년대 중반에 이르러 자취를 감추게 된다. 한국영화가 급속한 산업화를 거치게 되면서 '민족영화' 진영에서 '운동'으로 참여했던 많은 영화인들이 영화산업으로 흡수되기도 했고, 『영화언어』를 중심으로 한 비평가들 또한 영화산업의 발달과 함께 제도화된 비평 진영으로 자리 잡게 된다. 예를 들어 「파업전야」를 만들었던 독립영화 단체 '장산곶매'의 주요 멤버인 이은, 장동홍, 장윤현, 홍기선 등은 1990년대 중반부터 제도권 영화를 제작, 감독하기 시작했고, 대안영화 담론을 구축했던 영화비평 집단은 1990년대 중후반부터 우후죽순으로 창간된 영화 저널리즘과 비평지를 중

........

78 '독립영화'는 『열린 영화』의 2호에 실린 이은의 글에서 처음으로 사용된 것으로 보인다. 독립영화는 충무로와 같은 상업 시스템으로부터의 자유로움과 할리우드와 같은 보편적 영화 양식, 그리고 제작 시스템으로부터 독립되어 있는 작은 영화를 지칭한다. 주지하듯이 이은은 「파업전야」의 제작을 맡았고, 이후 제도권 영화 구조로 편입되어 '명필름' 등에서 프로듀서로 활약하게 된다.

심으로 활동하기 시작했다.[79] '민족영화' 논쟁의 주요 집단이 이렇듯 제도권으로 편입될 수 있었던 것은 한국영화 산업이 1990년대 중반부터 본격적인 산업화 과정을 거쳐 그 몸집을 불려 나갔기 때문이다. 거대 자본이 유입된 만큼 더 많은 영화 인력이 필요했고, 이러한 손길은 제도권 밖의 영화를 지향했던 이들을 맹렬한 기세로 포섭하게 된다.

하지만 '민족영화' 개념의 흔적은 1990년대를 관통하여 2000년대 한국영화의 전성기에도 그 면면이 확인된다. 예를 들어 1990년에 결성된 '한국독립영화협의회'는 1980년대의 '민족영화' 진영과 비평 진영의 운동적, 이론적 성과물 중의 하나이고, 이후 1998년에 한국독립영화협회로 이름을 바꿔 지금까지 활동하게 된다. 한국독립영화협회의 창립선언문을 살펴보면, '독립영화'는 '상업영화'의 반대 개념이고 '독립'의 의미는 단순히 검열이나 자본으로부터의 독립만을 의미하는 것이 아닌 사회적 지향과 정의로운 목적을 담아내는 것이라고 해석한다.

"… 독립은 '그 무엇을 위한' 일일 때 그 의미가 완성된다. 화려하고 기름진 화면보다는 치열하고 정직한 장면들로 새로운 영

.......

79 『씨네 21』(1995), 『키노』(1995), 『프리미어』(1995)를 시작으로 『씨네버스』와 『필름 2.0』은 2000년에, 그리고 2001년에는 『무비위크』가 발간되기 시작하면서 영화 관련 저널리즘과 비평지의 춘추전국시대가 열렸다. 하지만 인터넷의 보급으로 영화평론의 자리가 급속하게 줄어들게 되고 영화에 대한 담론적 논의보다는 산업적 측면의 성격이 강조되면서 영화 저널리즘은 쇄락의 길을 걷게 된다. 『키노』, 『씨네버스』, 『로드쇼』가 2003년에 폐간하고 『필름 2.0』, 『프리미어』, 『스크린』이 2007년부터 2010년까지 차례로 문을 닫게 된다. 끝까지 버티던 『무비위크』 또한 2013년에 폐간하면서, 이제 영화 잡지는 『씨네21』이 유일하다.

상언어를 만들기 위해, 우린 상투적 영화공식에서부터 독립을 선언한다. 한 사람의 인권, 소수의 자유를 지키기 위해 우린 권력으로부터 독립을 선언한다. 우리는 독립이 삶과 영화의 진실을 동시에 추구하기 위한 필요조건이라 믿는다. 갖가지 타협과 흥정, 매스컴의 각광, 각종 영화제 초대장, 먹음직스러운 뷔페음식 … 이들로부터 초연하게 물러나 작은 진실을 위해 작은 카메라를 정조준 할 때 영화는 비로소 독립하는 것이다."

제도권 한국영화와는 구분되는 '민족영화'에 대한 열망이 '독립영화'로 수렴되면서 이제 '독립영화'는 '한국영화' 개념의 중요한 한 축이 된다. 과거 '한국영화'가 질 낮은 장르영화와 한국적 리얼리즘의 예술영화로 구분되는 양상이었다면, '민족영화' 논쟁을 거쳐 이제 '독립영화'라는 또 다른 개념의 축이 '한국영화'를 구성한다.

1990년대 중반을 기점으로 충무로 중심의 상업영화 또한 일대 변화를 겪게 된다. 1992년 삼성이 「결혼이야기」를 제작하면서 영화산업에 뛰어든 이래로 현대와 대우가 뒤이어 진출하게 되는데, 변화하는 콘텐츠 환경에 대응하기 위해서 진출한 대기업은 여전히 영세한 수준의 충무로 제도권 영화의 구조를 바꾸고 영화의 다양한 수익 창출 구조를 모색함과 동시에 해외 시장을 염두에 둔 영화 제작을 본격화한다. 1997년에 금융 위기를 맞이하면서 재벌은 다시 영화산업에서 철수하지만, 이미 산업화가 진행되기 시작한 한국 영화산업에는 창업투자회사 자본들이 대기업의 자리를 성공적으로 메우게 되고, 2000년대 이후에는 CJ, 오리온, 롯데와 같은 제2기 대기업이 진출하여 영화 제작, 배급, 상영 등의 영역을 수직 통합한 독과점 체

제를 구축하기 시작한다. 2007년부터는 SK과 KT 양대 통신사 또한 모바일 환경에서의 안정적인 콘텐츠 확보를 위해서 영화산업에 뛰어들면서 실로 '영화'는 '산업'이 된다.[80]

기업들이 '한국영화'를 수익을 창출할 수 있는 미래산업으로 주목한 것은 김영삼 정부 때문에 계속되어 온 영화산업진흥책과 긴밀하게 연관되어 있다. 김영삼 대통령은 현대자동차의 실적과 할리우드 영화 「쥬라기공원(Jurrasic Park)」의 수익을 비교하면서 영화의 '산업적 가치'를 강조하는 담론을 적극적으로 유포한 바 있다.[81] 뒤이은 김대중 정권(1998~2002)에서는 영화를 미래의 '수익산업'으로 인식하고 정부가 나서서 문화산업을 적극적으로 지원하게 된다. 이런 맥락에서 김영삼 정권 시기에 전체 국가 예산에서 2%에 머물던 문화부 예산이 김대중 정권 시기에는 11~12%까지 증가하게 된다.[82] 국가의 한국영화 지원을 전담하기 위해 영화진흥공사가 이름을 바꿔 영화진흥위원회로 재탄생했고, 영화업의 신고제 도입, 그리고 독립영화 제작 완전 자유화 등이 이루어진 것도 김대중 정권 시기였다. 해외 시장을 염두에 두고 부산국제영화제 등 여러 국제영화제를 만들고 지원했을 뿐만 아니라 한국방송영상산업진흥원을 한국문화콘텐츠진흥원으로 이름을 바꿔 해외 시장으로 한국영화를 수출하기 위한 다양한 방안을 수립했다. 이러한 정부의 지원책은 한

．．．．．．．

80 한국영화의 산업화와 신자유주의의 관계성은 강내희, 「신자유주의와 한류 – 동아시아에서의 한국 대중문화의 문화횡단과 민주주의」, 『중국현대문학』 42, 2007을 참조.

81 김영삼 정부 시기에 문화체육부 내의 문화산업국이 신설되고 영화 프린트 수를 제한하는 규정을 철폐하여 배급과 상영의 독점이 가능한 결정적인 기반이 조성된다.

82 영화진흥위원회, 『영화진흥사업백서: 1999-2006』, 영화진흥위원회, 2007, p.27.

국영화를 시작으로 드라마, 연예 프로그램, 대중음악 등이 만들어 낸 한류 광풍의 주요한 기반이었다. 그리고 한류의 확산은 영화를 비롯한 문화산업을 고부가가치 산업으로 인식하게 하는 결정적인 역할을 수행한다. 한국영화는 이제 해외 시장에서 수익을 만들어 내는 효자 산업이 되고, 해외에서 더 많은 수익을 내면 낼수록 더 '한국적'인 영화로 호명되기에 이른다.

'한국영화'와 국가의 긴밀한 관계는 사실 할리우드의 세계 시장 장악이라는 헤게모니에 대한 국민국가 수준의 대응과 밀접한 관계가 있다. 세계화 시대에 문화종 다양성을 수호해야 한다는 논리로 계속 유지해 온 스크린쿼터제가 한미 FTA 협상의 선결 조건으로 2006년 7월부터 종전의 146일에서 73일(연간 상영일수의 20%)로 감소됐는데, 이는 '한국-영화'의 '한국', 즉 '국적성'의 문제가 모호해지고 있는 산업적 환경과 긴밀한 연관성을 지닌다. 주지하듯이 스크린쿼터 제도는 로컬 영화와 할리우드가 자본이나 규모 면에서 경쟁하기 어려운 상황을 감안하여 국가가 직접 나서 내셔널 시네마를 보호하려는 다양한 시도를 의미한다. 2000년대 한국영화의 약진과 해외 시장 진출 등의 호재에 힘입어 한국영화는 상당한 수준의 자본력과 몇몇 기업의 제작, 배급, 상영의 수직적 통합 구조의 독과점 체제까지 갖춰진 상태였고, 한국영화의 국내 시장 점유율 또한 50%를 상회하고 있었다. 더욱이 한국영화의 자본, 인력, 내용 등이 점차적으로 초국적으로 변화하면서 '한국영화'의 '한국'의 명확한 의미가 흐려지고 있었다. 예를 들어 해외 시장을 노리고 합작영화를 제작하거나 해외 배우를 기용하여 영어로 영화를 제작한 사례 또는 한국의 대표적 영화감독들이 외국 자본으로 영화를 만드는 사례 또한 증가

하기 시작했다. 이러한 산업적 상황은 '보호해야만 하는' '자국영화'
가 무엇인지에 대한 모호성이 대두되게 했고, 몸집이 커져 버릴대로
커져 버린 상업영화는 단순히 국내 시장의 보호책에만 만족할 것이
아니라 이익 창출을 위해서 세계 시장에 좀 더 적극적으로 진출해야
만 했다. 글로벌 시장에서의 약진을 위해서 '한국영화'는 '한국적'이
어야 한다는 강박을 벗어던지고 조금이라도 더 많은 글로벌 관객들
에게 익숙한 정서와 주제를 담아낼 필요가 있었다. 이러한 맥락에서
한국영화는 이제 더 이상 '한국'이라는 영토에 매여 있지 않고 '한
국'이라는 국민국가의 매체라는 정체성에 머무르지 않는다. 한국의
자본, 한국 영화인과 관객, 한국을 배경으로 하거나 한국적 내용을
담는 '한국영화' 개념에 균열이 생기기 시작한 것이다.

　이러한 과정에서 포착되는 개념적 변화는 '한국영화'의 영어 번
역어를 그대로 한글로 표기한 '코리안 필름', '코리안 시네마'라는
신조어의 등장이다. 영화를 지칭하는 영어 표현으로 필름(film)이
영화의 제작 측면을 강조하는 것이라면, 시네마(cinema)는 제작부
터 상영, 관객의 해석까지를 포함하는 포괄적 과정을 포함한 용어이
다.[83] 과거에 '영화'라는 매체가 단순히 텍스트적인 특성에 집중되어
있을 때에는 두 용어 차이를 반영한 번역어를 필요로 하지 않았지
만, '영화' 개념이 영화를 둘러싼 문화적, 사회적 실천(들)을 포함하
는 것으로 확장되면서 필름과 시네마는 반드시 구분해야만 하는 개
념으로 부상하게 된다. 한국영화 산업의 급격한 산업화와 관객의 일
상의 변화, 그리고 더 많은 미디어 매체의 등장 등의 이유로 영화는

.......

83　루이스 쟈네티, 김진해 역, 『영화의 이해』, 현암사, 2000.

이제 필름적 성격(텍스트와 제작)과 시네마적 성격(배급, 상영, 해석)으로 확연히 구분되는 양상이다. 여기서 흥미로운 점은 한국영화의 필름적 성격은 점차적으로 무국적화 혹은 초국적화되지만 시네마적 성격은 '영화 보러 가기(cinema-going)'의 문화적 특징, 한국 관객의 해석 등의 영역에서 여전히 '한국'이라는 시공간에 긴밀하게 접속되어 있다는 것이다.

그렇다면 남은 질문은 '한국영화'의 대체 개념으로 '한국-필름', '한국-시네마'가 아니라 '코리안'이라는 번역어를 그대로 한국어로 표기한 이유일 것이다. 2000년대 이래로 글로벌 시장에 더욱더 적극적으로 진출하기 시작한 '한국영화'는 영어로 'Korean film' 혹은 'Korean cinema'로 번역되어 유통됐다. 한류의 인기는 더 많은 한국영화의 해외 진출을 가능하게 했고, 이제 한국영화는 세계 유수의 국제영화제에서 빠지지 않고 소개될 뿐만 아니라 아시아 전역의 상영관에서 배급·상영되기도 한다. 문제는 세계 영화시장 내 초국적 주체이면서 지역과 로컬의 영역에서 여전히 특정 '국가'의 이름으로 해석되기도 하는 한국영화는 기존의 '한국영화' 개념이 지닌 강한 국적성 및 영토성과 양립되기 어렵다는 사실이다. 이런 맥락에서 글로벌, 지역(아시아), 로컬의 관계를 횡단하는 한국영화를 지칭하는 'Korean film' 혹은 'Korean cinema'를 영어 번역어 그대로 한글로 표기하기 시작한 이유는 아마도 이러한 한국영화의 초국적성을 드러내면서도 동시에 글로벌 장의 연관성 속에서만이 '한국적'일 수 있는 한국영화의 현 상황을 담아낼 수 있기 때문이다.

국민국가의 영화라는 의미를 담아내 온 '한국영화' 개념은 이제 점점 더 희미해지고 있다. 물론 아직은 초기 단계이기는 하지만 '코

리안 필름', '코리안 시네마'와 같은 신조어가 등장하면서 이를 둘러싼 개념의 해석 또한 다양하게 시도되고 있다. 다만 한 가지 분명한 것은 '한국영화'의 번역어를 굳이 다시 한글로 표기한 이유는 글로벌을 경유한 한국영화가 기존의 '한국영화' 개념과는 상충되는 성격과 의미를 내포하기 때문이다. '코리안 필름'과 '코리안 시네마'라는 신조어가 담아내고 있는 의미는 텍스트적 수준에서의 '민족적' 혹은 '한국적'인 것이라기보다는 자국 영화산업의 해외 시장에서의 상업적 가치에 좀 더 천착한 개념으로 보인다. 글로벌 시장에서 더 많이 팔리고 더 많은 수익을 얻어내며 더 많이 유통된다면 그것으로 '코리안'이라고 해석되는 것이 현재 한국영화의 시좌이다. 그만큼 한국에서의 영화는 민족적 혹은 국가적 정체성의 장에서 출발하여 여러 변곡점을 거쳐 국가 경제에 기여할 수 있는 고부가가치의 산업으로 개념적 변화를 겪었다고 할 수 있다.

4. 북한 민족영화 개념의 조영

1) 북한의 민족영화 개념의 기원점

북한의 『조영대사전』에서는 영화를 "the cinema; the (silver) screen; the movies"로 번역하고 있다.[84] 반면 『문화예술사전』에서

.......

84 『조영대사전』, 평양: 외국문도서출판사, 2002, p.2781. 『영조대사전』에서는 'cinema'를 영화관, 영화, 영화제작기술 등으로 기술하고 있다. 『영조대사전』, 평양: 외국문도서출판사, 1992, p.466.

는 영화를 "현실을 생동한 움직임속에서 직관적으로 종합적으로 반영하는 예술 … 영화는 우리 당의 힘있는 직관적인 선전선동수단입니다."라고 기술하고 있다.[85] 북한에서 영화는 당보의 사설과 같이 호소성이 높아야 하며 현실보다 앞서나가야 한다. 김일성은 "영화가 여러가지 예술형식가운데서 가장 중요하고 힘있는 대중교양 수단이라는데 대하여서는 더 말할 필요가 없다."고 강조했다.[86] 이는 영화가 혁명 투쟁의 매 단계에서 동원적 역할을 해야 하기 때문이다. 그렇다면 북한에서는 언제부터 영화가 대중교양 수단으로 사용됐을까. 북한은 항일혁명영화의 전통을 강조하기 위해서 김일성이 "빨찌산 투쟁을 할 때에도 어려웠지만 사진기를 가지고다니면서 찍었다."[87]며 항일무장 투쟁을 하면서도 영화 제작 활동을 했다고 주장한다. 그러나 게릴라식 전투를 병행하면서 창작 활동을 하는 것은 거의 불가능했기 때문에 또 하나의 신화 창조에 불과하다고 판단된다.

북한은 일제 강점기 조선영화의 지향점이 민족영화였다고 주장한다. 이에 비해 남한은 조선영화를 국가영화(nation cinema)의 범주 속에 포괄하기 위해 민족영화=항일영화=리얼리즘영화라는 등식으로 이해한다.[88] 이러한 개념의 부분 일치가 가능한 배경에는 나운규의 「아리랑」이 있다. 물론 「아리랑」이 항일영화 또는 민족영화

.......
85 『문학예술사전 하권』, 평양: 과학백과사전종합출판사, 1993, p.550.
86 김일성, 「영화는 호소성이 높아야 하며 현실보다 앞서나가야 한다: 영화예술인들앞에서 한 연설(1958년 1월 17일)」, 『김일성 저작집 12권』, 평양: 조선로동당출판사, 1981, p.9.
87 「주체의 기록영화와 더불어」, 『조선예술』 7, 2006, p.8.
88 김려실, 「상상된 민족영화 〈아리랑〉」, 『사이』 창간호, 2006, p.239.

였는지에 대한 의견은 분분하다. 그렇지만 「아리랑」을 통해 민족의
식이 고취됐음을 부인하기는 어렵다. 그런데 해방 후 '민족영화'라
는 개념은 남북한 공히 그 세력이 급속도로 약화됐고, 1990년대 민
족영화가 다시 부활하기 전까지 긴 동면(冬眠)에 들어가게 된다. 바
로 이 지점에서 '민족영화'라는 개념사 기술에 대한 곤경이 발생한
다. 남한은 민족영화를 대신해 한국영화라는 개념을, 북한은 '영화
예술(cinematics)'이라는 새 개념을 주조하기 때문이다.

『현대조선말사전』(1981)에서는 영화예술을 "객관적현실을 필
림(화면)에 찍어 영상으로 보여주는 운동성과 조형적직관성, 종합
성과 시공간성, 편집적특성을 체현하고있는 극예술의 한 형태"라고
기술하고 있다.[89] 일견 북한의 영화예술은 우리의 영화와 개념상 큰
차이가 없는 것으로 보인다. 사전상의 정의와는 달리 북한에서 영화
예술이라는 개념은 우리와 다른 의의를 지니고 있다. 주목할 것은
김일성이 "영화예술이 온 사회를 혁명화, 로동계급화하는데 적극
이바지하려면 기성혁명가에 대한 영화뿐아니라 각계각층의 사람들
이 혁명화되는 과정을 형상한 영화를 많이 만들어야 합니다."[90]라고
한 점이다. 또한 김정일은 "영화예술은 제국주의와 착취제도를 때
려부시고 사회주의, 공산주의 위업의 승리를 이룩하기 위하여 투쟁
하는 인민들의 참된 교과서"[91]가 되고 있다고 했다. 북한은 영화를

........

89 『현대조선말사전』, 평양: 과학백과사전출판사, 1981, p.2478.
90 김일성, 「혁명적영화창작에서 나서는 몇가지 문제에 대하여: 영화부문일군들앞에서 한
 연설(1968년 11월 1일)」, 『김일성저작집 23권』, 평양: 조선로동당출판사, 1983, pp.154-
 155.
91 김정일, 「영화창작에서 새로운 앙양을 일으킬데 대하여: 위대한 수령님의 문예사상 연구
 모임에서 한 결론(1971년 2월 15일)」, 『김정일선집 2권』, 평양: 조선로동당출판사, 1993,

선전선동의 중요한 수단으로 인식하고 그에 걸맞은 새로운 개념을 창조한 것이다.

북한은 미처 국가의 체계가 갖추어지기 전부터 영화예술이라는 용어를 사용했다고 주장한다. 김일성은 1946년 「문화인들은 문화전선의 투사로 되어야 한다」에서 문학예술 분야에서 일제의 사상적 잔재를 철저히 청산하고 대중들을 새로운 건국 사상으로 무장시키는 것이 중요하다고 역설하면서 "조선의 연극, 음악, 영화예술"이 발전하고 있으며 여기서 지식인들의 역할이 매우 크다고 했다.[92] 여기서 다른 장르와 달리 왜 영화에만 굳이 예술을 덧붙였을까. 우리는 그 힌트를 "영화는 다른 문학예술형식에 비하여 여러가지 우월성을 가지고있습니다."[93]라는 김일성의 교시에서 엿볼 수 있다. 이는 북한이 건국 초기부터 효과적인 선전 수단로서 영화 매체의 기능을 간파하고 그 우월성을 역설한 것이라고 할 수 있다. 건국 초기 영화예술에 대한 북한의 인식은 단순한 선전선동 수단을 넘어서 전위예술의 개념으로 자리 잡고 있었다.

영화예술은 대중 교양의 수단으로서의 예술 가운데 가장 중요한 예술로, 그 어느 예술보다도 혁명 투쟁과 건설 사업을 선전하고 다른 예술을 발전시키는 데 커다란 영향을 주면서 발전해 왔다. 김

<hr>

p.152.

92 김일성, 「문화인들은 문화전선의 투사로 되여야 한다: 북조선 각 도인민위원회, 정당, 사회단체선전원, 문화인, 예술인대회에서 한 연설(1946년 5월 24일)」, 『김일성선집 1권』, 평양: 조선로동당출판사, 1960, 번각발행, 동경: 학우서방, 1963, p.97.

93 김일성, 「깊이있고 내용이 풍부한 영화를 더 많이 창작하자: 영화문학작가, 영화연출가들 앞에서 한 연설(1966년 2월 4일)」, 『김일성저작집 20권』, 평양: 조선로동당출판사, 1982, p.276.

정일은 "우리 영화예술의 위력을 과시하며 남조선문화예술계에 보다 큰 혁명적영향을 주기 위하여서도 매우 중요합니다."라고 했다.[94] 영화예술은 남북 대결의 장에서도 결코 물러설 수 없는 진지였던 셈이다. 이처럼 개념의 생산을 독점할 수 있는 북한에서는 영화예술이 사회실천적 개념의 성격을 띠고 있었다고 할 수 있다. 그렇다면 북한이 영화예술을 이처럼 중요한 예술로 여겼던 이유는 무엇일까.

영화예술에서 직관성은 가장 중요한 특성의 하나이다. 영화는 눈으로 직접 보는 시각예술, 직관예술로, 시각적 재현을 통해 비교적 짧은 시간에 방대하고 복잡한 현상을 직관적으로 담지할 수 있다. 또한 영화예술은 종합예술로, 문학, 음악, 미술, 무용 등이 이용되기에 예술 전반을 발전시키는 데 중요한 역할을 한다. 보급도 용이해서 동시다발적으로 많은 대중에게 상영할 수 있는 특징도 있다.[95] 이러한 연유로 북한에서 영화예술은 국가 주도로 발전해 왔으며, 사상성과 대중성, 종합성을 지닌 가장 중요한 예술의 하나가 됐다.

이와 같이 민족영화의 개념사의 흐름을 이해하기 위해서는 북한 영화사를 관통하는 가장 중요한 핵심 키워드로 영화예술을 들 수 있다. 여기에서는 민족영화가 영화예술로 자리매김하면서 어떻게 분화되고 변화하는지에 대한 양상을 탐색한다. 즉 '영화'라는 보편적 개념이 북한에서 어떻게 '민족영화'라는 개념으로 형성되고 사회주의 건설 과정에서 어떻게 '영화예술'이라는 개념으로 확립되고 재발견되는가를 살펴보는 작업이다.

.......

94 김정일, 「영화예술을 발전시키는데서 나서는 몇가지 문제에 대하여: 영화예술부문 일군들과 한 담화(1978년 3월 1일)」, 『김정일선집 6권』, 평양: 조선로동당출판사 1995, p.33.
95 한중모·정성무, 『주체의 문예리론 연구』, 평양: 사회과학출판사, 1983, pp.404~408.

더불어 '민족영화' 개념사의 심층적인 조영을 위해 주요 역사적 사건을 중심으로 북한영화사를 세부적으로 구분할 필요가 있다. 여기에서는 북한 문헌과 국내 선행 연구의 성과를 참고하여 다음과 같은 기준으로 북한영화사의 시기 구분을 했다.[96]

첫째, 북한영화사는 크게 해방 전후의 시기로 나눌 수 있다. 영화 매체가 조선에 소개된 것은 19세기 말로 거슬러 올라가지만, 1920년 전의 영화는 일종의 활동사진으로 동시대의 신파극과 결합하여 오락적 역할을 벗어나지 못했다. 그런데 1920년 직후에 이르러 연극과 결합하여 연쇄극을 이루면서 영화는 독립된 예술 영역으로 자리 잡게 된다. 따라서 1920년 이후부터를 영화사의 발생 시기로 삼는 것이 온당할 것이다.

둘째, 해방 이후 북한영화의 창작 기준이 되는 미학적 창작 방법의 변화에 주목할 필요가 있다. 비록 북한영화가 선전선동의 수단으로 사용되는 측면이 강하지만, 적어도 북한영화가 효과적인 재현을 위해서 미학적 측면을 감안하는 한 해당 시기 창작 방법의 영향에서 벗어나기는 힘들기 때문이다. 미학적 창작 방법을 기준으로 할 때, 그 시기는 크게 둘로 나눌 수 있다. 북한은 1967년 갑산파 숙청 이전에는 사회주의적 사실주의를 주창했으나 이후에는 주체문학예술에 입각한 주체사실주의를 기본 창작 이념으로 했다. 이런 점에서

........

96 참고한 문헌은 다음과 같다. 리령 외, 『빛나는 우리 예술』, 평양: 조선예술사, 1960; 김룡봉, 『조선영화사』, 평양: 사회과학출판사, 1989, 번각발행, 북경: 조선출판물수출입사, 2013; 「주체의 기록영화와 더불어」, 『조선예술』 7, 2006; 『광명백과사전』 6, 평양: 백과사전출판사, 2008; 최척호, 『북한영화사』, 집문당, 2000; 민병욱, 『북한영화의 역사적 이해』, 역락, 2005; 이명자, 『북한영화사』, 커뮤니케이션북스, 2007; 김승, 『북한 기록영화』, 커뮤니케이션북스, 2016.

크게 갑산파 숙청 전과 후로 구분할 수 있다.

셋째, 북한영화는 선전선동의 매체이기 때문에 통치 담론의 변화에 따라 세부적으로 구분될 필요가 있다. 북한에서는 대체로 정치적 사건과 문학예술의 변화 시기가 일치하거나 문학예술의 변화가 선도하는 경향을 보이고 있다. 특히 북한영화는 당 선전선동에서 중요한 수단 중 하나이기 때문에 더욱 그러하다고 볼 수 있다. 갑산파 숙청 이후 시기는 주체사상이 확립되고 계승·발전되는 시기와 민족우월론에 입각한 조선민족제일주의 시기로 나눌 수 있다.

이상과 같은 기준에 따라 민족영화 개념사를 위한 북한영화사의 시기를 구분해 보면, 제1시기는 일제 강점기로, 민족영화가 출현한 1920년부터 1945년까지이다. 제2시기는 사회주의 건설기로, 1945년 해방부터 6·25전쟁과 전후 복구를 거쳐 사회주의 기초를 다지는 1967년까지이다. 제3시기는 주체예술 확립기로, 갑산파 숙청 이후 1986년까지이다. 제4시기는 우리식 사회주의기로, 조선민족제일주의를 주창한 1986년부터 김정일이 사망한 2011년까지이다. 민족영화 개념사의 시기 구분과 세부 특징을 정리해 보면 〈표 1〉과 같다.

표 1 민족영화 개념사의 시기 구분

시기명	시기 구분	세부 특징
제1시기	일제 강점기 (1920~1945)	• 비판적 사실주의 영화예술의 발생과 프롤레타리아 영화예술의 출현 시기
제2시기	사회주의 건설기 (1945~1967)	• 해방 이후 6·25전쟁과 전후 복구를 거쳐 당의 유일 영도 실현과 천리마 시대의 시기
제3시기	주체예술 확립기 (1967~1986)	• 1967년 갑산파 숙청 이후 유일체제의 확립 시기
제4시기	우리식 사회주의기 (1986~2011)	• 자민족 우월주의에 기반한 새로운 통치 담론을 제시한 시기

2) 사회주의 건설기(1945~1967): 영화예술 개념의 정착

(1) 영화예술 개념의 주조

해방 후 좌우익의 영화인들이 함께 결성한 '조선영화동맹'은 좌우익을 막론하고 조선의 모든 영화인들이 참여해 결성했다. 여기에서 제기된 '국영화론'은 영화 제작의 물적 토대가 전무했던 해방 공간에서 국가의 지원을 받아 민족영화를 양성하고 상업자본에서 자유로운 작품을 하도록 해야 한다는 것이다. 이 제안은 사실상 북한에서 실현됐다고 볼 수 있다.

북한은 1946년 5월에 북조선공산당 중앙조직위원회 선전부 정치문화과 안에 5명으로 구성된 '영화반(촬영반이라고도 함)'을 조직했다. 영화반은 주로 시보영화와 역사자료 촬영을 담당했으며, 1946년에 첫 기록영화로 「우리의 건설」을 제작했다. 북한은 「우리의 건설」의 제작 의의를 "해방과 동시에 영화도 완전히 인민의 소유가 되었다."라고 밝히고 있다.[97] 영화반은 1946년 8월에 '북조선영화제작소'로 발전하게 됐다. 이 제작소는 그 후에 설립된 '북조선국립영화촬영소(국립영화촬영소라고도 함)'의 모체이다.[98] 1947년 2월에는 소련의 협조 아래 당시로는 동양 최대라고 할 수 있는 총 면적 5만 평이 넘는 규모로 평양 교외에 국립영화촬영소를 건설했다. 북한은 이 모든 것을 영화예술의 발전을 위해 노력한 김일성 지도의 결실이며 이를 통해 일제의 잔재를 떨쳐 버리고 민족영화예술을 자립적으

.......

97 『조선중앙년감 1949』, 평양: 조선중앙통신사, 1949, p.145.
98 『조선중앙년감 1950』, 평양: 조선중앙통신사, 1950, p.359.

로 발전시킬 수 있는 강력한 기지가 마련됐다고 평가하고 있다.[99] 또한 월간 잡지『영화예술』을 창간하는 등 건국 초기의 혼란기임에도 불구하고 비교적 체계적인 영화 사업을 펼쳤다.[100]

'영화예술'이라는 용어는 이 시기에 처음으로 등장하여 현재까지 북한영화를 지시하는 주요 개념으로 자리 잡고 있다. 그렇다면 영화예술은 언제부터 사용됐을까.『김일성선집 1권』에 따르면, 김일성은 이 용어를 1946년 5월 24일 북조선 각 도인민위원회, 정당, 사회단체선전원, 문화인, 예술인대회에서 한 연설에서 처음 사용했다고 전한다.[101] 그런데 김일성 저작물은 해당 시기 북한 당국의 이해에 따라 수정·편집이 될 수 있기 때문에 전적으로 신뢰하기는 어렵다. 만약 이때부터 영화예술이라는 용어가 사용됐다면『로동신문』과 같은 일간지 매체에도 그 용례가 출현해야 하는데 실상은 그렇지 못하다.

여기서 우리는 1949년에 발간된『영화예술』잡지에 주목한다.[102] 이 잡지의 1949년 2월호에 윤두헌이 기고한「映畵藝術에 對한 나의 提意」에서 영화예술의 용례를 찾아볼 수 있다. 그는 이 기고문에서 "映畵藝術의 當面한 任務는 祖國統一과 民主發展에 있어서 思想的

.......

99 창립 당시 촬영소의 조직기구는 제작부와 기술부로 구분했다. 제작부에는 기록영화 및 예술영화 창조조가 있었으며, 기술부에는 녹음, 현상, 조명 등 기술부들이 있었다. 김룡봉, 『조선영화사』, pp.53-54.

100 『조선중앙년감 1950』, p.359.

101 김일성은 이 연설에서 "조선의 연극, 음악, 영화예술"이 발전하고 있으며 여기서 "지식인들의 역할이 매우 크다"라고 말했다. 김일성,「문화인들은 문화전선의 투사로 되여야 한다」, p.97.

102 이 잡지는 미군이 6·25전쟁 중 획득한 노획 문서로, 현재 2권만이 전해진다.

武器로서의 役割을 充分히 履行"[103]하는 데 있다고 했다. 그런데 당해 발행된 『조선중앙년감 1950』에서는 1949년의 영화 부문을 소개하면서 영화예술에 대한 용어를 사용하지 않았다. 『조선중앙년감』은 1949년부터 매년 발행되고 있는 북한의 공식적이고 유일한 국가 연감이다. 국가가 직접 관장하

『영화예술』 1949년 2월호

여 발행하는 국가기록물에서 영화예술의 용례가 발견되지 않는다는 점으로 볼 때 적어도 이때까지는 영화예술이 공식어가 아니었던 셈이다.

　영화예술은 『조선중앙년감 1951-1952』에 비로소 "영화 예술 부문에 있어서의 창조적 활동"이라는 표현으로 등장한다.[104] 그 후 『조선중앙년감』에서 서서히 사용 빈도가 늘어나다가 1956년 4월 2일 내각 결정 제32호 「영화 예술의 급속한 발전 대책에 관하여」의 발표 이후 영화예술의 개념이 정착된 것으로 보인다. 이를 방증하듯이 1956년 4월 11일 『로동신문』에서도 영화예술의 용어 사용이 발견된다.[105] 이때의 영화예술의 의미는 "인민들을 고상한 애국주의와 사회주의 사상으로 교양하며 그들을 창조적 로력 투쟁에로 고무 추

.......

103　윤두헌, 「映畵藝術에 對한 나의 提意」, 『영화예술』 2, 1949, p.13.
104　『조선중앙년감 1951-1952』, 평양: 조선중앙통신사, 1952, p.389.
105　「영화예술의 가일층 발전을 위하여」, 『로동신문』, 1956. 4. 11.

동하는 중대한 역할을 수행"[106]하는 것이었다. 즉 이때의 영화예술은 인민 대중에게 애국적 열정을 불어넣는 영화를 뜻했다. 영화예술의 개념은 북한뿐만 아니라 다른 사회주의 국가의 영화를 칭할 때도 유사하게 적용됐다. 예를 들어 소련영화의 경우 1949년과 1950년의 『로동신문』에서는 단순히 "쏘련영화"라고 불렀지만,[107] 1955년에 이르러서는 "소련의 예술영화"라고 고쳐 부른다.[108]

해방 후 북한에서 가장 중요한 정치사회적 목표는 마르크스레닌주의를 토대로 하여 반제반봉건 민주주의 혁명에 입각한 민주주의 독립 국가를 건설하는 것이었다. 이 시기 영화인의 과업은 일제의 잔재를 뿌리 뽑고 새로운 민주주의적 민족영화를 발전시켜 인민 대중을 애국주의와 민주주의 정신으로 교양함에 있었다.[109] 북한은 민주주의적 민족문화 건설 노선에 입각하여 영화 분야에서 낡은 봉건적, 식민지적 잔재를 청산하고 철저히 당과 노동계급과 근로 인민에게 복무하는 새로운 민족영화예술을 발전시킬 것을 강조했다.[110] 이로써 사상교양의 힘 있는 수단인 영화예술을 반제반봉건 민주주의 혁명 과업 수행에 적극 이바지할 수 있게 새로운 민주주의적 성격의 민족영화예술로 발전시키는 것이 원칙적인 문제로 나서게 됐다.

.......

106 『조선중앙년감 1957』, 평양: 조선중앙통신사, 1957, p.37.

107 「十월혁명기념경축영화상영」, 『로동신문』, 1949. 10. 5; 김경일, 「쏘련영화 평화는 전쟁을 승리한다에 대하여」, 『로동신문』, 1950. 3. 23.

108 오근, 「쏘련의 영화예술」, 『로동신문』, 1955. 9. 27. 비슷한 사례로 체코슬로바키아의 영화를 영화예술로 기술하고 있다. 「체코슬로바키아의 영화예술」, 『로동신문』, 1956. 5. 30.

109 김오성, 「祖國의 統一獨立과 映畵藝術人들의 任務」, 『영화예술』 3, 1949, pp.5-12.

110 문의영, 「해방후 영화 예술의 발전」, 『빛나는 우리 예술』, 평양: 조선예술사, 1960, pp.123-125.

(2) 사회주의적 민족영화의 창작

1947년 3월 28일 북조선노동당 중앙위원회 상무위원회는 「북조선에서 민주주의적 민족문화건설에 관하여」를 채택하고 '예술을 위한 예술', '인민과 배치되는 예술'과 같은 순수예술 신봉자들에 대해 비타협적 사상 투쟁을 벌일 것을 주문한다. 북한은 "민족영화 창작 사업이 얼마만큼 거대한 발전을 가져올것인가를 예측하기가 그다지 어려운 일이 아니다."라면서 민족영화의 발전을 위해 투쟁할 것을 요구했다.[111] 이러한 시대적 배경 아래 북한 최초의 예술영화 「내 고향」(1949)이 창작된다.

「내 고향」은 김승구 시나리오, 강홍식 연출에 의해 국립영화촬영소에서 제작한 영화로, 사회주의적 민족영화의 첫 작품이다. 1930년 초에서 해방 직후까지를 시대적 배경으로 하고 있으며, 주인공 관필이 김일성의 영도로 항일혁명투사로 성장하는 과정을 재현하고 있다. 이 영화를 본 노동자 리동철은 "오직 조국과 인민을 위하여 용감하고 희생적으로 투쟁한 우리 빨찌산들에 대한 감사가 새삼스러이 감수에 북바쳐올랐다."고 감상평을 전하고 있다.[112] 북한은 「내 고향」이 북한 인민의 애국심 고취와 세계관 형성을 반영할 뿐만 아니라 남한의 동포들을 위해 제작됐음을 숨기지 않는다. 다음은 이 영화의 시나리오를 쓴 김승구가 『영화예술』 1949년 2월의 「내 고향」 특집편에 기고한 글의 일부이다.

.......

111 「조쏘 경제 및 문화협정과 조선영화 발전에 대하여」, 『영화예술』 2, 1949, pp.9-11.
112 「예술영화 『내고향』을 보고서」, 『영화예술』 2, 1949, p.30.

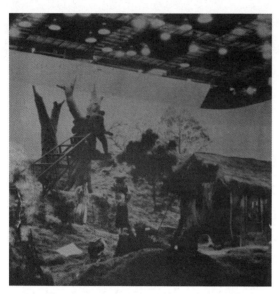

예술영화「내 고향」 촬영세트장

"이 映画는 오늘 祖國을 再次 侵略하려는 米帝國主義侵略勢
力을 斷乎驅逐하고 完全自由獨立을 爭取하기 위하여果敢하고도
苛烈한 鬪爭을 繼續하고있는 共和國南半部人民들에게 새로운
勇氣와 鬪志를 북도다주는데 役割을 놀수있을것이다. 同時에 이
映画는 우리가 目標하는 民主主義民族映畫藝術發展에 新紀元
을 劃하는 커다란勝利가 안될수없다."[113]

「내 고향」의 영화적 배경은 식민지 시대 만주가 아니라 조선이
다. 「내 고향」은 민족영화를 표방하면서 미제국주의에 맞서기 위한
남한 인민의 투쟁을 주문하고 있다. 즉 적어도 이 시기에 '민족'은

.......

113 주인규, 「藝術映畫『내고향』에 對하여」, 『영화예술』 2, 1949, p.43. 강조는 필자.

'한민족'을 뜻했을 것이다. 계몽의 시대에 영화는 신념을 실천하는 장으로 인식되곤 했다. 민족을 향한 견결한 윤리의식은 영화의 최고 가치였고, 이러한 가치에 대한 담론들은 논리의 차원을 넘어 강렬한 신념의 형태로 드러났다.[114] 이 영화는 다른 작품과 달리 대중 친화적인 재현 방식을 통해 대중에게 보다 친숙하게 다가가고 있다. 이런 면에서 「내 고향」이 한민족을 위한 영화였다는 전제에 대해서 이의를 제기하기는 쉽지 않다.

「내 고향」은 드라마틱하게 인간 내면의 감정을 표출하기 위한 제작 방식을 일부 사용하고 있다. 이런 점에는 형식주의를 배척하는 사회주의적 사실주의의 입장과 배치되는 측면이 있다. 문학에서는 카프를 중심으로 한 프롤레타리아 문학예술이 비교적 문예사의 중심적인 전통으로 평가되지만,[115] 영화에는 문학과 다른 사정이 존재한다. 당시 기본적으로 개인적인 영화 창작이 불가능했기 때문에 영화 제작의 주요 참여자들은 일제 강점기에 영화기술을 습득한 카프 영화인이었을 것이다. 북한영화사에서 카프 영화인들이 보여 준 실험과 노력은 "국가 지배엘리트와의 '헤게모니적 공조(hegemonic alliance)' 속에서 혁명적 지식인들이 지향했던 사회주의 예술론이 현실화된 것이었고 주체영화이론의 초석"[116]이 된 것은 분명해 보인다. 이런 점은 「내 고향」에 당시의 미학 방침이었던 사회주의적 사

........

114 정태수 편, 『남북한 영화사 비교연구(1945-2006)』, 국악자료원, 2007, p.74.
115 김성수, 「수령문학의 문학사적 위상」, 강진호 외, 『북한의 문화 정전, 총서 '불멸의 력사'를 읽는다』, 소명출판, 2009, pp.334-335.
116 이향진, 「주체영화예술론과 우리식 사회주의」, 경남대학원 북한대학원 편, 『북한 문화, 둘이면서 하나인 문화』, 한울, 2008, p.317.

실주의가 확실히 자리 잡지 못했다는 것을 반증하고 있다고 할 수 있다.

「내 고향」은 조선 농민의 순수함과 소박함에 대한 감성적 애착을 표현했는데, 이것은 일종의 사회주의적 목가주의로, 소련에서 도입한 사실주의와 동시에 공존하는 것이었다. 이러한 경향은 1960년대까지 나타난다. 특이한 점은 「내 고향」에서 소련은 거의 언급되지 않으며, 영화의 형식마저도 몽타주 기법과 같은 소련의 영화 기술보다는 일제 강점기의 영화 기법과 민족영화의 전통을 보다 많이 따른다. 「내 고향」에서의 민족주의적 내용은 영화의 처음부터 끝까지 스크린을 가득 메우고 있는데, 이는 당시 북한에서의 문화 생산이 소련을 맹목적으로 모방한 것이 아니었음을 뜻한다.[117]

이와 같이 「내 고향」에서 재현된 사회주의적 민족영화는 문화적 정체성의 양립을 의미하기도 한다. 즉 민족주의 메시지와 민족해방에 대한 강조를 통해 일종의 사회주의적 목가주의를 표현하면서, 소련으로부터 채택한 사회주의적 사실주의와 병행해 가는 것이다. '민족영화'의 개념 역시 '영화', '영화예술'의 개념과 공존해 간다. 그 실례로 1957년까지 전일적으로 영화예술이라는 개념으로 통일되어 사용되지는 않았다.[118] 심지어 6·25전쟁 직후 발간된 『조선중앙년감 1954-1955』에서는 영화예술의 용례를 한 차례도 찾을 수 없다.[119] 이는 북한이 사회주의 국가라고 할지라도 영화예술에 대한 개념이 어느 날 불현듯 정립되지는 않았음을 의미한다.

.......

117 찰스 암스트롱, 김연철, 이정우 역, 『북조선 탄생』, 서해문집, 2006, pp.144-147.

118 한상운, 「영화 〈어랑천〉을 보고」, 『문학신문』, 1957. 8. 22.

119 『조선중앙년감 1954-1955』, 평양: 조선중앙통신사, 1954, p.461.

(3) 영화예술의 장르 분화와 전개

6·25전쟁이 발발하자 북한은 "모든 힘을 전쟁 승리를 위하여"라는 구호 아래 영화예술 부문도 전시체제로 개편하고 영화예술의 기동성과 전투성을 제고케 했다.[120] 이에 따라 모든 영화촬영소의 설비들을 후방 지대로 옮겼으며, 녹음실과 현상실을 방공시설을 갖춘 지하에 새로 꾸렸다. 북한은 전투가 치열했던 시기에도 영화촬영소에 30대의 촬영기, 105대의 이동영사기와 70대의 선전차 등을 지원했다고 주장한다.[121] 전시의 주된 영화 주제는 애국주의에 관한 것으로, 미제국주의자들의 침략을 폭로하면서 정의로운 조선 인민의 투쟁을 보여 주고 있으며 정의는 반드시 승리한다는 것을 강하게 부각시켰다.

결과적으로 6·25전쟁은 북한에게 매우 중대한 자산을 제공했다. 바로 북한 내의 거의 모든 반공주의자들이 제거되거나 월남해 버린 것이다.[122] 바로 이 점이 북한에서 개념의 쟁투가 용이한 환경을 만들었다. 이후 민족영화라는 개념은 영화예술이라는 개념으로 급속도로 전환된다. 이는 북한의 급속한 사회주의 건설을 위해 영화의 사회적 역할이 중요해지면서 민족영화보다는 자국의 사회 변혁을 위해서 영화예술이 빈번하게 사용됐다는 것을 의미한다.

전후 시기는 북한사에서 전쟁의 상흔으로 가장 어려운 때였지만, 역설적으로 사회 전체가 가장 역동적인 시기로 거대한 에너지

.......

120 문의영, 「해방후 영화 예술의 발전」, p.136.
121 「주체의 기록영화와 더불어」, 『조선예술』 7, 2006, p.9.
122 로버트 스칼라피노·이정식, 한홍구 역, 『한국 공산주의운동사 III: 북한편』, 돌베개, 1987, p.591.

분출의 시대였다. 전후 복구 사업과 함께 영화예술도 사회주의 기초 건설에 복무하게 됐다. 1955년부터는 과학영화가 본격적으로 제작되기 시작했고, 천연색 영화도 자체 제작이 가능하게 됐다. 이때부터 북한에서 과학영화와 천연색 영화 제작의 물질·기술적 조건이 마련된 것으로 보고 있다.[123]

1956년 4월 2일 내각 결정의 채택에 따라 영화의 정치사상성의 제고, 고유한 인민적 전통과 문화유산의 계승·발전을 강조하는 동시에 영화예술을 급속히 발전시키려는 제반 대책이 제시됐다.[124] 그 결과 잡지 『조선영화』를 새롭게 창간한다. 이 잡지의 창간 목적은 "영화 예술 발전을 위한 당과 정부의 정책을 영화인들과 영화 애호가들 속에 깊이 침투"시키는 것이었다.[125] 또한 영화예술을 장르별로 발전시키기 위해서 1957년 4월 18일 국립영화촬영소를 예술영화촬영소와 기록영화촬영소로 분리했다. 제작소를 분리한 이유는, 전후 복구가 완료된 후 영화 작품의 양적 성장과 함께 질적 수준을 높이는 문제가 대두됐고 예술영화, 기록영화, 과학영화 등 영화예술의 다양한 장르들을 전문적으로 창작하는 제작소로의 분화가 시급했기 때문이다. 이에 따라 예술영화촬영소는 예술영화 창작과 더불어 인형 및 그림영화 창작을 담당하고, 기록영화촬영소는 기존의 기록영화 창작과 함께 과학영화 제작을 하게 됐다.[126] 이로써 현재 북한 영화예술의 하위 장르인 예술영화, 기록영화, 아동영화, 과학영

.......

123 김룡봉, 『조선영화사』, p.98.
124 『조선중앙년감 1957』, p.37.
125 「잡지 〈조선영화〉 창간」, 『문학신문』, 1957. 9. 12.
126 『조선중앙년감 1958』, 평양: 조선중앙통신사, 1958, p.147.

예술영화 「미래를 사랑하라」의 한 장면

화가 이 시기에 정립된다.

1950년대 후반은 북한영화사 전체에서 가장 활기 있게 영화에 대한 실험을 했던 시기이기도 하다. 이 시기에는 사회주의뿐만 아니라 자본주의 국가와의 영화 교류를 위한 실무적 연계를 취했으며, 영화 수출량이 190%로 증대됐다.[127] 영화예술의 질적, 양적 발전의 전환점이었다. 대표작으로는 천상인 감독의 「미래를 사랑하라」(1959)를 들 수 있다. 「미래를 사랑하라」는 항일혁명 투쟁 시기 평범했던 농촌 청년이 어떻게 혁명 투쟁에서 불굴의 신념을 지닌 유격대 지휘관으로 성장하는가를 보여 준다. 이 영화의 특징은 전형적 성격을 형상화하면서도 내레이션과 삽입 화면으로 배우의 혁명적 낭만을 구현하고 시적 형상성을 높이고 있는 점이다.

1960년에 들어서면서 영화예술은 '사회주의 건설의 대고조'와 맞물려 당성 원칙을 고수하도록 강조됐고, 주로 혁명 전통 및 사회

.......

127 『조선중앙년감 1960』, 평양: 조선중앙통신사, 1960, pp.243-244.

주의 건설을 주제로 제작됐다.[128] 북한은 혁명적 영화를 창작하는데 있어서 당과 수령의 현명한 영도 아래 사회주의 제도의 우월성과 그 약동하는 모습을 격조 있게 표현해야 한다고 주장했다.[129] 즉 영화예술은 사회주의적 애국주의를 일반화하면서 사회주의 조국에 대한 사랑의 감정을 반영해야 한다는 것이었다. 사회주의적 애국주의는 1960년대 중반에 전면적으로 확산되는데, 사회주의적 애국주의라는 북한의 민족주의 형태는 사회주의적 이해(계급)와 민족적 이해(국가)를 일치시키려는 자구책을 표현한 것이라고 볼 수 있다. 북한의 민족주의 구성 과정은 남한과 대비를 이룬다. 해방 후 남한이 추구한 민족주의는 외부에 대한 독자성보다는 내적 통합을 이루는 언어였다.[130] 이런 현상을 통해 민족주의의 본원적 요소인 민족정체성이 외부에 대한 구분 짓기와 내부에 대한 통합성이라는 두 영역으로 분열되어 나타났다는 것을 알 수 있다. 이처럼 남북한은 민족주의를 서로 다른 방식으로 구사하고 활용했다.

이러한 시대를 반영한 예술영화로는 「정방공」(1963), 「인민교원」(1964), 「성장의 길에서」(1965) 등이 있다.[131] 이들 작품에서는

.......

128 『조선중앙년감 1961』, 평양: 조선중앙통신사, 1962, p.226.

129 「재일동포들 속에서 발전하는 영화예술」, 『로동신문』, 1965. 1. 26.

130 민족주의는 각 국가의 상황과 발전 전략에 따라 일정한 차이를 가지고 있었고, 사회주의 국가에서 민족주의는 국가 건설과 체제를 유지하는 핵심적 역할을 했다. 민족주의를 어떤 "국가의 통일·독립·발전을 지향하여 밀고 나가는 이데올로기 및 운동"이라고 정의할 때, 북한의 정부 수립 과정과 전쟁 전후 보여 준 애국주의와 반미 정치사상교양, 그리고 1950년대 말에 등장한 사회주의적 애국주의는 이에 가장 부합하는 민족주의이다. 이 민족주의는 계급 투쟁과 조국 해방이라고 하는 이중적 과제를 반영하고 있다. 이렇게 등장한 사회주의적 애국주의는 1960년대 중반 전면화하는 주체사상의 핵심 내용이 됐다. 한성훈, 「북한 민족주의 형성과 反美 애국주의 교양」, 『한국근현대사학회』 56, 2011, pp.165-167.

사회주의 현실을 그릴 때에는 갈등을 비적대적으로, 그 외의 경우에는 적대적으로 설정했다. 이러한 갈등의 설정 원칙은 도식주의적 위험을 내포하게 된다. 이로써 영화예술의 개념이 점점 도식화되고 있음을 알 수 있다. 한편 기록영화 「천리마」(1961), 「풍년」(1962) 등을 비롯하여 다수의 '살림살이기록영화'[132]가 제작됐다. 이들 기록영화는 남한의 문화영화처럼 낡은 생활방식에 대해 지적으로 국민을 교양하는 데 사용된 직관적인 영상 교재의 역할을 했다.

이 시기에는 항일혁명 전통을 주제로 한 영화가 다수 제작됐다. 항일 무장투쟁에 대한 관심의 환기는 민족환원주의에서 벗어나 계급적인 것과 민족적인 것을 통일적으로 보려는 문제의식의 발로였다고 할 수 있다. 뛰어난 역사적 위인의 전기영화에 집중하고 있던 남한과는 달리, 북한은 인물의 성격 형상을 통해 민족 문제와 혁명의식을 표현하려는 시도를 했다.[133] 대표작으로 천상인 감독의 예술영화 「내가 찾은 길」(1967)이 있다. 「내가 찾은 길」은 1930년대 일제의 식민지 통치 밑에서 민족적 울분을 참지 못하고 헤매던 한 청년이 김일성의 지도아래 항일 유격대에 입대하는 과정을 보여 주고 있다.

이 영화는 북한영화사에서 대단한 문제작으로 평가된다. 「내가 찾은 길」은 천세봉의 장편소설 『안개 흐르는 새 언덕』을 원작으로 한다. 김일성은 원작과 영화의 문제점을 「혁명 주제 작품에서의 몇가지 사상미학적 문제」를 통해 신랄하게 비판한다. 1930년대 혁

131 「사회주의적애국주의교양과 영화예술」, 『문학신문』, 1967, 3, 10,
132 가정의 낭비를 줄이고 국가의 예산 절감을 강조하는 기록영화의 한 종류이다.
133 정태수 편, 『남북한 영화사 비교연구(1945-2006)』, p.107.

명가들이 1920년대의 행세식 마르크스주의자들의 영향을 받아 성장한 것처럼 형상화함으로써 혁명 전통의 뿌리를 폄훼했다는 것이다.[134] 즉 이 영화의 가장 큰 결함은 전형 창조에서 당의 계급 노선과 군중 노선을 심각하게 왜곡한 데 있다. 이것은 당중앙위원회 제4기 15차 전원회의에서 갑산파를 '수정주의자', '반당혁명분자'로 몰아 숙청하기 직전에 행한 비판이었다. 결국 김일성은 「내가 찾은 길」이라는 영화를 빌미로 유일사상체계를 확립하고 주체 시대로의 출발을 알린다.

「내가 찾은 길」의 비판 이후 영화예술의 개념이 바뀌게 된다. 이제 영화예술에서 민족적 특성의 구현은 주체사상에 기초를 두게 되고, 주체사상은 해당 작품의 사상적 과정을 통해 구현된다.[135] 따라서 영화예술의 민족적 특성을 구현하는 기본은 주체적 입장에 서서 혁명에 절실한 주제를 발견하고 주체사상을 관철하는 데 있게 된다. 그래서 등장인물의 계급적 입장을 밝히는 동시에 등장인물을 민족적 임무를 체득한 성격으로 만들어야 했다. 결국 영화예술은 민족적 특성을 내재하고 내용과 형식의 유기적 통일을 구현해야 했다.

3) 주체예술 확립기(1967~1986): 주체적 영화예술의 확립

(1) 『영화예술론』과 혁명예술

북한영화사를 특징짓는 이정표 중 하나로 1973년에 김정일이

........

134 김룡봉, 『조선영화사』, p.191.
135 「영화예술에서의 민족적특성 구현」, 『문학신문』, 1967. 8. 1.

저술한『영화예술론』을 들 수 있다. 크게 분류하자면 북한 영화예술의 시작과 끝, 즉 개념부터 창작 원칙까지 이 저작물을 기준으로 나눌 수 있다. 김정일이 주체적 문예 이론을 영화 부분에 적용시켰다는 이 저서는 현재까지도 북한영화 제작의 바이블로 통용된다.『영화예술론』에는 '생활'이라는 용어가 무려 1,296번 출현한다. 이는 사회주의사실주의 실천 방도로 생활 체험을 통한 창작을 중시함과 더불어 영화를 창작하는 것은 곧 실천예술임을 강조하는 것이라고 할 수 있다. 일반적인 자본주의의 영화제작론은 스태프의 창의적 발상과 새로운 창작 기법이 주된 내용인 것에 반해,『영화예술론』은 도식주의를 경계하며 예술 창작 시 좌우 편향에 대한 주의를 요구한다. 집단 창작과 사람 중심의 사업은 만약 그것이 실현 가능할 때는 가장 이상적이고 창조성원의 창발성을 가장 높은 수준에서 발양시킬 수 있다. 1973년에 이 저서가 발표됐다는 점을 감안하면 지금 보아도 상당히 훌륭한 창작 교본이라고 생각한다. 이는 첫째, 창작의 방도에 대하여 일관성이 있고, 둘째, 예시가 상당히 구체적이며, 셋째, 창작의 이상(理想)이 있다는 점 때문이다. 그럼에도 바이블은 자유로운 창작에 오히려 제약으로 작용할 수 있다.

김정일은 1960년대 후반부터 당 선전비서로 영화 제작에 관여했다. 그러나 자신의 영화관(觀)을 천명하고 그것을 영화에 접목시킨 것은『영화예술론』을 출간하면서부터라고 보는 것이 타당하다. 김정일은 이 저서를 출간함으로써 북한 영화계에서 확고한 입지를 구축하고 현지 지도를 통해 '단편 극영화 제작', '영화음악단의 규모 획내', '평양 연극영화대학의 내실화' 등 실천적 조지들을 쉬하기 시작한다. 또한『영화예술론』의 발간은 북한 영화예술의 개념을 송두

리째 재규정하게 된다. 무엇보다도 김정일은 대중적 사회 동원과 대중적 정치 교양이라는 영화예술의 개념을 체계화한다. 이 체계화는 사실 오래 전부터 존재해 왔지만, 김정일은 기존의 영화 양식들을 포괄하면서 '혁명예술'로서 '영화예술'의 자리를 규정한다.

이와 같이 갑산파 숙청 이후 영화예술인에게는 인민들을 당의 유일사상으로 무장시키고 온 사회의 혁명화, 노동계급화에 이바지하는 혁명적 영화예술을 창조할 것이 요구됐다.[136] 무엇보다도 영화예술 사업에서 당의 유일적 지도체계를 튼튼히 세워 영화예술을 주체의 영화예술로 발전시켜 나가야 했다. 여기서 당의 유일적 지도체계를 세운다는 것은 모든 영화예술 사업을 수령의 유일적 지도 아래 진행함으로써 당 문예 정책을 철저히 관철해 나가도록 한다는 것을 의미한다. 이러한 방침에 대한 실천의 일환으로 김정일은 영화예술 창작에서 속도전의 창작 원칙을 제시한다. 속도전은 「한 자위단원의 운명」을 창작할 때 김정일에 의해 제창되면서 시작됐다. 영화예술 분야에서 만들어진 속도전 방식은 이후 북한의 전 분야로 확대됐으며 모든 사업의 기본 원칙으로 자리 잡게 됐다.[137]

북한은 이 시기의 영화예술이 김정일에 의해 주체적이며 독창적인 영화 이론으로 확립되고 그것이 영화예술 사업의 모든 영역에서 승리적으로 구현된 과정이었다고 본다.[138] 다시 말해 김정일의 등

.......
136 장중현, 「혁명전통교양의 훌륭한 교과서」, 『로동신문』, 1967. 12. 9.
137 정영철, 「1970년대 대중운동과 북한 사회: 돌파형 대중운동에서 일상형 대중운동으로」, 『현대북한연구』 6(1), 2003, p.126.
138 「김일성수상님의 주체적이며 독창적인 문예사상을 빛나게 구현하고있는 조선영화는 높은 사상예술성으로 하여 세계영화예술의 수준을 한계단 더 올려놓았다」, 『로동신문』, 1972. 11. 1.

장으로 인해 영화예술 발전에서 획기적인 성과를 이룩했으며 수령의 혁명 활동을 수록한 다양한 영화들이 다수 창작됐다는 것이다.[139] 특히 『영화예술론』이 발간된 1973년도 『조선중앙년감』의 영화예술 부문에서는 "당보의 사설과 같은 거대한 혁명적작용을 할수 있는 영화예술작품창작에 모든 힘을 다한 결과 우리 나라 영화예술은 세계1등급의 혁명적영화예술로 급속히 발전되었다."[140]고 전하고 있다. 이처럼 북한영화사에서 1973년은 중요한 의미를 지닌다. 그리고 이 해를 김정일의 지도 아래 '건설의 해', '자력갱생의 해'로 칭하고, 이 해에 영화 부문의 창작가, 예술인들이 자체의 힘으로 창작 기지들을 건설하기 위한 투쟁을 벌였다고 주장한다.

『영화예술론』이 발간된 후에 『조선중앙년감』의 영화예술 부문에 대한 몇 가지 기술의 변화가 나타났다. 먼저 문학예술의 미학적 요구를 주체적 입장에서 풀 것을 요구하고 있으며 예술영화에 대한 언급이 상대적으로 많아지고 있다.[141] 이 시기의 영화예술의 역할을 유일사상교양과 김일성 가계 우상화에 집중하고 있다는 것을 알 수 있다. 다음으로 『조선중앙년감』(1974)의 영화예술 부문에서 '당중앙'이라는 표현이 처음으로 등장한다.[142] 이는 김정일이 영화계 전반에 대해 직접적인 개입을 했음을 시사한다. 김정일의 영화예술 개념에 대한 독점이 시작됐다고 볼 수 있다.

.......

139 『조선중앙년감 1971』, 평양: 조선중앙통신사, 1971, p.260.
140 『조선중앙년감 1974』, 평양: 조선중앙통신사, 1974, p.218.
141 『조선중앙년감 1970』, 평양: 조선중앙통신사, 1970, pp.291-294.
142 『조선중앙년감 1974』, p.219.

(2) 주체적 영화예술의 정립

북한의 1970년대는 문화의 질적인 차원에서의 변화의 시기일 뿐만 아니라 '제도화의 시기'이다. 1970년대에는 주체사상을 문학예술에 구현할 것을 요구했지만, 일반적 사회주의의 경향과 독립된 문화체제가 완비됐던 것은 아니다.[143] 김일성은 주체예술 확립기에 들어서면서 영화 창작에서 항일혁명 전통 주제를 깊이 있고 실감 나게 제작하면서 사회주의 건설에 관한 주제도 함께 제작해야 한다고 주문했다.[144] 이 시기에는 김일성이 항일혁명 투쟁 시기에 창작한 불후의 고전적 명작들을 영화로 옮기고 그 과정을 통해 혁명적 영화예술의 전통이 세워졌다고 본다.[145] 즉 김정일이 이룩한 영화예술의 혁명 전통이야말로 북한 영화예술의 진정한 뿌리이고 주체영화예술의 새 기원을 열었다는 것이다. 따라서 1920년대의 비판적 사실주의 영화와 1930년대의 프롤레타리아 영화는 일제의 탄압과 영화인들의 부르주아적 세계관의 영향으로 많은 본질적 약점을 지니고 있기 때문에 「아리랑」과 같은 민족영화는 절대로 혁명적 영화예술의 뿌리가 될 수 없다는 것이다. 당시의 김정일의 담화를 보면, 카프나 신경향파 문학예술은 북한의 문학예술의 혁명 전통에서 확실히 배제되어 있다.[146] 이는 시대 상황을 반영하고 있는 현상이며, 민족영화가 복고주의와 반동에 대한 우려 때문에 장려되지 못했음을 알 수 있다.

.......

143 이우영, 「1970년대 북한의 문화」, 『현대북한연구』 6(1), 2003, p.108.
144 김일성, 「혁명적영화창작에서 나서는 몇가지 문제에 대하여」, pp.148-157.
145 라능걸, 「영화예술의 화원을 꽃피우는 길에서」, 『로동신문』, 1982. 8. 17.
146 정태수 편, 『남북한 영화사 비교연구(1945-2006)』, p.156.

이때의 민족적 형식의 영화는 전통적 혹은 전통 양식의 현대적 재조명을 뜻하는 것은 아니었다. 민족적 형식은 김일성이 항일유격대 시절에 창작하거나 지도했던 문학예술 형식의 범주만을 의미했다.[147] 김정일은 "우리 영화예술의 혁명전통은 위대한 수령님께서 항일혁명투쟁 시기에 친히 창작하신 불후의 고전적명작을 영화로 옮긴 때로부터 이룩된 것으로 보아야 합니다."[148]라고 했다. 1920년대부터 전개되어 온 민족영화와 영화예술의 개념이 일시에 초기화되어 버린다.

불후의 고전적 명작을 각색한 대표적 영화로는 「피바다」(1969), 「한 자위단원의 운명」(1970), 「꽃파는 처녀」(1972)가 있다. 「피바다」는 2부작(1부 14권, 2부 14권)으로 이루어진 혁명연극을 영화화한 최초의 작품이다.[149] 북한은 「피바다」가 '주체적 영화예술'을 발전시켜 나가는 데 나서는 문제에 대해 완벽한 해명을 준 사회주의, 공산주의 영화예술의 명작이라고 자평한다.[150] 「한 자위단원의 운명」의 종자는 "자위단에는 가입해도 죽고 가입 안 해도 죽는다"이다.[151] 김정일의 지도로 제작된 이 영화는 40일이라는 짧은 기간에

.......

147 이우영, 「1970년대 북한의 문화」, p.111.

148 허의명, 『영화예술의 혁명전통』, 평양: 문학예술종합출판사, 1996, p.10.

149 이 영화에서는 혁명에 대해 무지하던 한 어머니가 모진 시련을 통해 점차 혁명을 인식하고 투쟁에 나선다. 이로써 착취와 압박이 있는 곳에는 반드시 인민들의 저항이 있다는 점을 그리고 있다.

150 「사람들을 위대한 혁명투쟁에로 불러일으키는 참된 교과서: 예술영화 《피바다》」, 『로동신문』, 1969. 10. 27.

151 이 영화는 천대받던 농촌 청년들이 일제의 자위단에 끌려가 고초를 겪은 후 점차 혁명의 진리를 깨닫고 마침내 일제 수비대들과 자위단의 대장을 처단한 후 조선인민혁명군을 찾아 떠나는 과정을 다룬다.

「꽃파는 처녀」의 해외 홍보용 포스터

제작됐으며, 속도전의 결실이자 기념비적 작품으로 인식된다.

앞서 두 영화는 흑백으로 제작됐지만, 「꽃파는 처녀」는 총천연색으로 제작됐다. 이 영화는 김일성이 만주 오가자 일대에서 농촌 혁명화 사업을 할 때 썼다는 동명의 소설을 각색한 것이다. 그 내용은 1920년대 말과 1930년대 초를 배경으로 가난한 농민의 딸 꽃분이의 착취와 압박에 대한 계급 투쟁을 형상화한 작품으로, 혁명적 영화예술의 본보기로 평가받고 있다. "꽃사시오 꽃사시오 어여쁜 빨간꽃"으로 시작하는 이 영화의 주제가는 시적 구성과 친화력을 가지고 있다. 혁명적 영화예술을 창작할 때 인민성을 철저히 염두하고 제작했음을 시사한다.

한편 북한은 「꽃파는 처녀」를 국내뿐만 아니라 해외에서 적극적으로 상영하기에 나섰다. 이는 수령과 당중앙의 영도 아래 발전하는 주체예술의 위력을 과시하기 위함이었다. 특히 1972년 7월에 카를로의 파리영화축전에서는 특별상을 수여받는다. 북한은 이 영화가 세계 여러 나라 사람들의 큰 공감을 일으켰다고 주장한다. 『로동신문』에서는 "사회주의사실주의작품은 이 영화처럼 되어야 한다. 제18차 국제영화축전에서 불멸의 기념비적 명작인 우리나라 천연색

광폭예술영화 〈꽃파는 처녀〉가 큰 파문을 일으켰다"라는 긴 제목을 통해 이 영화에 대한 의의를 기술하고 있다.[152] 결국 북한은 「꽃파는 처녀」를 통해 김정일의 영화예술계에서의 장악력을 높이고 영화예술의 개념을 '주체적 영화예술'로 재정립했으며 주체사실주의 문학예술의 전형으로 삼고자 했다. 주체적 영화예술은 수령의 혁명 역사를 폭넓고 깊이 있게 형상화할 것이 요구됐다.[153] 이에 따라 주체적 영화예술의 창작은 사회의 모든 구성원들을 공산주의적 인간으로 키우고 사회생활의 모든 분야를 주체사상의 요구대로 개조하여 공산주의의 사상적 요새와 물질적 요새를 점령하기 위해 복무하게 된다.[154]

이렇게 1967년 이후 카프 전통이 완전히 몰락하고 항일혁명문학을 정통으로 내세우면서 주체문예 이론을 창작 방법으로 구축했다.[155] 즉 북한은 갑산파 숙청의 과정을 거치면서 김일성의 유일사상체계를 확립했으며, 이른바 주체문학예술이 출발하게 됐다. 주체문학예술은 정치적 이념인 김일성주의를 김정일이 문학예술 이념으로 확립한 것으로, 주체사실주의는 주체문학예술의 창작 방법론이다.[156] 사회주의적 사실주의가 착취와 압박이 없는 새 조국을 건

.......

152 「세계영화계를 뒤흔들어놓은 조선영화 〈꽃파는 처녀〉, 〈꽃파는 처녀〉는 진실로 인민을 위한 영화이다. 사회주의사실주의작품은 이 영화처럼 되어야 한다: 제18차국제영화축전에서 불멸의 기념비적명작인 우리 나라 천연새광폭예술영화 〈꽃파는 처녀〉가 큰 파문을 일으켰다」, 『로동신문』, 1972. 8. 9.

153 「혁명적영화예술발전의 영광스러운 15년」, 『로동신문』, 1979. 12. 8.

154 「찬란히 개화발전하는 우리의 주체적인 영화예술」, 『로동신문』, 1979. 9. 26.

155 이우영, 「1970년대 북한의 문화」, p.95.

156 민병욱, 『북한영화의 역사적 이해』, pp.156-158.

설하기 위해 노동계급의 요구에 의하여 생겨났다면, 주체사실주의는 억압받던 인민 대중이 역사의 주인으로 등장하여 자기 운명을 스스로 개척해 나간다는 차이가 있다. 사회주의적 사실주의에서 주체사실주의로의 방법론적 전환은 영화 부문에서도 큰 변화로 나타나게 된다.

한편 북한은 "당 선전부에서 일하던 일부 동무들이 모든 사업에서 기계적으로 쏘련의 본을 따려한다."고 비난했다.[157] 이는 「꽃파는 처녀」의 성공 사례를 통한 독창적인 문예사상을 바탕으로 자신들도 세계적 수준의 영화예술을 제작할 수 있다는 자신감의 반증이라고 할 수 있다.[158] 또한 김일성은 스스로를 진보 세계의 유일한 지도자라고 여기게 하기 위해 자신의 강력한 우방인 중국·소련과 구별하고자 하는 오랜 야망의 뿌리를 가지고 있었다고도 볼 수 있다. 북한은 타국 영화와의 구별을 위해 해방 직후부터 조선영화라는 용어를 사용한다. 조선영화는 우리의 한국영화/외국영화처럼 자국의 영화를 해외와 대비시키는 개념이다.[159]

(3) '온 사회의 주체사상화'와 혁명영화의 출현

1980년 제6차 조선노동당대회에서 김정일이 공개적으로 등장

.......

157 로버트 스칼라피노·이정식, 한홍구 역, 『한국 공산주의운동사 III』, p.628.
158 「김일성수상님의 주체적이며 독창적인 문예사상을 빛나게 구현하고있는 조선영화는 높은 사상예술성으로 하여 세계영화예술의 수준을 한계단 더 올려놓았다」, 『로동신문』, 1972. 11. 1.
159 다음 기사를 참조. 장중현, 「혁명전통교양의 훌륭한 교과서; 조선영화〈동지들! 이 총을 받아주!〉」, 『로동신문』, 1967. 12. 9; 「영웅적조선인민군창건 스물다섯돐에 즈음하여 꽁고인민공화국에서 조선영화상영주간이 개막되였다」, 『로동신문』, 1973. 2. 10.

한 이후 그를 주체혁명의 계승자로 확고히 하기 위한 선전 활동이 강화됐다.[160] 이 시기의 가장 중요한 문제 중 하나는 김정일 후계 체제를 확립하여 권력의 기반을 공고히 하는 것이었다. 이에 당면 과제는 김정일로의 권력 세습을 정당화하면서 그의 후계자로서의 지위를 확립하고 인민들의 사회적 동의를 확인받는 것이었다. 이를 위해 북한은 영화예술에 화력을 집중하여 돌파구를 열고 영화예술의 성과를 문학예술 전반으로 일반화해 나가고자 했다.[161] 김정일은 문학예술에서 주체를 튼튼히 세우고 당성, 노동계급성, 인민성을 철저히 구현한 가운데 자연주의, 형식주의, 복고주의, 수정주의를 비롯한 온갖 반동적 사상 조류에 반대하여 비타협적으로 투쟁함으로써 당과 인민을 위하여 복무하는 주체적인 혁명적 문학예술을 발전시키자고 강조한다.[162]

이 시기의 가장 중요한 영화예술의 이념은 '온 사회의 주체사상화'를 목적으로 하여 혁명적 영화예술의 계승, 발전과 새로운 앙양을 일으키는 것이었다. '온 사회의 주체사상화'는 사회주의 사회의 기본 징표와 면모를 완전하게 밝혀 주었으며 사회주의 건설의 혁명적 노정과 그 과정에서 확고히 견지해야 할 전략과 투쟁 방침을 전면적으로 밝혀 주었다는 것이 북한의 주장이다.[163] 즉 '온 사회의 주

.......

160 다음 기사를 참조. 「당을 따르는 주체혁명위업의 계승자들: 정일봉에로의 충성의 소년답사 행군대가 출발모임을 가지고 행군 시작」, 『로동신문』, 1989. 8. 18.

161 동래관, 「우리당의 현명한 령도아래 개화발전하는 빛나는 향도, 자랑찬 력사」, 『로동신문』, 1987. 2. 6.

162 김정일, 「주체적문학예술을 더욱 발전시키기 위하여: 전국문화예술인열성자대회 참가자들에게보낸 서한(1981년 3월 31일)」, 『김정일선집 7권』, 평양: 조선로동당출판사, 1996, pp.46~49.

체사상화'를 유일한 혁명의 지도적 지침으로 삼고 혁명과 건설을 다 그쳐 나가야만 사회주의 건설을 성과적으로 밀고 나갈 수 있다는 것이다. 이러한 시대 상황은 그에 맞는 영화 창작의 종자와 소재들을 새롭게 제공하게 됐으며, 수령의 혁명사상을 따라 배우려는 인민들의 의지와 지향을 영화작품에서 예술적으로 깊이 있게 형상화할 것을 요구했다.[164]

그 요구에 대한 답으로 이른바 혁명영화가 출현하게 된다. 혁명영화는 이전의 영화예술과는 달리 수령의 형상을 화면에 직접 재현하고 실재한 사실에 기초하여 수령의 혁명 역사를 사실에 기초해 형상화하는 데 그 특징이 있다.[165] 1970년대에는 영화예술 창작에서 수령 형상에 대한 강조보다는 항일혁명 창작에 대한 요구가 지속됐다. 당시에는 유일지배체제의 안정화가 가장 시급했기 때문이다. 그런데 유일지배체제가 어느 정도 자리를 잡으면서 영화예술의 목적이 수령 형상을 창조하는 것으로 무게중심을 옮겼다고 할 수 있다. 『조선영화사』에서는 혁명영화 출현의 의의를 다음과 같이 기술하고 있다.

"혁명영화의 이러한 특징은 우리 영화예술이 1970-1980년

.......

163 김완중, 「비약적으로 발전하고있는 우리의 영화예술」, 『로동신문』, 1983. 1. 17.

164 북한은 이 시기에 "예술영화, 기록영화 등 영화예술의 여러 형태들에 걸쳐 위대한 수령님의 주체사상과 령도의 현명성, 고매한 덕성을 형상한 작품들이 종래에 비할 바 없는 폭과 깊이를 가지고 수많이 창작되게 되었다."고 주장한다. 김룡봉, 『조선영화사』, p.312.

165 다음 기사를 참조. 장중현, 「새로운 창조체계아래 만발하는 영화예술」, 『로동신문』, 1981. 4. 28; 라능걸, 「주체적인 영화예술의 대화원을 마련하는 길에서」, 『로동신문』, 1982. 1. 26; 「우리 혁명위업에 참답게 이바지하는 주체의 영화예술」, 『로동신문』, 1983. 3. 28.

대에 이르러 위대한 수령님의 영광찬란한 혁명활동력사를 형상하는 데서 새로운 단계에 확고히 들어섰으며 수령의 형상창조 문제에 있어서 높은 경지에 이르렀다는 것을 뚜렷이 보여주었다. 혁명영화의 출현, 실로 이것은 **혁명적인 조선영화발전에서 거대한 의의를 가지는 뜻깊은 사변**이였다. 위대한 수령님의 불멸의 형상을 창조한 혁명영화가 창작됨으로써 우리의 예술영화는 **주체적 민족영화예술로서의 면모**를 완전히 갖추고 **온 사회의 주체사상화**에 더욱 힘있게 이바지하게 되었다."[166] (강조부분 저자)

혁명영화에 속하는 대표적인 예술영화로는 「누리에 붙는 불」(1977), 「조선의 별 1-10부」(1980~1986), 「친위전사」(1982), 「만병초」(1983) 등이 있다. 특히 북한은 다부작 예술영화 「조선의 별」의 총 관람객 수가 1억 5천만 명이 넘는다고 주장한다. 북한 총인구를 감안하면 한 사람이 7~8회 정도 관람했다는 계산이 나온다. 북한 사회에서의 이 영화의 영향을 짐작하게 해 준다.[167] 「조선의 별」에서 수령은 기존의 문학예술과 달리 기정사실화되거나 격식화되지 않고 형상화된다. 시각매체는 관객의 공감과 설득을 얻기 위해 필연적으로 예술적 형상화의 변화를 모색하고 적용한다. 이 시기에 들어서면서 영화예술의 정치적 목적은 여전히 강조되지만, 이와 더불어 높아진 '인민들의 지향'에 맞춰 예술적 변화를 통해 영화예술의 인민

.......

166 김룡봉, 『조선영화사』, p.331.
167 「南의 친구, 北의 조선의 별」, 『연합뉴스』, 2001. 4. 24.

성이 부각되고 있다.[168]

이 영화는 김혁의 시 「조선의 별」을 모티브로 제작됐다. 주체의 시대에 혁명영화에서 유일사상체계와 수령 형상 창조를 어떻게 연결하느냐가 가장 핵심적인 문제였다. 「조선의 별」에서 김일성은 노동계급의 수령으로 재현된다. 노동계급의 수령은 위대한 사상 이론가이자 그 사상 이론을 실현하기 위하여 혁명의 진두에서 몸 바쳐 싸우는 위대한 영도자로 그려져야 했다.[169] 북한에서 다부작 영화의 제작 경향은 마치 나치의 대작 기록영화 제작 사례와 같이 장엄미나 숭고미(sublimity)의 과시와 상관이 있다고 할 수 있다.[170]

북한의 인민에 대한 체제 설득의 주요 수단은 교육과 교양 사업이다. 북한은 「조선의 별」을 통해 큰 고민거리이던 수령 형상의 문제에 대한 구체적인 답을 얻게 된다. 이로써 북한 영화예술의 원천적 소재는 김일성의 항일 무장투쟁이 되고, 항일 무장투쟁에서 가장 중요한 문제는 수령 형상이 된다. 김일성의 항일혁명은 사회주의 노동계급의 해방을 위한 혁명이었으며, 수령으로서 인민 대중을 중심에 두고 인민과 함께 혁명을 하는 것이 정당화된다. 이렇게 혁명영화를 통해 재현된 수령 형상은 인민에게 정사(正史)로 인식된다. 따라서 이 시기에 출현한 혁명영화라는 개념은 기존의 개념들과 비타협적인 측면이 있다. 북한영화의 정체성을 규정하기 때문이다. 이는 혁명가극, 혁명소설의 출현의 위상과 유사한 맥락이라고 할 수 있다.

.......

168 이우영, 『김정일 문예정책의 지속과 변화』, 민족통일연구원, 1997, p.29.
169 전영선, 「이야기 방식을 통한 북한 체제 정당화 연구: 총서 "불멸의 력사"와 영화 〈조선의 별〉을 중심으로」, 『북한연구학회보』 13(1), 2009, p.179.
170 서정남, 『서정남의 북한영화탐사』, 생각의 나무, 2002, p.26.

「조선의 별」의 김혁(인민배우 김원)

　김정일 후계체제의 확립 과정은 곧 북한의 독특한 사회 시스템이라고 할 수 있는 이른바 수령체제(유일체제)를 제도적으로 완성해 나가는 과정이기도 했다.[171] 이 시기에 등장한 혁명영화에 대한 김정일의 지도는 혁명 전통의 신화화를 통해 수령 형상을 창조함으로써 수령의 권위를 절대화하고 수령에 대한 충성심을 고양하는 데 초점이 맞추어져 있었다. 이 모든 것은 혁명 전통의 상징화, 신화화를 통해 수령의 권위를 절대화, 신격화하고 수령에 대한 절대적 충성심을 고양하기 위한 것이었다. 이는 곧 자신의 후계체제에 도움을 주었을 것이다.

4) 우리식 사회주의기(1986~2011): 민족영화 개념의 재발견

(1)『주체문학론』과 민족 담론

북한에서 영화뿐만 아니라 문학예술은 정치와 밀착되어 있으며

........
171　이태섭, 「김정일후계체제의 확립과 '단결'의 정치」, 『현대북한연구』 6(1), 2003, p.11.

정치를 떠나서 생각하기 어렵다. 온 사회의 주체사상화의 요구에 발맞추어 영화예술의 교양적 기능이 강화됐으며, 주체문학예술의 교과서적인 영화들이 제작된다.[172] 이 시기에 김정일은 주체문학예술의 정립을 위하여 자신의 사상을 집대성한 저술을 쏟아 내기 시작한다. 그는 『무용예술론』에서 『주체문학론』에 이르는 일련의 주체문학예술 이론을 완성하여 주체문학예술의 새로운 전기를 마련할 것을 제안한다. 주체사실주의를 이론적으로 확립한 『주체문학론』의 핵심은 자주시대 주체형의 인간형을 그리는 문학예술의 창작 지침과 작품 평가의 기준 제시에 있다고 할 수 있다.[173] 즉 문학예술은 혁명적 수령관을 핵으로 하는 주체의 혁명관을 인생관으로 지닌 참된 당 일꾼의 전형을 창조하는 데 있다는 것이다. 주체사실주의 아래 당시의 문학예술은 착취 및 압박이 없는 새 사회를 건설하려는 인민 대중의 혁명 투쟁에 복무하고자 했다.

주체사실주의의 근본 원칙은 사람에 대한 주체적인 관점으로부터 흘러나온다. 이는 인간과 그 생활을 전형화하여 진실하게 그리는 것으로, 사실주의 창작 방법의 기본 요구이다. 주체사실주의는 인간의 성격을 전형화하는 데 있어서 자주성을 기본 척도로 하여 일반화와 개성화의 통일을 실현하는 것을 원칙적 요구로 내세운다. 여기서 자주적 인간의 전형을 창조하는 것은 주체사실주의의 가장 중요한

.......

172 그 실례로 「군당책임비서」, 「언제나 한마음」, 「개척자들」과 같은 영화를 들 수 있다. 동래관, 「우리당의 현명한 령도아래 개화발전하는 빛나는 향도, 자랑찬 력사」, 『로동신문』, 1987. 2. 6.

173 『주체문학론』의 전반부에서는 표면적으로 문학예술에 대한 창작 이론을 서술하고 있지만, 문학예술을 매개로 주체사상의 이론을 설명한 측면이 강하다. 이에 비해 후반부에서는 종자론, 언어형상 등의 창작 이론에 대해 기술하고 있다.

과업이다. 또한 주체사실주의에서는 민족의 개념을 강조한다. 문학예술은 원래 민족적인 것이었다. 문학예술 창작에서 민족자주 정신은 주체성의 본질적 내용이고, 이는 민족문학예술을 다른 나라 문학예술과 구별되게 하는 본질적 속성이며 기본 징표이다. 곧 주체성은 민족문학예술의 얼굴이고 민족자주 정신의 반영인 것이다. 따라서 수령의 영도 아래 주체성을 지닌 용감한 조선 민족은 혁명하는 김일성민족이 되는 것이다.

북한은 부르주아 민족과 사회주의 민족을 구분하고 민족을 자본주의 발생과 함께 나타난 역사적 산물로 보았기 때문에, 공산주의가 전 세계에 실현되면 민족이 소멸할 것이라고 했다.[174] 그런데 1986년 이후부터는 당시까지 주체사상에서 최소한 표면적으로는 부인됐던 민족주의가 전면에 부각되고 있음을 알 수 있다. 물론 주체사상에서는 민족주의 자체를 표면화하지는 않았다. 그럼에도 김정일의 저작을 살펴보면, 민족성 자체를 부르주아 민족주의로 보는 것에 반대하면서 오히려 민족자주 정신이 체현된 민족성을 사회주의 건설의 기초로 이해하고 있다.[175]

민족적 형식에 사회주의적 내용을 담는 것이 여전히 주체사실주의 창작 방법의 기본 원칙이지만, 그 적용에 있어서는 유연한 입장을 보인다. 주체사실주의는 자주성을 기본 척도로 하여 인간을 전형화하는 것만큼 비록 부유한 가정의 출신이라고 하더라도 나라와 민족을 위하여, 사회적 진보와 인민의 행복을 위하여 싸운 사람이라면

.......

174 한성훈, 「북한 민족주의 형성과 反美 애국주의 교양」, p.135.
175 이호영, 「한국 전쟁 후 남북한 민족 정체성의 형성 – 타자성의 사회학」, 『사회와역사』 65, 2004, p.248.

그를 애국자로, 혁명가로 내세운다.[176] 북한에서 민족의 개념은 독자적으로 발전했다기보다는 사회주의적인 논리와 결합하면서 발전해 온 것이라고 할 수 있다.

(2) 다부작 예술영화 「민족과 운명」의 창작

김정일은 「주체사상에서 제기되는 몇가지 문제에 대하여」에서 주체사상의 실천 이론으로 조선민족제일주의를 제안한다. 앞서 살펴본 주체사실주의가 미학 원리였다면 조선민족주의는 통치 담론이다. 조선민족제일주의는 '우리 수령 제일, 우리 당 제일, 우리 인민 제일'로 정의된다. 조선민족제일주의의 이데올로기화는 당시의 사회주의의 위기와 관련이 있다. 1990년 소련을 비롯한 동구 사회주의의 몰락은 북한에 큰 위기의식을 불러왔고, 이에 대한 대비책으로 새로운 이데올로기를 제기한 것으로 보아야 한다. 언어가 갖는 이데올로기적 측면까지 고려한다면 '조선민족제일주의'는 사실상 프롤레타리아 국제주의의 폐기 선언의 다른 표현이라고 볼 수도 있다. 이종석(2011)은 조선민족제일주의에 대해 민족 개념에서 경제생활의 공통성을 삭제하는 대신에 오히려 핏줄을 강조한 것이라며 다음과 같이 비판한다.

> "조선민족제일주의'는 북한이라는 분단국가 내의 한쪽 공동체의 대내적 단결력을 강화하기 위한 이데올로기로서의 민족주의적 성격은 강해도 전체 한반도적 관점에서 통일민족국가를 지

.......

176 김정일, 『주체문학론』, 평양: 조선로동당출판사, 1992, p.106.

향하는 응집력으로서의 민족주의적 성격은 상당히 희박하다고
할 수 있다."[177]

반면 김정일은 "적들은 우리나라와 세계 여러 나라들사이의 문
화 교류와 협조가 활발히 진행되고있는 틈을 리용하여 우리 내부에
자본주의사상을 비롯한 이색적인 사상을 침투시키려고 책동하고있
습니다."[178]라며 조선민족제일주의 정신을 강조하고 있다. 결국 북
한 지도부는 마르크스주의적 전통과 결별을 하더라도 몰락하는 사
회주의 국가와 북한을 차별화시키기 위한 전략으로 '민족제일주의'
를 내세운 것이다. 이 과정에서 김정일은 가요 「내 나라 제일로 좋
아」(1991)와 예술영화 「민족과 운명」 시리즈를 제작할 것을 지시한
다. 그리고 1992년에 「민족과 운명」 창작 국가준비위원회가 구성된
다. 북한은 사회주의 체제의 유지와 김정일 체제의 확립을 위해서
다부작 예술영화 「민족과 운명」을 통해 영화의 새로운 전기를 맞이
한다.

「민족과 운명」의 제작 필요성에는 외부의 요인과 더불어 내부
적 이유도 있었다. 이른바 영화계를 비롯한 문예계 원로들의 무사안
일과 나태였다. 이에 대해 김정일은, 일부 창작가들과 예술인이 문
학예술 혁명이 이미 1970년대에 끝난 것으로 생각하고 있으며 일
부 창작가들은 지난 시기에 쓰던 창작 태도를 구태의연하게 되풀이
하면서 우리 시대 주인공들이 지니고 있는 자주성·창조성·의식성

........

177 이종석, 『새로 쓴 현대북한의 이해』, 역사비평사, 2011, p.199.
178 김정일, 「혁명적문학예술작품창작에서 새로운 앙양을 일으키자(문학예술부문 일군들과
 한 담화 1986년 5월 17일)」, 『김정일선집 8권』, 평양: 조선로동당출판사, 1988, p.389.

을 진실하게 그리지 못하고 있다고 강도 높게 비판했다.[179] 이로써 제2차 문예혁명에서 「민족과 운명」 시리즈가 발단이 됐고, 실제로 이 영화에서는 '창조성'이라는 이름 아래 과거에 북한영화에서는 볼 수 없었던 여러 시도를 한다. 예를 들어 조명이 휘황한 남한의 카페 풍경과 그 카페에서 노래 부르는 여가수, 그리고 한국의 대중가요 등이 그것이다. 이에 따라 이 영화는 상투적 내용임에도 불구하고 대중들의 큰 호응을 얻었고, 특히 이 가요에 삽입된 우리의 대중가요는 청소년들 사이에서 널리 불려졌다.[180]

「민족과 운명」 시리즈는 남한에서 상당한 지위를 지녔다가 해외로 망명한 뒤 다시 친북 노선을 걸은 실존 인물들, 즉 최덕신, 최홍희, 윤이상 등과 공산주의 사상에 일생을 걸었다는 이인모, 여운형 등을 주인공으로 하고 있다. 처음에는 10부로 기획됐으나 2002년에 100부 제작이 확정되어 현재도 계속 제작되고 있다. 김정일은 「민족과 운명」에 대해서 주체문학예술의 결정판이라고 하며, 조선의 넋과 기상, 향취가 집중적으로 표현되어 있는 세계적인 걸작으로 민족의 운명을 좌우하는 근본적인 문제를 전면에 제기하고 그에 심오한 예술적 해답을 주어 주체문학예술 건설에 새로운 전환을 일으켰다고 주장한다.

사실 이 시기에 북한에서 민족주의가 강화되는 흐름이 결국 분

.......

179 김정일, 「다부작예술영화《민족과 운명》의 창작성과에 토대하여 문학예술건설에서 새로운 전환을 일으키자(문학예술부문 일군 및 창작가, 예술인들과 한 담화 1992년 5월 23일)」, 『김정일선집 13권』, 평양: 조선로동당출판사, 1988, pp.87-88.
180 대표적으로 「그때 그 사람」, 「낙화유수」, 「홍도야 우지 마라」 등인데, 「낙화유수」는 박정희 대통령의 애창곡으로 소개된다.

단국가의 지배 이데올로기로
귀결된 것이라고 볼 수 있다.
민족주의적 애국주의가 국내
적으로는 사회주의 경제체제
의 완성, 국제적으로는 자주독
립국가를 이루는 이데올로기
가 필요한 시점에 등장했기 때
문이다. 북한 체제가 다른 사
회주의 국가와 다르게 강한 자

「민족과 운명」에 출연한 오미란

주성과 집단성, 민족성을 유지할 수 있는 것은 민족주의가 내부 요
인에 의한 것만이 아니라 미국이라고 하는 외부 요인에 의해 형성됐
기 때문이다. 이는 민족주의가 국가 위기를 반영하고 반미주의가 민
족주의의 하위 개념으로 도구화됐다는 의미이다.[181] 이로써 조선민
족제일주의를 통해 창작된 「민족과 운명」 시리즈는 민족의 통합에
기여한 것이 아닌, 분단을 더욱 고착화시키는 역할을 했다고 볼 수
있다.

(3) 민족영화 개념의 현대적 정착

이 시기 북한 영화계의 변화로는 주제와 소재의 다양화가 꼽힌
다. 기존의 수령 형상 일변도에서 벗어나 대중의 호응을 얻을 수 있
는 인민성 향상에 주목한다. 이는 사상성을 강조한 기존의 영화들로
는 청소년들의 호응을 얻지 못한다는 문제의식의 발로라고 할 수 있

.......
181 한성훈, 「북한 민족주의 형성과 反美 애국주의 교양」, p.168.

다. 더 나아가 효과적인 대중 선전과 시대의 조류와 인민의 눈높이를 맞추기 위한 노력의 일환이라고 해석할 수도 있다. 대표적으로 1986년에 제작된 「봄날의 눈석이」가 있다. 이 영화에는 북한 최초로 남녀 간의 키스 장면이 나온다. 이처럼 조선민족제일주의에 의하여 「민족과 운명」을 중심으로 혁명영화를 비롯하여 가벼운 소재와 주제의 영화들과 가족영화와 시대극 영화가 제작된다. 이 시기에는 「민족과 운명」이 지배적인 흐름을 이루면서도 대중에게 조선민족제일주의를 교양시키는 가벼운 주제를 담고 있는 영화가 동시에 제작된다.

가족영화는 인민성이 전 시기에 비해 강화됨에 따라 다수 제작된다. 대표적으로 「대동강에서 만난 사람들」(1993), 「청춘이여」(1995), 「나의 가정」(2000) 등이 있다. 이들 영화에서는 1990년대 남북한 영화의 차이점을 발견할 수 있는데, 남한영화에서는 사라져 버린 가장의 존재, 즉 가부장적인 모습이 북한영화에서는 약간의 성역할 변화가 있기는 하지만 여전히 유지되면서 수령과 당의 관계를 지속시키는 연결고리 역할을 하고 있다.[182]

이런 변화는 민족영화에 새로운 변화를 가져왔다. 대표적으로 예술영화 「평양날파람」(2006)이 있다. 이 영화는 도입부부터 예사롭지 않다. 다양한 샷(shot)과 빠른 편집 호흡을 보이고 극의 긴장감을 더해 주는 넘치지 않는 저음의 음향은 기존 영화들과 차별성을 보인다. 북한영화 창작의 바이블인 『영화예술론』에서는 작품 첫머리는 관중들이 안정된 정서 상태에서 점차 심각한 세계로 끌려가게

.......

182 정태수 편, 『남북한 영화사 비교연구(1945~2006)』, p.361

해야 하고 마감은 사상을 명백
하고 깊이 있게 밝혀야 한다고
규정하고 있는데, 이런 도식을
깨 버린 것이다. 통속성 강화
를 위해서 기존의 바이블(『영
화예술론』)에 매이지 않고 변
화를 보이고 있다.

「평양날파람」은 일제 시기
국보인 비서(秘書)『무예도보
통지』를 빼앗기 위해 일제가

「평양날파람」의 한 장면

내세운 폭력 단체에 맞서 평양택견군들이 투쟁한다는 내용이다. 이
영화는 상황 설정을 위해 아름다운 경치를 롱샷(long shot)으로 재
현한다. 내 조국의 아름다운 경치를 긍정하고 영화적 세부들을 인상
깊게 활용한 것이다. 또한 남녀 주인공의 감정선을 재현하는 데 있
어서도 민족적 풍속이 짙게 드러나도록 한다. 예를 들어 남녀의 감
정을 그네로 상징화하여 남녀 주인공들이 그네에 나란히 함께 앉아
그네를 뛰는 모습이 여러 번 회상으로 반복되며 이후의 전개를 관중
의 상상에 맡긴 채 함축한다. 이러한 설정들은 모두 '조선 민족임을
자랑하라'라는 종자로 귀결된다.

이처럼 이전의 제작 양식과 확연히 달라진 「평양날파람」은 태
권도의 뿌리인 택견이 평양에서 나온 것이라는 것을 강조하면서 외
세에 대한 민족의 슬기와 기상을 과시하고 있다. 이는 곧 총대를 잡
지 못하여 당한 민족의 수난과 설움. 무적의 총대로 천만대적도 굽
어보는 민족적 긍지와 자부심이 어제와 오늘 속에서 심각한 대조를

이루며 선군의 길에 우리가 살 길이 있다는 교훈을 대중에게 전달한다.[183] 즉 평양택견군은 용맹했지만 원수들의 총탄에 맞아 억울한 죽음을 면치 못했으나 지금은 조선민족제일주의의 기치 아래 승승장구하고 있음을 직관적으로 내포하고 있다.

여기에서 우리는 「평양날파람」의 담론적 기초가 되는 조선민족제일주의에서 '조선민족'은 우리 민족의 반쪽인 '북한 인민'만을 지칭하고 있다는 명백한 한계를 볼 수 있다. 이 영화는 민족 수난기를 시대적 배경으로 설정하여 일제의 폭거에 항거하는 조선 민족의 민족성을 보여 줌으로써 조선 민족임을 자랑스럽게 생각하도록 하고 있다. 또한 민족의 강인성을 보여 주어 비록 사회주의 건설의 길이 고난의 길이지만 조선민족제일주의 정신으로 뚫고 나갈 수 있다는 신념을 표출하고 있다. 결국 조선민족제일주의를 내세우는 목적은 단순한 민족에 대한 자부심에서 멈추는 것이 아니라 자체의 힘으로 사회주의 건설을 해야 함을 의미한다. 이른바 북한의 '공식사회'를 위해 새 형(型)의 민족영화를 가지고 일종의 예방주사 기능을 수행했다고 할 수 있다.

주목할 점은 이 시기에 북한이 호명하고 있는 '민족영화'는 1920년대의 '민족영화'의 개념과는 확연히 다르다는 것이다. 북한은, 민족영화 「아리랑」으로부터 시작되는 비판적 사실주의영화와 프롤레타리아 영화 운동도 일정한 역사를 지니고 있지만, 이 시기에는 일제의 사상 문화적 침투와 창작가들의 부르주아적 세계관의 영향으

........

183 김성남, 「〈평론〉 화폭에 버리여 서슬푸른 분노 – 예술영화 〈평양날파람〉을 보고」, 『조선예술』 4, 2007.

로 본질적 약점들이 나타나고 있으며, 이러한 부정적 요소가 담겨 있는 영화 운동은 절대로 혁명적 영화예술의 전통을 이루는 뿌리가 될 수 없다고 주장한다.[184] 이런 면에서 「아리랑」은 영화의 전통이 될 수 없으며, 북한에서 혁명적 영화예술의 뿌리를 이루는 전통은 주체의 영화예술 건설의 원칙적 의의를 지닌 1960년대와 1970년대에 이룩됐다는 것이다. 따라서 조선민족제일주의 아래에서 주창된 '민족영화'는 영화예술의 하위 개념으로 주체의 시대 영화 운동에 복무하게 된다.

5. 결론

식민지 시대에 제국을 거쳐 수입된 영화는 근대화의 상징이면서 동시의 '종족지'로서 제국과는 다른 민족적 특성을 담아내야 한다는 강박에서 자유로울 수 없었다. 영화가 처음 수입된 이래로 1920년대 중반까지는 수입된 활동사진에 변사의 '조선어' 해설이 유일한 종족적 경험이었다면, 1920년대 후반부터는 본격적으로 '조선영화'가 등장하기 시작한다. 1920년대 중반 당시 조선 영화인들이 주축이 되어서 만들어진 영화는 관객들에게 큰 호응을 받기도 했지만 영화적 수준에서는 수입된 영화에 미치기에는 역부족이었다. 그만큼 '조선영화'의 정체성이 무엇이 되어야 하는지에 대한 영화인들의 고민이 깊어졌던 시기이기도 하다. 영화의 수입과 수용, 그리고

.......
184 김룡봉, 『조선영화사』, p.211.

자국화의 과정이 복잡하게 얽힌 시기가 1920년대부터 1930년대였다면, 이후 일본 식민지 해방과 6·25전쟁을 겪으면서 사실상 영화산업의 대부분이 소실되는 경험을 하게 된다.

6·25전쟁이 끝나고 분단 이후의 남한에서는 본격적으로 '한국영화'라는 개념이 등장하기 시작한다. 독립된 신생국가에는 '민족영화'가 존재해야 한다는 당위성을 바탕으로 한국영화 제작이 활기를 띠기 시작하고, 특히 국가의 지원하에 영화산업의 인프라를 본격적으로 구축하기도 했다. 하지만 '민족영화'가 어떤 형식과 어떤 내용을 담아야 하는지에 대한 치열한 고민은 오히려 '산업'의 성장과 함께 자취를 감추게 된다. 한국영화의 황금기라고 하는 1960년대는 '민족영화'라는 개념이 부재했던 시기이기도 하다.

이러한 상황은 상업적 측면에서도 암흑기에 접어드는 1970~1980년대 중반까지 계속되다가 1980년대 후반에 들어서 '민족영화'를 둘러싼 다양한 개념적 논쟁이 등장하면서 변화를 맞게 된다. 할리우드의 영향력이 단순히 '시장'에만 머무른 것이 아니라 한국 관객들의 영화 취향과 감각 또한 병들게 했고 충무로를 대표하는 한국영화는 이에 대한 '대안'이 되지 못한 채 질 낮은 대중영화만을 양산했다는 비판의식에서 시작된 '민족영화'론은 영화를 단순히 예술이나 산업의 영역에 국한시키는 것이 아니라 '운동'의 영역으로 확장시키려는 시도였다. '민족영화' 개념을 둘러싼 논의는 크게는 민족예술 운동과 예술영화 운동으로 분화됐다가 1990년대에 들어서 '독립영화'로 개념의 재편이 일어나게 되고, 상업영화 진영에서는 급속한 산업화와 함께 한국영화의 초국적성이 본격적으로 대두되게 된다. 이런 맥락에서 최근 한국영화의 번역어인 '코리안 필름'과

'코리안 시네마'라는 신조어의 등장은 글로벌 시장에서 주도적인 역할을 하고자 하는 한국영화의 욕망이 투영된 것이기도 하고, 결코 국민국가 수준에서 배타적으로 구성된 '한국적'이라는 개념이 더 이상 유효하지 않음을 나타내는 것이기도 하다.

영화의 발명을 기점으로 지금까지 할리우드는 글로벌 시장을 독점해 왔다. 할리우드는 엄청난 수의 영화와 기술적 진보를 앞세워 보편적 개념으로서의 '영화'와 사실상 등가의 개념으로 유통·확산되어 왔다. 게다가 할리우드는 미국영화로 출발했던 초기와는 다르게 자본, 인력, 텍스트 모든 측면에서 글로벌 영화로 완전히 탈바꿈했다. 즉 할리우드가 계속적으로 보편적인 '영화'의 자리에 위치할 수 있었던 것은 누구보다도 더 적극적으로 탈경계적인 변화를 만들어 왔기 때문이다. 한편 각 로컬에서는 어떻게 하면 보편적인 '영화'와 구분되는 '-(하이픈)영화'를 만들 것인가를 골몰해 왔고, 그 성과로 인해 다양한 영화 관련 개념들의 분화를 이끌어 내기도 했다. 하지만 최근의 상황은 보편적 '영화' 밖에 존재하는 다양한 내셔널 시네마, '독립-영화', '예술-영화', '대안-영화', '다큐멘터리-영화'를 보편적 '영화'로 흡수하는 경향 또한 확인된다. 로컬의 재능 있는 영화인은 더 큰 자본과 스케일을 제공하는 할리우드로 이동하고, 지역의 문화적 코드와 취향 등이 할리우드의 중요한 재료로 활용되는 것이 비근한 예이다. 또 다른 측면에서 '-(하이픈)영화'는 보편적이면서도 기술적 진보의 영역에 위치한 할리우드를 어느 정도는 모방하거나 내재화해야만 하는 태생적 위치에 놓여 있기도 하다. 최근 로컬의 영화가 할리우드보다 더 할리우드적인 사례가 등장한 것이 그 예이다. 한국영화의 경우 2000년대 초반에 등장한 '코리안 블록버

스터'라는 장르가 바로 할리우드를 모방하여 더 할리우드적인 영화를 만들고자 한 로컬영화의 욕망을 보여 주는 것이다. 이처럼 할리우드와 '-(하이픈)영화'는 때로는 경쟁하고 때로는 수렴되며 때로는 타협하면서 계속적으로 의미의 차이를 만들어 오고 있다.

중요한 것은 각 시공간의 맥락에서 할리우드와 '-(하이픈)영화'가 어떤 관계성을 지니고 있는지에 대한 면밀한 분석이라고 할 수 있다. 움직이는 생물로서의 개념은 끊임없이 경쟁하여 확장되기도 하고, 때로는 소멸되어 새로운 개념이 그 자리를 메우기도 한다. 개념의 이러한 쟁투와 변화는 그만큼 특정 시점에서의 영화의 실재를 반영하기도 하지만, 동시에 영화라는 실재를 구성하는 역할을 수행하기도 한다. 이 짧은 글에서 살펴본 바와 같이, 미국 – 일본 제국 – 식민지 조선이라는 층위에서의 '조선영화' 개념은 처음에는 불명확하게 쓰이다가 점차적으로 '종족지'로서의 위치를 강조하는 것으로 변화해 간다. 대한민국 수립 이후에는 '조선영화' 개념은 쇠락하고, 미국(할리우드) – 한국의 관계성 내에서 국민국가의 영화면서 동시에 열등한 모방물이라는 의미의 '한국영화' 개념과 제도권 영화 밖의 새로운 영화를 추구하면서 운동적 성격을 강조한 '민족영화' 개념이 혼용된다. 마지막으로 최근 글로벌 – 아시아(한류의 시장) – 한국이라는 의미망 내에서는 글로벌 시장에서의 상업적 가치에 주목한 '코리안 필름', '코리안 시네마'라는 신조어가 등장했다. 그만큼 식민지 시기부터 '민족'이라는 고민이 담긴 '한국영화' 개념은 점차적으로 소멸되고, 글로벌 자본주의 체제 내의 국민경제의 일부분으로서의 '한국영화'만이 살아남게 된 것으로 보인다. '민족'이라는 고민이 소거된 '한국영화' 개념이 말해 주는 것은 '문화'가 삭제된 채

'산업'이 되어 버린 한국영화의 실체이다.

만주에서 항일 게릴라 활동을 펼친 김일성 일파는 공산주의 분파들 가운데서 가장 교육받지 못하고 문화 사업에서 가장 동떨어진 사람들이었다. 그럼에도 어떻게 이들이 정권 초기부터 영화 사업을 비롯하여 문화예술 개념을 장악할 수 있었을까. 국가사회주의는 어느 곳에서 실행되든지 간에 예술을 정치화시키고 정치를 예술화시킨다. 김일성은 정권 초기부터 정치와 예술을 결합시켰다. 이를 위해 해방 직후부터 정치적 메시지를 대중에게 전달하기 위해 스펙터클한 전시를 동원했다. 어떠한 국가사회주의 체제도 목적을 달성하기 위하여 도덕적, 이데올로기적, 예술적인 자극을 북한만큼 강조하지는 않았다.[185] 북한이라는 새로운 민족국가의 출현을 뒷받침해 주는 신화가 필요했고, 김일성은 민족주의적 요구와 아울러 집체적인 새로운 사회주의적 문화를 완성했다.[186]

북한은 대중의 교양 인식적 수단으로 영화를 적극 활용했다. 이를 위해 영화예술이라는 개념을 주조하여 기득권적 영화 세력들을 하나씩 무력화시키거나 제거함으로써 향후 전개되는 변화 및 체제 형성 과정을 보다 용이하게 추진할 수 있게 했다. 『현대조선말사전』에서는 영화예술을 "사상주제적내용과 현실반영의 특성에 따라 예술영화, 기술영화, 과학영화, 텔레비죤영화 등으로 나눈다."라고 기술하고 있다.[187] 그런데 특이한 점은 『현대조선말사전』을 제외하고

.......

185 찰스 암스트롱, 「북한문화의 형성(1945-1950)」, 『현대북한연구』 2(1), 1999, pp.125-126.

186 로버트 스칼라피노·이정식, 한홍구 역, 『한국 공산주의운동사 III』, p.754.

187 『현대조선말사전』, p.2748.

는 북한에서 발간된 다수의 사전류와 연감류에서 '영화예술'에 대한 사전적 개념을 찾아보기 어렵다는 점이다. 심지어『조선말대사전』과『영조학습사전』에도 등재되어 있지 않다. 물론 '영화예술'이 해방 직후 생성된 일종의 신조어로 아직 공식어로 인정받지 못했을 수 있지만,『조영대사전』에서는 "영화예술"을 "cinematics"로,[188] 『영조대사전』에서는 "cinematics"를 "영화예술"로 기술[189]하고 있기 때문에 그 설득력이 다소 떨어진다. 그렇다면 그 이유는 무엇일까.

첫째, '영화예술'이라는 개념을 일종의 행동강령과 같은 개념으로 사용했을 수 있다. 즉 북한에서도 매체로서의 영화를 칭하는 일반적인 개념은 우리와 같은 '영화'라는 개념을 사용하지만, 영화예술은 영화가 혁명 활동의 사회적 기능을 수행하는 개념일 때 사용한다. 김정일이 "영화예술은 문학예술전반을 발전시키는데서 중요한 자리를 차지하는 예술로서 혁명과 건설의 강력한 사상적무기로 된다."[190]라고 한 점도 유사한 맥락이라고 할 수 있다.

둘째, 당시 대척점에 있었던 남한과의 영화에 대한 개념의 쟁투에서 개념을 선점하기 위해 사용했을 수 있다. 우리는 그 힌트를 브라질의 시네마 노보(Cinema Novo)에서 찾아볼 수 있다. 시네마 노보는 1960년대에 브라질에서 일어난 민족주의 경향의 영화 운동이다. 브라질 영화인들은 쏟아져 들어오는 외국영화에 대항하고 브라질 민중들이 처한 상황을 가감 없이 담아냈다.[191] 즉 일제의 탄압 정

.......

188 『조영대사전』, p.2782.
189 『영조대사전』, p.466.
190 김정일,『영화예술론』, 평양: 문예출판사, 1973, p.3.
191 이경기,『영화영상용어사전』, 다인미디어, 2001, p.240.

책에 의해 말살된 민족영화라는 낡은 개념보다는 새 시대에 부합한 개념을 창조함으로써 남한의 민족영화와의 차별성을 부각시키고 영화를 예술로 승격시켜 사회를 변혁하는 운동 도구로 활용하고자 했다고 할 수 있다.

셋째, 물밀듯이 들어오는 소련영화에 맞서서 자국의 영화 발전을 꾀하기 위해서 개념의 정립이 필요했을 것이다. 북한은 정권 초기부터 엄격한 민족주의로 소련 지배를 퇴색시키고 새로운 사회 건설에 대한 핵심 역할을 지식인들에게 부여했으며, 소련을 문화적 전형으로 인정하지만 동시에 '근대화된' 토착 문화를 강조하는 문화 형성을 희망했다. 그 희망은 일제 잔재를 청산하고 새로운 형태의 북한식 문화를 창조하는 것이었다. 이런 면에서 다민족 국가였던 소련이 '형식은 민족주의, 내용은 사회주의'를 표방한 반면에 북한은 그 반대로 '형식은 사회주의, 내용은 민족주의'였다.[192]

해방 직후 북한은 민족영화라는 개념을 대신하여 영화예술로 변화를 꾀했다. 민족영화는 타자가 없이는 자신을 정의할 수 없는 딜레마를 지니고 있기 때문이었을 것이다. 즉 타자가 불변이라는 기의 아래에서만 민족영화라는 기표가 유지될 수밖에 없다. 따라서 민족영화라는 개념은 태생적으로 변화를 수반할 수밖에 없는 기표인 것이다. 1960년대 남한에서도 정권의 필요에 따라 문화영화의 개념이 기형적으로 강조됐지만 결국 역사적 개념은 사장됐다. 북한은 1960년대까지만 해도 나운규를 민족영화의 선구자라고 단언했지만, 주체적 영화예술이 대두되면서 혁명적 영화예술의 뿌리는 1960

.......
192 찰스 암스트롱, 김연철·이정우 역, 『북조선 탄생』, p.268.

년대와 1970년대에 이룩됐다고 주장한다. 이 시기의 김정일의 담화를 보면 카프나 신경향파 문학예술은 북한의 문학예술의 혁명 전통에서 확실히 배제돼 있다.[193] 이는 이 시기의 정세를 그대로 반영하고 있으며, 민족영화가 복고주의와 반동에 대한 우려 때문에 장려되지 못했다는 것을 말해 준다. 김정일은 "우리 영화예술의 혁명전통은 위대한 수령님께서 항일혁명투쟁시기에 친히 창작하신 불후의 고전적명작을 영화로 옮긴 때로부터 이룩된 것으로 보아야 합니다."[194]라고 했다. 이로써 그동안 전개되어 온 영화예술에 대한 개념이 초기화되어 버린다. 그리고 1990년대 조선민족제일주의를 주창하면서 다시금 민족적 영화의 창조를 주문한다. 이때의 민족적 형식의 영화는 전통적 혹은 전통 양식의 현대적 재조명을 뜻하는 것은 아니다. 민족적 형식은 김일성이 항일유격대 시절에 창작하거나 지도했던 문학예술 형식의 범주만을 의미한다.[195]

이처럼 북한은 영화예술이라는 개념을 끊임없이 제도화하며 변화를 추구했다. 과연 영화예술 개념의 변화가 가능했던 배경과 그 의미는 무엇일까. 첫째, 정권 초기부터 영화 제작에 대한 전반을 장악했기 때문에 개념 형성을 주도할 수 있었다. 이를 위해 카프와의 헤게모니적 공조를 이루며 상당히 급진적으로 영화산업을 발전시켰다. 둘째, 개념을 정립하면서 기존의 내부 질서를 부정했다. 이는 자본주의 영화뿐만 아니라 소련과 같은 외부와의 단절도 포함한다. 셋째, 철저히 영화예술의 정치적 역할에 충실했다. 따라서 정치적

.......

193 정태수 편, 『남북한 영화사 비교연구(1945-2006)』, p.156.
194 허의명, 『영화예술의 혁명전통』, p.10.
195 이우영, 「1970년대 북한의 문화」, p.111.

필요에 따라서는 부정했던 개념을 재호출했다. 이렇게 북한에서 영화의 개념은 사회의 필요에 따라 현실에서 제도화될 수 있는 방향으로 정립되어 왔다.

근대의 산물인 영화가 새로운 개념이었고 영화의 수입과 더불어 일제 강점기를 경험했던 까닭에 민족문화로서의 영화는 전례는 커녕 유사한 사례도 없는 장르였다. 오히려 영화는 대표적인 외래문화, 즉 민족문화와는 거리가 있었다. 물론 일제 강점기에 카프와 같이 민족해방의 차원에서 문화적 운동을 전개하는 과정에서 민족의 문제가 중요한 화두였지만, 영화에서 민족영화 혹은 민족적 영화라고 생각되는 작품도 상대적으로 드물었을 뿐만 아니라 민족영화에 대한 개념적 고민도 상대적으로 충분하지 않았다고 볼 수 있다. 일제 강점기라는 상대적으로 짧은 시기의 영화에 대한 남북한의 공유 경험은 분단 이후 남북한 영화와 영화에 대한 개념이 차이가 커지는 첫 번째 원인이었다. 그리고 자본주의와 사회주의라는 이념에 기반을 둔 남북한의 분단은 산업적 성격을 극대화시키는 남한의 영화와 정치적 성격을 극대화시키는 북한의 영화를 구별 짓게 한 두 번째 원인이었다고 할 수 있다.

식민지로부터의 해방이라는 동일한 역사적 맥락에서 문화적 전통이 부재했던 영화가 남이나 북에서 모두 민족 혹은 민족문화와 결합하는 것은 본질적 고민이 아니었다. 새로운 민족국가를 건설하는 과정에서 민족문화의 구축은 불가피했지만, 외래적 양식인 영화에서 기법이나 어법 형식이나 정서 면에서 민족적인 것을 찾는 것은, 조금 괴히게 이야기되지면 무의미했다. 한국적인 혹은 조선적인 영화는 창작의 주체 문제이거나 소재의 한반도성에 머무르거나 아니

면 영화 주제의 정치적 지향성 정도의 문제였다고 할 수 있다. 미국의 관할 아래 미국식 문화를 지향했던 남한의 경우 일찍이 범지구화를 경험하고 할리우드 영화에 급속하게 종속되면서 민족영화나 민족적 영화 혹은 한국영화에 대한 고민이 상대적으로 부족했던 반면, 반제국주의를 기치로 했던 북한의 경우는 조선영화에 대한 독자성에 대해서 남한에 비하여 적극적이었다. 그러나 북한도 문화적 보편성, 즉 헬레니즘을 지향하는 사회주의의 특성상 민족영화가 무엇인지에 대한 관심이 본질적인 것은 아니었다. 비록 민족적 형식을 차용하기는 했지만 사회주의 이념을 구현하는 것이 중요한 것이었기 때문이다. 다시 말하자면 제국주의에 반대하는 내용, 노동자·농민 계급의 이해를 주창하는 내용, 조선로동당의 지향을 대변하는 내용을 효과적으로 전달하는 문제가 영화에서 핵심적인 과제였다는 것이다.

식민지를 벗어나 민족문화 건설에 중요했던 분단 초기에 남한이나 북한의 영화에서 민족 개념이 상대적으로 중요한 관심사가 아니었다는 것은 영화의 장르적 특성과 더불어 산업 혹은 단순한 여가의 수단으로 보았던 남한의 자본주의 체제와 사회주의 문화 건설을 우선시하는 북한의 사회주의 체제의 특성과 관련이 있었다는 것을 의미한다. 그러나 남한이나 북한의 영화에서 민족의 문제는 다시 중심에 서게 됐는데, 이는 각각의 체제가 처했던 정치사회적 환경 변화에서 비롯됐다고 볼 수 있다. 1960년대에 4·19혁명과 한일협정 반대 운동을 통해 민족 문제가 제기된 남한에서는 영화의 민족 문제를 성찰하게 됐고, 반유신 투쟁과 1980년대 반독재 운동 과정에서 민족문화에 대한 관심이 고조되면서 민족적 영화에 대한 고민도 본격

화됐다. 즉 남한의 경우는 민주화 과정과 민족문화에 대한 관심 고조가 민족영화에 대한 개념적 논란을 야기했다고 볼 수 있다. 북한의 경우는 김일성 중심의 유일지배체제가 성립된 1960년대 이후 이를 정당화시키기 위해 항일혁명 문학과 수령 형상 문학이 강조되면서 북한영화의 독자성이 중요해졌다고 할 수 있다. 다른 장르와 마찬가지로 북한식 영화를 항일빨치산 시대의 경험과 결부하면서 민족적 영화가 부각됐다는 것이다. 그리고 다른 사회주의 국가들이 체제 전환을 경험하기 시작한 1980년대 후반부터 북한 체제의 차별화를 위해서 고안된 '우리식사회주의'와 '조선민족제일주의'는 조선영화의 독자성을 강조하는 중요한 배경이 됐다. 1990년대 북한을 대표하는 다부작 영화의 제목이 "민족과 운명"이라는 것 자체가 북한영화의 민족주의 지향을 대변하고 있다고 할 수 있다.

국가는 애국심과 국가를 위한 희생을 포함하는 대중 동원을 위한 도덕적 충고를 필요로 했다. 이는 북한뿐만 아니라 남한의 경우도 마찬가지이다. 남북한은 그 출발선에서 공동의 역사와 전통을 가지고 있었다. 그런데 분단이 고착화되면서 남북한 영화사는 다른 발전 전략을 취하게 된다. 사실 분단된 영화사라는 기의는 비어 있기 때문에 상호 체제를 인정하고 서로의 기의를 채워 나가는 것이 중요하다. 사회 집단은 교환과 커뮤니케이션에 참여함으로써 그들의 서사적 정체성을 구성하는데, 남북한은 이러한 교환과 커뮤니케이션이 금지된 두 개의 공동체를 만들어 냈다.

그 결과 역사에 대한 해석을 달리하는 불완전한 서사적 정체성이 만들어졌다.[196] 남북한의 영화가 한민족이기 때문에 동질적으로 통일되어야 한다는 전제 대신 남북한 공히 자신과 상대방의 보전을

위한 필요조건으로서 그 차이들을 인정하려는 노력이 필요하다. 이렇게 거의 모든 분야에서 중층적인 분단 상태인 한반도에서 통일에 대한 접근 방식 역시 중층적이어야 할 것이다. 간과하지 말아야 할 것은 분단된 민족영화의 기의가 사실상 비어 있는 것이었음에 대한 인정에서 출발하여 새로운 기의를 채워 나가야 한다는 점이다.

.......
196 이호영, 「한국 전쟁 후 남북한 민족 정체성의 형성 – 타자성의 사회학」, p.237.

참고문헌

1. 남한문헌

강내희, 「신자유주의와 한류 – 동아시아에서의 한국 대중문화의 문화횡단과 민주주의」, 『중국현대문학』 42, 2007.

강현두 · 원용진 · 전규찬, 「초기 미국영화의 실험과 정착: 1920~1930년대 헐리우드」, 『언론정보연구』 34, 1997.

『경향일보』

김려실, 「상상된 민족영화 〈아리랑〉」, 『사이』 창간호, 2006.

김성수, 「수령문학의 문학사적 위상」, 강진호 외, 『북한의 문화 정전, 총서 '불멸의 력사'를 읽는다』, 소명출판, 2009.

김소연, 「전후 한국의 영화담론에서 '리얼리즘'의 의미에 관하여」, 『매혹과 혼돈의 시대: 50년대의 한국영화』, 도서출판 소도, 2003.

_____, 「민족영화론의 변이와 '코리안 뉴 웨이브' 영화담론의 형성」, 『대중서사연구』 12(1), 2006.

_____, 「식민지 시대 조선영화 담론의 (탈)경계적 (무)의식에 관한 연구」, 『비평문학』 48, 2010.

김수남, 『한국독립영화』, 살림 출판, 2005.

김 승, 『북한 기록영화』, 커뮤니케이션북스, 2016.

나인호, 「레이먼드 윌리암스(Raymond Williams)의 'keyword' 연구와 개념사」, 『역사학연구』 29, 2006.

_____, 『개념사란 무엇인가』, 역사비평사, 2011.

『동아일보』

리우, 리디아, 『언어횡단적 실천』, 소명출판, 2005.

『매일신보』

민병욱, 『북한영화의 역사적 이해』, 역락, 2005.

민족영화연구소 엮음, 『민족영화 1: 있어야 할 자리, 가야 할 자리』, 도서출판 친구, 1989.

_____, 『민족영화 2: 있어야 할 자리, 가야 할 길』, 도서출판 친구, 1990.

백문임, 『임화의 영화』, 소명출판, 2015.

『서울신문』

서정남, 『서정남의 북한영화탐사』, 생각의 나무, 2002.

송 민, 「사진과 활동사진, 영화」, 『새국어생활』 11(2), 2003.

스칼라피노, 로버트·이정식, 한홍구 옮김, 『한국 공산주의운동사 III: 북한편』, 돌베개, 1987.

암스트롱, 찰스, 「북한문화의 형성(1945-1950)」, 『현대북한연구』 2(1), 1999.

암스트롱, 찰스, 김연철·이정우 옮김, 『북조선 탄생』, 서해문집, 2006.

오영숙, 『1950년대, 한국영화와 문화담론』, 소명출판, 2007.

유선영, 「극장구경과 활동사진 보기: 충격의 근대 그리고 즐거움의 훈육」, 『역사비평』 64, 2003.

이경기, 『영화영상용어사전』, 다인미디어, 2001.

이명자, 『북한영화사』, 커뮤니케이션북스, 2007.

이상면, 「영화의 진정한 시작은 언제인가?: 19세기 후반 영상의 과학기술적 발전과정에 대한 논의」, 『문학과 영상』 11(1), 2010.

이순진, 「한국영화사 연구의 현단계: 신파, 멜로드라마, 리얼리즘 담론을 중심으로」, 『대중서사연구』 12, 2004.

이영일, 『한국영화전사』, 삼애사, 1969.

이우영, 『김정일 문예정책의 지속과 변화』, 민족통일연구원, 1997.

_____, 「1970년대 북한의 문화」, 『현대북한연구』 6(1), 2003.

_____, 「북한영화의 자리를 생각하며 북한영화 읽기」, 『통일연구』 7(1), 2003.

이종석, 『새로 쓴 현대북한의 이해』, 역사비평사, 2011.

이태섭, 「김정일후계체제의 확립과 '단결'의 정치」, 『현대북한연구』 6(1), 2003.

이향진, 「주체영화예술론과 우리식 사회주의」, 경남대학원 북한대학원 엮음, 『북한 문화, 둘이면서 하나인 문화』, 한울, 2008.

이현우, 「번역과 '사이공간'의 세 차원」, 『코키토』 69, 2011.

이호영, 「한국 전쟁 후 남북한 민족 정체성의 형성-타자성의 사회학」, 『사회와역사』 65, 2004.

이화진, 「식민지 영화의 내셔널리티와 '향토색': 1930년대 후반 조선영화 담론 연구」, 『상허학보』 13, 2004.

_____, 『소리의 정치』, 현실문화, 2016.

장선우, 「새로운 삶, 새로운 영화」, 서울영화집단 편, 『새로운 영화를 위하여』, 학민사, 1983.

장정희, 「북한의 방정환 인식 변화 과정 연구」, 『동화와 번역』 31, 2016.

쟈네티, 루이스, 김진해 옮김, 『영화의 이해』, 현암사, 2000.

전양준, 「영화/리얼리즘/이데올로기 II」, 『열린 영화』 3, 1985.

전영선, 「이야기 방식을 통한 북한 체제 정당화 연구: 총서 "불멸의 력사"와 영화 〈조선의 별〉을 중심으로」, 『북한연구학회보』 13(1), 2009.

정영철, 「1970년대 대중운동과 북한 사회: 돌파형 대중운동에서 일상형 대중운동으로」, 『현대북한연구』 6(1), 2003.

정종화, 『한국영화사: 한 권으로 읽는 영화 100년』, 한국영상자료원, 2007.

정태수 편, 『남북한 영화사 비교연구(1945-2006)』, 국악자료원, 2007.

『조선일보』

조재홍, 「한국 영화산업의 변화와 독립제작의 현주소: 〈파업전야〉의 경제적 측면과 작품분석을 중심으로」, 『영화언어』 6, 1990.

조희문, 「'한국영화'의 개념적 정의와 기점에 관한 연구」, 『영화연구』 11, 1996.

『중앙신문』

최척호, 『북한영화사』, 집문당, 2000.

코젤렉, 라인하르트, 『지나간 미래』, 문학동네, 1998.

터너, 그래엄, 임재철 외 역, 『대중영화의 이해』, 한나래, 1994.

하승우, 「1920년대 후반~1930년대 초반 조선영화 비평사 재검토」, 『국제비교한국학회』 22(2), 2014.

『한국일보』

한상언, 「북한영화의 탄생과 주인규」, 『영화연구』 27, 2008.

한성훈, 「북한 민족주의 형성과 反美 애국주의 교양」, 『한국근현대사학회』 56, 2011.

함충범, 「1910년대 전반기 식민지 조선에서의 활동사진에 관한 연구: 1910~1914년 〈每日新報〉를 중심으로」, 『영화연구』 37, 2008.

2. 북한문헌

『광명백과사전 6권』, 평양: 백과사전출판사, 2008.

김룡봉, 『조선영화사』, 평양: 사회과학출판사, 1989, 번각발행 북경: 조선출판물수출입사, 2013.

김성남, 「〈평론〉 화폭에 벼리여 서슬푸른 분노-예술영화 〈평양날파람〉을 보고」, 『조선예술』 4, 2007.

김오성, 「祖國의 統一獨立과 映畫藝術人들의 任務」, 『영화예술』 3, 1949.

김일성, 「문화인들은 문화전선의 투사로 되여야 한다: 북조선 각 도인민위원회, 정당, 사회단체선전원, 문화인, 예술인대회에서 한 연설(1946년 5월 24일)」, 『김일성선집 1권』, 평양: 조선로동당출판사, 1960, 번각발행 동경: 학우서방, 1963.

_____, 「영화는 호소성이 높아야 하며 현실보다 앞서나가야 한다: 영화예술인들앞에서 한 연설(1958년 1월 1/일)」, 『김일성저작십 12권』, 평양: 조선로동당출판사, 1981.

_____, 「깊이있고 내용이 풍부한 영화를 더 많이 창작하자: 영화문학작가, 영화연출가 들 앞에서 한 연설(1966년 2월 4일)」, 『김일성저작집 20권』, 평양: 조선로동당출판 사, 1982.

_____, 「혁명적영화창작에서 나서는 몇가지 문제에 대하여: 영화부문일군들앞에서 한 연설(1968년 11월 1일)」, 『김일성저작집 23권』, 평양: 조선로동당출판사, 1983.

김정일, 『영화예술론』, 평양: 문예출판사, 1973.

_____, 「다부작예술영화《민족과 운명》의 창작성과에 토대하여 문학예술건설에서 새 로운 전환을 일으키자(문학예술부문 일군 및 창작가, 예술인들과 한 담화 1992년 5월 23일)」, 『김정일선집 13권』, 평양: 조선로동당출판사, 1988.

_____, 「혁명적문학예술작품창작에서 새로운 앙양을 일으키자(문학예술부문 일군들 과 한 담화 1986년 5월 17일)」, 『김정일선집 8권』, 평양: 조선로동당출판사, 1988.

_____, 『주체문학론』, 평양: 조선로동당출판사, 1992.

_____, 「영화창작에서 새로운 앙양을 일으킬데 대하여: 위대한 수령님의 문예사상 연 구모임에서 한 결론(1971년 2월 15일)」, 『김정일선집 2권』, 평양: 조선로동당출판 사, 1993.

_____, 「영화예술을 발전시키는데서 나서는 몇가지 문제에 대하여: 영화예술부문 일 군들과 한 담화(1978년 3월 1일)」, 『김정일선집 6권』, 평양: 조선로동당출판사 1995.

_____, 「주체적문학예술을 더욱 발전시키기 위하여: 전국문화예술인열성자대회 참가 자들에게보낸 서한(1981년 3월 31일)」, 『김정일선집 7권』, 평양: 조선로동당출판 사, 1996.

나운규, 「〈아리랑〉을 만들 때」, 『조선영화』 창간호, 1936.

『로동신문』

리령 외, 『빛나는 우리 예술』, 평양: 조선예술사, 1960.

리억일, 『라운규와 그의 예술』, 평양: 문학예술총동맹출판사, 1962.

『문학신문』

『문학예술사전 하권』, 평양: 과학백과사전종합출판사, 1993.

소희조, 「〈영생의 품〉 고목에도 꽃을 피운 위인의 사랑」, 『조선예술』 7, 2006.

_____, 「해방전 진보적인 영화평론활동」, 『조선예술』 10, 2009.

『영조대사전』, 평양: 외국문도서출판사, 1992.

「예술영화『내고향』을 보고서」, 『영화예술』 2, 1949.

윤두헌, 「映畵藝術에 對한 나의 提意」, 『영화예술』 2, 1949.

『조영대사전』, 평양: 외국문도서출판사, 2002.

『조선중앙년감 1949』, 평양: 조선중앙통신사, 1949.

『조선중앙년감 1950』, 평양: 조선중앙통신사, 1950.

『조선중앙년감 1951-1952』, 평양: 조선중앙통신사, 1952.

『조선중앙년감 1954-1955』, 평양: 조선중앙통신사, 1954.

『조선중앙년감 1957』, 평양: 조선중앙통신사, 1957.

『조선중앙년감 1958』, 평양: 조선중앙통신사, 1958.

『조선중앙년감 1960』, 평양: 조선중앙통신사, 1960.

『조선중앙년감 1961』, 평양: 조선중앙통신사, 1962.

『조선중앙년감 1970』, 평양: 조선중앙통신사, 1970.

『조선중앙년감 1971』, 평양: 조선중앙통신사, 1971.

『조선중앙년감 1974』, 평양: 조선중앙통신사, 1974.

「조쏘 경제 및 문화협정과 조선영화 발전에 대하여」, 『영화예술』 2, 1949.

주인규, 「藝術映畵 『내고향』에 對하여」, 『영화예술』 2, 1949.

「주체의 기록영화와 더불어」, 『조선예술』 7, 2006.

최창호·홍강성, 『라운규와 수난기 영화』, 평양: 평양출판사, 1999.

한중모·정성무, 『주체의 문예리론 연구』, 평양: 사회과학출판사, 1983.

허의명, 『영화예술의 혁명전통』, 평양: 문학예술종합출판사, 1996.

『현대조선말사전』, 평양: 과학,백과사전출판사, 1981.

3. 해외문헌

Lopez, A. M. 'Early Cinema and Modernity in Latin America', *Cinema Journal*, 40(1), Fall, pp. 48~78. 2000.

Willeman, Paul, *Looks and Frictions: Essays in Cultural Studies and Film Theory*, British Film Institute, 1994.

민족음악 개념의 분단사

배인교 단국대학교

1. 들어가는 말

"어단성장(語短聲長)"이라는 말도 있듯이, 음악은 언어와 함께 집단을 특정화하거나 범주화하는 도구로 사용된다. 다양한 국적의 서양인들이 사용하는 말소리를 들으면 우리는 각각의 독특한 음색과 음높이, 음조를 인식하고, 이를 바탕으로 영어, 독일어, 프랑스어, 스페인어 등으로 판단하고 확신한다. 음악에서도 비슷한 경우가 많다. 현재진행형인 팝송(pop-song)의 경우 미국식 팝송과 다른 Euro-pop, 1990년대 일본에서 일본인의 정서와 음조를 사용하여 만든 일본식 팝송인 J-pop, 2000년대 이후 한국가요 시장의 활성화와 함께 한국인의 정서와 음조를 사용한 한국식 팝송인 K-pop 등에서도 보듯이, 대개의 사람들은 음악에 내포된 음악적 내용을 구체적으로 혹은 전문적으로 알지 못하더라도 그 지역 사람들만 사용하는 독특한 음조와 음색을 '다름'으로 인식하고 있음을 알 수 있다. 또 다른 예로 한국의 트로트 음악에 대한 왜색 논쟁은 한국음악에

섞여 있는 일본식 음조와 음색에 대한 호불호의 결과물이라고 할 수 있으나, 이 역시 다르다는 인식이 존재하기 때문에 나타나는 현상이다. 좀 더 국지적인 예로 전라도 지방의 사투리와 경상도 지방의 사투리를 서로 '다르다'고 인식하는 것처럼, 전라도의 노래인 「진도아리랑」과 경상도의 노래인 「밀양아리랑」을 곡명에 제시된 지역명과 상관없이 가사의 억양과 함께 각 악곡에 사용된 음조와 음높이 때문에 각기 다른 지방 노래로 인식한다.

그러나 음악이라는 것이 눈으로 보거나 손을 만질 수 있는 형체가 없기 때문에 다양한 조합의 결과물들을 만들어 낼 수 있으며, 특정 지역에 모여 사는 불특정 다수는 다양한 음악을 체험한다. 그리고 그 과정에서 자신들의 것과 외부에서 온 것을 구별한다. 구별 혹은 '다름을 인정'하는 과정에서 '호(好)'하면 음악과 형식이 남아 전하여 변화하고 '불호(不好)'하면 사라진다. 한반도에 모여 살았던 한족(韓族)을 비롯한 다양한 종족들은 자신들의 음악을 향유하면서도 외부의 음악을 받아들이는 것에 주저함이 없었으며, 자신들의 음악과 외부의 것을 구별하기도 했다. 그러나 대국(大國)의 음악과 자신들의 것을 구별하면서 혹은 비교하면서 자괴감이 시작되었다. 그것이 바로 당악(唐樂)이었고, 이것의 대칭어는 향악(鄕樂)이었다. 664년 충청도 공주에 주둔했던 당나라 군대에서 흘러나온 음악을 '당악'이라고 칭한 데 비해, 신라 사람 최치원은 그의 시 「향악잡영(鄕樂雜詠)」에서 신라의 음악과 중앙아시아에서 들어온 음악을 시골뜨기 음악, 향악이라고 말했다.

외부 음악에 대해 자국의 음악이 열등하다는 이런 인식은 이후 1,300여 년간 지속되었다. 자신들의 심성을 자신들의 음악 언어로

표현한 음악은 여전히 촌스러운 음악인 향악이라고 칭했던 반면, 고려 예종 11년인 1116년에 수입된 송나라의 제례악은 우아하고 아정한 음악인 아악(雅樂), 중국 송나라의 연향악은 당악이라고 칭했다. 향악은 속된 음악, 속악(俗樂)이라고 칭하기도 했는데, 『고려사(高麗史)』「악지(樂誌)」에는 아악, 당악, 속악으로 나누어져 있으며 조선의 음악 이론서인 『악학궤범(樂學軌範)』에서는 아악, 당악, 향악으로 구분해 서술했다. 이렇게 고려 이후 한반도에서 자생했거나 중국이 아닌 외국에서 들어온 음악은 향악 또는 속악으로, 중국에서 들어온 음악은 아악과 당악으로 구분해 왔다. 이런 구분은 남한의 경우 현재진행형이어서, 궁중정재의 경우 향악정재와 당악정재를 구분하고 아악의 춤은 일무(佾舞)라고 하여 별개의 춤으로 인식하고 있다. 이러한 3자 구도는 『증보문헌비고(增補文獻備考)』(1908)에서 아악, 속악으로 이원화되었다. 『증보문헌비고』에 나오는 당시의 속악은 향악과 당악이 섞여 있는 개념으로, 이는 속악의 개념이 확대된 것이라고 할 수 있다. 그 이유는 그 당시부터 현재까지 연주되거나 전승되는 당악이 두 곡뿐이어서 구별이 무의미했으며 17세기 이후 향악이 음악적으로 급격히 발전했기 때문인 것으로 보인다. 그러나 자생음악이라고 칭하는 향악의 입장에서 중국에서 건너온 제례음악인 아악은 여전히 넘을 수 없는 벽과 같은 존재였다.

대한제국 시기에 편찬된 『증보문헌비고』에 아악과 속악이 기록되어 있었으나, 이미 조선에는 서양음악이 유입되고 있었다. 연행사(燕行使)들이 청나라에서 서양음악을 접했다는 기록, 서양음악 이론을 소개한 이규경의 『五洲衍文長箋散稿』, 그리고 왕실에서 서양 오케스트라의 공연을 보고 난 후의 소회를 적어 놓은 오횡묵의 『咸

安叢瑣錄』등의 글에서 알 수 있듯이, 중국이 아닌 또 다른 세계인 서구 유럽의 음악이 들어오면서 음악 개념은 재편되기 시작했다. 즉 기존의 '중국음악>속악'이 아닌 '근대화된 서구 유럽음악>전근대적 조선악'으로의 재편이라고 할 수 있다. 이렇게 중국음악과 비교했을 때 자국의 음악을 비하하는 의미를 담은 용어는 현재까지도 여전히 한국음악사와 한국음악 관련 논저에서 별다른 문제의식 없이 사용되고 있다. 그리고 현재 중국음악을 위치해 두었던 '음악'이라는 자리에는 서구 유럽음악 혹은 미국음악을 놓고 자국의 음악은 전통음악, 민족음악, 국악이라고 별도의 명칭을 부여해 스스로의 열등감을 표출하고 있다.

한편 서양음악의 유입 이후 구한말과 일제강점기에 사용된 '조선악'의 개념 속에는 소위 '민속악', 즉 일반 민중들이 향유했던 음악은 존재하지 못했다. 이에 더하여 서구적 작곡 방식이 적용된 창작음악 역시 그러했다. 그럼에도 불구하고 일제강점기에 생성된 조선악은 남한에서는 국악으로 정착했고, 북한에서 이에 상응하는 개념어는 민족음악이었다. 이는 양 체제의 음악대학 내 학과 배치에서도 알 수 있는데, 남한의 경우 1954년 서울대학교 음악대학 내에 성악과, 관현악과, 작곡과를 설치한 후 1959년에 국악과를 추가로 개설했고, 북한의 경우 1949년 국립음악학교 내에 성악학부, 기악학부, 작곡학부, 민족음악학부를 두었다. 그리고 두 학교 모두 국악과나 민족음악학부 앞의 세 과(학부)는 양악이다. 남한의 경우 90% 이상이 서구 유럽음악을 교수하는 것에 비해 북한의 경우 80% 이상이 북한에서 창작된 양악 스타일의 음악을 교수하고 있다. 이에 더하여 남한의 국악과에서는 이왕직아악부가 지켜 온 궁중음악과 풍류음

악, 전문가 음악인 판소리와 산조, 통속민요 정도를 교수하며, 북한의 민족음악부에서는 산조와 민요, 새롭게 창작된 전통양식의 음악을 교수한다. 이를 보면 남한의 '국악'과 북한의 '민족음악'은 얼핏 같은 내용을 갖는 다른 개념어로 볼 수 있으나, 실제는 같은 부분을 조금 공유하고 있는 다른 음악이라는 것을 알 수 있다. 공유하는 부분과 공유하지 않는 부분은 무엇인지, 왜 달라졌는지를 알아볼 필요가 있다.

그런데 음악학자들 중 몇몇은 남한에서 사용하는 '국악'이라는 용어를 일본에서 들어온 혹은 영향을 받은 용어라고 보고 있기도 하다. 이를 논하기에 앞서, 일본에서는 우리의 국악 혹은 전통음악과 같은 개념어로 '國樂'이 아닌 '坊樂(ほうがく)'라는 용어를 사용하고, 우리가 사용하는 '국사(國史)'를 일본은 '역사(歷史)'로 쓰고 있으며, '국어(國語)'라고 쓰는 양국의 용어는 각기 한국어와 일본어를 뜻하고 있는 점에 주목할 필요가 있다. 이는 국악이 일본으로부터 사용을 강요받은 용어가 아니라는 것의 반증이다. 이렇게 남북 분단 이후 서로 다른 개념어를 발달시킨 양상을 살펴봄으로써 분단으로 인한 개념어의 한정과 확대, 새로운 개념어의 발생 등을 검토할 필요가 있다.

또한 남북 모두 서구 유럽의 음악을 '음악'이라는 개념어로 인식한 반면, 기존의 조선악에 대해서는 각기 다른 명칭을 선택해 사용했다. 이 때문에 이 글에서는 민족음악에 대한 개념사적 인식에 주목하나 이와 관련하여 생성된 다양한 개념어들을 함께 살펴본다. 그 이유는 체제가 달라지면 그 안에 살고 있는 사람들이 사용하는 언어도 달라지고 생각도 달라지며 음악도 달라지고 달라진 음악을 지칭

하는 명칭 역시 변화하기 때문이다. 글자라는 외형은 같으나 내포하는 의미가 다를 수 있고 의미는 같으나 외형이 다를 수도 있기 때문에, 이 글에서는 분단 이후 서로 같고 다른 양상을 파악해 보고자 한다. 이를 위해 각 시기에 신문, 잡지, 단행본 등에 사용된 개념어의 용례들을 검토하면서 각 개념어가 내포하고 있는 의미의 변화 양상을 살펴보도록 한다.

2. 해방 전: 개념어의 탄생 — 속악, 조선(음)악, 민족음악

1) 속악

속악(俗樂)이라는 개념어는 『고려사』 「악지」의 서문에 처음 보인다. 서문에서는 아악의 도입과 관련된 서술을 한 이후 당악과 속악의 사용 및 당시의 음악 상황을 간단히 기술한 다음 "속악(俗樂)은 그 말이 비속하여 노래의 이름과 지은 뜻만을 기록"하며 "아악 당악 속악으로 나누어 악지를 만든다."[1]고 적혀 있다. 한반도에서 자생한 음악에 대해 시골뜨기 음악에 이어 비속한 음악으로 인식하는 것은 조선이 유지되었던 시간 동안 지속적으로 이어졌다.

이익은 『성호사설(星湖僿說)』의 「국조악장(國朝樂章)」에서 "東俗歌詞 … 然其語鄙俗不足道", 즉 중국에 대하여 동쪽에 위치한 나라인 조선의 속악 중 성악곡은 그 말이 비루하고 저속하여 이를 만한

.......

1 김영운, 「『高麗史』 「樂志」 해제」, 『한국음악학자료총서』 27, 국립국악원, 1988, p.11.

것이 없다고 말하면서 4언의 한시(漢詩)로 지은 자신의 시를 노래가
사로 삼으면 후대에 『시경(詩經)』의 아류(亞流) 정도로 남을 수 있
을 것이라고 장담한다. 이러한 인식은 조선 후기 유교주의자이자 권
력을 소유하고 있었던 지식인들의 일반적인 의식이었다. 앞서 언급
한 것처럼, 속악은 중국의 우아하고 모범이 되는 음악인 정악(正樂)
혹은 아악(雅樂)에 대한 조선의 음악을 범칭하는 용어였다. 그러나
속악이라고 칭해진 음악도 지식인들이 들을 만하다고 판단했던 음
악들, 즉 궁중의 의식음악과 가곡 등의 풍류음악 등에 한정되어 있
었으며, 일반 백성들이 향유하던 음악인 민요나 판소리 등은 "소리"
라 치부하여 "聲(소리, sound), 音(음, tone), 樂(악, melody, music)"
중 "聲"으로 한정했다.

조선에서 창작되어 연주된 음악을 속악이라고 칭했던 용례는 대
체로 일제강점기 전까지 보인다. 한편 속악의 연관어는 향악이다.
이 두 개념어 모두 중국음악에 대비해 한반도를 중심으로 자리 잡
았던 왕조에서 사용한 음악에 대한 명칭이다. 두 개념어 모두 자기
비하의 의미를 포함하고 있고, 모두 중국음악에 대한 열등감을 지
닌 대칭용어로 사용되었다. 다만 향악이라는 용어를 사용한 시간이
1,200여 년 정도이며, 속악은 문헌상으로는 550여 년 정도이다. 그
리고 향악과 속악 모두 여전히 한국 전통음악에서 사용하고 있는 용
어이다.

2) 조선악

일제가 대한제국의 국권을 찬탈한 후 조선이 이왕가로 격하되면

서 대한제국기의 장악원은 이왕직아악대로 변모했다. 그리고 1917 년에 이왕직아악대의 아악사였던 함화진(咸和鎭, 1884~1948)이 이 왕직의 상급기관인 일본 궁내성에 전달할 목적으로 장악원에서 연 주해 왔던 음악을 보고하기 위해『조선악개요(朝鮮樂槪要)』를 집필 했다. 함화진은 장악원 악사 집안 출신으로 1932년에는 이왕직아악 부의 아악사장(雅樂士長)을 역임했다. 그가 사용한 "조선악"이라는 말은 기존의 향악이나 속악과는 달리 자기비하나 열등감과 같은 가 치 평가의 개념이 들어가 있지 않은 개념어라고 할 수 있으며, 일본 악과는 다른 '조선악'이었다.

그러나 함화진의『조선악개요』에서 다루고 있는 조선악은 조선 시대에 지배계층이 향유했던 음악이었다. 즉 왕실의 제례의식, 연례 의식, 군례의식에 사용되었던 의식음악과 가곡, 가사까지 포함하고 있으나, 민간에서 발달한 판소리, 산조와 같은 직업적 음악과 민요 등은 포함하지 않았다. 이에 더해 기존의『삼국사기』나『고려사』의 「악지」에 소개되어 있었던 고구려, 백제, 신라의 음악, 고려음악 등 을 서술함으로써 시간적 의미를 강조했다.

이왕직아악부에서 편찬한 악서는 1917년의『조선악개요』외에 1930년부터 이왕직아악부에서 촉탁으로 재직하고 있었던 성낙서 (成樂緖, 1905~1988)가 편찬한『조선음악사』가 있다. 이 책의 편찬 시기는 성낙서가 촉탁으로 재직했던 1930~1937년 사이로 알려져 있다. 성낙서의『조선음악사』는 삼국 이전의 음악, 고구려의 음악, 백제의 음악, 신라의 음악, 고려 시대의 음악, 조선 시대의 음악, 현 대의 음악(아악)의 순서로 서술되었다. 현대 이전의 음악에 대한 서 술은 안확의 것과 많이 비슷하나 좀 더 확대되어 나타나며, 현대의

음악은 이왕직아악부에서 보관 및 연주하는 악기, 연주하는 음악을 나열하는 수준에 그쳐 있다. 즉 연주하는 악곡은 제례악 32편, 연례악 49편, 궁중무 52편이라고만 하여 안확의 서술과 차이가 많이 나는 것을 볼 수 있다.

1910년대 함화진의 '조선악'과 1930년대 성낙서의 '조선악'은 시간적으로 차이가 있음에도 불구하고 그들이 사용한 조선은 조선왕조였으며, '조선악'은 궁중음악과 문인음악에 한정되어 있었다.

3) 조선음악

서양에서 사용하는 'music'을 '음악'이라고 번역하여 사용한 일본의 용례가 일제강점기의 조선에 그대로 적용됨으로써 조선음악이라는 개념어가 등장했다. '조선음악'은 안확(1886~1946(?))이 1930년에 『조선』에 연재한 「조선음악의 연구」와 1931년에 연재한 「조선음악사」에서 보인다. 안확은 1925년에 조선음악사를 서술할 계획을 갖고 1926년부터 이왕직아악부에 4년간 촉탁으로 있으면서 음악을 연구했다. 이러한 안확의 연구는 이왕직아악부에서 출판되지 않고 잡지 『조선』에 연재되었다.

안확은 중국의 역사서에 기록된 음악부터 삼국의 음악, 고려음악, 조선음악을 간략히 서술한 후 이왕직아악부가 전승하는 음악에 대해서는 촉탁이었음에도 불구하고 부정적인 입장을 표명했다.

李朝樂의 滅亡한 原因은 樂師輩의 過失에 잇디 本來 音樂에
對한 思想은 高尚하얏스나 直接音樂의 責任에 對하야는 官奴의

賤人을 樂師로 任하야 모든 樂政을 그들에게 一任한지라 樂師輩
는 本來賤人이라 智識도업고 責任도 모르고 오직 쉽게 하고 君
王의 耳目을 悅케하는 心事만잇섯스니 그로 因하야 樂器는 不協
하고 古典樂은 其 眞旋律을 變하야 異竟亡國樂을 作하니 … (중
략) …

　現今李王職雅樂部의 保存한 樂器數는 五十數種이나되나 모
도 破器에 不過하고 樂師들이 實奏한다는 樂曲은 九曲밧게 안되
는대

　孔子廟祭樂 宗廟祭樂 與民樂 步虛子 靈山會相 井邑曲 歌曲
洛陽春 吹打

　모도다 古樂譜와는 잘못하야 旋律이 틀니고 拍子가 틀녀 一
曲도 들을 趣味가 업다 거기다가 樂師輩는 曲名을 自意改變하야
그 眞狀을 알기 어렵더라.[2]

　안확은 조선음악을 궁정음악과 민중음악으로 구분하여 연구해
야 한다고 했다. 특히 민중음악이라는 개념어를 "국민음악으로서
전혀 감정적인 조화를 위주하여 인정미(人情美)에 합당한 자연적인
음악이다. 그러므로 민중음악 규칙을 정리한 선율에 나가서도 어떠
한 경우에는 자기 감정에 맡겨서 그 규칙을 깨뜨리고 양악의 카덴사
처럼 자기 애호하는 음을 넣는 습성이 있는 것"이라고 설명한 점이
주목된다. 안확은 당시 민중악으로 유행하는 악곡으로 요곡(謠曲),
시나위, 영산회상, 가곡, 여민락, 취타를 들었다. 그런데 거론된 민중

.......
2　안확, 「朝鮮音樂史(承前)」, 『朝鮮(朝鮮文)』 171, 1932. 1. pp.81-82.

악의 여러 악곡 중에서 첫 번째로 꼽은 '요곡'을 민요의 곡조라고 하며 진정한 조선음악이라고 보았다. 안확의 「조선음악사」에서는 조선음악 외에 당시 새로운 개념어로 등장한 궁정음악, 고전악, 민중음악, 국민음악, 양악, 민요 등이 확인된다. "이상 진술한 것은 악사(樂史)의 요점을 말한 것이요, 그것을 자세히 기술하자면 적어도 수백 면이 될 것이나 현재 신악(新樂)이 발흥하는 시기에 있어 그를 자세히 말하면 도리어 연문(衍文)이 될 듯하여 그의 요점만 말하여 둔다."고 한 것으로 보아 새로운 음악인 "신악"은 이 당시 새롭게 창작되고 있는 대중음악을 염두에 둔 명칭이라고 볼 수 있다.

이를 보면 안확이 인식한 조선음악은 조선에서 연주되었거나 새롭게 만들어지고 있는 음악까지를 포함하고 있으며, 이왕직아악부의 아악사장이었던 함화진이나 촉탁이었던 성낙서와는 다른 의미를 부여했음을 알 수 있다.

4) 민족음악

일제의 식민지로 전락한 조선과 조선 사람들은 민족자결주의라는 개념을 접하게 되었다. 그리고 이후 1919년 2·8독립선언과 3·1운동을 겪으면서 일본의 속박에서 벗어나려는 조선 민족이라는 개념이 폭넓게 형성되었다. 그러나 '민족'이라는 용어는 독일어 'Volk'와 프랑스어 'nation'에 대한 일본식 번역어이며, 현재는 'folk', 'nation', 'ethnic'이라는 뜻이 포함되어 있는 용어로 사용하고 있다. 그리고 번역어인 '민족'[3]은 연구자의 연구 내용에 따라 각각의 의미로 재번역되어 사용되고 있다.

이후 다양한 논의 과정 속에서 "민족의 음악"이라는 말을 만들어 냈으며, "민족음악"이라는 개념어는 1930년대에 찾을 수 있다. 일제강점기에 음악평론가로 활동했던 김관(金管)은 일본 유학 이후 조선에 정착하여 여러 평론을 집필했다. 그는 평론가로 활동하던 초기에 민족과 민속, 민요, 민중 등에 집중했다. 그의 초기 평론인 「민요음악의 제문제 – 조선음악에 관한 각서」[4]는 그의 관심이 잘 드러난 글이다. 그는 이 글에서 농민의 음악인 민요가 민속학자와 민요시인들에 의해 노래가 아닌 가사의 수집에 집중되어 있는 현실을 비판했다. 즉 "民謠蒐集運動이 그 歌詞에만 偏傾되어 奇形化하고만 것은 民俗學者나 民謠詩人等의 書齋所有物로 되어잇엇고 他方 民族音樂의 藝術的價値에 대한 極히 셀피쉬리-한 態度를 取하고잇는 音樂研究者의 健忘症에 依由하는 것"이라고 하면서 민요의 가사와 선율 연구가 분리될 수 없음을 피력했다. 또한 그는 구전민요를 민족음악 양식으로 상정했으며, "구전민요의 가장 넓히알려진 가치잇는 선율을 예술적분야로서와 他方 과학적분야의 하나인 卽우리들의 민족음악과 다른국민의 민족음악과의 상호작용을 확립하여야 할 것"을 주장했다.

김관의 글에 나타난 민족음악은 민족의 음악이란 뜻인데, 이때의 '민족'에는 'ethnic'의 의미와 인민 대중을 뜻하는 'people'의 의

........

3 민족에 대한 개념사적 연구 결과는 기존의 논의(박찬승, 『한국개념사총서 5: 민족·민족주의』, 소화, 2010) 등을 참조.

4 金管, 「民謠音樂의 諸問題 – 朝鮮音樂에 關한 覺書【上】」, 『동아일보』, 1934. 5. 30. p.3; 金管, 「民謠音樂의 諸問題【下】」, 『동아일보』, 1934. 6. 1. p.3. 김관(金管)의 본명은 김복원(金福源)이며, 일제강점기에 활동했던 음악평론가이다.

미가 포함되어 있다. 그러나 "다른국민의 민족음악"이라고 한 것으로 보아 국가의 개념은 들어 있지 않기 때문에 독일에서 사용한 'volk'를 '민족'으로 번역한 일본의 영향[5]을 받았음을 알 수 있다. 또한 김관이 기층 민중이라고 할 수 있는 농민음악을 민족음악으로 상정한 관점은 안확의 민중음악 개념과 맞닿아 있다. 이는 해방기 지식인들의 고민이었던 새로운 조선이 지향해야 할 음악 건설 방향을 제시하고 있어 의미가 있다.

3. 해방 후~6·25전쟁기

일제강점기에는 양악이나 일본음악에 대비해 한반도의 음악을 조선악, 조선음악이라 칭했다면, 해방 이후에는 조선(음)악이 지속적으로 쓰이면서 의미가 변화된 '민족음악'과 새롭게 만들어진 '국

.......
5 이에 대해서는 나인호의 강연 내용을 따랐으며, 그의 책에서 일부 언급했다. 그리고 개념어 '민족'에 대해서는 개념사 연구서를 참조하기 바란다. 나인호, 『개념사란 무엇인가 - 역사와 언어의 새로운 만남』, 역사비평사, 2013, pp.76-77. "코젤렉은 예를 들어 독일어 'Volk'와 프랑스어 'nation'의 의미론적 유사성과 상이성을 명료하게 밝혔다. 같은 방언을 쓰는 공동체를 의미했던 'natio'가 절대주의 시대와 프랑스 대혁명을 거치면서 patria, gens, populus 등 유관 용어와 함께 국민/민족이라는 근대적 개념성을 획득한 이후, 프랑스에서는 nation이, 독일에서는 프랑스어 peuple과 마찬가지로 populus에서 유래한 Volk가 이런 근대적 개념성을 표현했다. 그런데 nation은 독일어의 Volk가 지닌 모든 의미를 포괄하여 사용되었을 뿐만 아니라, 더 나아가 Staat(국가)의 의미까지 담아냈다. 그러나 시민혁명이 실패한 독일에서 Volk는 Staat(국가)의 의미를 담아내지 못했다. 물론 독일에서도 nation이라는 외래어를 사용하여 시민=국민(민족)=국가의 삼위일체를 달성하려 했던 일부 자유주의 지식인의 노력이 있었지만, 사회적 영향력은 없었다. 독일에서는 20세기까지도 Staat(국가)가 프랑스어 nation과 같은 기능을 하는 개념적 등가물로 쓰였다."

악'이라는 개념어가 사용되었다.

1) 조선음악

해방 이후에는 일제강점기의 용례와 같이 대대로 전승되어 온 전통음악에 한정하여 조선음악이라고 칭하고 있다. 성경린이 아동들을 대상으로 쓴 책인 『조선음악독본』의 '민족의 음악' 항목을 보면 "민족에 따라도 음악이 같지 않습니다. 조선에는 조선음악, 중국에는 중국음악, 영국에는 영국음악이 다 각각 그 민족의 독특한 음악을 가졌습니다. 그와 마찬가지로 시대로 놓고 보아도 또 음악이 한결같이 같을 수 없습니다. 조선의 음악 하더라도 고대의 음악과 현대의 음악은 서양 음악과 동양 음악만큼이나 다르려면 다를 수 있는 것입니다."[6]라고 서술되어 있다. 이렇게 민족마다 저마다 다른 음악이 존재한다는 전제를 한 것을 보면 조선음악은 조선(민족)음악을 말하며 특정 지역에서 전승되고 연주되었던 음악 전체를 지칭했다는 것을 알 수 있다.

그러나 성경린이 아동들에게 전한 역사성을 갖는 '조선 민족의 음악'은 고대부터 시작하여 이조에 와서 끝을 맺고 있다. 『조선음악독본』의 '악리(樂理)' 항목에서 서술하고 있는 기초음과 12율, 선법과 음계는 중국의 아악과 당악을, 악기는 『증보문헌비고』의 분류법인 중국식 8음 분류법을 사용했다. 악곡은 중국 유교주의자들을 위한 제사음악인 문묘악, 조선 역대 국왕과 왕비를 위한 제사음악인

<hr />

6 성경린, 『조선음악독본』, 조선아동문화협회, 1946(단기4279). 6. p.23.

종묘악, 그리고 궁중연례악인 낙양춘, 여민락, 보허자, 금척, 정동방곡 등을 소개하는 데 그쳤다. 이를 통해 당시 전통음악 종사자들 중 이왕직아악부에 소속되었던 사람들에게 조선음악은 자신들이 배우거나 연주했던 음악(대부분 중국음악)뿐이었음을 알 수 있다.

2) 민족음악

일제강점기부터 형성되기 시작한 '민족' 개념과 일본 제국주의에 대항하기 위한 민족주의 운동은 해방 후 서양음악과 다른 한민족 음악에 대한 개념과 함께 새로운 국가 체제에서 요구되는 새로운 조선의 음악을 지칭할 개념어를 필요로 했다. 그것이 바로 '민족음악'이었으며, 이러한 개념의 제시는 이왕직아악부 소속이었던 음악인이나 민속악을 연주해 왔던 음악인이 아닌 양악계 종사자들을 통해 이루어졌다. 또한 이 시기에는 민족음악의 기본 요건들이 주로 논의되었다.

임동혁은 「민족음악수립의 제창」[7]에서 민족음악을 설명했다. 그가 제시한 민족음악은 "민족과 같이 발전하는 음악"이며 "가장 조선적인 가장 건전한 것"이었다. 그는 일제 치하가 아닌 새로운 국가 체제를 설립함과 동시에 조선에 이식된 서양음악도 일본음악도 조선 전래의 음악도 아닌 새로운 음악을 만들어 낼 필요가 있다는 인식을 가지고 있었기 때문이다. 그는 민족음악을 수립할 필요는 있으나 다양한 난제가 존재한다고 보았다. "첫째로 우리 조선음악의 모

.......
7 임동혁, 「민족음악수립의 제창」, 『大潮』, 대조사, 1946. 4. pp.168-170.

태인 조선아악이 그 원시적 형태에서 일보도 발전할 수 없다는 것이며, 둘째로 조선에 서양음악이 이식된 지가 그 시일이 천박할 뿐만 아니라 여기에 그 전통을 구상할만한 성과가 되지 않은 것, 셋째로 조선의 전래의 음악이 이식된 서양음악과 그 전통적으로 또한 그 성질적으로 그 차이가 심하여 이 양자의 결합이 거의 불가능한 것, 넷째로는 조선의 작곡가들의 조선문화에 대한 정신적기초가 박약한 것"[8] 등으로 인해 기술적, 정신적 과제를 가지고 있다고 판단했다. 첫 번째로 지적한 조선아악이 원시적 형태에 머물러 있다고 한 것에서 이왕직아악부를 중심으로 논의되고 주창되는 조선음악이 서양음악에 비해 원시적 형태에 머물러 있다고 판단했음을 알 수 있다. 뿐만 아니라 조선아악은 특정 계급이나 집단들만을 위한 음악이었으며, 이마저도 일제하에서는 암흑 시대였다고 말한다. 두 번째로 새롭게 만들어질 민족음악의 중요한 축인 서양음악 역시 수입, 보급된 기간이 너무 짧아 민족음악의 주축으로 삼기에는 부족하다는 점, 세 번째로 서양음악과 조선 전래의 음악을 결합하여 새로운 음악을 만들어 내기에는 양자의 결합이 불가능하며, 마지막으로 양악을 전공한 작곡가들이 조선 문화에 대한 이해가 부족하여 조선적인 것을 음악에 구현해 내지 못하고 있음을 지적했다. 정리하면 바이올리니스트 임동혁이 구상한 새로운 민족음악은 서양음악적 요소로 조선적 정신을 구현한 형태인데, 그것이 바로 가장 조선적이면서 건전한 음악이라고 할 수 있다.

"가장 조선적이면서 가장 건전한" 새로운 조선의 민족음악에 대

.......

8 위의 글, p.169.

한 주장은 당시 일본의 엔카나 이와 비슷한 조선의 대중음악, 신민요, 미국식 재즈가 난무했던 시대상과 무관하지 않다. 박용식은 「민족음악재건에 대해」라는 글에서 해방 후 2년이 지난 시점에도 "민족문화독립운동"이 "완전한 인민적 기반"을 갖추지 못하고 있으며 음악 부문 역시 그러하다고 지적하면서 글을 시작했다. 그는 "음악 모리배의 수완으로 교향악단을 조직하고 악극단을 만들어 민족음악의 발전을 좀먹는 사이비적신민요(다만 조선선율을 도용한)가 아니면 불건전한 테페적『쨔쓰』를 가지고 등장하고 있으며 교향악단에서도 생신한 우리 신작곡은 상연을 배제하고 家庭聲曲정도를 가지고 연주회에 나오고만 있다. 이러하니 이러한 지경에서 어찌 올흔 민족음악이 독립될수 있을 것이며 건전한 음악이 대중에 滲透될 것인가."라고 하면서 "참된 민족음악의 수립은 일본적인 관념에 사로잡힌 음악인과 음악인을 좀먹는 악질분자를 청소하고 양심적 1, 2의 진보단체의 노력에 음악운동 전체를 맡길 것이 아니라 진정한 민주정권을 확립하여 대중을 위한 참된 문화정책이 수립되여야만 모든 악조건이 청산될 것이다. 이 기초에 서고 서야 비로소 음악인은 대중을 위하여 자유롭게 우리의 노래를 부럴 수 있을 것이며 山間土幕의 농민대중도 음악을 향유할수 있고 음악은 우리 대중에게 봉사할 수 있을 것이다. 우리가 진실로 기대하는 민족음악은 여기서만 출발된다."고 주장했다. 박용식의 견해 역시 새로운 민족음악은 인민 대중을 위한 음악이며, 향락적이고 퇴폐적인 음악이 아닌 건전한 음악이 필요하다는 당시의 기조와 맞물려 있다.

.......

9 박용식, 「민족음악재건에 대해」, 『부산신문』, 1947. 9. 24.

대중을 위한 민족음악의 발전을 요구하는 글은 「민족음악배양의 길」[10]에서도 볼 수 있다. 계정식은 해방 후 3년간 좌우의 이념 대립으로 인해 많은 악단에 부침이 있었으나 실질적으로 음악의 질적 발전은 이루어지지 못했음을 인식했다. 그는 이러한 상태에서 음악 발전을 위한 일차적 조건을 민족음악에 기초한 음악으로 상정했다. 즉 "우리 민족음악의 형성이나 그 세계성의 지향도 먼저 조선의 고전이나 민요를 예술화함으로써 기할수 있을 것"이라고 하면서 악단, 교육계, 신정부의 노력이 필요함을 역설했다. 계정식의 글에서 주목되는 점은 임동혁이 상정한 민족음악 요소였던 조선아악에서 확대된 (서양음악의 수준과 비교하여) 예술화되지 못한 "조선의 고전이나 민요"를 (서양음악의 수준으로) 예술화할 필요성을 제시하면서 리스트가 헝가리 민요를 예술화해서 만든 「헝가리 랩소디」와 같은 명곡을 만들어야 한다고 주장한 것이다. 또한 신정부에 대한 제언으로 문화 외교와 민중음악 개발의 필요성을 역설했다. 즉 국가 친교와 이민족과의 돈독한 관계를 꾀하기 위해 "우리겨레가 지닌 예술적 天分을 깊이 인식하여 예술로써 민족성을 구현"하는 것이 가장 쉬운 외교 방법이라고 보았다. 또한 시립연주악단은 "시민을 위해 시청에서 경영하는것일진대 극장공연만 일삼지말고 적어도 일주일에 한번씩은 무료로 덕수궁이나 『파고다』공원에서 공개연주를 해야 민중음악개발에 도움이 되는 것이고 또한 시민의 위안도 꾀할수 있을 것"이며, 민중들을 위한 음악 교화정책을 통해 진정한 민주주의가 배양될 것이라고 했다.

.......

10 계정식, 「음악, 민족음악배양의 길」, 『평화일보』, 평화일보사, 1948. 8. 15.

이렇게 1948년 이후에는 민족음악의 요소에 대한 깊이 있는 논의가 시작되었다고 할 수 있다. 노광욱은 「민족음악의 두 가지 조류-특히 그의 회고성에 관하여」[11]에서 민족음악 수립을 위한 기존의 논의는 두 개의 축을 가지고 있다고 보았으며, 이를 회고주의와 서민주의로 명명했다. 그 내용을 자세히 살펴보면 다음과 같다.

民族音樂樹立이라하면, 곳 「民族的인 것」「朝鮮的인것」에로 追窮된다는것은 當然한 일이나, 本來 이런 問題속에는 서로 相反하는 두 개의 「모-멘트」를 內包하고 있는것이다. 이 問題의 追求는 우리의 音樂文化가 變形的이며 歪曲되였든 事實에빛오아 民族音樂의 正常的인 發展을爲한 課題를 認定하고 忘却되였든 民族性을 再認識하며 移植된 西洋音樂에서 우리音樂에로 再建하는데있는 것이다. 여기까지는 無難하다고 하겠으나 過去의 時代精神이 現代的인 創作의 理想인것같이 主張하는데 問題는 이러난것이다. 이 反面에이러난觀點은 偏狹한國粹主義的인 排他性을갖었으며, 그러한古典主義的인 懷古性은封建的인 特殊階層의 藝術的內容에 歸依하는것임으로 民族音樂은 庶民的인 民俗音樂에서 民族的인 것을 發見하여야하며, 西洋音樂의 庶民的「리알리티」를 音樂的遺産으로서 繼承하여야한다는 것이다.[12]

그가 정리한 민족음악의 필수 요소는 민족적인 것과 조선적인

.......

11 노광욱, 「민족음악의 두 가지 주류-특히 그의 회고성에 관하여」, 『민성』, 고려문화사, 1949(1), pp.42-43.
12 위의 글, p.43.

것이며, 민족음악의 정상적인 발전을 위해서는 민족성의 재인식을 기반으로 서양음악에서 우리 음악으로 재건해야 한다고 전제했다. 그러나 음악에서 민족성이 무엇인가를 인식하는 과정에서 두 가지의 양상이 나타난다고 파악했다. 즉 과거의 "봉건적인 특수계층의 예술적내용에 귀의하는", 즉 "아악"이라고 부르는 궁중음악을 중심에 두는 "고전주의적 회고성"이 하나이며, 다른 하나는 일반 백성들이 향유했던 민속음악을 중심에 두고 "서양음악의 서민적 「리얼리티」"를 계승해야 한다는 서민성이 그것이다. 그러나 노광욱은 "회고주의가 민족적인것의 왜곡될 지상주의며 이것이 물질주의에 대한 정신주의적 원리위에 입각한 것임을 논의할 필요도 없다."고 하면서 회고주의에 대해서 비판적 입장을 띤다. 또한 회고주의적 잔해는 음악에서의 민족성을 "「여백의 미」, 「素」와 「潔」과 같은 공백의 미"로 규정하면서 복잡한 "서민적인 바탕"을 무시하는 결과를 낳았으며, 이를 지속적으로 주장한다면 "조선의 민족적인 특성이라는 것은 말살되는 것"이라고 했다. 결국 노광욱이 주장하는 민족성 혹은 민족적인 것은 "過去에서가 아니고 現實的인것에서, 또는 現實的인 生活속에서, 커다란 音樂的인 思惟로서 存在하는것이다. 이것이 音樂속에 흐르는 民族性이며, 그것이 우리들의 整治, 經濟, 風俗, 生活속에 깊이 깊이 浸透되고있는 것"이다. 나아가 과거와 봉건 특권층의 음악이 아닌 현실의 서민(혹은 국민)들이 향유하는 음악이 민족음악임을 밝혔다.

해방 이후 양악계를 중심으로 한 민족음악에 관한 음악인들의 논의는 민족적인 것의 본질이 무엇인지를 살피고 그것에서 일본음악과 다른 한반도의 음악을 만들어 내려는 노력에서 좀 더 발전했

다. 즉 민족적인 것의 범위 설정에 치중되어 있었지만, 민족성이 담긴 음악, 즉 민족음악을 만들어 새로운 체제를 살고 만들어 나갈 국민, 서민, 인민들에게 건전한 대중음악을 보급할 필요가 있음을 인식했다.

3) 국악

국악(國樂)이라는 개념어는 일제강점기부터 사용되었다. 그러나 이때 사용된 '국악'은 현재 한국 전통음악 등을 지칭하는 용어가 아닌 특정 국가의 음악이라는 의미를 갖는다. 예를 들어 안확의 「朝鮮樂과 龜玆國樂」(1929)이나 「和蘭國樂樂器商人이 大鐸을 大量注文」(1935) 등의 글에서 사용된 '국악'이 그렇다.

개념어로서의 국악은 1945년 이후 급격하게 발달했다. 가장 먼저 1945년 해방 직후 발족한 조선문화건설중앙협의회 산하 음악건설본부의 작곡부, 성악부, 기악부, 국악위원회에서 찾아볼 수 있다. 그러나 조선문화건설중앙협의회가 해체되면서 국악위원회는 국악건설본부로 이름을 바꾸었다. 국악건설본부는 일제강점기 말의 관변 단체였던 조선음악협회의 조선음악부가 해체된 후 그 중심 세력이던 함화진과 박헌봉이 주축이 되어 발족되었으며, 1945년 8월 29일에 발전적 해체를 한 후 국악회라고 했다가 1945년 10월에 국악원으로 개칭했다. 『중앙신문』 1945년 11월 11일자의 「國樂院創設, 이젓던우리音樂다시찾고저」에 수록된 내용과 강령의 전문은 아래와 같다.

「國樂院創設, 이젓던우리音樂다시찻고저」[13]

독특한조선음악건설을목표로 국악원(國樂院)이탄생되었다 반만년동안유헌하고도 신비한우리의전통음악예술은 세계어느나라에서나볼수업는 위대한문화인동시에 예술이다 이 독특한 조선국악의 원리를파악하고 체계적이론을 세우는것이 목적인데 본부는 다옥정九十二번지이고 중요임원과부서는다음과갓다.(이하 생략)

국악원 강령 전문[14]

一. 세계 음악사상에 독특한 조선 국악의 원리를 파악하여 조선 국악의 체계적 이론을 수립하고 진지한 연구와 완전한 발전을 기함.

一. 조선 전통의 예술을 확보하고 과거 특권계급에게 독점되었던 음악예술을 조선민중에게 절대 개방을 기함.

一. 본악이나 외래악은 물론하고 저열경부(低劣輕浮)한 음악은 철저히 배격하고 전통적 유아(幽雅)명랑하고 순수한 신조선 음악 건설을 기함.

1947년 8월에는 국악원 원장에 박원봉이 취임했는데, 당시 활동했던 음악인으로는 유기룡(총무국장), 임서방(공연국장), 이치종(기획국장), 정기중(서무부장), 박동실(창악부장), 최경식(민요부장), 정

13 저자 미상, 「國樂院創設, 이젓던우리音樂다시찻고저」, 『중앙신문』, 1945. 11. 11.
14 http://contents.history.go.kr/mfront/nh/view.do?levelId=nh_052_0040_0030_0030_0020_0050

남희(기악부장), 김천흥(무용부장), 조상선(국극부장), 채동선(연구부장) 등이었다. 그리고 이들 중 박동실, 정남희, 조상선은 6·25전쟁 시기에 월북했다. 이와 같이 구왕궁아악부의 아악사장이었던 함화진과 수석아악사였던 장인식이 합류하기는 했으나, 대부분이 민속악을 전공으로 한 음악인이었다. 그리고 이들은 1946년 1월 「국악원 창설기념 제1회 발표대회」를 시작으로 많은 연주회를 개최했다. 1월 11일에 열린 1회 대회 당시 찬조 출연한 단체는 조선고전음악연구회였으며, 민속악, 창극, 고전, 무용과 함께 종합적 입체창인 「춘향전」을 국제극장(구 명치좌)에서 연주[15]했다.

해방 직후 민속음악인들이 "국악"이라는 용어를 먼저 선점한 것에 대하여 구왕궁아악부(일제강점기의 이왕직아악부)의 음악인들은 매우 불쾌해 한 듯하다. 이는 민속음악인이 주축이었던 단체명에 '국악'이라는 명칭을 사용한 것에 대해 "일종의 盜名"[16]이라는 표현을 한 것에서 엿볼 수 있는데, 이를 통해 당시 구왕궁아악부(현행 국립국악원) 소속의 음악인들이 갖고 있던 의식을 파악할 수 있다.

1945년에 창설된 국악원의 국악은 민속악이 중심이기는 했다. 그러나 아악부 소속의 음악인이었던 함화진, 장인식, 김천흥 등이 참여함으로써 이들이 사용한 국악이라는 개념어는 과거부터 전해 내려온 전통음악 전체를 아우르는 의미를 지향했다. 이에 비해 구왕궁아악부의 음악인이었던 성경린은 「국악건설논의」[17]에서 "자랑스런

........

15 「국악원 창설기념 제1회발표대회」, 『공업신문』, 1946. 1. 11. "贊助出演, 朝鮮古典音樂硏究會 民俗樂, 唱劇, 古典, 舞踊 綜合的立體像(春香傳) 1월11일부터 國際劇場(舊 明治座)"

16 성경린, 「국악인구의 저변확대 지방국악의 활성화를 이룬 40년」, 『문예진흥』(한국문화예술위원회 내외협력팀) 100, 1985, pp.118-121.

樂器와 樂服과 樂書, 樂譜", 그리고 "確保된 人員과 優秀한 技術의 雅樂部 樂器와 樂曲의 整理및新作" 등을 제시하면서 '국악'을 구왕궁 아악부 중심의 음악으로 한정하고자 했다. 또한 이들 단체가 주축이 된 음악인이 정부행사에 '국악' 연주자로 참여[18]함으로써 민속악보다 우월하다는 입장에서 나라를 대표하는 음악으로 자리 잡았다.

이렇듯 주도권을 잡기 위해 국악의 범위를 한정하는 한편, 국악은 일제강점기부터 사용되었던 조선음악을 아우르는 개념어로 점차 사용되었다. 음악인들은 국악이 민족음악과 같은 의미를 갖기를 원했다.

朝鮮音樂이 賤待되여서 樂人이 無知하였건 樂人이 無知해서 朝鮮音樂이 賤待되였는지 그 어느 것도 있겠지만 오늘날도 **朝鮮音樂에 몸 매인 樂人**들이 예전 처럼 불고 치는 것 밖에 아모것도 모르는 그런 樂工으로 唯唯한다면 朝鮮音樂의 현재도 답답하거니와 새로운 朝鮮音樂의 建設은 아예 꿈도 꿀 것이 못 됩니다.

쓴 외보듯한 업수역임에서 **民族音樂이라 높이고 나라와 함께 있는 國樂이란 이름에 그냥 허리띄를 느꾸는 철不知가 있다면** 이거 큰일입니다.

부질없이 나를 낮후던 그런 못생긴 버릇도 없애야지만 그와

·······
17 성경린, 「國樂建設論義」, 『大潮』, 대조사, 1947. 11. pp.11-12.
18 「韓國의 古代藝術을 자랑 – 友邦使臣招待코國樂演奏會」, 『평화일보』, 1948. 12. 22. "신생 국가의 세계외교무대에 진출과 아울러 정부에서는 금후우방제국가와 친선을 도모하는 일방 한국문화를 소개할목적으로 외무부에서는 한국주재각외국사신들을 오는29일 오후 2시 시공관에 초대하여 국악연주회를 개최하기로되였다한다."

함께 이 나라에 朝鮮音樂이 있을 뿐이오 다른것은 내차고 깔보
려는 그런 주책 없는 自己陶醉도 망녕된 생각입니다.[19]

위의 인용문에서 보듯이, 과거 조선의 음악을 전승해 온 이왕직
아악부의 음악인과 음악은 지속적으로 천시를 당해 왔으며, 여기에
서 벗어나고자 하는 의지를 스스로 내지 않는 한 새로운 조선음악의
건설, 즉 국악의 건설은 이루어질 수 없다고 주장했다. 이는 결국 국
악은 민족음악과 같다는 논의로 귀결됨을 알 수 있다.

4) 고전(음)악

과거부터 전승된 음악을 고전악 혹은 고전음악이라고 사용한 예
는 1945년부터 보인다. 고전악은 일제강점기에 서구 유럽의 예술음
악을 "고전음악"으로 번역한 일본의 용례를 차용한 것이다. 또한 서
구 유럽의 고전음악과 구별하기 위해 "조선고전음악"이라고 칭했다.
고전음악은 해방 이후 새로운 음악의 정립을 위한 한 축을 담당
했다. 예를 들어 일제 탄압으로 폐쇄된 전(前) 경성음악전문학원(京
城音樂專門學院)이 다시 설립될 당시 성악부, 기악부, 작곡부를 두되
특히 조선음악 연구 과목을 넣어 과거에 등한시되었던 '고전음악'
에 대한 지식을 주입하려고 했다는 기사에서 과거 조선의 음악을 고
전음악으로 인식[20]했음을 알 수 있다. 조선음악 연구 과목은 발기인

........

19 성경린, 「國樂建設論義」, p.11.
20 「音樂學校新設 朝鮮古典音樂에 重點」, 『중앙신문』, 1945. 12. 12.

으로 참여한 이혜구의 역할에서 기인했다. 음악학교에서 가르친 조선음악의 범위 혹은 하위 장르가 무엇인지는 확인할 수 없으나, 당시 이혜구의 연구논문들로 보아 궁중음악과 지식인음악 등으로 한정된 듯하다. 따라서 당시 사용된 고전음악에는 현재 향토음악으로 분류되는 민요나 무속음악과 같은 민간의 종교음악 등은 포함되지 않았으며, 대체로 조선 사회에서 지배층이 향유했던 음악을 지칭했던 것으로 보인다. 조선고전음악이 연주된 장소가 창덕궁 인정전이었던 점과 구왕궁아악부가 연주하는 궁중연례악으로 구성된 무대[21]였던 점에서 이를 짐작할 수 있다.

고전악은 북한 지역에서도 사용되었다. 북조선음악동맹은 조선로동당의 문예 정책을 실현하고 민족음악의 부흥·발전과 음악 유산의 활발한 계승·발전을 위해 1947년 7월 5일에 '조선고전악연구소'를 발족했다. 그리고 "조선 고전악 연구소의 창립은 민주주의적 민족음악을 수립하는 길에서 그들의 창조적 력량을 단결시키며 이 사업에 조직적인 시도를 부여하여 우리의 귀중한 음악 유산들을 사회주의 레알리즘의 원칙에 튼튼히 립각하여 이를 계승 발전시키기 위한 사업에서 중요한 첫걸음"[22]이었다고 자평했다. 이 연구소의 주요 구성원 중 안기옥은 전라도 무계 출신 음악인으로 판소리와 산조 등에 능했으며 일제강점기에 이름을 날렸다. 따라서 남에서 북으

........

21 「共委代表들에 感謝, 晩餐과 古典樂의 밤」, 『중앙신문』, 1947. 6. 11. "서울시에서는 3천만이 열망하는 조선임시정부수립에 국리애를 쓰고 잇는 미쏘대표에게 조선요리를 대접하고 따라서 조선고전음악으로서 관석의 하루저녁을 접대 … (중략) … 오늘 6월 13일 오후 6시 창덕궁내의 인정전에서 미쏘양대표초대만찬회를 개최하기로 … (하략)"

22 한응만, 「4. 국립 민족 예술 극장 연혁」, 『해방후 조선음악』, 평양: 조선작곡가동맹중앙위원회, 1956, pp.170-171.

로 온 유명 음악인에 대한 예우가 작용했을 것으로 보인다. 이로 인해 조선고전악연구소의 연주 레퍼토리는 후에 민요와 산조 등이 추가되기는 했으나 주로 창극이었다. 이 단체는 북한의 단독정부 수립 이후인 1948년 12월에 문화선전성 직속 고전악단으로 개편되었으며 국립고전예술극장을 거쳐 국립민족예술극장으로 발전했다. 이 단체의 주요 인사는 월북 국악인들과 재북 국악인들이었으며, 초창기에는 창극 공연이 주를 이루다가 1950년대부터는 민요 레퍼토리가 추가되었다.

4. 분단 이후~1960년대: 개념어의 선택과 한정, 그리고 확대

남과 북의 단독정부 수립 이후 얼마 지나지 않아 발발한 6·25전쟁으로 분단체제가 고착되었다. 해방 이후 만들어진 민족음악, 국악, 고전악, 조선음악은 분단 이후 각자의 체제에 소속된 음악인들의 성향에 의해 남쪽에서는 국악이, 북쪽에서는 민족음악이 선택되었으며, 새롭게 창작된 음악을 포함하는 단어로 남쪽에서는 한국음악을 만들고 북쪽에서는 조선음악을 사용했다. 이는 남북한의 국호가 각각 대한민국과 조선민주주의인민공화국이었기 때문이다.

1) 남한

(1) 국악, 전통음악, 신국악

1945년에 만들어 사용되기 시작한 '국악'은 민속악계가 주도적으로 활동하면서 점차 개념어로 자리를 잡아 가기 시작했다. 그러나 과거 조선의 음악을 지켜 왔다고 자부했던 이왕직아악부는 "이왕직아악부가 국가 경영의 날이 오기만 고대하면서 경제적으로 심대한 고뇌 속에서 헤매고 있는 참담한 형편에 돌이켜 국악원(대한국악원)의 위세는 날로 증대"하고 있어 주도권을 빼앗겼다는 위기감을 가지고 있었다. 이에 1948년 8월 대한민국 정부 수립 이후 구왕궁아악부의 국영안을 국회에 건의했다. 아악부 대표를 맡았던 이주환의 명의로 건의된 「雅樂院 國營에 關한 請願」에 "무엇보다도 앞으로 아악부의 권위와 부원의 민족음악 발표 건설에 대한 적극적인 노력을 정부의 책임과 감독에서만 가능할 것을 믿는 때문입니다."라고 쓴 것을 보아 당시 아악부는 자신들이 연주하는 음악을 민속악계에서 쓰는 '국악'이 아닌 '민족음악'이라고 인식했음을 알 수 있다. 1948년 국회 제115회 본회의에서 아악부 국영안이 통과되었으며, 1950년 1월 19일 대통령령 제271호로 국립국악원 직제가 공포되었다. 이를 두고 "원래 아악부에서의 청원은 국립아악부 또는 국립아악원으로의 개편을 바랐던 것이지만 당국에서는 좁은 의미의 아악보다는 재래하는 전통음악 전부를 총칭하는 국악이라는 명의가 합당하다고 판단한 모양"이라는 해석을 했다. 그러나 '국악원'이라는 이름을 선점하였던 민속악계는 "소수의 아악부원들이 뜻밖에 전통음악 전체를 총괄할 수 있는 국가의 음악기관을 장악하는 행운을

얻었다"고 표현했다. 국립이라는 공권력의 힘은 상당한 것이었기에 국악이라는 용어를 선점했던 대한국악원 소속의 음악인들은 적잖이 당황했으며 부당함을 주장하기도 했다. 이를 두고 '아악부'계는 "(대한국악원측이) 국립이라는 그 권위도 권위려니와 국악원이라는 명칭을 빼앗기고 싶지 않았던 것"이며, "항간에는 아악부의 국영은 부당하다고 주장하는 사람도 있었고 심지어는 아악은 중국음악이라고 훤요(喧擾)하는 인사들이 더러 있었다는 것은 국악계의 큰 오점이 아닐 수 없다."는 평가를 덧붙였다. 이러한 '아악부'계와 민속악계의 갈등은 꽤 오랜 시간 동안 지속되고 심화되었다.

1950년의 국립국악원 직제 공포로 개원 준비를 진행하던 중에 전쟁이 발발해 1951년 4월에 부산에서 국립국악원을 개원했다. 이때 국립국악원 설치 취지서에 "찬란한 민족음악 수립도 국악을 기초로 하여야, 국제문화 교류도 이 국악을 기초로 한 음악이라야 할 것입니다. … (중략) … 이상과 같은 취지에서 별안과 같이 대통령령으로 국가직영 국립국악원을 설치하여 민족음악 수립을 확립하고자 하나이다."[23]라고 한 것과 국립국악원 규정 제1조에 "민족음악의 보존과 발전을 도모하여 국제문화의 교류를 촉진하기 위하여 국악원을 설치한다."고 한 것을 보면, 국악의 상위 개념으로 민족음악을 두기도 하고 또 국악의 하위 개념으로 민족음악을 두기도 하고 있어 민족음악을 병용하고는 있지만 국립국악원의 '국악'은 대한민국의 과거, 현재, 미래의 음악을 모두 포괄하는 개념으로 쓰였음을 알 수 있다.

.......

23 『국악연혁』, 국립국악원, 1982, p.61.

1948년 구왕궁아악부의 국영화 안이 국회에서 가결된 이후 국악원의 위상은 점차 약해졌다. 그 이유는 1947년 8월 좌익인사 검거 때 국악원 소속 음악인 일부가 검거되고 전쟁기에는 국악원 소속 음악인들이 월북함으로써 친정부 성향의 아악계에 비해 남한에서의 입지가 약해졌기 때문이다. 그리고 결정적으로 국립국악원이 창설되면서 민속음악인들의 경제난은 당시 문화적 흐름과 맞물려 가중되었다. 해방기에 과거의 음악을 지칭하던 조선(음)악이 있었음에도 불구하고 국악을 선점했던 대한국악원은 국립국악원 설립 이후 절치부심하면서 '국악'을 버리지 못했다. 그만큼 개념어로서의 '국악'은 확고한 지위를 부여받았다. 결국 대한국악원은 '국악'을 포기하지 못한 채 한국국악협회로 명칭을 변경하여 현재까지 활동을 유지하고 있다.

국립의 지위를 얻은 '국악'은 이후 다수의 국가기관을 획득하면서 절대적인 위치를 점하게 되었다. 1955년 4월에는 국립국악원에서 음악을 담당할 음악인을 양성할 목적으로 전액 국비로 운영하는 국립국악원 부설 국악사양성소(이후 국립국악중고등학교)가 개소되었으며, 1960년 5월에는 대한국악원 소속의 음악인들을 중심으로 6년 과정의 국악예술학교(이후 서울국악예술고등학교)가 설립되었다. 아악계와 민속악계의 갈등은 국립학교와 사립학교를 설립하게 하였으며, 국악계의 양대 분파로 지속되다가 2008년에 결국 민속악계 역시 국립의 지위를 획득했다. 그러나 아악계인 국립국악중고등학교에서 이미 '국악학교'를 선점하였기 때문에 2008년에 개명된 교명은 국립전통연희예술고등학교였으며, 이를 다시 국립전통예술고등학교로 변경했다. 이로써 과거의 민속악계는 국립의 지위를 얻은

대신 '국악'이라는 이름은 아악계에 내어 주었다고 할 수 있다.

대학 교육에서도 '국악'이라는 용어는 확고부동한 위치를 점했다. 1954년 덕성여대에 국악과가 설립되고(2년 후 폐과) 1959년에 서울대학교 음악대학에 국악과가 설치됨으로써 중고등학교에 이어 대학에서도 국립 국악 교육이 이루어졌다. 1964년에는 서라벌예술대학에 국악과를 두었으나 1972년에 중앙대학교로 통폐합되었다. 1972년에 한양대 음악대학에 국악과를 설치했으며 1974년에 이화여대와 추계예대에 국악과를 두었다. 그리고 1980년대의 국풍'81 이후 전국에 10여 개의 국악과가 신설됨으로써 국악은 더욱 공고해졌다.

국악과 함께 과거의 음악을 지칭하는 '전통음악'이라는 개념어는 1950년대 후반부터 보인다. 처음에 전통음악은 고전(음)악처럼 서구 유럽의 클래식음악을 번역한 말이었다.

桂貞植音樂專門學院 特殊敎育爲해 創設

天才敎育及演奏家養成을 目的으로 歐羅巴에서 十三年間 音樂을 專攻한 桂貞植博士가 音樂專門學院을 創設하였다는바 獨逸·瑞西·伊太利·佛蘭西의 傳統音樂院의 良點을따서 敎育한다 하며 … (하략)[24]

그러나 고전(음)악이 남한에서 서구 유럽의 클래식음악을 지칭하면서 과거의 음악 유산을 지칭할 새로운 언어가 필요하게 되었다.

........

24 「桂貞植音樂專門學院 特殊敎育爲해 創設」, 『경향신문』, 1956. 3. 30.

전통과 음악은 전통과 문화와 함께 연관어로 사용되었으나 '전통음악'으로 굳어져 쓰인 것은 이혜구에 의해서이다. 그는 일제강점기에 경성제국대학 영문과를 졸업한 비올리스트였고 경성방송국 피디를 거쳐 서울대 국악과 교수로 재직했다.

韓國音樂의 海外紹介 =要望되는 文化宣傳의 繁要性=
아세아財團의 厚意로 지난해六月十七日부터 十月三十一日까지 歐洲를돌아다닐수있었고 또 〈락펠라〉財團의 好意로 十一月부터 一月末까지 美國을 橫斷할수있었다. 歐美各國의 音樂을 視察하는것과 同時에 韓國音樂을 海外에 紹介하는것도 나의 使命의 하나이었기 때문에 이번 旅行에서 지금까지 韓國傳統音樂이 外國에 얼마큼 紹介되었느냐를 살펴보았다. (하략)[25]

그는 서구 유럽의 전통음악이 아닌 한국전통음악이라는 용어를 사용했는데, 이는 마치 해방기에 서구 유럽의 고전악이 아닌 조선고전악을 쓴 용례와 같다고 할 수 있다. 전통음악은 현재까지도 국악보다 좀 더 협소한 의미의 과거의 음악을 지칭하는 뜻으로 유용하게 사용되고 있다. 그리고 대학의 교양교육으로 과거의 음악을 교수하는 '전통음악감상' 강의를 개설하고 있기도 하다.

전통음악이 국악의 좀 더 협소한 개념어로 설정되면서 서구 유럽의 전통음악을 외국어를 한국어 발음으로 쓴 '클래식음악'으로 바꾸어 사용함으로써 한국전통음악보다 세련되고 우아하다는 의미

.......
25 이혜구, 「韓國音樂의 海外紹介=要望되는 文化宣傳의 繁要性=」, 『경향신문』, 1959. 2. 12.

를 부여했다. 이를 통해 일제강점기 이후 양악계의 의식이 지속적으로 반영되었다는 것을 짐작할 수 있다. 또한 국악은 협소한 의미의 과거의 음악인 전통음악을 품으며 넓은 의미를 포함하려고 하고 있다. 즉 국악의 개념 안에 전통음악과 창작국악, 퓨전국악 등을 포함하고 있는데, 이는 국악을 주요 제재로 해서 작곡되었기 때문이다. 또한 과거에 중국에서 들어온 당악을 현재 국악으로 인식하고 있는 것처럼, 현재 한국 외의 다른 나라와 민족에서 발달한 음악언어를 사용하여 만든 음악이 향후 국악 또는 전통음악으로 자리 잡지 않을 것이라는 보장을 할 수도 없다.

한편 많은 사람들은 국악(國樂)을 한자의 의미에 따라 나라의 음악이라고 인식하기도 한다.

국악(國樂)은 글자 뜻 그대로 '나라의 음악'이다. 그러나 이 단어는 누가 어떻게 사용하느냐에 따라 특정 국가의 음악을 가리킬 수 있다. 한국인이 '국악'이라 말한다면 이는 '한국음악'을 가리키는 것으로 이해할 수 있지만, 일본인이 자국 음악을 가리키는 용어로도 쓸 수 있으며, 중국인이 이 말을 사용한다면 '중국음악'을 가리키는 것으로 이해할 수 있다. 즉 '국악'이란 말은 '자기 나라의 음악'이란 뜻으로 쓸 수 있다. 따라서 한국 사람들에게 국악은 '우리나라의 음악'인 셈이다. 마치 우리나라의 역사를 국사(國史)라 하고, 우리나라 말을 국어(國語)라 하는 것과 같다.[26]

.......

26 김영운, 『국악개론』, 음악세계사, 2015, p.10.

위의 인용문에서도 볼 수 있듯이, 국악을 협의의 전통음악과 광의의 한국음악을 모두 포함하는 **한국음악**의 줄임말로 인식하는 것이라고 할 수 있다. 좁은 의미와 넓은 의미가 함께 설정된 국악은 북한에서의 민족음악처럼 과거와 현재의 음악뿐만 아니라 미래 지향의 의미를 내포한다.

그런 예로써 김동진씨 작곡인 심청이 임당수에 빠지는 대목의 음악을 들수 있다. 이 음악은 가야고 협주곡같이 재래곡을 충실히 재현하는데 그치지 않고 전통음악에 기하여 창작한 것이라 하겠다. 해상폭풍의 효과는 재래 북보다 피아노로 더 잘 발휘되었고 시대착오의 감을 주지 않았다. 이런 점으로부터 결국 국악의 현대적 과제는 국악의 발전을 위하여 양악이 아닌 국악이되, 과거의 국악이 아니고 현대의 국악을 창조하는 일이라고 생각한다. 환언하면 국악의 전통을 살리면서 현대의 생활감정을 표현할 음악을 창작하는 일이라고 생각한다. … (중략) … 또 과거가 아니라 현대국악을 창조하려는 마당에서는 재래악기를 그대로 써야 한다는 제한은 필요없다. 재래 악기의 개량이라든지 양악기의 활용이라든지 다 소기의 효과를 얻는 것이라면 자유일 것이다. (하략)[27]

'국악'이라는 용어가 주요한 개념어로 자리 잡아 가면서, 국악은 처음 "민족음악의 보존과 발전"이라는 과거와 미래가 공존했던 의

.......
27 이혜구, 「국악의 현대적과제 – 전통과 양악의 도입성을 중심하여」, 『동아일보』, 1959. 9. 2.

미에서 "민족음악의 보존"의 의미로 축소되어 갔다. 그 이유는 남한 음악 문화의 판세가 급격하게 서구 음악과 대중음악으로 쏠리면서 국가가 '국악'에 대해 재정 지원을 했음에도 불구하고 국악의 비중이 상대적으로 낮아졌기 때문이다. 그러나 1939년 이왕직아악부의 일원이었던 김기수를 시작으로 새롭게 국악스타일의 곡이 창작되기 시작했고 국립국악원 설립 이후 지속적으로 창작된 김기수의 작품과 함께 국악사양성소와 국악과에서 작곡 전공자가 배출되면서, 이들이 만들어 낸 새로운 국악스타일의 음악을 명명할 필요성이 제기되어 이를 '신국악'이라고 했다. 신국악은 말 그대로 새로운 국악이다. 신국악은 1954년에 처음 보인다.

4. 신곡창작문제

국악의 새 곡조를 기두른지는 오랩니다. 일제치하 수십년은 이 감불생심이더라도 해방이후 장근십년 새로운 국악이 나와야 한다는 바람은 정말 불꽃처럼 높았으면서 무어든 새것을 지어내기란 말같이 쉬울수 없어 여직 지지부진인 것은 아시는 바입니다. 그것은 또 뜻하지 않은 전란으로 말미암아 새로운 국악의 창조는 고사하고 옛 풀유라 파괴되려든 역사적 위기의 정세도 물론 고려에 넣을 것입니다. 그러나 국악의 보급이 오발전을 일켜러도 새 세대에 새 곡조가 동반되지 않아선 기필 할 수 없고 도무지 국악의 흥망이 신국악의 성쇠로 좌우된다하여도 결코 지나는 말은 아닙니다.

그런 새로운 국악은 국악의 전통을 바르게 계승하는 것이면서 또 재래한 국악의 온갖 흠절을 완전히 지양하는 것이라야만

합니다. 국악의 일보진전이면서 아울러 새 세대의 국민과의 거리를 좁히는 소임을 자각하는데 더욱 유심하여야 된다는 것입니다.

그러기에 나는 양악적인 기법의 차용보다는 서툴러도 국악으로의 신국면을 대망하는 의미에서 국악출신 김기수씨의 수개의 신곡은 획기적인 사실로써 마땅히 주목되어야할것이라고 웨칩니다.[28]

신국악은 1961년 5·16군사쿠데타 이후 급부상했다. 1962년부터 국립국악원에서 5·16 1주년기념 국악작품공모를 주최하기 시작했으며, 1962년 5월 16일에는 국립극장에서 '혁명기념 국악제전'이 대규모로 개최되었다.

5·16혁명 일주년을 기념하는 국악제전이 16일 낮 2시부터 국립극장에서 열린다.

국립국악원 서울음대 KBS합동으로 마련된 이 대규모의 국악잔치에는 5·16기념 신국악작품입선작 2곡과 신곡 3곡이 발표된다.

연주는 국립국악원 서울음대국악과 KBS국악연구회 국악사 양성소생 등 많은 인원이 등장하는 푸짐한 향연—

특히 이번 공연은 국악에서 처음으로 신곡을 현상응모하여 당선작을 발표하는 동시, 국악으로 작곡한 「5월의 노래」(이상로 시 김기수 곡) 「국화옆에서」(서정주 시 황병기 곡) 등을 합창으

.......
28 성경린, 「국악의 진흥책 소견」, 『동아일보』, 1954. 10. 24.

로 들려주기도 하고 미국의 작곡가 루 해리슨 씨가 작곡한 새 당
악「무궁화」를 연주하여 이채롭다.[29]

앞의 인용문에서도 보듯이, 당시 국립국악원의 악사장이었던 성
경린은 "새 세대의 국민과의 거리를 좁히"기 위해 새로운 국악이 창
작되어야 한다는 것을 강조하고 있다. 그러나 이 시기에도 이미 국
악은 대중과의 거리 좁히기에 실패한 상황이었는데, 이는 아악계가
중심이 된 국악인 스스로 자초한 일이다. 이들은 일제강점기와 해방
기에 일반 대중에 아악이 공개된 것을 특이한 사건으로 치부할 정
도로 스스로를 특별한 존재로 인식했다. 또한 당시 폭넓은 대중성을
확보하면서 활발하게 활동했던 민속악계와의 깊은 갈등으로 그들
과 절연한 후 과거의 음악에 대한 대중성 확보에 노력하지 않았다.
그들이 연주하는 국악이 '국립'이라는 특권의식 속에 갇혀 지내는
동안 대중성의 빈자리는 대중음악계가 차지하게 되었고, 그 결과 국
악은 대중과의 거리 좁히기에 실패했다. 뒤늦게 대중성 확보를 위해
'신국악'을 외쳤으나 급변하는 음악계 안으로 안착하지 못했으며,
이는 여전히 국악계의 숙제로 남게 되었다. 현재 새롭게 창작된 국
악스타일의 악곡은 '신국악', '창작국악', '퓨전국악' 등으로 불린다.

(2) 한국음악, 민족음악
국악이라는 개념어와 많은 의미를 같이 쓰고 있는 '한국음악'이
라는 용어는 한국 정부 수립 후 민족음악의 경우처럼 양악계를 중심

.......
29 「혁명기념국악제전」,『동아일보』, 1962. 5. 13.

으로 한국에서 벌어지는 양악 연주 상황을 통칭하는 용어로 사용되었다.

韓國樂界에 새싹은트다 – 中等音樂콩쿨大會授賞式擧行

한국악단 희망의 싹인전국남녀중등 학교 재원들이 재조를다투며 총출연하는 제二회 전국남녀중등학교 음악경연 대회는 지난五일부터 예선을 시작하여 七, 八, 九 사흘동안 서울시공관에서 열린결선대회까지 전부닷새에 걸친 일정을 대성황가운데 마치어 빈약저조한 한국음악계에 새로운 기념비를 세웠다.[30]

韓國音樂學會 創立

음악문화의향상을도모하고자 금번 한국음악학회(韓國音樂學會)가 앞으로 광범위에걸쳐 계몽사업도추진시키게되었다한다.[31]

韓國音樂學會서 創立記念音樂會

한국음악학회에서는창립기념음악회를 본사후원으로 오는十一월二十八일 하오六시반부터 시내 배재고등학교 강당에서개최하리라하는데 테너-에는 송(宋鎭赫) 임(林萬燮) 임(林鎭祐) 바리톤에는 서(徐永模) 쏘푸라노에는 이(李英順) 손(孫充烈) 제씨라하며 특히 이체를띠우는 것은 미인(美人) 테너- 테아

········
30 「韓國樂界에 새싹은트다 – 中等音樂콩쿨大會授賞式擧行」, 『경향신문』, 1948. 11. 10.
31 「韓國音樂學會 創立」, 『경향신문』, 1953. 10. 15.

르드씨의 특별찬조출연이라고한다.[32]

양악계에서 먼저 사용하기 시작한 한국음악은 1957년에 단행본 『한국음악연구』가 한국음악연구회에서 출판된 이후 전통음악을 지시하는 뜻을 포함해 사용되었다고 할 수 있다. 이 책은 이혜구가 1943년부터 1957년까지 발표한 22편의 논문을 모은 논문집으로, 「한국의 구기보법」, 「양금신보의 4조」, 「가곡의 우조」 등 과거의 음악과 음악사를 연구한 논저였다. 1982년에는 송방송이 1963년부터 학술지에 발표한 논문 20편을 모아 『한국음악사연구』(1982)를 출판했는데, 이 역시 전통음악과 관련한 글로 이루어져 있다. 1980년대 이후 한국음악을 표방한 다양한 학술단체가 설립되었는데, 1981년에 설립된 한국음악학회,[33] 1986년에 설립된 한국음악학학회, 1988년에 설립된 한국음악사학회 등이 그것이다. 이를 보면 한국음악은 전통음악계와 양악계 모두 지속적으로 사용하는 개념어임을 알 수 있다. 또한 예술체육 부문의 학문명백과에서 한국음악학에 관한 설명을 보면, 한국음악이 과거 해방기에 사용되었던 민족음악과 같은 의미로 현재까지 사용되고 있는 것을 알 수 있다.

한국음악학(韓國音樂學, Musicology of korean)은 우리민족의 음악예술 및 한국 사회에서 벌어지는 음악문화 현상에 대하여 연구하는 한국학(韓國學)의 한 갈래이자, 세계음악학의 한

........

32 「韓國音樂學會서 創立記念音樂會」, 『경향신문』, 1953. 11. 23.
33 1981년에 설립된 한국음악학회는 1953년에 창립된 한국음악학회와 같지 않다.

갈래이다.

1970년대 한국음악학은 한국음악(국악)을 '국악학(國樂學)'이라 규정하며 문헌자료들을 학술적으로 연구하는 것에 집중하였다. 그러나 1980년대에는 국악학과 한국음악학을 구분하였고 우리 민족음악을 체계적으로 이해하기 위해 이론적으로 연구하는 학문만을 한국음악학이라 정의하였다.

한국음악학은 '한국'과 '음악학'이라는 두 낱말 사이에 어떤 조사를 사용하는가에 따라 '한국의 음악학(Korean Musicology, Musicology of Korean)'을 뜻하기도 하고 혹은 '한국에서의 음악학(Musicology in Korea)'을 의미할 수도 있다. 그중 한국의 음악학은 최근에는 다가올 한반도 통일과 세계화에 발맞춰 북한의 음악학과 동아시아의 음악학뿐만 아니라 한국에서 연구되고 있는 서양음악까지도 모두 포함하므로, 연구영역이 한국의 음악학보다 광범위하다.[34]

국악계에서의 신국악과 양악계에서의 한국음악이 거론되는 것과 행보를 같이한 개념어가 바로 이전 시기에 만들어 1960년대 초반까지 사용한 '민족음악'이었다. 민족음악은 국악이나 전통음악이 아닌 향후 한국에서 만들어 낼 민족적 음악이었는데, 이는 해방기 음악인들이 가지고 있었던 고민의 연장선상에 있었다고 할 수 있다. 황병기는 「現代民族音樂의 出發點」이라는 글에서 국악계와 양악계

．．．．．．．

34 [네이버 지식백과]한국음악학(Musicology of korean)(학문명백과: "예술체육", 형설출판사) http://terms.naver.com/entry.nhn?docId=2055330&cid=44415&category-Id=44415

로 양분된 음악계의 현실을 직시하고 향후 진행되어야 하는 음악적 준비에 대해 논했다.

우리音樂界에 가장 중요하고 시급한 문제의 하나는 民族音樂의 確立이라는 것이다. 이것은 결코 새삼스럽게 대두된 문제는 아니다. 八·一五 解放以後 변함 없이 樂界의 가장 중요한問題로서 지금에 이르렀지만 아직도 전도요원한 문제로 남아있을 따름이다. 이 問題는 두개의 側面으로 브터 考察할 수 있다고 생각한다.

첫째로 國樂의 側面에서 問題性이 나타나고있다. 國樂界에서 民族音樂에 대한 문제의 核心은 在來國樂의 現代化에 있다. 卽, 國樂이 民族固有音樂으로써 심오한 藝術性은 認定되지만, 그것은 이미 現代感覺에 뒤진 침체된상태를 벗어나지 못하고있기 때문에, 國樂의 現代化는 곧 國樂自體의 死活의 問題라 아니할수 없다.

물론 이따금 新創作이 나오기도 한다. 그러나 이들은 國樂의 固有한 傳統을 이어 받지 못하고, 洋樂의 奇巧를 그릇 利用해서인지 畸形的이고 不快한 감을 주는 境遇가 대부분이어서 聽衆에게 「아필」하지 못하고 만다.

그 根本原因은, 오늘까지 國樂에는 이렇다 할 作曲理論이나 樂曲分析이 되어있지 않아, 무엇이 國樂의 特質인지도 모르면서 섣불리 洋樂의 理論을 適用하기 때문인듯하다.

둘째로 洋樂의 側面에서 問題性이 나타나고있다. 洋樂界에서는 韓國的情緒높은 現代音樂을 如何히 만들어낼수있는가가 焦

點이다.

그런데 만약에 韓國作曲家로서 「스트라빈스키」나 「힌데미트」의 그것에못지않은 世界的代作을 내놓게된다면 그것으로충분하여 구태여 韓國的인 作品만을 써야할 理由는 없다. 따라서 民族的作品을 생각하는 가장 중요한理由는 高度로 發達한 現代洋音樂에新紀元을 이루는 作曲에의 捷徑이 우리民族固有의 國樂에서 그 素材를 求하는것이라는데 있을것이다.

그러나 아직 아무런 成果도 못보고있는형편이다. 첫째로 國樂曲을 洋樂의 케케묵은 長調나 短調의 틀속으로 비슷하게몰아넣어서 그것을 洋樂器로 再現해 보았자 아무런 民族音樂도 現代音樂도 나올리없다.

항가리 民族音樂의 英雄이며 二十世紀의 世界的인 現代作曲家인 「바르톡」은 그의 「自傳的素描」에서 "오래된 教會調와 또는 希臘이나 그이전의 原始的五音音階로 되어있는 항가리 農民音樂으로부터 從來의 長調·短調組織의 獨裁에서 解放되어, 최후에는 半音階的 十二音組織의 諸音을 완전히 自由롭게 차용할 수 있는 可能性을 얻었다."고 말하고있다. 물론 이러한 奇籍은 그의 天才에 말미암았다고 볼수있지만, 그보다도 그의 치밀하고도 꾸준한 民謠研究의 結果라고함이 보다 正確할것이다.

上述한 바와같이 國樂界나 洋樂界나 現代民族音樂의 出發點은 在來國樂(正樂과 모든 俗樂)에 대한 엄밀한 研究分析에 있다. 지금까지 國樂에 대한 研究는 오히려 있어서도, 「바르톡」과 같은 純粹音樂的, 科學的研究는 全無의 실정이었다. 근년에 서울音大에 國樂科도 設置되고 했으니 차츰 이 方面도 움돋아날

것으로 전망된다.[35]

황병기의 글에서 보듯이, "국악곡을 양악의 케케묵은 장조나 단조의 틀 속으로 비슷하게 몰아 넣어서 그것을 양악기로 재현해 보았자 아무런 민족음악도 현대음악도 나올리 없다."는 그의 의견은 한국적 양악과 창작국악 모두에게 주어진 과제와도 같았으며, 이러한 논의는 현재까지도 지속되고 있다.

민족음악은 이후 1988년에 다시 급부상하는 개념어가 되었다. 그 이유는 1987년 6월항쟁 이후 민주주의에 대한 의식의 성장, 월북음악과 음악인에 대한 해금 조치와 함께 남북 교류가 활발해졌기 때문이다. 또한 "순수"나 "정통"을 지향해 왔던 음악계 내부의 자성도 한몫을 했다.

(전략) … 음악평론가 이강숙씨가 〈열린음악의 세계〉라는 글을 통해 "한국음악의 신원(身元)을 새로 정리할 것"을 제안한 이후 이건용, 김춘미, 노동은, 민경찬, 이장직씨 등으로 대표되는 젊은 평론가들이 새로운 한국음악의 탐색에 앞장섰다. 이들은 서양음악의 수입에 급급해 온 이전 세대의 음악사를 비판한다. 또 음악인도 이 땅의 역사와 현실에 음악행위로 참여해야 한다는 데 의견을 같이한다.

81년 젊은 작곡가들이 만든 동인회 〈제3세대〉가 지향하는 음악도 같은 맥락이다. 이들은 현실성을 가진 음악, 청중과 동떨

.......

35 황병기, 「現代民族音樂의 出發點」, 『동아일보』, 1960. 10. 26.

어지지 않는 쉬운 음악 그리고 전통음악에 창작정신의 뿌리를
둔 음악을 제창했다. 그것을 '한국음악', '한국적 음악'이라고 표
현했는데 80년대 후반에 들어와서 '민족음악'이라는 개념으로
정리되고 있다.

　　70년대 후반, 겉으로 보기에는 혼동될 수도 있는 작업들이
없지 않았다. 현대음악양식과 전통음악의 소재를 접목시키려는
노력, 무형문화재 등 전통음악을 재현·보존하려는 민족음악부
흥책 등을 말한다. 그러나 민족음악은 민족현실에 대한 반응, 상
관관계에서 생겨나는 실천의 음악이지 단순한 양식의 문제가 아
니라는 것이 최근의 해답이다. … (중략) …

　　80년대 들어 노래운동 외에 풍물이 대학가에 내린 뿌리는 넓
고 깊다. 6·10 이후 사회 속으로 확산된 풍물소리는 서양음악
위주의 음악교육과 매체활동에도 불구하고 싱싱하게 복원되는
음악정서의 살아있는 예이다.

　　이러한 인식과 성과, 의지를 토양으로 하여 그리고 엘리트음
악과 대중음악, 노래운동과 정통음악, 민중정서와 민족정서의
이상적 결합을 통하여 새로운 민족음악이 생성될 수 있으리라고
각 부문에서 민족음악을 모색해 온 이들은 말하고 있다.[36]

　　위의 글을 보면, 기존의 민족음악 논의가 전통음악과 서양음악
의 결합 방식에 초점을 맞추어 진행되어 왔다면 1980년대 후반에는
작품이 서구적 양식이나 전통음악의 양식을 따르는 것에서 나아가

．．．．．．．
36 안정숙, 「전환기의 한국문화 〈8〉 음악」, 『한겨레신문』, 1988. 6. 21.

민족 현실에 대한 반응과 상관관계에서 나타나는 실천적 음악을 추구하는 것이라고 규정하고 있다. 실천적 논의는 좀 더 확장되어, 민족음악연구회를 결성하고 『한국민족음악 현단계』(1990)와 같은 단행본을 출판하기도 했다.

> 민족음악이란 아직 생소한 단어로 전문가들 사이에도 견해가 다양하나 ▲서양음악 종속에서의 탈피 ▲새로운 음악 문화형성을 위한 전통음악중시 ▲분단과 연계된 민족현실의 인식 등으로 집약된다. … (중략) …
>
> 한국음악론은 한반도에서 자생적으로 키워지는 우리의 고유 음악으로, 한국인이 수용할수 있는 음악, 전통음악을 토대로 한 음악문화 형성, 우리사회의 현실에 대한 인식등을 포함하고 있다. 그러나 6·29 이후의 민주화 추세속에서 분단국가로서의 현실, 통일논의의 활성화, 계층간의 대립이란 현실이 부각되면서 한국음악론에서 한걸음 더 나아가 지난해부터 민족음악논의가 일게된 것.
>
> 새롭게 대두한 민족음악모색을 위해음악학연구회는 올해 매월 1회씩 연구모임을 갖고 민족음악과 음악교육, 민중음악, 대중음악, 세계민족음악의 동향등 각 분야를 논의할 계획이다. (후략)[37]

.......

37 이연재, 「洋樂종속탈피 우리旋律 찾자 국내음악계 「民族音樂」 바람」, 『경향신문』, 1989. 2. 7.

민족음악과 관련한 논의는 전통음악과 양악의 극단적 상황에서 합의의 장을 마련하는 방향으로 진행되었으며, 남북 교류를 통해 '통일'이 더해지면서 통일을 위한 실천과 통일 이후의 음악적 상황을 모색하는 노력이 가중되었다고 할 수 있다.

한편 민족음악은 위의 인용문에서도 보듯이 'ethno-musicology'의 번역어로도 사용되었다. 예를 들어 두산백과의 '민족음악' 항목은 민족음악을 한국에서 논의된 단어가 아닌 'national music'이라고 명시하고, 세계 여러 민족의 각각 다른 특징이 명확히 표현되어 있는 음악이며 민족음악을 다방면에서 고찰하는 경향은 20세기 초기 이래 차차로 높아져 음악학의 한 분야로서 비교음악학, 최근에는 민족음악학이라는 명칭 아래 학문적으로 성립되기에 이르렀다[38]고 설명하고 있다.

2) 북한: 고전(음)악, 민족음악, 조선음악, 주체음악

분단과 함께 북한 음악계는 새로운 조선(민주주의인민공화국)의 인민(을 위한)음악을 수립하려는 의도와 함께 과거 음악(유산)의 계승 및 현대적 적용에 방점을 두었다. 그리고 새로운 조선의 인민음악은 군중음악 혹은 군중가요로 집중되었으며, 과거 음악 유산의 계승과 관련한 논쟁은 창극 혹은 민족가극 작품 창작과 맞물려 진행되었다.

창극 작품의 창작 과정에서 발생한 과거 음악 유산의 범위와 계

........

38 http://terms.naver.com/entry.nhn?docId=1096972&cid=40942&categoryId=32992

승 논쟁은 새로운 체제에 맞는, 사실주의적 창작 방법에 의한 작품을 창작하기 위한 노력의 결과물이었다. 사회주의 조선의 현실을 구현한 작품을 과거 음악의 어떤 요소를 사용하여 만들 것인가에 대한 고민은 과거의 음악 중 어떤 것이 민족적이며 인민적인가를 고민하게 만들었다. 이와 함께 북한의 음악인들은 해방기에 일부 음악인들의 민족음악의 요소와 범위에 대한 생각들을 계승하면서 전후 복구 과정에서 창작된 음악과 과거의 음악을 지칭하는 용어를 정리하고 한정하는 작업에 착수했다. 이러한 과정에서 계승해야 할 음악 유산에서 부르주아적 요소가 다분한 궁중음악 혹은 아악이 일차적으로 제거되었다.

(1) 고전(음)악, 민족음악, 조선음악

조선작곡가동맹 중앙위원회 소속의 음악인들은 음악 유산 중 계승할 것과 계승하지 않을 것을 논의하면서 과거의 음악을 전쟁 전에 만들어 불렀던 '고전악'이라고 부르며 논의를 시작했다. 이는 과거의 음악을 연주하는 단체로 '고전악연구소'를 두었기 때문이다.

주지하다시피 고전(음)악은 일제강점기에 이어 해방기에 남북한에서 공히 사용한 용어였다. 앞서 살펴본 바와 같이, 해방기의 고전(음)악은 대체로 서구 유럽의 클래식음악의 번역어로 사용되었다. 조선에서의 클래식음악이라는 의미로 "조선고전음악"이 사용되기도 했는데, 대체로 음악적, 예술적 의의를 갖는 음악들에 대한 용어였다.

전쟁 직후 북한의 대표적인 음악평론가였던 리히림의 글에서 고전음악의 용례를 볼 수 있다.

우선 무엇보담도 과거 인민 창작 유산(이하 편의상 고전이라 부르자)과 해방후 작곡가들의 음악(이하 편의상 현대음악이라고 부르자)과의 관계에 대한 견해를 다시 한번 밝힐 필요가 있다. 우리의 일부 동지들은 고전 음악을 조선 음악이라고 부르고 현대 음악을 양악이라고 부른다. … (중략) … 조선 음악의 현재 상태는 조선적인 것이기를 단념하지도 않았거니와 또한 조선 음악의 『옛말』이 원색대로 현재에 이를 수도 없는 것이다. 견인성 있는 민족적 특징을 기본으로 한 음악의 민족적 형식은 인민들의 심리적 성격의 변이와 함께 변한다. … (중략) … 우리 음악의 현재 상태는 엄연히 조선 음악이며 그것은 우리 민족 음악의 견인성있는 민족적 특수성을 토대로 하고 양악의 선률과 인또나찌야의 융통으로 말미암아 향기 높은 현대성을 가진 새로운 인또나찌야적 질로 구성되였을 다름이다.[39]

위의 인용문에서 보듯이, 리히림은 고전음악을 조선음악이라고도 하며 과거 인민이 창작한 음악 유산, 즉 전통음악에 한정하고 있으며, 양악이라고도 불리는 현대음악은 해방 후 작곡가들의 음악이라고 했다. 그러나 현재의 음악도 과거의 음악적 자산 위에 양악적 요소를 결합하여 높은 수준의 현대성을 획득했기 때문에 과거의 음악과 현재의 음악을 분리할 수 없다는 입장을 취하고 있다. 따라서 아래의 인용문에서 보듯이 고전음악은 현대음악에 경험과 모범이

.......

39 리히림, 「인민음악 유산 계승과 현대성」, 『음악유산계승의 제문제』, 평양: 조선민보사 출판 인쇄공장/조선작곡가동맹 중앙위원회, 1954, p.18.

되고, 현대음악은 고전음악에서 새것을 창조해야 한다고 했다.

현대 음악 창작에서 민족적 쓰따일을 강화하는 길은 인민 창작에로 도라가는 길이다. 그러나 이 길은 『옛맛』에로의 복고의 길이 아니라 과거 인민 창작의 정신과 그 음악적 요소에 침투하며 그것에 현대적인 생명을 부여하므로써 창조적으로 리용하는 길인 것이다. 이런 경우에 작곡가는 어데까지나 현대인의 립장에 있어야 하는 것이다. 이와 같이 고전 음악과 현대 음악과의 관계는 불가분리의 것이며 고전 음악은 현대 음악에 경험과 모범을 보여주며 그 자신도 발전하며 현대 음악은 고전 음악에 뿌리를 밖고 배우면서 자기의 새 것을 창조하여 나아간다.[40]

그러나 전쟁 직후 조선작곡가동맹 음악인들이 인식했던 고전(음)악의 범위는 과거의 음악 전체가 아닌 판소리와 전라도 민요, 그리고 기악곡으로는 산조 정도에 불과했다. 이는 국립예술극장에 소속되어 있었던 '고전악연구소'에서 독립하여 1952년에 새롭게 설립된 국립고전예술극장의 구성원들이었던 월북 국악인들의 전공 음악이 판소리와 산조 등이었던 데서 기인했다.

1954년 10월에 조선작곡가동맹 중앙위원회 소속 음악인인 정률, 유종섭, 리서향, 안기옥, 김동림, 김혁, 리형운, 박한규, 김완우, 정종길, 문경옥, 김창석, 장락희, 리면상, 리형운, 리히림 등이 모여 고전음악에 관한 좌담회[41]를 열었다. 이 회의에서는 고전음악을 계

........

40 위의 글, p.20.

승하고 발전시키는 사업에서 제기된 창극을 비롯한 전통 성악곡 연주에서의 탁성 제거, 남녀 성부의 분리 확립, 서양음악 악전과 같은 전통음악에서의 악전 확립의 필요성 등이 주로 언급되었으며, 이와 관련된 내용을 토론했다. 그리고 이 회의에서 국립고전예술극장 소속의 "고전악 연주가"들에게 보이는 탁한 성음이 현대 북한 사회와 맞지 않는 주요한 문제[42]라고 인식했다.

그러나 전통 성악곡의 발성 중 쉰 목소리와 같은 탁한 소리를 사용하는 대표적인 장르는 바로 판소리이다. 좌담회에 참석했던 리면상 역시 "고전극장은 판소리가 마치도 우리 음악의 유구한 고전을 대표하는 것처럼 생각하고 민요들을 그 중심에 두기를 망각하는 일부 사상-예술적 편향을 가지고 있"다고 한 것으로 보아, 좌담회의 주요 의제인 고전악 연주가들의 고전창이 판소리에 집중되어 있음을 알 수 있다. 그러나 북한에서 사용한 고전악의 범위는 '민족적 형식'의 강조와 함께 과거의 음악 유산이라는 측면에서 특정 계급이 향유했던 음악인 궁중음악을 연구하고 지식인 음악을 교양한 점에서 점차 확대되었다. 조선작곡가동맹 중앙위원회 기관지였던 『조선음악』에 세종 집권 시기 궁중음악 발전에 힘쓴 박연에 대한 연구

.......

41 편집부,「고전 음악의 발전을 위하여 – (1954년 10월 음악 관계자 좌담회 회의록 발췌) – 」, 『음악유산계승의 제문제』, 평양: 조선민보사 출판인쇄공장/조선작곡가동맹 중앙위원회, 1954, pp.23-37.

42 위의 글, p.23. "음악 – 그것은 우리 시대의 청중들에게 미적 교양을 주는 예술이다. 그런데 우리 음악 유산 분야(특히 판소리)에서는 탁성 – 그것 때문에 발전된 현대의 청중들의 감흥과 요구를 만족시키지 못하고 있다. 탁성은 우리 성악에서의 본질적인 전통은 아니다. 설사 그것이 어떤 전통이라고 한들 새로운 새 시대의 미적 요구에 수용하지 못하거나 한 거름 나아가 보다 훌륭한 것을 가져다 주지 못한다면 그러한 전통은 재고려할 필요가 있는 것이다."

나 『악학궤범』 번역, 『대악후보』와 같은 고악보의 연구물이 보인다. 1959년 8호의 「(소강좌) 조선 장단에 대하여」에 수록된 편장단과 「잔령산」 장단, 1964년 6호에 수록된 「토막 지식: 령산회상」 등은 조선 시대에 중인 계급 이상의 지식인 사회에서 향유되었던 음악과 관련이 있다.

그러나 민족적 형식과 함께 '인민성'이 중시되고 전국적으로 시행된 민요 조사 사업, 민족음악 유산 조사 등이 활발히 시행되면서 계승해야 할 과거 음악의 유산은 성악에서는 민요, 기악에서는 농악과 탈춤 음악 등으로 한정되었고, 결국 인민적인 인민음악만이 민족적인 민족음악이 될 수 있었다.

해방기부터 1950년대까지 지속적으로 관심을 가지고 있었던 판소리와 창극은 인민적이거나 '조선적'인 미감을 가지고 있지 않다는 이유로 도태되었다. 이것은 1950년대 후반부터 1960년대 초반까지 있었던 창극-민족가극 논쟁의 과정과 함께했다. 또한 국립고전예술극장이 국립민족예술극장(1956), 국립민족가극극장(1965)으로 바뀌는 과정과 함께 점차 '고전(음)악'이라는 개념어가 사라지며 그 의미가 민족음악에 포함되었다.

민족음악은 북한이 현재까지 지속적으로 사용하고 있는 과거의 음악과 연관된 개념어이다. 해방기에 사용된 민족음악은 과거의 음악에 서양적 음악 요소가 더해진 새로운 음악이라는 의미로 사용되었다. 이렇게 처음 개념어가 생성되기 시작했을 때부터 민족음악에는 두 가지의 의미가 담겨 있었다. 즉 과거부터 전승된 음악과 이에 기초하여 서구 유럽에서 들어온 양악으로 창자된 새로운 음악이 모두 민족음악 안에 포함되었다. 1957년에 있었던 북한 음악인들의

좌담회[43]에서 거론된 내용을 정리하면 다음과 같다.

리히림: 일반적으로 민족 음악이라고 하면 이는 조선 인민의 고유한 전통적 음악, 즉 민요, 판소리, 창극과 조선 인민의 고유한 기악 등 인민 음악과 그에 립각한 직업적 전통을 의미하고 있다. 그리고 지금에 와서는 넓은 의미에서 조선 민족 음악의 개념 속에 현대 음악 즉 현재의 직업적 작곡가들의 음악까지를 포괄하고 있다. … (중략) … 조선에 고유한 인민 음악과 그에 립각한 직업적 전통의 음악을 민족 음악이라고 한다면 한편으로는 지금 작곡가들이 창작하는 음악을 현대 음악이라고 부르는 것도 편리한 것이라고 생각한다.

한응만: 나는 민족 음악을 어떠한 협소한 범주에 넣어서는 안 된다고 생각한다. 우리들이 흔히 말하고 있는 민족 음악이라는 개념 속에는 양악과 민악을 엄격히 구별해서 민악만을 민족 음악인 것처럼 인식하는 경향이 있는데 이러한 언제를 이제는 열어 헤쳐야 하리라고 생각한다.

문종상: 나는 조선 민족 음악이라고 할 때에 우리 나라 인민 생활에 복무하고 있는 우리 작곡가들에 의하여 창작된 사실주의적 음악을 가리키는 것이라야 한다고 생각한다. … (중략) … 이

.......

43 편집부, 「유산 연구에서 성실한 과학자적 태도와 실천적 탐구를 강화하자 – 유산 연구와 관련한 필자 좌담회 – 」, 『조선음악』 10, 1957, pp.31-33.

와 같이 나는 민족 음악이라는 개념은 극히 많은 내용을 포괄하고 있는 미학적 개념이라고 생각한다. 사실상 우리 나라에는 과거에서부터 내려 오는 고유한 전통에 기초한 음악, 즉 민족 음악이 있으며 또한 서구라파와 로씨야 고전 음악의 스찔을 창작하여 우리 나라에서 특수하게 발전해온 음악이 존재하는 것만은 사실이다. 그러므로 현재 엄현히 두 개 스찔이 존재하고 있는 이상 이 경우에 하나는 좁은 의미에서의 민족 음악이라고 하는 것이 타당하며, 다른 하나는 정확치는 못하나 현대 음악이라고 불러서 무방하다고 나 역시 생각한다.

신도선: 어떤 사람들은 우리 시대의 민족 음악 형성 발전을 단순히 우리 나라에 고유한 민간 음악과 외부에서 들어 온 양악을 기계적으로 배합시키는데서 이룰 수 있다고 생각하는데 이것은 매우 비속한 견해이다. … (중략) … 이와 병행하여 우리들은 또한 고전 음악과 민간 구전 음악을 혼돈하여 사용하고 있는 경우를 보는데 물론 이것은 단순한 어휘 사용상 문제이지만 앞으로는 민간 음악이나 현대 음악을 막론하고 고전이라는 말은 고전적 의의를 가지는 작품과 음악 전통에만 국한하여 사용하는 것이 좋으리라고 생각한다.

1957년의 좌담회에서 언급된 음악 관련 개념어는 민족음악, 인민음악, 현대음악, 양악, 민악, 고전음악, 민간구전음악이다. 인용한 글에서 논자들은 민족음악 안에 두 가지의 의미를 모두 포함시켜 설명하고 있으나 약간씩 다른 용어를 사용하고 있음을 볼 수 있다.

우선 신도선은 고전음악과 민간구전음악이 혼용되는 경우가 있음을 지적했다. 고전음악은 일제강점기에 서구 유럽에서 전해진 클래식음악의 번역어이므로 "고전적 의의를 가지는 작품과 음악 전통"에 한정하여 사용하며 민요나 민속기악곡 들은 민간구전음악으로 구별하여 부를 것을 주장했다. 그의 의견대로라면 민간구전음악은 고전적 의의가 없는 음악이 되며, 계승할 필요가 없는 음악이 된다. 또한 "우리 시대의 민족음악"은 고유의 민간음악과 양악이 특정한 방식으로 섞인 음악이라고 인식했다. 한응만 역시 넓은 의미를 갖는 민족음악이라는 용어의 사용을 주장하고 있다. 즉 과거의 음악 중 백성들의 음악인 민악만을 민족음악으로 인식하는 경향을 버려야 한다고 하여 신도선의 의견과 같이하고 있음을 알 수 있다.

　　평론가인 리히림과 문종상은 위의 용어들의 쓰임과 의미에 대하여 비슷한 의견을 보였다. 먼저 인용문에서 언급한 바와 같이, 리히림의 "조선에 고유한 인민음악"과 문종상의 "오뻬라나 실내악들의 모두가 우리 인민 음악의 인또나찌야에 근원을 두어야 한다."는 글을 통해, 이들이 사용한 인민음악은 인민적 기초 위에 만들어진 음악으로 인민음악 유산, 새로운 인민음악의 창작 등 조선민주주의인민공화국이라는 국호에 맞게 과거에 인민이 창작했던 음악이나 특권 계급과 계층이 아닌 인민 대중을 위한 음악이라는 의미로 사용되었음을 알 수 있다. 이는 『해방후 조선음악』(1956)에서 "음악이 인민성의 불가결의 조건의 하나인 민족적 기초에 립각하여 인민음악과의 유기적 련계를 강화하며 음악 작품의 소박하고 완성된 형식 속에서 인민의 진보적 사상과 지향과 념원을 본질적으로 구현해야 한다는 것을 의미한다."라든지 "지난 시기의 조선 음악 창작은 민족

음악 유산을 계승하며 인민 음악과의 련계를 강화하는데서 막대한 성과를 보았으며 그것은 앞으로도 음악 창작의 기본 과업의 하나"라는 언술에서도 찾아볼 수 있다.

또한 리히림과 문종상은 민족음악 내에 과거의 음악과 새롭게 창작된 음악이 모두 포함되어 있다고 하면서 과거의 음악은 민족음악이라고 부르되 서양음악을 기초로 창작된 음악에 민족적 성격을 담은 음악은 현대음악이라고 부르는 것이 좋을 것 같다는 의견을 냈다.

이 부분에서 우리는 이 두 사람의 의견에 집중할 필요가 있다. 앞 절에서 살펴본 바와 같이 해방기에 처음 등장한 민족음악이라는 개념어는 일제 치하에서 벗어난 새로운 시대와 새로운 체제에 요구되는 현대의 음악이라는 의미로 사용되었다. 그러나 전쟁을 거친 후 북한에서의 민족음악이라는 개념 안에는 미래 지향적으로 새롭게 만들어 낼 음악이라는 개념보다는 과거로부터 내려온 음악으로서의 고전악의 개념이 삽입되었으며, 과거의 음악과 공존하는 현대음악을 분리했다. 이로써 1950년대 북한에서의 민족음악은 민족적인 음악으로 의미가 전환되었다. 이는 북한의 음악인들이 계승해야 할 '민족적인 것'이 무엇인가에 집중하면서 민족적인 성격을 갖는 음악으로, 그리고 민족(적인)음악에서 민족음악으로 귀결시킨 것이라고 할 수 있다. 민족음악이 과거의 음악 중 계승해야 할 요소를 가지고 있는 음악이 되었다는 점은 "민족음악 유산", "조선민족음악", "민족음악의 부흥 발전" 등과 같은 결합어들에서도 짐작할 수 있다.

새로운 시대에 새로운 음악이라는 의미를 갖던 민족음악이 과거의 음악을 지칭하는 용어로 변하면서 원래 민족음악이 가지고 있던 의미는 현대음악과 조선음악으로 이관되었다. 현대음악은 해방

기에 민족음악과 함께 사용했던 용어인데, 말 그대로 현대의 음악이며 과거의 음악과 서구 유럽의 음악적 전통을 모두 가지고 있는 새로운 음악을 뜻했다. 이에 비해 조선음악은 일제강점기부터 사용했던 용어임은 주지의 사실이다. 함화진, 안확, 성낙서 등이 일본음악과는 다른 조선의 음악이라는 뜻을 갖는 용어로 조선(음)악을 사용했기 때문이다. 그런데 북한에서는 일제강점기와 해방기에 과거의 음악이라는 뜻으로 사용된 조선(음)악을 현대음악 혹은 미래 지향적인 음악을 갖는 용어로 채택했다. 이것은 1955년부터 1967년까지 발행된 조선작곡가동맹 중앙위원회의 기관지의 이름인『조선음악』, 1956년에 출판된『해방후 조선음악』등에서 찾아볼 수 있다. 이러한 현상이 나타난 이유는 인민음악의 경우와 같이 북한의 국호인 '조선민주주의인민공화국'에서 기인한 것이 아닌가 한다. 1950년대 북한의 각 분야별 문예지에서는『조선문학』,『조선미술』,『조선음악』,『조선예술』등 '조선'이라는 이름을 사용했는데, 이때 사용된 조선음악은 앞에서 말한 바와 같이 과거 조선의 음악이 아닌 새로운 조선의 음악이라는 뜻을 갖는다고 할 수 있다.

시기	과거의 음악		현재와 미래의 음악	
해방기	조선(음)악	고전(음)악	민족음악	현대음악
1950년대 이후	민족음악		조선음악	

해방기에 만들어져 사용된 개념어는 6·25전쟁 이후 북한에서 의미를 바꾸어 사용되었는데, 이는 음악대학에 설치된 학과 또는 학부의 이름에서도 알 수 있다. 북한의 평양음악대학 내에는 성악부,

기악부, 작곡학부, 민족음악학부를 두었는데, 앞의 세 학부는 양악을 교수하고 민족음악학부는 과거의 음악을 교수했다. 또한 음악대학의 '음악'은 민족음악과 양악을 아우르는 큰 의미이며 "조선"의 음악을 지칭한다. 그러나 양악이라고 하더라도 서구 유럽음악만을 고수한 것은 아니었던 것으로 보인다. 예를 들어 1957년 5월 20일 음악대학에서 있었던 재학생들의 제1차 과학 꼰페렌치야(conference)에서 작곡학부의 리근수는 「창작과 현실」, 계훈경은 「산조의 구조」, 정도원은 「음악 창작에서의 인민적 모찌브」를 발표했는데, 이 모두 새로운 조선에서 지향할 과제를 제시한 글들로 보인다. 그리고 민족음악학부의 박예섭은 「조선음악 장단의 본질」, 리인철은 「조선 민요 장단」, 성동춘은 「북청 사자춤과 그의 음악」을 발표했는데, 모두 과거의 음악에 대한 규명을 시도한 글이었다. 따라서 1950년대 이후 북한에서 음악 관련 개념어로 해방기에 과거의 음악이었던 조선음악을 현대와 미래 지향적인 의미로 사용하고 해방기에 현대와 미래 지향적이었던 민족음악을 과거의 음악에 방점을 둔 의미로 사용했음을 알 수 있다.

한편 1967년에 주체사상이 확립된 이후 '주체'가 사회 전반을 규제하는 영향력을 행사했음은 주지의 사실이다. 그러나 '주체'는 사대주의와 교조주의를 배척하는 과정에서 인민성을 획득한 민족문화 유산의 강조와 함께 1950년대부터 끊임없이 거론되었다.

무엇보다도 문학예술부문에서 사대주의의 여독을 뿌리빼고 주체를 철저히 세우기 위한 투쟁은 힘있게 벌려야 하겠습니다 … (중략) … 아직도 일부 사람들은 우리나라에서 이름있는 작

가도 없고 좋은 작품도 없는 것처럼 생각하면서 다른 나라 작가들과 다른 나라 작품들만 내세우려 하는 경향이 있는데 이것은 사대주의와 민족허무주의의 표현입니다.[44]

우리는 절대로 교조주의에 빠지지 말아야 하며 음악에서도 주체를 철저히 세워야 합니다. 우리의 음악에서는 민족음악이 주체가 되여야 합니다. 지금 음악예술부문에서 서양음악은 옛날 것까지도 다 현대음악이라고 하면서 우리의 민족음악은 마치 현대음악으로 될수 없는 것처럼 생각하는 동무들이 있는데 그것은 잘못입니다. 서양음악을 민족음악과 구별하여 현대음악이라고 하는 것은 리치에 맞지 않습니다. 서양음악은 양악이라고 하여야 합니다. 그리고 바이올린, 첼로 같은 양악기들도 우리의 민족음악에 복무하도록 하여야 합니다.[45]

음악예술에서 주체를 세운다는것은 민족음악을 기본으로하여 우리 인민의 비위와 감정에 맞게 음악을 발전시킨다는것을 말합니다. … (중략) … 인민이 좋아하는 전형적인 예술형식을 갖춘 음악으로서는 민요를 들수 있습니다. 민요는 근로인민대중이 오랜 기간의 창조적활동과정에 만들어내고 세련시킨 음악으로서 거기에는 민족의 생활감정과 정서가 잘 반영되여있고 민

........

44 김일성, 「문화예술총동맹의 임무에 대하여 – 조선문학예술총동맹 중앙위원회 집행위원들 앞에서 한 연설 1961년 3월 4일」, 『김일성저작집 15(1961. 1~1961. 12)』.
45 김일성, 「혁명적이며 통속적인 노래를 많이 창작할데 대하여 – 작곡가들과 한 담화 1966년 4월 30일」, 『김일성저작집 20(1965. 11~1966. 12)』.

족적색채가 진하게 배여있습니다. 우리 인민이 민요를 좋아하는 리유도 바로 여기에 있습니다.[46]

위의 김일성과 김정일 저작집에 나타난 음악에서의 '주체'와 관련한 글에서 볼 수 있듯이, 1960년대 이후 북한이 지향하는 음악은 '조선음악'에서 '주체음악'으로 바뀌었다. 문학예술 부문에서 사대주의를 제거하고 주체를 세우기 위해 노력하자는 1961년의 연설을 시작으로 교조주의에도 빠지지 말 것을 요구하면서 음악에서도 주체를 세워야 할 것을 강조했다. 이를 위해 민족음악을 중시하라는 요구를 했고 결국 음악에서 주체를 세운다는 것, 즉 주체음악은 민족음악을 기본으로 하면서 인민성을 강조하는 음악으로의 지향이라고 규정했다. 인민의 비위와 감정에 맞는 음악이 되기 위해 민족적인 것만을 주장하는 복고주의와 서양의 것만을 주장하는 사대주의는 척결의 대상이 되며, 이 둘의 적절한 조합을 요구했다. 따라서 이후 북한의 작곡가들은 위험한 줄타기를 하게 되었으며, 그 결과 1970년대의 기악혁명, 1980년대의 보천보전자악단 등이 나타났다.

조선음악과 주체음악의 지향점은 사상성과 민족성, 인민성을 겸비한다는 점에서 같다. 그러나 주체사상의 강조와 함께 조선음악이라는 개념어는 점차 사라지고 주체음악으로 나아가게 되었다. 이는 1967년 『조선음악』의 폐간과도 관련이 있어 보인다. 그리고 평양음악대학의 음악은 (조선)음악에서 (주체)음악으로 의미가 변했다.

.......

46 김정일, 『당의 유일사상교양에 이바지할 음악작품을 더 많이 창작하자 – 문학예술부문 일군 및 작곡가들 앞에서 한 연설』, 1967. 6. 7.

(2) 주체음악

북한에서 1960년대 후반까지의 민족음악과 조선음악, 주체음악 등의 개념은 1991년 김정일의 저작인 『음악예술론』에서 다시 한 번 확인되고 확정된다. 북한의 음악은 기본적으로 주체음악이며, 주체음악이란 새 시대, 주체 시대의 요구와 인민 대중의 지향을 그 내용과 형식에서 철저히 구현한 새 형의 음악예술로 선행하는 모든 음악예술과 뚜렷이 구별되는 고유한 특성을 갖는[47] 음악으로 정의했다. 그리고 북한에서 민족음악은 "민족생활의 고유성과 특수성을 반영하면서 역사적으로 형성되고 계승·발전되어온 전통적인 음악"[48]으로 규정했다. 주체음악과 민족음악의 정의를 비교해 보면 새롭게 만들어진 음악예술인 주체음악과 전통의 요소가 내재된 민족음악이 상치됨을 발견하게 되며, 주체음악 속에 민족음악이 부합되지 않음을 알 수 있다. 이에 대하여 『음악예술론』에서는 다음과 같은 주장을 편다.

음악예술을 시대의 요구와 인민의 지향에 맞게 발전시키자면 음악에서 주체를 철저히 세워야 한다. 음악에서 주체를 세운다는것은 자기 인민의 사상감정과 정서에 맞고 자기 나라 혁명에 이바지하는 음악을 건설하고 창조해나간다는것을 의미한다.[49]

........
47 김정일, 『음악예술론』, 평양: 조선로동당출판사, 1992, p.4.
48 위의 책, p.21.
49 위의 책, p.19.

음악에서는 민족음악이 위주로 되여야 한다. 민족음악을 위주로 발전시켜야 음악예술에서 주체를 세울수 있고 음악이 인민의 사랑을 받을수 있다. … (중략) … 민족적인 음악이라고 말할 때 넓은 의미에서는 자기 인민의 민족적 정서와 감정에 맞게 발전해나가는 모든 음악을 포괄한다. 그러나 민족음악을 위주로 발전시킨다고 할 때에는 매개 나라의 고유한 민족음악을 넘두에 둔다.[50]

위의 두 인용문을 통해 유추해 보면, 북한음악의 기본 틀은 주체음악이다. 이 주체음악은 인민의 사상과 감정, 정서에 맞아야 할 뿐만 아니라 혁명에 공헌하는 역할을 해야 하는데, 인민의 사상과 감정, 정서에 맞고 인민이 사랑할 수 있는 음악은 민족음악이므로 결국 주체음악과 민족음악은 동격이 된다. 그리고 이것은 두 번째 인용문에서 보이는 넓은 의미의 민족음악, 즉 자기 인민의 민족적 정서와 감정에 맞게 발전해 나가는 모든 음악을 포괄한다는 개념에서 확인할 수 있다. 따라서 북한의 민족음악은 남한의 전통음악과는 분명 다른 개념임이 분명하다.

그리고『음악예술론』에서도 '조선음악'이라는 개념이 여전히 사용되었다. 즉 "우리는 민족음악도 하고 양악도 하여야 한다."거나, "양악과 양악기는 철저히 조선음악에 복종되여야 한다."라는 언술[51]

.......

50 위의 책, p.21.

51 위의 책, p.22.

　　"우리는 민족음악도 하고 양악도 하여야 한다. 조선음악과 함께 발전하여오면서 이미 우리의것으로 토착화된 양악과 양악기를 지금에 와서 탓하거나 버릴 필요가 없다. 문제는 양

이 그것이다. 이를 보면, 조선음악 역시 민족음악과 동격으로 사용되었음을 알 수 있다. 결국 조선음악=민족음악=주체음악의 등식이 성립된다.

그러면 이렇게 주체음악이면서 민족음악이자 조선음악을 어떻게 구현해야 하는가를 『음악예술론』을 통해 살펴보자.

1) 우리의 민족음악은 서양음악보다 우아하고 섬세하다. 우리 인민의 생활감정을 정서적으로 생동하게 표현하는데서 그 어떤 음악도 우리의 민족음악을 따를수 없다.[52]

2) 우리는 민족음악도 하고 양악도 하여야 한다. 조선음악과 함께 발전하여오면서 이미 우리의것으로 토착화된 양악과 양악기를 지금에 와서 탓하거나 버릴 필요가 없다. 문제는 양악과 양악기를 어떻게 리용하는가 하는데 있다. 양악과 양악기는 철저히 조선음악에 복종되여야 한다. 양악과 양악기를 가지고도 우리 인민의 감정에 맞는 음악을 우리 식으로 창조해나간다면 문제될것이 없다. 양악기를 가지고도 조선음악을 연주하고 우리의 민족적정서를 잘 살려내면 된다. 민족음악과 민족악기를 위주로 발전시키면서 거기에 양악과 양악기를 복종시키는것이 음악에

악과 양악기를 어떻게 리용하는가 하는데 있다. 양악과 양악기는 철저히 조선음악에 복종되여야 한다. 양악과 양악기를 가지고도 우리 인민의 감정에 맞는 음악을 우리 식으로 창조해나간다면 문제될것이 없다. 양악기를 가지고도 조선음악을 연주하고 우리의 민족적정서를 잘 살려내면 된다. 민족음악과 민족악기를 위주로 발전시키면서 거기에 양악과 양악기를 복종시키는것이 음악에서 주체를 세우는것이다."

52 위의 책, p.22.

서 주체를 세우는것이다.[53]

3) 음악을 주체적으로 발전시키려면 민족적선률을 바탕으로 하여야 한다.[54]

4) 전통적인 민족음악에서 기본은 민요이다. 민요는 민족음악의 정수이며 민족음악의 우수한 특징을 집중적으로 체현하고 있다. (중략) 우리는 민요 발굴과 연구사업을 잘하여 우리 선조들이 사랑하며 즐겨불러온 가치있는 민요를 우리 시대에 더욱 아름답게 꽃피워나가도록 하여야 한다.[55]

5) 민족악기도 장려하여야 한다.[56]

6) 민족악기를 현대적으로 개량하여 그 부족점을 극복해나가야 민족악기를 가지고도 우리 시대의 음악을 훌륭히 형상할수 있으며 민족음악을 우리 인민의 미감에 맞게 더욱 발전시킬수 있다.[57]

위의 인용문에서 첫 번째 글은 민족음악을 통해 민족적 자긍심

........

53 위의 책, p.22.
54 위의 책, pp.22-23.
55 위의 책, p.24.
56 위의 책, p.24.
57 위의 책, p.28.

을 드러내고 있으며, 특히 서양음악보다 우월함을 강조한 점이 주목된다. 그러면서 민족음악의 입장에서 양악을 포용하되 인민의 감정에 맞는 음악을 양악으로 만들어야만 함을 강조했다. 뿐만 아니라 민요를 바탕으로 한 민족적 선율로 이루어진 음악을 만들고 민족악기도 많이 사용할 것을 강조하고 있다. 또한 새로운 민요를 발굴하여 선율을 보강하고 민족악기를 현대적으로 개량하여 연주해야 인민의 미감에 맞게 되어 음악의 인민성을 보장할 수 있게 된다.

여기서 중요한 점은 민족음악을 하되 지난 시기의 것만을 강조하면 복고주의에 빠지게 되므로 경계해야 한다는 것이다. 이를 위해 새로운 민요를 발굴하여 시대적 미감에 맞게 재창조, 재형상화해야 하는데, 이렇게 재창조, 재형상화한 노래가 「울산타령」이나 「모란봉」[58]이다. 「울산타령」은 리면상이 작곡한 신민요이고, 「모란봉」은 창부타령의 가사를 조령출이 새로 개작하여 김관보와 김진명이 부른 노래이다. 이 두 곡은 모두 민요를 재창조하고 재형상한 곡에 속한다. 그리고 김정일은 이에 더하여 민요풍의 노래를 많이 만들어야 한다고 요구했다.

또한 민족악기 역시 현대적으로 개량하여 민족악기가 갖는 부족한 점을 극복할 것을 재차 강조했다. 과거에 김일성은 민족악기의 탁성을 제거해야 한다고 강조[59]했는데, 이는 김정일 역시 마찬가

.......

58 김일성, 「혁명적문학예술을 창작할데 대하여 – 문학예술부문일군들앞에서 한 연설 1964년 11월 7일」, 『김일성저작집 18(1964. 1–1964. 12)』, 평양: 조선로동당출판사, 1982, p.448.
 "우리의 민요를 오늘의 청년들의 감정에 맞게 만드는 것이 필요합니다. 《울산타령》과 《모란봉》은 참 아름다운 선율을 가진 노래입니다. 그런 노래를 많이 지어야 하겠습니다."
59 위의 글, p.449. "우리의 민족악기의 결함은 탁성이 나는 것입니다."

지이다. 북한에서 파악하는 조선 사람의 민족적 특성은 진한 것보다 연한 것을 좋아하고 선율은 "왁왁 고거나 높이 지르는것보다 유순한것을 좋아"하기 때문에 탁성을 악기에서 제거해야 한다는 것이다. 그리고 사람의 성대 역시 악기이기 때문에 발성도 탁성을 제거한 맑고 순하며 선명한 창법을 지향해야 한다고 주장한다.

정리하면, 북한음악의 성격은 한마디로 주체음악이며, 주체음악의 구현에 밑받침이 되는 것이 바로 민족음악 혹은 조선음악이다. 민족음악을 구현하기 위해 기본이 되는 성악은 바로 민요이다. 기악음악에서는 민족악기를 사용해야 하는데, 과거의 것을 그대로 고수하는 복고주의는 배제하고 새로운 시대의 미감을 반영하기 위해 민요의 재창조와 악기 개량을 요구하게 된다. 그리고 새롭게 창조된 민요에는 일제강점기의 신민요처럼 서양식 음계를 사용하되 민족장단을 쓰고, 전통 창법을 배제한 인민의 미감에 맞는 발성으로 노래 부르며, 이것을 서양악기처럼 탁성이 제거된 민족악기로 반주함으로써, 인민의 시대적 미감에 맞는 음악, 바로 민족음악을 창조해야 한다.

이러한 의미의 민족음악이 실제 작곡에 적용되는 양상을 『음악예술론』을 통해 살펴보자. 북한의 음악은 선율을 중요하게 여기며, 모든 음악 창작의 기본을 선율에 둔다. 『음악예술론』에서 선율은 음악의 사상과 정서적 내용을 표현하는 기본 수단이다. 음악의 모든 표현 수단 중에서 사람들이 가장 쉽게 들을 수 있고 이해할 수 있는 수단이 선율이고, 사람들과 친근해지는 것도 선율[60]이라고 했다. 따

........

60 김정일, 『음악예술론』, pp.50-52.

라서 음악에서 선율을 기본으로 한다는 것은 음악에서 인민성을 확보한다는 말과 상통한다고 볼 수 있다.

또한 조선 사람은 유순한 선율을 좋아하는 특성을 지니고 있기 때문에 선율에 심한 굴곡을 주지 않아야 한다. 선율을 아름답고 유순하게 하려면 민요의 형식인 절가식 선율을 창조해야 한다고 보았다. 즉 "절가에서의 선율은 음률이 정연하고 자연스러워 사람이 듣기에 편하고 부르기 쉽기때문에 우아하고 점잖은 조선말의 가사와 잘 결합되면 보다 유순해질수 있다."[61]는 것이다. 따라서 북한의 인민음악에서 노래의 기본 형식은 절가라고 할 수 있다.

그런데 이렇게 중요한 위치를 점하는 선율은 자주적이고 창조적인 생활을 위해 투쟁하는 인간의 감정을 반영하기 때문에 기본적으로 아름다움을 갖추어야 하며, 우리 민족이 유순한 선율을 좋아하기 때문에 선율은 맑고 처량하면서도 부드럽고 순해야 한다는 점을 강조한다. 그리고 선율을 아름답고 유순하게 만들기 위해서는 인민음악의 우수한 특성을 창조적으로 살리고 발전시켜야 한다며 인민음악은 민족음악 발전의 주류이며 원동력[62]이라고 했다.

한편 북한 인민음악은 기본적으로 절가 형식이다. 여기서 절가란 완결된 선율이 반복되면서 가사 내용의 변화 발전에 따라 음악이 전개되는 형식을 말한다. 이러한 절가 형식은 민요를 바탕으로 완성되었고 진보적이고 인민적인 음악가들의 손을 거쳐 보존되고 풍부해지면서 구조적으로 완성되었다고 한다.[63] 다시 말하면, 절가는 민

.......

61 위의 책, p.59.
62 위의 책, pp.56-62.
63 위의 책, pp.75-76.

족음악인 민요에서 발전했기 때문에 절가 형식의 음악을 만들게 되면 인민성과 민족성을 겸비하게 되는 것이다.

그런데 북한에서는 절가 형식이 민요에서 나왔다고 주장하지만, 현재 북한의 가요에서 사용하는 절가 형식은 대체로 유절 형식과 같은 모습이어서 절가 형식이 민요에서 나왔다고 강조하는 데는 어폐가 있다. 그리고 절가 형식을 사용하는 것 자체가 인민음악이고 민족음악이라고 하는 것은 지나친 비약이라고 볼 수 있다. 북한에서 말하는 인민음악 형식인 절가 형식은 민요의 영향을 받았다기보다는 후렴이 반복되는 가요의 유절 형식에 가깝다. 따라서 북한이 주장하는 "절가 형식=민족 형식"이라고 보기는 어렵다는 것이다.

북한에서는 절가라는 음악의 형식과 함께 선법 역시 인민음악의 하나인 민요에서 구하되 과거의 것만을 쓰지 말 것을 요구한다.

> 선률의 조식을 특색있게 하자면 인민음악의 보물고인 민요를 깊이 연구하고 거기서 다양하고 풍부한 인민적재능을 찾아야 한다. 물론 지난날에 써오던 민요의 조식이라고 하여 본래 모양을 그대로만 살려쓸수는 없다. 민요의 풍부하고 다양한 조식가운데서 오늘의 미감에 맞는것은 그대로 살려쓸수 있지만 그렇게 할수 없는것은 오늘 우리 인민에게 익숙되고 일반화된 조식과 잘 배합하여 현대적으로 살려써야 한다. 그러면 선률에서 민족적인것과 현대적인것이 잘 결합된 특색있는 선률을 얼마든지 만들어낼수 있다.[64]

.......
64 위의 책, p.71.

즉 위의 인용문에서 보듯이, 현대 북한의 음악을 만들면서 과거의 민요 선법 중에 인민의 미감에 맞는 것을 쓰고 여기에 더하여 사람들에게 익숙해진 다른 나라의 선법을 차용하면 민족적인 요소와 현대적인 요소가 결합된 음악을 만들 수 있다는 것이다. 이에 북한에서는 다양한 민요 선법 중 북한 인민의 미감에 맞는 서도민요 선법을 기본으로 하고 있음을 명시하고 있으며, 민족적인 요소와 현대적인 요소가 결합된 민요풍의 노래를 많이 만들어야 함을 강조했다. 그러나 『조선민족음악전집 – 민요풍의 노래편1』에 수록된 민요풍 노래는 1950년대에 100곡, 1960년대에 198곡으로 증가하지만 1971년부터 1994년까지 24년간 발표된 민요풍 노래는 174곡으로 그 수가 감소[65]하고 있어, 실제 음악 현장에서 민족적 요소와 현대적 미감이 결합된 음악의 표본인 민요풍의 노래에 대한 수요가 적어짐을 볼 수 있다.

또한 북한음악의 형식과 선법에 적용된 민족적 방식을 보면, 모두 기존의 전통 방식을 고수하지 않고 전통적인 기반에 인민들의 미감에 맞는 요소를 넣어 새롭게 만든, 즉 현대적인 요소가 결합된 음악을 만들도록 지시하고 있음을 알 수 있다.

북한의 음악에서 어떤 악기로 연주하는 음악을 만들 것인가 하는 문제 역시 중요하다. 전통적인 악기로만 연주하면 복고주의자로 낙인찍히게 되고, 서양악기만을 최우선으로 하면 사대주의자로 비판을 받기 때문이다. 북한에서는 여러 음악 형식에서 전통악기라고

.......

65 배인교, 「북한의 민요식 노래와 민족장단」, 『우리춤연구』 12, 우리춤연구회, 2010. 8.
 p.150.

할 수 있는 민족악기와 서양악기를 배합하는 것을 주체적인 악기 편성의 원칙으로 삼고 있다.

그런데 북한에서 민족악기와 서양악기를 배합하기 위해서는 먼저 민족악기의 개량이 전제조건이었다. 그리고 "서양관현악에 재래식의 민족악기를 흥미본위로 끼워넣는것이 아니라 민족악기를 위주로 하고 그 우월성을 내세우며 관현악을 비롯한 민족적인 안삼블형식을 주체적으로 더욱 발전시키기 위한 배합"이라고 강조하면서도 "민족악기가 서양악기와 같은 수준에 이르거나 그보다 더 높은 수준에서 발전되고 완성되여야 한다. 민족악기를 현대적으로 개량하는것은 민족악기와 서양악기의 배합편성을 실현하기 위한 중요한 전제조건으로 된다."[66]고 보았다. 또한 민족악기를 서양악기의 수준으로 높이는 것은 "현대적 개량"이라고 했고, 그 개량의 지향점은 "악기의 성능과 음률체계에서도 현대적주법을 도입할수 있게 과학화하면서도 가야금을 기타화하는것과 같이 서양악기화하는 편향을 엄격히 경계하고 롱현을 비롯한 우리 민족악기의 고유한 특성을 살리도록"[67]하는 데에 두었다.

이렇게 개량된 민족악기와 서양악기를 배합하는 목적은 악기들의 음색을 조화시켜 민족적인 맛이 나면서도 현대적 미감에 맞는 전혀 새로운 색깔을 찾아내기[68] 위해서이다. 민족악기와 서양악기를 배합할 때 과학적인 실험을 통해 가장 적합한 원칙을 만들어야 하는데, 현악기에서는 해금속 악기, 즉 소해금, 중해금, 저해금, 대해금과

........

66 김정일, 『음악예술론』, p.66,
67 위의 책, pp.86-87.
68 위의 책, p.88.

바이올린속 악기, 즉 바이올린, 비올라, 첼로, 더블베이스의 비율을
1 대 1로 할 때 가장 독특한 소리를 얻을 수 있다고 했다.

『음악예술론』의 '작곡' 장에서 절가 형식과 민족적 선법, 그리고
악기 편성에 이어 중요하게 다루는 항목이 바로 편곡이다. 북한에
서는 편곡을 새로운 창작이라고 주장한다. 북한에서는 편곡의 원칙
으로 주제 선율을 중시하는 선율 본위를 강조하면서 원곡과는 다른
새로운 느낌을 주기 위해 화성과 복성을 잘 사용할 것을 강조한다.
여기에서 화성은 서양의 화성법을 그대로 적용하지 않고 민족적 특
성을 살려서 적용해야 하며, 단순한 절가 형식의 성악곡을 바탕으로
한 편곡의 단조로움을 피하기 위해 복성수법을 활용하도록 했다. 화
성은 서양의 화성법과 동일한 개념인 데 비해, 복성은 설명을 요한
다. 북한의 『문학예술사전』에서는 복성음악을 독자적인 선율이 동
시에 결합되어 이루어진 다성음악이라고 하며 화성적으로 주선율
을 보조하는 주성음악이 아니라 두 개 이상의 자립적인 선율이 서
로 유기적으로 결합되어 조화를 이루면서 예술적으로 표현하는 방
식[69]이라고 설명하고 있다. 이를 보면, 북한에서 말하는 복성은 폴리
포니가 아닌 헤테로포니 음악을 지칭하는 듯한데, 한국 전통음악에
서 보이는 헤테로포니 수법을 성악곡의 편곡에 사용할 것을 권장하
고 있다. 그러나 민족적 화성과 복성수법의 구체적 양상은 서술하지
않았다.

『음악예술론』에 서술된 북한 음악론 중 작곡에 관한 설명을 보
면 북한의 민족 전통에 대한 상대적 비관론과 자문화에 대한 열등

.......
69 『문학예술사전』, 평양: 과학백과사전출판사, 1988, p.439.

감을 엿볼 수 있다. 즉 겉으로는 민족악기의 상대적 우월성을 내세우면서도 "민족악기가 서양악기와 같은 수준에 이르거나 그보다 더 높은 수준에서 발전"되어야 한다는 말은 민족악기의 수준이 낮기 때문에 서양악기처럼 악기를 고쳐서 수준을 높이고 그렇게 만든 악기로 서양악기와 앙상블을 이루겠다는 것을 뜻한다. 또한 『음악예술론』은 기존의 민족 전통을 전근대적 요소가 다분한 것으로 인식하고 있으며, 민족 전통 속의 전근대적 요소를 제거하여 서양음악과 어울리도록 만드는 것이 현대적이고 과학적이라고 여기고 있다. 그러면서 강조하는 것이 민족적인 것도 아니고 서양적인 것도 아닌 전혀 새로운 음악과 음색 만들기였다. 그리고 이렇게 새롭게 만들어진 음악과 음색을 민족적이라고 설명하고 이러한 음악에 인민성과 통속성이 보장된다는 주장은 일면 논리적으로 보이지만 개념의 확대와 자의적 해석에 따른 비논리적 구현이라고 할 수 있다.

(3) 김정은 시대의 민족음악

1970년대 이후 지속적으로 사용되어 온 (주체)음악과 민족음악은 여전히 현재진행형이다. 북한의 종합 문예잡지인 『조선예술』 2016년 8호에 수록된 리광철의 「민족음악이란」을 보면, 1960년대 이후 꾸준히 관철된 민족음악의 개념이 여전히 유효하며 1980년대 후반에 나온 조선민족제일주의의 개념이 포함되어 있다는 것을 알 수 있다.

리광철, 「민족음악이란」 전문(全文)
넓은 의미에서 민족음악은 자기 민족의 고유한 전통적인 음

악은 물론 음악교류의 련속적인 과정속에서 다른 나라들에서 들어온 다양한 음악형식들도 자기의 개념속에 포함하게 되며 매개 나라의 혁명과 그 나라 인민의 민족적생활감정과 정서, 비위에 맞게, 그 나라 인민자신이 창조하고 발전시켜나가는 모든 음악들을 다른 나라의 민족음악과 구별하기 위하여 사용되는 개념이라고 말할수 있다.

위대한 장군님께서 가르쳐주신바와 같이 넓은 의미에서는 자기 인민의 민족적정서와 감정에 맞게 발전해나가는 모든 음악을 민족음악이라고 한다.

민족음악에는 전통적으로 계승발전된 전통음악과 시대의 발전과 인민대중의 새로운 정서에 맞게 민족전통을 계승하여 발전된 음악이 속한다.

전통음악은 력사적으로 형성되고 공고화되면서 계승된 음악으로서 거기에는 민족의 정서와 감정, 생활방식과 취미 등 실로 섬세하며 다양한 민족고유의 감정정서가 담겨져있다.

위대한 장군님께서 가르쳐주신바와 같이 민족음악은 민족생활의 고유성과 특수성을 반영하면서 력사적으로 형성되고 계승발전되여온 전통적인 음악이다.

민족음악에는 력사적으로 형성되여온 전통적인 음악과 함께 민족적형식을 시대의 요구에 맞게 발전시킨 새로운 음악도 포함된다.

음악적울림으로써 인간의 감정정서적체험을 보여주는 음악예술은 민족의 고유한 예술적표현형식과 형상수법들을 계승하면서도 력사와 시대발전에 따라 끊임없이 변화발전하게 된다.

때문에 민족음악에는 력사적으로 형성되고 계승된 전통음악과 시대의 요구에 맞게 발전된 새로운 음악도 포함되게 된다.

우리의 민족음악은 지혜롭고 슬기로운 조선민족이 창조한 것으로 하여 서양음악에 비해 우아하고 섬세한 특성을 가지고 있다.

우리의 민족음악은 민족성악과 민족기악 등 음악예술의 모든 령역에 걸쳐 전통적인 형식과 형상수법을 가지고 있다.

따라서 전통적인 민족음악은 해당 민족의 사상감정과 생활정서, 민족생활의 고유성과 특수성을 반영하면서 력사적으로 형성되고 계승발전되여온 전통적인것이기때문에 음악의 력사이자 해당 민족의 력사라고도 할수 있는것이다.

위의 글을 보면 『음악예술론』을 비롯한 기존의 북한쪽 언술에 사용되지 않았던 용어인 '전통음악'이라는 개념어가 등장한 것을 알 수 있다. 민족음악 유산과 비슷한 개념어로 남한에서 지속적으로 사용해 온 전통음악이라는 개념어를 취한 점이 특이하다. 이는 유네스코(UNESCO)의 인류무형문화유산 지정과 관련하여 북한에서 과거의 문화에 대한 관심이 반영된 부분으로 보인다. 결국 민족음악은 남한에서 전통음악이라고 부르는 과거의 음악과 창작국악이라고 부르는 "시대의 요구에 맞게 발전된 새로운 음악"을 모두 아우르고 있는 개념임을 알 수 있다.

5. 나가는 말

지금까지 역사학 연구를 위해 최근에 등장한 개념사적 방법론에 의거하여 일제강점기부터 해방기, 그리고 분단 이후 현재까지 남과 북에서 사용하고 있는 다양한 음악 관련 개념어의 의미 변천 양상을 살펴보았다.

7세기부터 중국음악이었던 당악의 대칭어로 만들어진 향악(鄕 樂, 시골뜨기 음악)은 한반도의 음악을 대표하는 개념어였으며,『고 려사』에서는 비속한 음악이라는 의미를 갖는 속악(俗樂)을 사용했 다. 향악과 속악 모두 일제강점기를 거쳐 현재까지도 유효하게 사용 하고 있는 한국 전통음악 관련 개념어이다.

일제강점기의 함화진과 성낙서가 인식한 조선악은 궁중음악과 문인음악만을 지칭하는 개념어였으며, 안확의 조선음악은 궁중음 악과 민중음악, 특히 민요를 포괄하는 용어로 사용되었다. 이에 비 해 김관의 민족음악은 농민음악에 집중하고 있어 안확의 민중음악 개념과 일맥상통하는 점이 있다. 그리고 해방기의 조선음악은 조선 민족의 음악을 지향했으나 여전히 궁중음악에 치우쳐 있었으며, 양 악계 음악인들을 중심으로 강조된 민족음악은 새로운 국가체제 설 립에 걸맞은 "가장 조선적이고 가장 건전한" 음악을 지향하되 서양 음악적 요소와 전통음악적 요소를 결합하려고 했다.

해방 후부터 분단이 고착화된 6·25전쟁기까지 조선악과 민족음 악이라는 개념어는 지속적으로 의미를 넓혀 나갔는데, 여기에 새롭 게 등장한 개념어가 바로 국악이었다. 이왕직아악부를 중심으로 활 동했던 음악인들은 조선(음)악을 사용했으며, 이들이 생각한 조선

음악은 종묘악과 당악 계통의 연례악에 한정되었다. 이에 비해 음악 건설본부를 중심으로 활동했던 국악원 소속의 민속음악인들은 국악이라는 개념어를 만들어 사용했다. 그리고 양악계를 중심으로 한 민족음악에 관한 논의는 민족적인 것의 범위 설정에 치중되어 있었다. 양악계는 민족성이 담긴 음악, 즉 민족음악을 만들어 새로운 체제를 살고 만들어 나갈 국민, 서민, 인민들에게 건전한 대중음악을 보급할 필요가 있음을 인식했다.

분단 이후 남한에서는 이왕직아악부에서 사용했던 조선음악을 폐기하는 대신 국악원 소속 민속음악인들이 사용하던 "국악"을 사용하면서 아악부계와 민속악계의 갈등이 발생했다. 이후 한국음악이 병용되었으며, 1980년대 이후 북한과의 교류에 힘입어 민족음악이 사용되기도 했다.

분단 이후 북한에서는 새롭게 건설된 사회주의 체제에서의 새로운 음악을 지칭할 용어가 필요했다. 이에 해방기에 과거의 음악을 지칭하던 조선음악은 새로운 체제인 조선민주주의인민공화국의 음악이라는 의미로, 미래 지향적이었던 민족음악은 과거의 음악을 지칭하는 고전악의 개념을 수용하면서 과거의 음악에 집중하는 의미를 내포하는 용어로 사용되었다. 그리고 주체사상 확립 이후에는 주체음악이라는 개념이 더해졌으며, 주체사상의 강조와 함께 조선음악이라는 개념어는 점차 사라지고 주체음악으로 나아가게 되었다.

음악은 다른 분야와 달리 문화 교류의 흐름 속에서 항상 능동적으로 외부세계의 음악을 수용해 왔다. 그 이유는 다름에 대한 인식과 함께 다른 것을 새로운 것, 좋은 것으로 생각해 왔기 때문이다. 물론 모든 나라의 것이 새롭고 좋은 것은 아니었다. 18~19세기까지

는 대체로 중국음악이었고, 그 이후에는 서구 유럽과 영미음악이었다고 할 수 있다. 양악계와 전통음악계 모두 전통음악과 다른 서양음악을 새로운 것, 좋은 것으로 인식하고 있으며, 대중음악계에서도 영미의 대중음악을 따라하는 것에 대한 거부감이나 주저함이 없는 것을 볼 수 있다.

문제는 소위 선진적인 나라의 음악이나 문화를 선망의 대상으로 바라보는 관점이다. 그리고 이를 활자화해서 공론화한 집단은 식자층이었고, 식자층의 문식에 편승하여 음악인들도 분별하기 시작했다. 과거에는 식자층의 선망의 대상이 중국이었기 때문에 중국음악에 대한 찬사와 더불어 자국 음악에 대한 힐난이 있었다면, 현재는 '과학'이라는 이름 아래 영미와 중부 유럽의 지식의 산물을 거침없이 수용하고 그것을 선망의 대상으로 바라본다. 그리고 음악인들 역시 이에 편승하여 서구 유럽의 '클래식'을 알지 못하고 연주하지 못하면 저속한 음악을 하는 딴따라로 치부해 왔다. 선망의 대상이 중국음악에서 서구 유럽음악으로 치환되었을 뿐이다. 그러나 이것이 음악계에서만 나타나는 현상은 아닐 것이다. 문학을 비롯한 많은 학문 분야에서 기존에 중국이 점하였던 개념은 서구 유럽의 것으로 치환되었고, 결국 선진적이고 훌륭한 중국에서 서구 유럽의 것이 좋은 것, 훌륭한 것으로 인식되고 있다.

이제 우리는 우리 것이 아닌 소위 선진국들의 음악을 포함한 문화를 선망의 대상이 아닌 객관적 대상으로 볼 필요가 있다. 좀 더 주체적인 입장이 필요하다는 말이다. 그리고 그것이 국악이든 민족음악이든 과거의 음악이 없이는 현재와 미래의 음악이 없듯이, 일제강점기와 해방기 음악인들이 고민했던 한반도의 음악의 개념에 대한

새로운 인식과 개념어의 형성, 그리고 담겨질 내용에 대한 논의가
이루어질 필요가 있다.

참고문헌

1. 남한문헌

계정식, 「음악, 민족음악배양의 길」, 『평화일보』, 평화일보사, 1948. 8. 15.

김영운, 『국악개론』, 음악세계사, 2001.

노광욱, 「민족음악의 두 가지 조류 - 특히 그의 회고성에 관하여」, 『민성』, 고려문화사, 1949(1).

박용식, 「민족음악재건에 대해」, 『부산신문』, 1947. 9. 24.

배인교, 「북한의 민요식 노래와 민족장단」, 『우리춤연구』 12, 우리춤연구회, 2010. 8.

성경린, 『조선음악독본』, 조선아동문화협회, 1946(단기4279). 6.

_____, 「國樂建設論義」, 『大潮』, 대조사, 1947. 11.

_____, 「국악의 진흥책 소견」, 『동아일보』, 1954. 10. 24.

_____, 「국악인구의 저변확대 지방국악의 활성화를 이룬 40년」, 『문예진흥』(한국문화예술위원회 내외협력팀) 100, 1985.

성낙서, 『조선음악사』.

안정숙, 「전환기의 한국문화〈8〉음악」, 『한겨레신문』, 1988. 6. 21.

안확, 「朝鮮音樂史(承前)」, 『朝鮮(朝鮮文)』 171, 1932.

이연재, 「洋樂종속탈피 우리旋律찾자 국내음악계「民族音樂」바람」, 『경향신문』, 1989. 2. 7.

이혜구, 「韓國音樂의 海外紹介=要望되는 文化宣傳의 緊要性=」, 『경향신문』, 1959. 2. 12.

_____, 「국악의 현대적과제-전통과 양악의 도입성을 중심하여」, 『동아일보』, 1959. 9. 2.

임동혁, 「민족음악수립의 제창」, 『大潮』, 대조사, 1946. 4.

저자 미상, 「國樂院創設, 이것던우리音樂다시찾고저」, 『중앙신문』, 1945. 11. 11.

_____, 「音樂學校新設 朝鮮古典音樂에 重點」, 『중앙신문』, 1945. 12. 12.

_____, 「국악원 창설기념 제1회발표대회」, 『공업신문』, 1946. 1. 11.

_____, 「共委代表들에 感謝, 晩餐과 古典樂의 밤」, 『중앙신문』, 1947. 6. 11.

_____, 「韓國樂界에 새싹은트다 - 中等音樂콩쿨大會授賞式擧行」, 『경향신문』, 1948. 11. 10.

_____, 「韓國의 古代藝術을 자랑 - 友邦使臣招待코國樂演奏會」, 『평화일보』, 1948. 12. 22.

_____, 「韓國音樂學會 創立」, 『경향신문』, 1953. 10. 15.

_____, 「韓國音樂學會서 創立記念音樂會」, 『경향신문』, 1953. 11. 23.

_____, 「桂貞植音樂專門學院 特殊敎育爲해 創設」, 『경향신문』, 1956. 3. 30.

_____, 「혁명기념국악제전」, 『동아일보』, 1962. 5. 13.

함화진, 『朝鮮樂槪要』, 1917.

황병기, 「現代民族音樂의 出發點」, 『동아일보』, 1960. 10. 26.

2. 북한문헌

김일성, 「문화예술총동맹의 임무에 대하여 – 조선문학예술총동맹 중앙위원회 집행위
　　원들 앞에서 한 연설 1961년 3월 4일」, 『김일성저작집 15(1961. 1-1961. 12)』.

_____, 「혁명적문학예술을 창작할데 대하여 – 문학예술부문일군들앞에서 한 연설
　　1964년 11월 7일」, 『김일성저작집 18(1964. 1-1964. 12)』, 평양: 조선로동당출판
　　사, 1982.

_____, 「혁명적이며 통속적인 노래를 많이 창작할데 대하여 – 작곡가들과 한 담화
　　1966년 4월 30일」, 『김일성저작집20(1965. 11-1966. 12)』.

김정일, 『당의 유일사상교양에 이바지할 음악작품을 더 많이 창작하자 – 문학예술부문
　　일군 및 작곡가들 앞에서 한 연설』, 1967. 6. 7.

_____, 『음악예술론』, 평양: 조선로동당출판사, 1992.

리히림, 「인민음악 유산 계승과 현대성」, 『음악유산계승의 제문제』, 평양: 조선민보사
　　출판인쇄공장/조선작곡가동맹 중앙위원회, 1954.

편집부, 「고전 음악의 발전을 위하여 – (1954년 10월 음악 관계자 좌담회 회의록 발
　　취) – 」, 『음악유산계승의 제문제』, 평양: 조선민보사 출판인쇄공장/조선작곡가동
　　맹 중앙위원회, 1954.

편집부, 「유산 연구에서 성실한 과학자적 태도와 실천적 탐구를 강화하자 – 유산 연구
　　와 관련한 필자 좌담회 – 」, 『조선음악』, 1957(10).

한응만, 「4. 국립 민족 예술 극장 연혁」, 『해방후 조선음악』, 평양: 조선작곡가동맹중앙
　　위원회, 1956.

3. 인터넷자료

http://contents.history.go.kr/mfront/nh/view.do?levelId=nh_052_0040_0030_
　　0030_0020_0050

http://terms.naver.com/entry.nhn?docId=2055330&cid=44415&category-
　　Id=44415

http://terms.naver.com/entry.nhn?docId=1096972&cid=40942&category-
　　Id=32992

민족무용 개념의 분단사

전영선 건국대학교

1. 서론

이 글은 민족무용의 개념이 남북 사이에 어떻게 분화되고 전개되었는지를 살피는 데 목적이 있다. 남과 북은 '민족'이라는 개념 아래 '민족문화', '민족예술', '민족무용' 등의 용어를 사용한다. 하지만 무엇이 '민족예술'이고 무엇이 '민족문화'인가에 대한 해석은 시대와 상황에 따라서 의미 차이가 있었다. 남과 북은 예술에 대한 기본적 토대와 활용에서 '민족'이라는 단일한 기표를 사용하고 있지만 남과 북이 사용하는 기표로서의 '민족'은 동일한 기의가 아니다. 의미가 다른 '기의'를 하나의 '기표'로 사용하고 있는 것이다.

무용도 예외가 아니다. 무용에서 민족 혹은 한국이라는 정체성이 작동된 것은 근대 이후였다. 근대 이후 한반도로 현대무용이 유입되자 이전과는 다른 새로운 양식을 규정하는 과정에서 역으로 전통에 대한 고민을 안게 되었다. 일본을 통해 들어온 서양의 무용은 전통적인 공연, 전통적인 연희와는 분명 다른 형식이었다. '신무용'

이라는 표현 자체가 의미하듯이 형식과 내용이 새로운 무용형식을 의미하였다.

'신무용'으로 시작된 현대무용은 남과 북에 성격이 다른 두 체제가 들어서면서 다시 한 번 변화를 겪게 되었다. 정권의 정체성을 확장하는 과정에서 이념은 예술을 포섭했다. 무용도 그랬다. 남과 북의 무용은 각각 민족무용, 한국무용을 지향했다. 남북이 지향하는 체제의 성격에 따라 남북의 민족무용은 분명하게 구분되었다. 그 결과 오늘날의 남북 무용은 무용의 전통과 기원에 대한 관점, 민족적 특성에 대한 해석, 미래를 향한 지향점에서 상당한 차이를 보이게 되었다. 한편으로 남북의 이념 대립을, 다른 한편으로 한반도 밖의 무용을 의식하면서 정체성을 강화해 온 결과였다.

무용에서 민족 개념이 자리 잡는 과정에서 고려된 점은 두 가지였다. 첫째는 근대적 무용의 형식이었다. 둘째는 민족 전통의 영향을 어떻게 내면화해 민족적 색채 혹은 국가적 색채를 가진 국적(國籍) 있는 무용으로 연계하느냐의 문제였다. 서구에서 시작된 근대화의 영향은 우리 사회 전면에 닥친 문제였다. 모든 예술 장르들은 새로운 내용과 형식의 예술과 직면해야 했다. 무용도 예외가 아니었다. 남과 북의 사정은 다르지 않았다. 가장 큰 문제는 우리의 전통과는 다른 서구적 예술을 '어떻게 도입하고 어떻게 적용할 것인가'였다. 남한에서는 서구의 근대 예술 장르의 압도 속에 '민족'의 가치가 힘을 쓰지 못했다. 남과 북에서 민족예술은 '민족문화 창달', '조선민족제일주의'의 조명을 받기 전까지는 오래된 '전통'의 유산이거나 단절해야 할지도 모르는 낡은 것으로 취급되었다.

북한에서 민족예술은 소련을 중심으로 한 사회주의 예술론의 적

극적인 도입과 확산 과정에서 전통예술과의 상당한 단절이 불가피했다. 민족예술은 사회주의적 관점에서 환영받지 못했다. 각 민족의 민족적 특성보다는 사회주의 체제 내에서의 계급적 연대가 우선했기 때문이다. 북한에서는 민족문화 중에서 계급 교양으로 인식될 수 있는 것을 '민족'이라는 이름으로 선별했다. 이 과정에서 무용 가운데 양반무용, 불교무용, 궁중무용 등이 빛을 보지 못했다. 상대적으로 인형극, 민속극, 탈춤 등이 민족적 특성을 갖춘 무용으로 주목받았다. 남한에서는 미국을 중심으로 진행된 서구화의 영향 속에서 민족문화가 온전한 문화유산으로 대접받기까지 시행착오를 겪어야 했다.

이 글의 주요 범위는 민족공연예술 중에서도 '무용'이다. 무용은 전통예술과 깊이 연관되어 있다. 무용에서는 '민족무용', '민속무용'의 개념이 상호적으로 교섭하면서 변화를 보여 왔다. 북한의 경우에는 민속공연이 민속놀이에서 시작되었다는 관점을 갖고 있기 때문에, '민속놀이'와 '민속예술(민족무용, 민족교예)'의 개념이 학술적으로 어떻게 활용되고 있으며 시기별로 어떤 변화를 거쳤고 현대화된 장르와 어떻게 연관되는지를 개념 중심으로 살피고자 한다.

북한에서 민족무용은 문화 정책의 변화 속에서 두 번의 큰 변화를 겪었다. 일차적으로 전통예술로서의 전승이었다. 정권 수립과 함께 시작된 민족문화 정책은 정권의 정통성 확보의 차원에서의 일제 잔재 청산과 함께 새로운 사회주의 건설에 무게를 두었다. 민족공연예술은 '민족문화유산'으로서의 가치를 인정받아야 했다. 이 과정에서 기준이 된 것은 있는 그대로의 전통공연예술의 가치가 아닌 '교양적 가치'였다. 민족무용은 현대의 관점에서 인민을 위한 교양에

도움이 되느냐 아니냐에 따라서 재평가되었다.

민족문화유산에 대한 최초의 언급은 1949년 10월 15일의 김일성의 교시 「민족문화유산을 잘 보존하여야 한다」였다. 이 글에서 그 이전까지 사용했던 '문화유물' 대신 '민족문화유산'이라는 표현을 사용했다. 글의 형식은 묘향산 박물관 및 휴양소 일꾼들과 한 담화였다. 북한 정권 차원에서 민족문화 수용 원칙을 확인한, 민족문화와 관련한 김일성의 최초 교시이자 북한의 문화 보존 정책의 방향을 제시한 문건이다. 「민족문화유산을 잘 보존하여야 한다」의 핵심은 "민족문화유산을 허무하게 대할 것이 아니라 그것을 잘 보존하여야 하며, 문화유산 가운데서 진보적이고 인민적인 것은 비판적으로 계승발전시켜야 한다"는 것이었다. 민족문화유산의 중요성과 의의, 보존과 계승·발전시켜야 할 원칙적 입장, 보존 관리 과업에 대한 기본 원칙을 제시하였다.[1]

민족문화 수용의 이 원칙은 오늘날까지 변함없는 원칙으로 작용하고 있다. 김일성이 '문화유산'을 강조한 것은 주체로서의 '조선'의 특성을 강조한 것이었다. 즉 새롭게 시작된 조선의 문화를 어떻게

........

1 김일성, 「민족문화유산을 잘 보존하여야 한다 - 묘향산 박물관 및 휴양소 일군들과 한 담화, 1949년 10월 15일」, 『김일성저작집5(1949. 1 - 1950. 6)』, 조선로동당출판사, 1980, pp.283-284. "우리는 민족문화유산에 대하여 허무주의적으로 대할 것이 아니라 그것을 잘 보존하여야 하며 문화유산가운데서 진보적이고 인민적인 것은 비판적으로 계승발전시켜야 합니다. 민족문화유산을 잘 보존하며 옳게 계승발전시키는 것은 인민들에게 민족적 긍지와 자부심을 높여주고 그들을 애국주의정신으로 교양하며 새 민주조선의 새 문화를 건설하는데서 매우 중요한 의의를 가집니다. 문화유산을 발굴하고 복구하는 사업은 반드시 계급적립장과 역사주의적원칙에 튼튼히 서서 진행하여야 합니다. 문화유산을 되는대로 복구하여서는 안됩니다. 문화유산가운데서 대표적이고 교양적 의의가 있는 것부터 복구하여야 하겠습니다."

만들어 갈 것인가에 대한 정책을 제시한 것이다. 이 글에서는 새로운 문화 정책으로서 민족문화 수용과 계승 발전에 대한 원칙을 제시했다. "민족문화유산을 잘 보존하며 옳게 계승발전시키는 것은 인민들에게 민족적 긍지와 자부심을 높여주고 그들을 애국주의정신으로 교양하며 새 민주조선의 새 문화를 건설하는데서 매우 중요한 의의"를 갖는 것이기 때문에 선택을 잘해야 한다는 것이었다.

민족문화유산과 관련한 이 원칙으로 인해 민족공연예술 중에서 인민적인 것이 선택되었다. 궁중무용을 비롯한 불교무용 등이 배제되었고, 민요와 민속놀이를 중심으로 한 민속무용이 계승의 대상이 되었다. 즉 민족공연예술에서 민속무용, 인형극 등이 민족적 특성을 반영한 공연예술의 적자(嫡子)로 남은 것이다. 이렇게 됨으로써 민족공연예술의 다양한 형식은 곧 민속공연으로 수렴되었다.[2]

다음으로 중요한 문제는 현대화였다. 민족공연예술 장르로 계승된 민속무용에서는 현대화된 다양한 공연으로의 확대를 위한 민족무용 기본 동작을 완성했다. "일제의 민족문화말살정책으로 말미암아 고유한 조선 민족무용을 많이 볼 수 없었던 해방 직후의 환경" 속에서 민족무용으로의 현대화를 위한 민족공연의 기본 속성이 논의되었다. '진정한 우리 무용의 아름다움', '민족적 정서', '민족적 색채'를 찾는 과정이 진행되었다. 즉 북한에서 민족공연예술은 민족적 형식의 계승과 민족적 내용의 계승이라는 두 축으로 진행되었다. 민

........

2 민족공연예술과 관련한 연관 개념어로 민족에는 '민족무용(조선무용기본), 한국무용, 민족교예'가 있으며 미속에는 '미속무용(미속춤) 궁중무용 미속무용 구 미속무화 미속학 민속놀이, 민속명절, 고고민속' 등이 있다. 이와 유사한 개념으로는 '문화유산', '민족유산', '민족연희', '민중연희', '전통연희', '마당극' 등이 있다.

족적 형식의 특성이 강하게 유지되는 무용을 민속무용으로, 민족적 내용의 특성이 강하게 반영되는 무용을 민족무용으로 가름하게 된 것이다.

「목동과 처녀」는 1945년에 창작된 2인 무용으로 농촌을 배경으로 한 무용이다. 색동저고리 차림에 나물바구니를 든 처녀와 바지저고리에 조끼를 입고 머리 수건을 동여맨 총각이 각쟁이를 들고 출연하고, 민요 「고사리」, 「꼴망태」, 「조선팔경가」 등을 불렀다. '설정된 인물 성격과 생활 세부', '의상과 민요음악 반주', '고유의 춤가락' 등으로 인해 민족적 색채가 진하게 풍기는 작품으로 평가받았다. 다만 그 내용에 대한 평가에서는 "위대한 수령 김일성 동지께서 찾아주신 조국 땅에서 새봄을 맞이한 우리 인민의 행복한 생활감정을 농촌의 한 총각과 처녀의 낭만적이고 약동적이 모습을 통하여 생동하게 형상한 작품"으로 규정했다.

민족무용은 민속무용의 개념이 확장된 것이다. 민족적 전통무용의 기본 속성을 바탕으로 했지만 동작과 활용에서 현대화되었다. 민족무용의 기틀을 잡은 것은 '조선무용기본'이다. '조선무용기본'은 무용의 기본춤의 동작 체계를 말한다. 『문학예술사전』에서는 조선무용 기본을 "역사적으로 형성된 우리 나라 민족무용의 고유한 동작들을 살리면서 우리 시대에 찬란히 개화발전한 사회주의적 무용언어의 창조에서 이룩된 성과에 토대하여 새롭게 정리되고 과학적으로 체계화된 것"으로 규정했다. "여기에는 현대무용의 대표적이고 고유한 동작"이 포함되어 있다. 조선무용기본은 민족음악 장단에 '우리 나라 무용의 고유한 율동적 성격과 정확한 기법'을 교육하기 위한 무용 동작 체계이다. 북한은 민족무용이 혁명적 무용으로

발전하고 있다고 선전하는데, 그 대표 작품으로 「조국의 진달래」, 「키춤」, 「눈이 내린다」, 「고난의 행군」, 「사과풍년」 등을 '혁명적 무용 예술의 본보기'로 들고 있다.

남북에서 민족무용의 개념이 어떻게 활용되었을까? 북한의 경우에는 민족유산으로서의 평가, 그리고 민족적 특성으로서 속성을 추출하는 과정, 다시 추출된 민족적 특성을 현대화하는 과정을 거치면서 민족공연의 틀 안에서 민속무용의 개념을 활용하고 있다. 이러한 전개 과정에서 예술인들의 자각이나 인식은 주요 고려 대상이 아니었다. 오히려 정책의 방향에 따라 예술인들의 해석이 작동했다. 따라서 북한의 경우에는 개념의 분화와 활용이 정책과의 연관성 속에서 활용되었는지를 살피고자 한다. 남한의 경우에는 주요 개념의 활용을 언론과 문헌 자료를 통해 살필 수가 있다.

남과 북에서 민족무용이나 민족교예는 예술 분야에서 주요 장르가 아니었다. 상호적인 관심사도 크지 않았다. 조선화, 동양화에 대한 인식이나 대중음악의 전통에 대한 상호 연구나 교류도 거의 이루어지지 않았다. 무용계 내의 치열한 논쟁이나 이론적 갈등도 크지 않았다. 전통과 서구, 현대화에 대한 집단적이고 이론적인 논쟁보다는 연행자 개개인에 초점이 맞추어지는 무용의 특성 때문인 것으로 생각된다.

이 글은 북한의 민족무용 개념과 개념의 흐름을 분석하기 위해서 다음과 같은 순서로 구성했다. 첫째, 북한의 민족무용과 관련한 담론이 어떤 의미를 갖고 있는지에 대한 개념을 고찰했다. 민족무용의 개념에 대한 이해와 개념사를 살피기 위해서는 민족무용이라는 기표와 기의가 어떤 개념으로 사용되는지에 대한 이해가 필요하

기 때문이다. 형식적으로 민족무용으로 표기하는 것과 내용상으로 민족무용으로 개념화하는 것에 대한 관계를 살피는 것이 중요하다. 둘째, 무용과 관련한 개념으로 사용되는 관련 용어에 대해 살펴보았다. 주로 무용이라는 어휘가 붙은 용어, 춤과 관련한 용어이다. 셋째, 각각의 용어가 시기적으로 어떤 개념으로 사용되었는지를 시기별로 관련 자료를 통해 살펴보았다.

이 글의 조사 대상이 된 문건은 신문을 비롯한 정기간행물, 잡지, 단행본이다. 신문은 『로동신문』, 『조선신보』, 『문학신문』 등이고, 잡지는 『민족문화유산』(조선문화보존사), 『천리마』, 『력사과학』 등이며, 단행본은 김일성의 『김일성저작집』(조선로동당출판사), 김정일의 『사회주의문학예술에 대하여』와 『무용예술론』(조선로동당출판사, 1992), 안희열의 『주체적 문예리론 연구22 – 문학예술의 종류와 형태』(문학예술종합출판사, 1996), 리만순, 리상린의 『무용기초리론』(예술교육출판사, 1982) 등이다.

이 글의 주요 연구 방법은 문헌자료 분석이며, 영상자료 분석을 보조 자료로 활용하였다. 문헌자료는 북한의 공식 출판물이다. 북한을 이해하기 위한 기본적인 자료로 당에서 발간하는 출판물인 김일성, 김정일의 저작물, 당 문서 등이 있다. "모든 권력이 수령에게 집중된 북한에서 수령의 의지와 행위는 지배집단"이기 때문에, 저작물은 북한 사회를 이해하는 데 가장 필요한 자료이다.[3]

.......

3 문헌의 유형은 담화, 연설, 결론, 대답, 서한, 축하문, 감사문, 논문 등으로 구성되어 있다. 김일성, 김정일 저작류는 단행본, 해설서 등의 형식으로 별도로 출판되기도 한다. 김일성, 김정일, 김정은과 관련된 대부분의 문건은 노동당의 전용 출판사인 조선로동당출판사를 통해 출판된다. 김일성과 김정일 문헌의 의미에 대해서는 김진환, 『북한위기론』, 선인,

2. 북한 민족무용의 개념

1) 북한 무용으로서의 민족무용

북한에서 민족무용은 여러 가지 의미를 갖는다. 민족무용의 일반적인 개념은 '북한의 무용'을 의미하는 것이다. 민족무용은 조선 민족의 무용을 의미한다. 어느 나라, 어느 민족에게나 무용은 일찍부터 있었던 예술이고, 발생 시기와 발전 과정에는 차이가 있지만 오랜 역사적 전통을 갖고 발전했다. 북한에서는 민족무용을 조선 민족 고유의 예술로 본다. 세계 여러 나라들이 민족을 기본 단위로 각자의 민족문화를 발전시켜 왔듯이 조선 민족 역시 고유의 민족문화를 발전시켜 왔고, 민족무용 역시 이러한 과정을 통하여 오늘에 이르게 되었다는 입장이다.

민족무용은 이런 의미에서 북한 무용의 개념으로 사용한다. 조선 민족의 무용이라는 의미로서의 '민족무용'은 고전이나 현대라는 시간의 개념이 없다. 무용이 처음 생겨나고 창조·발전되는 과정에서 지역적 특성과 민족적 특성을 구현하게 되었고, 민족을 단위로 하여 생활하는 사람들의 사상과 감정, 정서와 취미를 반영하면서 민족무용 형식으로 자리매김하게 되었다는 입장이다. 따라서 오늘날의 무용에는 이러한 민족적 특성이 잘 반영되어 있는 것이다.

오늘날의 민족무용은 무용 예술의 전통을 바탕으로 사회주의적인 내용을 담은 '사회주의 조선의 무용', '북한 무용'을 의미한다. 고

........

2009, pp.67-72 참조.

전무용이나 민속무용보다는 현대무용에 더 많은 무게를 둔다. 민족이라는 개념이 의미하는 현대성 때문이다. 민족의 문화가 현대에 와서 발전했듯이 민족무용 역시 새로운 사회주의 체제 안에서 발전했다는 입장이다. 모든 문화가 계급성을 갖고 있기 때문에 지배계급의 입장에 따라서 민족문화가 달라진다고 본다. 계급적인 성격을 가질 수밖에 없다는 입장이다. 즉 민족문화라고 해도 지배계급이 부르주아냐 프롤레타리아냐에 따라서 그 성격이 달라진다는 것이다. 부르주아 지배하의 민족문화는 "민족주의 독소로써 대중을 중독시키며 부르죠아지의 지배를 공고화하려는 목적을 가진, 그 내용에 있어서 부르죠아적이며 형식에 있어 민족적인 문화라면, 프로레타리아트 독재하에서의 민족문화는 사회주의와 국제주의 정신으로 대중을 교양하려는 목적을 가진, 내용에 있어서 사회주의적이며 형식에 있어 민족적인 문화"[4]가 된다는 것이다. 북한의 민족문화는 사회주의적 사실주의의 원칙인 '계급성', '인민성', '당성'의 틀 안에서 건설된다. 당연하게도 북한에서의 민족문화 건설은 철저하게 사회주의적 내용을 따라야 하고, 민족무용 또한 노동계급의 '당성', '계급성', '인민성'에 입각해야 한다고 강조한다.

『로동신문』에서 민족무용과 관련한 기사들이 어떤 맥락에서 논의되고 있는지를 살펴보면 이를 확인할 수 있다.

1947년 8월 24일, 「민주건설속에 자란 향기높은 민족무용」, 『로동신문』.

.......

4 『조선로동당의 문예정책과 해방후 문학』, 과학원출판사, 1961, p.53.

1953년 10월 26일, 「개화되는 민족 무용」, 『로동신문』.

1954년 11월 17일, 「우리 민족 무용극 발전에 있어서 새로운 기여」, 『로동신문』-〈무용극 사도성의 이야기〉.

1958년 8월 3일, 「민족 무용에서 현대적 주제의 작품을 더 많이 창작하자」, 『로동신문』.

1966년 8월 27일, 「민속 무용발굴에서 귀중한 것」, 『로동신문』.

1973년 3월 26일, 「인간의 아름다움과 건전한 의지를 잘 반영하고 있는 조선무용은 세계무용이 어떻게 발전하여야 하는가를 보여준 모범이다」, 『로동신문』.

1993년 12월 16일, 「재일동포민족무용축제《통일의 춤》공연 도꾜에서 진행」, 『로동신문』.

민족무용에 대한 평가에서 중요한 것은 '발전'이고, 현대적 주제의 민족무용 창작이다. 인민은 오랜 역사적 과정에서 생활감정과 정서, 미감에 맞는 우아하고 섬세하며 활달하고 유순한 춤동작과 춤율동의 흐름으로 특징적이고 고유한 민족무용을 창조·발전시켜 왔다고 본다. 무용이 독자적인 예술을 이룬 것은 오래 전으로, "고대국가시기부터 무용을 하나의 독자적인 예술분야로 창조발전시키면서 이웃나라에까지 가서 공연활동을 벌렸다"는 것이다.[5]

북한 무용으로서의 민족무용의 과제는 전통의 춤가락을 어떻

.......
5 안희열, 『주체적 문예리론 연구22 – 문학예술의 종류와 형태』, 문학예술종합출판사, 1996, p.295.

게 현대적인 무용으로 발전시키며 세계 무용에 어떻게 기여할 것인가의 문제와 연관된다. 사회주의 조선의 무용을 의미하는 개념으로서의 민족무용은 무용이라는 예술 장르가 새로운 정치체제에 맞게 '발전'시키느냐에 초점을 맞추고 있다. 1960년대에 들어서면서 사회주의 체제 속에서 '민속무용'을 발굴하여 '민족무용'으로 발전시키는 것에 대한 요구가 있었고, 고유의 춤가락으로 세계 무용과 나란히 하는 민족무용으로의 발전을 강조했다.

북한은 민족무용이 민족문화유산으로서의 민족무용의 토대 위에 항일혁명 투쟁 시기의 춤동작과 춤 구성을 기본으로 하여 새로운 사회주의 현실과 인민의 미감에 맞게 발전했다고 주장한다. 북한 무용을 의미하는 개념으로서의 민족무용은 항일혁명 투쟁 시기 유격대원들의 춤동작이나 구성과 다양하고 풍부한 민족무용유산을 바탕으로 현대적 미감에 맞게 발전시킨 무용으로 규정된다.[6]

현대적인 의미로 북한 무용의 기틀을 완성한 이는 최승희이다. 최승희는 북한에서도 '오늘의 조선무용을 정립한' 인물로 평가한다.[7] 최승희가 이러한 평가를 받는 것은 북한 무용으로서의 민족무용을 개념화할 때 절대적인 평가 요소인 '민족적인 개성(특성)'을 살렸기 때문이다. "조선무용은 인간 호상관계의 미묘한 감정과 조선 민족의 개성 등을 형상할 수 있는 언어와 같다."고 보기 때문에,

.......

6 안희열, 『주체적 문예리론 연구22 – 문학예술의 종류와 형태』, p.297. "우리 나라 민족무용은 해방후 항일혁명무용의 영광스러운 전통과 다양하고 풍부한 민족무용유산을 토대로 하여 새로운 사회주의현실과 인민들의 미감에 맞게 전면적으로 새롭게 발전풍부화되였다."

7 「최승희 작 무용극을 재연 – 〈사도성의 이야기〉, 50년 만에 부활」, 『조선신보』, 2009. 8. 2.

무용의 경우에는 '민족적 춤가락'을 비롯하여 조선적 개성을 잘 형상화할 수 있어야 한다고 강조한다.[8] 여기서 민족적 춤가락은 곧 '조선무용기본'에 해당한다.

조선무용기본은 역사적으로 형성된 우리 나라 민족무용의 고유한 동작들을 살리면서 우리 시대에 찬란히 개화발전한 사회주의적 무용언어의 창조에서 이룩된 성과에 토대하여 새롭게 정리되고 과학적으로 체계화된 것이다. 여기에는 현대무용의 대표적이고 고유한 동작들이 있으며 각각의 춤동작은 형태와 성격, 그에 대한 체계적인 훈련을 위한 방법론 등이 있다. … (중략) … 조선무용기본은 민족음악장단의 기본적인 형태들을 다양하게 리용하여 동작들을 엮음으로써 장단을 깊이 리해하고 그것을 춤형상에 옳게 구현할줄 아는 능력도 체득하게 한다. 무용의 훈련체계와 률동의 특징을 집중적으로 나타내고있는 무용기본은 해당 무용예술의 발전정도와 과학화수준을 가늠해볼수 있는 중요한 징표의 하나이다. 우리 인민의 민족적특성과 시대적요구에 맞게 과학적으로 정연한 체계를 갖춘 조선무용기본은 사회주의적민족무용예술의 보다 높은 발전을 위한 중요한 기초로 되는 동시에 민족무용예술의 크나큰 자랑으로 된다.[9]

.......

8 위의 글. "조선무용가동맹 중앙위원회 홍정화 서기장은 '발레의 분야에는 무용극 작품이 많지만 민족적 춤가락만을 놓고 무용극을 만든 〈사도성의 이야기〉는 세계적 견지에서 보아도 희귀한 작품'이라고 지적한다."
9 『문학예술사전(중)』, 과학백과사전종합출판사, 1991, p.502. '조선무용기본'.

북한 무용을 의미하는 민족무용은 '주체무용(예술)', '조선무용(예술)', '주체시대의 무용예술' 등으로도 사용된다. 주체무용은 고유한 성격과 춤가락을 통한 생활에의 진실된 반영을 원칙으로 한다. 무용의 작품성은 '음악성', '조형성'을 핵심으로 하면서, 내용에서는 '당성', '인민성', '계급성'을 강조한다. 출연 인원으로 무용을 분류할 경우에 독무에서 6인무, 그리고 수십 명의 군무를 모두 무용 소품으로 통칭한다. 소재와 구성 방식에 준해 현대무용, 민속무용, 전설무용, 가무, 음악무용서사시, 음악무용조곡, 가극무용 등으로 장르를 정해 부르기도 한다.

2) 일제, 미제에 대한 대타의식과 민족무용

다른 한편으로 민족무용은 일제, 미제에 대항적인 의미로서 민족성을 강조하는 개념으로 사용된다. 민족무용은 일제 강점기라는 시대적 상황 속에서 '조선 민족'의 특성이 반영된 무용을 의미한다. 오늘날 북한 무용의 기원을 항일유격대의 춤동작에서 찾을 만큼 북한에서 항일은 정치적, 문화적으로 모든 문제를 포섭하는 용어이다. 이런 점에서 민족무용은 일제에 대한 대항으로서 '조선무용', '조선민족무용'의 개념을 갖는다. 이때 민족무용은 일제의 식민지 정책에 맞서 지켜야 할 민족문화의 하나로서의 민족무용을 의미한다.

예로부터 우리 인민은 노래부르고 춤추기를 즐기였으며 자기들의 생활과 념원을 담은 좋은 노래와 춤을 많이 만들었습니다. 그러나 우리의 민족무용은 지난날 일제침략자들에 의하여

무참히 짓밟혔습니다. 일제의 민족문화말살정책으로 말미암아 우리의 아름다운 민족무용은 빛을 잃고있었습니다. 일제는 우리 인민들이 자기의 노래를 부르지 못하게 하였으며 춤도 마음대로 추지 못하게 하였습니다. 우리 인민은 근 반세기동안이나 일제의 식민지통치밑에서 노래와 춤을 모르고 암흑속에서 살아왔습니다.[10]

김일성은 '우리 민족이 노래 부르고 춤추기를 즐겨하면서 생활과 염원을 담은 노래와 춤을 많이 만들었지만 일제의 민족문화 말살 정책으로 인해 민족무용이 빛을 잃었다'고 규정했다. 일제 식민지 치하에서 마음대로 노래와 춤을 즐기지 못하고 살면서 말살되었던 민족문화를 살려 내는 것을 무용 사업의 핵심으로 추진해야 한다고 강조했다. 김일성의 요구는 "무용예술인들은 우수한 민족무용유산을 발굴하기 위하여 적극 노력하여야 합니다. 옛날부터 인민들이 사랑하고 즐겨추던 좋은 춤을 많이 찾아내야 하며 그것을 오늘의 현실에 맞게 더욱 발전시켜야 합니다."는 것으로 구체화되었다.

우수한 민족무용유산을 발굴하여 현실에 맞게 발전시키는 역할에서 주목되는 인물은 최승희이다. 특히 민족무용 발전에서 최승희의 역할을 강조한다. 최승희는 한때 숙청되기도 했으나 조선민족제일주의가 강조된 이후 복권과 함께 조명받고 있다. 숙청되었다가 복권된 최승희는 2000년대 이후 재조명되면서 조선무용예술의 최고

.......

10 김일성, 「우리 인민의 정서와 요구에 맞게 민족무용을 발전시키자 - 무용연구소 교원, 학생들에게 한 훈시 1948년 2월 8일 - 」, 『김일성저작집4(1948. 1-1948. 12)』, 조선로동당출판사, 1979, p.108.

인물로 평가받고 있다.[11]

최승희에 대한 새로운 평가가 이루어진 것은 민족무용에 대한 평가와도 관련된다. "1920년대와 1930년대는 왜색왜풍의 탁류속에서 시들어가는 민족성을 고수하고 민족적인 것을 발전시키려는 강렬한 모대김이 문학예술의 여러 분야에서 분수처럼 솟구쳐 오르던 때"[12]이다. "당시 일제의 탄압속에서도 진보적작가, 예술인들에 의하여 연극, 영화, 음악, 미술은 일정한 발전을 가져왔지만 변변한 춤가락도 없고 이렇다할 무용가도 없었던 탓으로 민족무용의 무대화실현에서는 일련의 진통을 겪고있었"[13]던 상황에서 최승희가 민족적 특성을 살린 무용을 완성했다는 것이다.

바로 이 시기에 최승희는 조선의 민족무용을 현대화하는데 성공하였다. 그는 민간무용, 승무, 무당춤, 궁중무용, 기생무 등의 무용들을 깊이 파고들어 거기에서 민족적 정서가 강하고 우아한 춤가락들을 하나하나 찾아내어 현대조선민족무용발전의 기초를 마련하는데 기여하였다.

그 당시까지만 해도 우리의 민족무용은 무대화의 단계에 도

.......

11 「은혜로운 품속에서 값높은 삶을 누려온 세계적인 무용가」, 『로동신문』, 2011. 11. 24. "백두산위인들의 따사로운 품속에서 값높은 삶을 누려온 사람들속에는 조선무용가동맹 중앙위원회 초대위원장이였던 인민배우 최승희선생도 있다. 조선무용예술의 1번수였으며 조선의 3대녀걸중의 한사람으로 령도자와 인민의 추억속에 깊이 새겨져있는 그는 조선춤의 기초를 마련한 것으로 우리 무용사에 뚜렷한 자욱을 새기였다. 오늘은 그의 생일 100돐이 되는 날이다."

12 김일성, 『김일성저작집』 49, 조선로동당출판사, 1997, p.56.

13 장영미, 「현대조선민족무용발전의 기초를 마련하는데 기여한 최승희」, 『민족문화유산』, 과학백과사전출판사, 2007, 2, p.22.

달하지 못하고 있었다. 극장무대에 성악작품, 기악작품, 화술작품이 오르는 예는 있어도 무용작품이 오르는 일은 없었다. 그런데 최승희가 춤가락들을 완성하고 그에 기초하여 현대인들의 감정에 맞는 무용작품들을 창작해내면서부터 사정이 달라졌다. 무용도 다른 자매예술과 함께 무대에 당당하게 등장하게 된 것이다.

최승희의 무용은 국내에서 뿐 아니라 문명을 자랑하는 프랑스, 독일 등에서도 열렬한 환영을 받았다.[14]

김일성은 최승희를 현대 북한 무용, 곧 북한 무용의 기초를 완성한 인물로 평가했다. 최승희에 대한 평가 속에서 '조선민족무용'에 대한 개념을 찾아볼 수 있다. 최승희는 '민간무용', '승무', '무당춤', '궁중무용', '기생무' 등의 무용, 민족무용유산에서 '민족적 정서가 강하고 우아한 춤가락'을 찾았고, 이러한 춤가락을 완성하여 '현대인들의 감정에 맞는 무용 작품들을 창작'함으로써 현대 조선민족무용이 완성될 수 있었다고 본 것이다.

북한에서는 최승희가 월북한 것도 '미제의 탓'으로 규정한다. 일제 강점기에 외국에서 활동하던 최승희가 광복이 되면서 서울로 돌아와 '민족무용' 활동을 하려고 했지만 "미제와 그 앞잡이들이 살판치는 남조선땅에서 민족무용을 마음껏 해보려던 그의 소중한 꿈은 여지없이 짓밟"히게 되었다는 것이다.[15] 이때 민족무용은 전통무용

14 김일성, 『김일성저작집』 49, p.56.
15 장영미, 「현대조선민족무용발전의 기초를 마련하는데 기여한 최승희」, p.22. "주체 34(1945)년 8월 15일, 조국해방의 날을 이국에서 맞이한 그는 10녀년간의 타향살이를 마

과는 분명히 차별되는 개념으로 사용하고 있다.

3) 민족적 특성과 민족무용

민족무용은 다른 한편으로 해외 동포의 무용 작품이나 공연, 북한 이외의 국가의 무용을 의미하는 개념으로 사용된다. '민족무용'은 '조선 민족의 무용', '조선춤'을 의미하는 의식이 강하게 반영된 개념으로, 민족적 특성이 강조된 개념으로 활용된다. 이 경우 민족무용에서 강조하는 것은 율동, 춤 진행 등과 관련한 내용, 즉 무용에서 '전통적인' 민족적 형식의 특성이다.

민족무용은 오랜 역사적 과정을 거쳐 발전한 '우아하고 독특한' 민족의 슬기와 재능, 예술인들의 창작적 열정과 노력이 담겨 있는 민족 고유의 예술이라는 의미를 지니고 있다. 이른바 '현대 조선민족무용'이다. 이때 민족무용은 '민족적 색채', 조선 민족 고유의 특성이 반영된 작품을 의미한다. 무용에서 민족적 특성을 강조하는 것은 다른 예술에 비하여 무용에서 민족적 색채가 많이 드러난다고 보기 때문이다. 즉 무용의 기본 표현 수단인 '예술적 율동'에는 민족적 생활감정과 정서가 강하게 구현되어 있기 때문에 민족무용에는 민족적 색채가 반영되지 않을 수 없다는 입장이다. 인간 행동에 기초한 율동은 민족의 오랜 노동 생활 속에서 창조되었고, 역사적으로 내려오면서 민족적 생활정서와 감정에 맞게 부단히 다듬어지고 보

........
치고 서울로 돌아왔으나 미제와 그 앞잡이들이 살판치는 남조선땅에서 민족무용을 마음껏 해보려던 그의 소중한 꿈은 여지없이 짓밟혔다."

충되면서 오늘날과 같은 예술적 율동으로 발전했다는 것이다. "오랜 력사적과정을 걸쳐 발전하여온 우아하고 독특한 우리의 민족무용에는 우리 민족의 뛰여난 슬기와 재능이 담겨져있으며 자기의것을 아끼고 내세우려는 재능 있는 문예인들의 창작적열정과 숨은 노력도 깃들어있다"[16]는 것이다. 이런 의미에서 현대 조선민족무용은 역사성과 민족성이 반영된 민족적인 무용이라는 의미를 갖는다.

다른 한편으로 민족무용은 세계 각국의 민족 고유의 무용이라는 의미를 갖는다. 국제 공연이나 세계적인 무용 공연에서 다른 민족과 비교할 때 민족무용이라는 개념이 동원되었다. 이외에도 해외에 있는 한민족의 무용, 국제 무용제에 참여한 다른 국가의 민족무용, 북한 무용단이 해외에 나가서 공연하는 등 민족적 정체성이 드러나는 경우에는 민족무용이라고 하였다. 『로동신문』에서 이와 관련된 기사는 다음과 같다.

1950년 6월 20일, 「쏘련 민족 무용 강습 폐강」, 『로동신문』.

1956년 8월 29일, 「중국을 방문하는 조선민족 무용 연출가 출발」, 『로동신문』.

1957년 10월 27일, 「쏘련 바슈끼르 민족 무용단 원산에서 공연」, 『로동신문』.

1954년 12월 1일, 「볼가리야 민족 무용 〈슈이따〉」, 『로동신문』.

1981년 6월 14일, 「민족적색채가 짙은 무용극예술(중국 감

.......
16 위의 글, p.22.

숙가무단의 무용극《비단길우의 꽃보라》를 보고」,『로동신문』.

1982년 10월 11일, 「민족적정서 짙은 무용과 노래(뽈스까 《노와루다》가무단의 공연을 보고」,『로동신문』.

1984년 1월 23일, 「특색있는 민족 음악과 무용(파키스탄예 술단의 공연을 보고)」,『로동신문』.

1992년 10월 1일, 「우리 나라 민족무용위원회에서 국제무용 행사들이 끝난것과 관련하여 연회」,『로동신문』.

1993년 12월 16일, 「재일동포민족무용축제《통일의 춤》공 연 도꾜에서 진행」,『로동신문』.

민족무용이 민족적 특성을 반영한 무용을 의미하는 경우에는 '민족'이라는 용어와 관련된 '민족적 색채', '민족적 정서', '특색 있 는 민족적 요소'가 무용에 어떻게 반영되었는지가 기준이었다.

민족적 색채의 춤가락을 발견하고 구성한 작품은 최승희의 무용 극「사도성의 이야기」이다. 이 작품은 옛날 사도성이라는 성에 쳐들 어 온 왜적과의 전투를 중심으로 성주의 딸과 어부의 사랑을 그렸 다. 6·25전쟁 직후인 1954년부터 창작에 들어가 1956년에 완성된 무용으로, 공연 시간은 1시간 20분이며 4장으로 구성되어 있다. 무 용극「사도성의 이야기」에는 20여 개의 무용 작품이 소품으로 구성 되어 있으며, 최승희가 대본, 안무, 연출을 수행했다. 공연 이후 북한 에서 "각 작품이 조선무용 고유의 형식과 춤가락으로 구성되어 있기 에 현대조선무용의 교본과 같은 작품"이라는 평가를 받았다.[17] 그러

.......

17 「최승희 작 무용극을 재연 - 〈사도성의 이야기〉, 50년 만에 부활」.

나 실제 공연에서 '고유의 형식', '고유의 춤가락'이라고 평가받은 부분은 전통적인 면도 있지만 현대적으로 변용된 측면도 다수 있었다.

무용에서 민족적 색채는 고유의 춤가락, 춤동작 등으로 나타나는데, 가장 중요한 것은 민족적 색채를 가진 춤가락이다. 김일성은 "우리 나라 민족무용"의 율동의 특징을 "섬세하고 아름다우면서도 부드러우면서 기백이 있다"고 하였다.[18] 무용에서 율동이 섬세하다는 것은 "동작의 매개 놀림이 구체적이고 정교하다는것을 의미한다. 다시 말하여 춤진행에서 동작이 큰 형태로만 나타나는것이 아니라 크고작은 움직임들이 잘 배합되고 하나의 어깨동작이나 손끝에서도 률동이 구체적으로 표현된다"는 것을 말한다고 하였다.[19]

"팔 놀림을 기본으로 하면서 율동이 우아하고 부드럽다"는 조선춤에 대한 특성 규정은 어떠한 이론도 없는 민족무용의 특성으로 규정되었다.

> 조선춤은 팔놀림을 기본으로 하면서 률동이 우아하고 부드러운것이 특징이다. ··· (중략) ··· 조선춤은 자기의 고유하고 우수한 특징을 가지고있는 것으로 하여 부드럽고 섬세한 흐름속에서 약동하는 기백을 표현할수 있고 힘있고 박력있는 흐름속에서 섬세하고 유순한 정서를 표현할수 있다.

.......

18 김일성, 「우리 인민의 정서와 요구에 맞게 민족무용을 발전시키자 - 무용연구소 교원, 학생들에게 한 훈시 1948년 2월 8일 - 」, p.108. "우리 나라 민족무용의 률동은 섬세하고 아름다우며 부드러우면서도 기백이 있습니다 우리의 민족무용은 배우기 쉽고 리해하기 쉬우며 보는 사람으로 하여금 춤을 추고싶은 충동을 느끼게 합니다."
19 리만순·리상린, 『무용기초리론』, 예술교육출판사, 1982, p.12.

이것은 조선춤이 그 어느 나라 춤보다 다양하고 풍부한 형상력을 가지고있다는것을 보여준다.

우리는 전통적인 조선춤의 특징을 잘 살려나감으로써 민족의 우수성을 계속 꽃피워야 한다.[20]

조선무용은 율동이 섬세하기 때문에 "사람들의 다양하고 구체적인 생활을 옳게 표현할 수 있으며 춤의 전반형상도 선명하고 뚜렷"한 특징을 갖게 되었다는 것이다. 조선무용의 이러한 특징은 인민의 고상한 품격과 아름다운 생활 모습에서 표현되는 동작을 기초로 율동이 창조되었기 때문이라고 설명한다. 또한 조선무용의 율동은 "부드러우면서도 기백있는 것이 특징"이라고 주장한다. 부드러우면서도 기백 있는 율동은 "각이 나거나 뻣뻣하지 않고 아름다운 곡선미를 이루는 팔가짐의 형태", "곡선이 지배적인 놀림의 자리길", "언제나 부드럽고 다양한 굽이선을 이루는 팔과 손이 움직이는 자리길", "유순하고 부드러운 춤동작의 엮음과 진행과정"이라는 특징으로 구체화되었다. 이러한 특징은 혁명적 기백과 밀접히 결부된 "오직 조선무용에서만 고유하게 찾아볼 수 있"다는 것이다.[21] 이 외에도 조선무용은 전반적으로 춤의 형상이 "아주 우아하고 서정적"이며, "몹시 빠르지 않은 안착된 속도와 유순한 흐름", "팔을 많이

.......

20 홍정화, 「조선춤의 특징」, 『문학신문』, 2015. 9. 20.
21 리만순·리상린, 『무용기초리론』, p.15. "무용률동의 이러한 부드러운 특징은 오직 조선무용에서만 고유하게 찾아볼수 있는것이다. 조선무용률동의 이러한 부드러운 특징은 혁명적 기백과 밀접히 결부되여있다. 조선무용률동의 부드러움은 결코 맥없고 안온하다는것을 의미하지 않으며 그것은 어디까지나 우리 인민의 혁명적이며 생기 발랄한 생활정서에서 우러나오는 동작에 기초하는것만큼 기백이 있는것이다."

놀리는 율동"이라고 주장한다.

　무용에서는 율동뿐만 아니라 음악, 의상,[22] 소도구 등을 통해 인민들의 생활과 정서, 풍습을 직관적으로 집중적으로 보여 줌으로써 다른 예술보다 민족적 색채가 강하게 드러난다고 본다. 「부채춤」,[23] 「칼춤」,[24] 「방울춤」, 「키춤」, 「북춤」,[25] 「수건춤」, 「상모춤」 등을 소도구를 통해 인민들의 생활과 감정을 잘 형상한 민족적 색채가 강한 무용작품으로 평가한다. 북한 무용에서 강조하는 민족적 전통은 구체적으로 고구려 시기와 관련된 것이 대부분이다. 고구려 시기부터 문화예술이 독자적으로 발전하여 오늘날 전통적인 민족문화의 기초를 이루었다고 보기 때문이다.

.......

22　고구려 무대의상과 관련해서는 장영미, 「고구려 무대옷차림의 머리쓰개에 대하여」, 『력사과학』, 2009. 2 참조.

23　「부채춤」에 사용되는 소도구인 부채는 무용 형상의 생명을 좌우하는 중요한 요소이다. 우리나라에서는 전통적인 접이부채춤 형식이 현대에 와서 다양한 창작 무용에 활용되면서 부채의 종류도 매우 다양해졌다. 부채춤에 대해서는 김성화, 「무용소도구로서의 부채와 그 종류」, 『조선예술』, 2007. 10 참조.

24　박정순은 예를 들어 「칼춤」은 거의 "모든 나라에서 공통적인 형식으로 추어졌고, 소도구인 칼의 형태와 칼을 쓰는 동작도 거의 비슷하지만 조선의 칼춤은 '자루목이 꺾인 짧은 칼날을 이리저리 돌리며 쟁그랑거리는 음향으로 상쾌한 리듬효과를 내며 추는 그 어느 나라 칼춤형식과도 비슷한데 없는 아주 고유하고 독특한 무용"이라고 했다. 이에 대해서는 박정순, 「무용은 민족적 색채가 짙은 예술」, 『조선예술』, 2008. 10 참조.

25　김은옥 「우리 나라 전통적인 북춤의 형식」, 『조선예술』, 2009, 11, "북춤은 북을 치면서 추는 춤으로서 북을 필수적인 형상수단으로 한다. 따라서 북춤의 형식은 춤출 때 리용하게 되는 북의 크기와 형태, 설치와 지님관계 등에 의해서 구분된다."

4) 민속놀이와 민족무용

(1) 민족문화 전통과 민속놀이

민족무용은 민족적 전통과 민족적 특성을 반영한다는 점에서 민속놀이와 깊이 연관되어 있다. 북한에서 민속놀이는 민속예술의 한 분야로 행위, 동작, 춤, 대사, 노래 등의 제 요소들이 일정하게 교직된 다양한 놀이들을 포함하기 때문이다. 민속놀이는 전근대로부터 근대 이후에 이르기까지 전승되어 온 전통 놀이이다. 전통 민속놀이에는 '인민성', '문화성', '집체된 지혜', '낙천적 기상'의 네 가지가 있다고 평가한다. 북한에서는 민속놀이를 '인민성'이 풍부하다는 측면에서 긍정적으로 해석하며, 적극적으로 전승을 추진하고 있다.

전통 사회의 민속놀이는 대개 미분화된 생활 속의 놀이를 뜻한다. 다시 말해 놀이는 노동과 예술, 체육, 제의와 상호 분리되어 있는 것이 아니라 유기적으로 연계된 형식과 내용을 취한다. 따라서 민속놀이는 전통 사회의 생활과 불가분의 관계에 있으며 과거 농촌 공동체의 문화를 담고 있는 것이다. 또한 놀이는 일상과 비일상의 경계 또는 비일상의 영역에서 이루어진 인간 활동의 중핵을 차지하며, 사회가 변하더라도 유희를 즐기고자 하는 인간의 본성은 변하지 않으므로, 달라진 놀이문화를 통해 놀이 자체에 대한 사회의 가치관을 엿볼 수 있다는 입장이다.

북한은 원시 사회부터 인간의 노동 활동과 관련한 민속놀이가 발전했다는 입장이다. 원시 사회에서 사람들의 다양한 노동 생활과 그 숙련 과정, 쉴 참의 즐거운 모임 등은 곧 민속놀이가 형성, 발전하는 과정으로 설명한다. 구석기 시기에는 적어도 '달리기', '뛰기',

'던지기', '맞히기', '창쓰기', '칼쓰기' 등과 같은 놀이 비슷한 것들이 있었으며, 신석기 시기에는 활이 기본 사냥 무기이자 전투 무기로 널리 쓰이게 되었다. 고대 시기에는 경제와 문화가 성장함에 따라 '활쏘기', '칼쓰기', '창쓰기', '말타기', '그네뛰기'와 같은 놀이도 변화, 발전했다. 고조선의 역사 유적은 '말 타기'를 많이 했다는 것을 보여 주는 자료라는 것이다.

고대 시기 민속놀이의 특성은 우선 앞선 시기와는 달리 일부 민속놀이들이 생산이나 군사 활동으로부터 분리되어 독자적인 놀이로서의 형식을 갖추고 나타난 것이다. 북한의 주장을 정리하면 외래의 침략을 가장 많이 받았던 고구려에서는 말 타기와 활쏘기를 익히는 것이 하나의 놀이이자 생활 풍습이었다. 삼국 시기에는 민속놀이의 기본 종목들이 대부분 출현했다. 고구려가 선도적이었는데, 무술 연마 놀이의 비중이 큰 것이 특징이다. 고구려의 전통을 이은 발해는 상무적인 '민속놀이', '격구'를 즐겼다. 고려 시기에 가장 많이 즐겼던 놀이로 '격구', '말타기', '활쏘기', '그네' 등이 있으며, '타구', '포구', '기구', '척초희', '수희' 등이 처음 등장했다.

조선 전반기에는 민속놀이의 규칙과 규정이 완비되었다. 지능겨루기 놀이와 같은 새로운 민속놀이 종목들이 많이 나타났으며, 점차 형식화되어 갔다. 조선 후반기에는 '다리밟이', '팽이치기', '공기', '장치기', '수구' 등이 새로운 종목으로 나타났다. 조선 시기의 민속놀이 가운데 체력단련 놀이와 지능겨루기 놀이가 보다 발전했으며, 일부 민속놀이는 전문화·대중화되었다. 근대 시기에는 민속놀이와 함께 현대적인 체육 종목들이 발전하기 시작했다. 근대적인 학교들이 세워지면서 민속놀이와 현대 체육을 과정 안에 포함시켜 발전시

켜 나갔다.

민속놀이, 민속무용, 민요 등은 서민 계층을 중심으로 전승되어 왔다는 점 때문에 예전부터 높은 평가 속에서 보존과 장려 정책이 적극적으로 추진되었다. 전통적으로 북한에 전승되는 민속놀이로는 '시절 윷놀이'(황해 장연), '봉죽놀이'(평남 온천), '돈돌라리', '달래춤', '관원놀이', '횃불싸움'(이상 함남 북청), '마당놀이'(함남 광천) 등이 있다. 북한 지역의 민요로는 황해도의 「긴난봉가」, 「자진난봉가」, 「사설난봉가」, 「산염불」, 「몽금포타령」, 「양산도」, 「해주아리랑」, 평안도의 「수심가」, 「배따라기」, 「영변가」, 「기나리」, 「메나리」, 함경도의 「어랑타령」(신고산타령), 「애원성」, 「궁초댕기」, 「돈돌라리」 등이 유명하다.

북한에서는 민족문화 유산의 계승에서도 시대적인 한계를 분명히 하면서 '주체시대'에 맞게 현대화된 형태로 보존할 것을 강조한다. 전통민속 놀이의 보존과 현대화에 대하여 "일제 강점시기 빛을 잃었던 조선의 미풍양속은 해방 후 김일성 영도 밑에 민족적 형식에 사회주의적 내용을 담은 새로운 민족적 풍습으로 빛나게 계승 발전되고 있다."고 하면서 전래의 민속놀이를 사회주의에 맞춘 새로운 형태의 변용과 전승을 강조하고 있다.

북한의 민속놀이에 관한 내용이 수록된 자료는 『조선의 민속놀이』, 『조선의 민속전통: 5 민속명절과 놀이편』, 『조선의 민간오락』 등이 있다. 이 중에서 민속놀이를 이해하기 위한 기본 자료는 『조선의 민속놀이』[26]이다. 『조선의 민속놀이』는 과학원 민속연구실 소속

.......

26 『조선의 민속전통: 5 민속명절과 놀이편』은 세시놀이들을 주로 다루었으나 『동국세기기』

의 서득창이 조직원을 동원하여 62개의 민속놀이를 조사, 정리하여 1964년에 출간한 책이다.『조선의 민속놀이』에는 다양한 놀이들이 소개되어 있으며, 문헌자료뿐만 아니라 현장 조사 자료도 수록되어 있다.[27]

민속문화 중에서 공연과 관련된 것으로는 가면극, 인형극, 무당굿이 있다. 북한에서 가면극은 황해도, 강원도, 함경남도에서 발견된다. 황해도의 가면극은 봉산, 사리원을 중심으로 하여 그 동쪽 지역인 기린, 서흥, 평산, 신계, 김천, 수안, 북쪽 지역인 황주, 서쪽 지역인 안악, 은율, 재령, 신천, 송화, 남쪽 지역인 강령, 옹진, 연백, 해주 등지에서 전승되던 것으로, 보통 '해서탈춤'이라고 부른다. 강원도에서는 통천 지방에서 전승되던 「통천가면극」이 있었고, 함경남도에서는 북청 지방의 「북청사자놀이」가 유명했다.[28]

.......

를 비롯한 조선 말의 세시기를 참조한 것이어서 남한 자료와의 차별성은 거의 없다. 1954년 9월 물질문화유물보존위원회에서 내놓은『조선의 민간오락』에는 가면극을 중심으로 몇몇 세시놀이에 대한 소개를 담았다.

27 『조선의 민속놀이』의 서문에서는 "민속놀이는 유구하고 찬란한 문화와 더불어 아름답고 훌륭한 민족적 특성을 수다히 지녔다."고 했다. 특히 김일성의 교시정신을 높이 받들고 민속놀이에서 아름답고 진보적인 것을 적극 찾아내어 그것이 이 시대에 활짝 꽃피우도록 하기 위하여 책을 엮는다고 밝혔다. 김명자, 「북한의 민속놀이」,『한국의 민속과 문화』4, 경희대학교 민속학연구소, 2001, p.280.

28 「북청사자놀이」는 '놀이'라는 말이 들어갔지만 남북에서는 탈춤으로 보고 있다. 북한에서는 「북청사자놀이」를 계절풍속인 민속놀이 춤인 탈춤의 일종으로 보고 '북청사자탈춤'이라고 한다. 한태일, 「사자탈춤」,『조선예술』, 2009. 10. "우리 나라 사자탈춤에는 크게 두가지 류형이 있다. 그 하나는 독립된 형태의 사자탈춤이다.《북청사자탈춤》을 비롯하여《함주사자탈춤》을 비롯한 함경도의 많은 사자탈춤과 경상도의 경주, 밀양지방의 사자탈춤(주지놀이라고도 한다)이 여기에 속한다. 이 가운데서도 오랜기간 원형을 보존하면서 많이 추어졌을뿐아니라 그 내용과 형식이 잘 째여진것은《북청사자탈춤》이다.《북청사자탈춤》은 이 지방에서 정월대보름을 계기로 추어졌다."

해방 후에 현지 조사를 통해 황해도의 가면극, 함경남도의 「북청사자놀이」, 강원도의 「통천가면극」에 대한 대본을 채록했는데, 그 내용은 『조선민간극』과 『조선민속탈놀이연구』에 수록되어 있다. 이 중 봉산탈춤은 특히 해방 후 북한에서 황해도 예술단의 공연물로 지정되어 매우 활발하게 전승되었다. 1946년 6월에 김일성이 봉산탈춤을 구경한 후 이를 잘 보존할 것을 교시했고 1955년에 영화화되었다. 1987년에는 김정일의 지시 아래 1955년에 제작된 영화를 현실의 요구에 맞게 다시 편집하여 상영했다.

가면극은 1960년대 중반 이후 전승이 단절되었다가 1987년 무렵에 북한이 봉산탈춤을 복원하면서 다시 공연되고 있다. 김일성과 김정일의 교시에 따라 봉산탈춤이 영화화되고 그들의 입맛에 맞게 편집되었던 것과 같은 맥락이다. 1989년 제13차 세계청년학생축전에서 공연한 비디오 자료를 통해 볼 때, 복원된 봉산탈춤은 원래의 봉산탈춤에서 상당히 윤색되었다. 원래의 봉산탈춤에 비해 속도가 매우 빨라지고 두 명이었던 소무를 여섯 명으로 늘렸으며 탈을 마치 귀신 탈처럼 꾸미는 등 예전과 상당한 차이를 보인다.

북한 지역의 인형극으로는 황해도 장연 지방의 「꼭두각시놀음」이 조사되었다. 이 놀이는 남한 남사당패의 꼭두각시놀음과 비교할 때 상당한 차이를 보인다. 먼저 등장인물의 차이로, 장연의 「꼭두각시놀음」은 모두 10과장으로 구성되어 있는데, 남사당패의 놀이에서 중요한 역할을 하는 홍동지와 꼭두각시가 장연의 놀이에서는 전혀 보이지 않는다. 또 연희자의 차이로, 장연 지방에서 「꼭두각시놀음」을 놀았던 사람들은 농촌에 정착해 살면서 농한기를 이용하여 짬짬이 인형을 만들어 공연했던 비직업적인 집단이었던 반면 남사당패

는 유랑예인들로 직업적인 연희 집단이었다.

북한의 「꼭두각시놀음」은 봉산탈춤과 마찬가지로 1960년대 중반 이후 전승이 단절되었으며, 대신 「농보와 홀보」, 「무던이」, 「고마 사령관」 등의 현대화된 인형극이 새롭게 창작되었다. 고정옥(高晶玉)에 따르면, 1960년대 초에 북한의 전통적 인형극은 전승이 매우 빈약해 거의 사라져 가는 추세였으나, 체코슬로바키아와 같이 인형극이나 연극의 수준이 높은 나라들에서 받아들여 시립예술극장에서 「흥부와 놀부」 등 새로운 인형극을 제작하기 시작했다.

무당에 의해 거행되는 굿은 황해도의 「대동굿」, 「배연신굿」, 「내림굿」, 평안도의 「다리굿」, 「배뱅이굿」, 함경도의 「망묵이굿」, 「재수굿」 등이 널리 알려졌다.

(2) 민속놀이와 민족무용

『조선의 민속놀이』에 수록된 민속놀이의 유형은 크게 '가무놀이', '경기놀이', '겨루기', '아동놀이' 등의 네 가지로 분류되었다. 이러한 구분은 이후로도 지속적으로 적용되는 분류 기준이다.[29]

'가무놀이'는 노래와 춤, 음악을 위주로 한 놀이이다. '경기놀이'는 운동 경기를 위주로 한 놀이로, 그네뛰기, 널뛰기, 씨름, 활쏘기, 줄다리기, 돌팔매놀이, 쥐불놀이, 횃불싸움, 차전, 제기차기, 장치기, 공치기, 격구, 마상재, 소싸움 등이 포함된다. '겨루기'는 실내오락과 겨루기를 위주로 하는 민속놀이이다. 윷놀이, 쌍륙, 장기, 바둑, 고누, 수투, 종경도놀이, 람승도놀이, 고을모듬, 칠교놀이, 산가지놀이 등

.......

29 『조선의 민속』, 사회과학출판사, 1986.

이 포함된다. '아동놀이'에는 단심줄놀이, 연띄우기, 팽이돌리기, 썰매타기, 바람개비놀이, 수박따기, 진놀이, 숨바꼭질, 까막잡기, 사람찾기, 망차기, 돌아차기, 바사치기, 자치기, 대말타기, 줄넘기, 공기놀이, 실뜨기싸움, 풀싸움, 꽃싸움, 다리셈놓기, 수박차 등이 포함된다.

민속놀이 중에서 무용과 관련이 깊은 것은 가무놀이이다. 가무놀이에는 농악, 탈놀이, 옹헤야, 돈돌라리, 달래춤, 쾌지나 칭칭나네, 강강수월래, 놋다리, 화전놀이, 마당놀이, 방천놀이, 시절윷놀이, 봉죽놀이, 길쌈놀이, 다리밟기, 꼭두각시놀이, 등놀이, 불꽃놀이 등이 있다. 이들 놀이는 지역에 따라 폭넓게 분포되어 있다. 지역에 따라서 다양한 놀이춤이 발전한 것은 예로부터 내려온 인민들의 전통과 관련이 있는 것으로 평가한다.[30] "우리 인민은 오랜 옛날부터 해마다 여러 가지 크고 작은 민속 행사를 하면서 많은 사람들이 모여 즐겁게 춤"을 추었기 때문에 다양한 놀이춤이 발전했다는 것이다.

가무놀이 중에서 가장 중요하게 평가하는 것은 농악이다.[31] 북한에서는 「농악무」에 대해서 "농악무는 오랜 역사를 가지고 있는 조선의 민속예술로 농업로동과 관련된 연중놀이로서 노동의 피로를 풀고 생산을 늘이기 위한 농민들의 지향을 반영하여 발생"한 것으

.......

30 가무놀이 '화전놀이(춤)'에 대해서는 김향화, 「계절풍속놀이가 반영된 민속무용《화전놀이춤》」, 『조선예술』, 2009. 9 참조.

31 김일성은 '농악'을 거론하면서 "농악무는 민간무용의 하나로서 군중성이 있고 낙천적이며 흥미 있는 좋은 무용"이라고 평가했으며, 2001년에는 태양절을 맞아 '전국농악무경연대회'를 개최하기도 했다. 농악무경연대회에 대해 "우리 인민들과 청소년들 속에서 주체성과 민족성을 더욱 철저히 고수하며 민족의 우수한 문화전통을 훌륭히 계승 발전시키고 온 사회의 생활기풍을 세워나가는 데 중요한 계기로 됐다."고 강조했다. 「북한, 농악 발전시켜 나갈 듯」, 『연합뉴스』, 2001. 4. 20.

로 현재에도 "새로운 시대적 미감에 맞게 더욱 발전되어 명절경축 모임들에서 당당한 자리를 차지하고 있다"고 평가한다. 농악무에서 상모춤은 "우리 나라의 고유하고 특색있는 이름난 춤", "우리 나라에서만 추어지는 민족적색채가 뚜렷한 대표적인 춤"으로 강조한다.[32] 농악무는 전국적인 범위에서 널리 추어졌지만 춤 구성과 춤동작에서 지방마다 차이가 있다. 농악무는 민속무용의 우수성과 고유성을 자랑하는 문화유산이라고 평가된다.[33]

민속무용 가운데서 「아박춤」, 「쟁강춤」, 「물동이춤」, 「부채춤」, 「3인무」 등도 현대화 작업을 거쳐 흥겹고 경쾌한 춤과 음악으로 구성되어 처음 관람하는 주민들도 쉽게 감상할 수 있다는 장점을 가지고 있다.

3. 민족무용 관련 용어와 용례

민족무용의 개념사를 이해하기 위해서는 민족무용 자체에 대한 논의와 함께 민족무용을 중심으로 한 관련 용어의 활용을 살펴보는

.......

32 농악무의 상모춤에 대해서는 박정순, 「무용은 민족적 색채가 짙은 예술」, 『조선예술』, 2008. 10 참조.
33 박은희, 「민속무용《농악무》의 지방적특성」, 『조선예술』, 2009. 11. "민속무용《농악무》는 오랜 력사적과정에 전국적범위에서 일반화된 인민적형식의 통속성과 보편성을 가지고있으면서도 지방마다 특성이 뚜렷하여 우리 나라 민속무용의 우수성과 고유성을 널리 자랑하는 귀중한 문화유산으로 되고 있다. 또한 무용은 선군시대의 요구에 맞게 더욱 발전풍부화되어 강성대국건설에 떨쳐나선 우리 군대와 임니의 투쟁을 적극 고무하는데 이바지하고있다."

것이 필요하다. 민족무용이라는 개념도 무용과 관련한 다양한 용어의 하나이기 때문이다. 북한 문헌에서 살필 수 있는 무용 관련 용어들은 다음과 같다.

무용 관련 용어: 국제무용, 군사무용, 군중무용, 궁중무용, 대음악무용시, 동화무용, 무용극, 무용극예술, 무용예술, 무용조곡, 민간무용, 민속무용, 민속무용조곡, 민족무용, 민족무용극, 민족무용예술, 민족음악무용서사시, 반동무용, 발레, 발레무용, 발레무용극, 빙상무용, 성인무용, 수중무용, 수중체조무용, 아동무용, 예술무용, 옛날무용, 원시무용, 음악무용, 음악무용극, 음악무용대공연, 음악무용서사시, 음악무용이야기, 음악무용종합공연, 일반민속무용, 장편무용극, 전설무용, 조선무용, 조선무용예술, 조선민족무용, 종교무용, 주체무용예술, 체육무용, 체조무용, 항일혁명무용, 현대무용, 현대조선민족무용

기타 용어: 춤동작(현대춤동작, 민속춤동작, 결합춤동작)

무용과 관련한 용어가 다양한 이유는 무엇보다 북한에서는 무용을 분명한 장르로 인식하기보다는 종합공연의 한 요소로 보기 때문이다. 북한은 노래와 극이 합쳐진 형식인 가극을 중심으로 무용을 결합한 종합공연이 발전했다. 무용이라는 예술적인 장르 의식보다는 서사적인 내용 전달이 우선이다. 북한 공연예술을 대표하는 가극은 노래와 극을 중심으로 하면서도 무용을 중요한 형상 수단으로 활용한다. 김정일은 "가극에서 무용은 중요한 형상수단의 하나", "가극의 사상예술성을 높이자면 가극에 뜻이 깊고 아름다운 무용이 있

어야 한다"면서 가극에서 무용의 중요성을 강조하기도 했다.[34]

또한 무용과 관련한 용어는 그 자체로 개별 세부 장르를 의미하기는 하지만 문헌 이론상으로 다양한 형태의 무용을 구분하기 위한 분류적인 목적의 용도도 있다. 예를 들어 '체육무용'이나 '군사무용'은 무용을 현대무용과 민속무용으로 나누면서 현대무용의 유형을 '목적과 수법'에 따라 구분할 때 나눈 분류이다.[35] 관련된 기사와 용례를 살펴보면 다음과 같다.

국제무용: 「평양에서 열리는 국제무용리사회 제10차총회, 국제무용토론회, 자모식무용표기법국제강습」, 『로동신문』, 1992. 9. 25.

군사무용: 무용을 형상 창조의 목적에 따라 구분할 때 사용하는 용어이다. "현대무용은 무용형상창조의 목적과 형상창조의 수법상특성에 따라 체육무용과 군사무용, 성인무용과 아동무용 등으로도 구분"[36]

군중무용: 「군중무용보급을 정상화」, 『로동신문』, 1998. 12. 16.

궁중무용: 궁중에서 행해졌던 무용으로, 현재 북한에는 없는,

........

34 가극과 무용의 관계에 대해서는 박춘애, 「가극에서 무용을 기본형상수단의 하나로 보시고」, 『조선예술』, 2009. 6 참조.

35 안희열, 『주체적 문예리론 연구22 - 문학예술의 종류와 형태』, p.303. "현대무용은 무용형상창조의 목적과 형상창조의 수법상특성에 따라 체육무용과 군사무용, 성인무용과 아동무용 등으로도 구분하며 체육무용은 다시 체조무용과 수중무용, 빙상무용 등으로 세분할 수 있다."

36 위의 글, p.303.

역사적으로 지나간 무용으로 평가한다. "무용에는 력사적인 무용형태로서 전설무용, 궁중무용, 종교무용과 같은 무용종류가들이 있다."[37]

동화무용: 동화의 스토리를 토대로 만든 아동무용. "동화무용은 환상이나 의인화의 수법으로 동화적인 이야기를 담은 아동무용을 말한다. 동화무용은 아동들의 년령심리적특성에 맞게 주로 동식물을 의인화하여 형상한다. 동화무용은 아동무용의 특성에 맞게 춤동작이 표현적이고 간결하며 무용음악과 무대미술도 동화적으로 흥미있게 형상된다. 동화무용은 아동들에게 주위 현상에 대한 탐구성과 진취성, 미래에 대한 크나큰 포부를 가지도록 교양하며 계급교양과 공산주의도덕교양에 크게 이바지한다."[38]

무용극: 극적인 내용으로 구성된 무용 작품을 일컫는다. 「조선 인민의 아름다운 감정 세계를 말하여 주는 훌륭한 민족 예술 – 무용극 '심청전'에 대한 체코슬로바키야 인형극단 단장의 감상담」, 『로동신문』, 1955. 6. 8; 「최승희 작 무용극을 재연 – 〈사도성의 이야기〉, 50년 만에 부활」, 『조선신보』, 2009. 8. 2.

무용극예술: 「무용극예술과 무용극 원본」, 『문학신문』, 1965. 3. 16.

무용예술: 무용을 예술 차원에서 부르는 용어. "오늘 우리 무용예술을 담당하고 있는 전체 무용창작가, 무용연기자, 무용평

.......

37 위의 글, p.303.
38 리만순·리상린, 『무용기초리론』, p.129.

론가들 앞에는 금번 당대표자회에서 한 김일성동지의 보고정신
으로 튼튼히 자신을 무장하고 무용예술창조에서 일대 앙양을 가
져오며 그 혁명성과 전투성을 한층 높이기 위하여 창조적 열정
을 다 기울여야 할 전투적과업이 제기되고 있다."[39]

무용조곡: 여러 개의 무용 소품으로 이루어진 무용 작품. 「군
일치사상의 위대한 생활력을 보여주는 예술적 화폭(무용조곡
《장군님 받들어 국민은 한마음》에 대하여)」, 『로동신문』, 1995.
2.4.

민간무용: 민간에서 행해졌던 무용을 일컫는 용어이다. "농
악무는 민간무용의 하나로서 군중성이 있고 락천적이며 흥미있
는 좋은 무용입니다."[40]

민속무용: "원래 민속무용은 일정한 지역을 단위로 하여 살
아온 사람들의 로동생활과 독특한 생활풍습을 반영하여 만들
어지고 발전하여온 무용이다."[41] 북한 동해안 지역의 민속무용
으로는 「돈돌라리춤」, 「북청사자춤」, 「넉두리춤」, 「마당놀이춤」,
「락망(어부춤)」, 「새우뜨는 춤」, 「미역따는 춤」, 「굴따는 춤」, 「모
군춤」, 「삼삼이춤」, 「삼대춤」 등이 있다.

민속무용조곡: 「조선로동당 중앙위원회 정치국 상무위원회
김정일동지께서 민속무용조곡《계절의 노래》공연을 관람하시

.......

39 최승희, 「창조적 정신과 노력 – 무용소품창작문제를 중심으로」, 『문학신문』, 1966. 11. 22.
40 김일성, 「문화선전사업을 개선강화하는데서 나서는 몇가지 문제에 대하여 – 문화선전성
 책임일군들과 한 담화 1956년 3월 1일 –」, 『김일성저작집10(1956. 1-1956. 12)』, 조선로
 동당출판사, 1980, p.103.
41 김정애, 「북청일대 민속무용과 그 분포에 영향을 준 몇가지 요인」, 『조선예술』, 2009. 5.

였다」, 『로동신문』, 1992. 12. 30; 「민족문화유산을 활짝 꽃피우는 예술집단(국립민족예술단 창작가, 예술인들, 당의 의도는 창작의 지침, 민속무용조곡을 우리식으로)」, 『로동신문』, 1997. 7. 15; 「민속무용조곡《평양성사람들》에 대한 주체적문예사상연구토론회 진행」, 『로동신문』, 1997. 8. 26.

민족무용: "언어를 기본적인 형상 수단으로 하는 문학에 있어서 매개 나라 민족 문학이 다른 민족 문학과 구별되는 자기의 고유한 민족어와 표현 기법을 가지고 있듯이 인체의 동작을 기본적인 형상 수단으로 하는 무용예술에 있어서도 매개 나라 민족 무용은 자기의 고유한 민족 무용 동작과 표현 기법을 가지고 있다."[42]

민족무용극: 「우리 민족 무용극 발전에 있어서 새로운 기여」, 『로동신문』, 1954. 11. 17[43]; 「민족 무용극 옥란지의 전설을 가지고 초대 공연 진행」, 『로동신문』, 1958. 4. 18.

민족무용예술: 「민족 무용 예술의 새로운 정화-조선로동당 창건 20주년 경축 전국 예술 축전 무용 부문 심사를 마치고-」, 『문학신문』, 1965. 9. 10.

민족음악무용서사시: 「〈중국공산당창건 70돐에 즈음하여〉 중국지도간부들이 민족음악무용서사시《동탑의 노래》관람」, 『로동신문』, 1991. 6. 30.

반동무용(반동적 무용): 자본주의 무용을 부정적으로 표현

....

42 최승희, 「조선 무용 동작과 그 기법의 우수성 및 민족적 특성」, 『문학신문』, 1966. 3. 22.
43 '무용극 사도성의 이야기'에 관한 기사.

한 용어로 육체미를 추구하면서 날라리화된 무용이다. "오늘 자본주의나라들과 수정주의를 하는 나라들에서 류포되고있는 반동적무용은 제국주의자들의 문화적침투의 도구로 리용되면서 사람들을 부화타락하게 만들고 극단한 개인주의와 향락에로 이끌고 있다. 반동무용은 그 사상적내용이 반동적일뿐아니라 률동형상에서도 인간의 존엄과 건전한 모습을 깨뜨리는 기형화된 동작으로 이루어져있다."[44]

발레: "발레는 중세구라파에서 발생하여 류행된 무용형태로서 그 발전과 전이과정에는 무용소품과 무용극, 무용조곡 등이 포괄되지만 그것들은 다시 형상수단리용과 구성형식상 특성, 출연하는 인원수 등에 의하여 여러 가지 종류와 형태로 세분되게 된다."[45]

발레무용: "발레무용은 자기의 독특한 기교체계를 가지고 있다. 발레무용의 기교체계는 오래동안 내려오면서 전문가들에 의하여 다듬어지고 일반화되는 과정에서 보편화되게 되었다."[46]

발레무용극 : "발레는 자기의 독특한 기교체계와 형상수법을 가지고있다는 측면에서 고유한 특성이 있지만 극적인 생활내용과 사건을 극적인 구성속에서 무용률동적으로 형상한다는 의미에서 넓게는 무용극에 속한다. 이런 의미에서 발레를 발레무용극이라고도 한다."[47]

........

44 리만순·리상린, 『무용기초리론』, pp.13-14.

45 안희열, 『주체적 문예리론 연구22 – 문학예술의 종류와 형태』, p.303.

46 장은미, 「발레무용기초동작훈련에서 제기되는 문제」, 『조선예술』, 2009. 3.

47 안희열, 『주체적 문예리론 연구22 – 문학예술의 종류와 형태』, p.310.

빙상무용: 체조무용, 수중무용과 같이 체육무용의 하위 갈래로, 스케이트를 신고 얼음 위에서 진행하는 무용이다. "빙상무용은 스케트를 신고 얼음우를 지치면서 예술적기교를 보여주는 무용이다. 빙상무용은 여러가지 속도로 달리면서 다양한 기교동작으로 우아하고 선명한 조형미를 보여준다. 빠른 속도로 회전하다가 얼음우로 지쳐나가는것과 같은 기교동작은 빙상무용에서만 볼수 있다. 빙상무용은 오늘 청소년들을 비롯한 광범한 근로자들 속에서 커다란 인기를 끌고 있다. 우리는 빙상무용을 우리 인민의 미감에 맞게 발전시켜 인민의 문화정서생활과 무용예술 발전에 이바지하도록 하여야 한다."[48]

성인무용: 어린이들이 하는 무용과 대비하는 용어로, 성인들이 하는 무용을 말한다. 학술적으로 무용의 유형을 구분할 때 사용하기는 하지만, 기사나 기타 문헌에서는 많이 사용하지 않는다. "현대무용은 무용형상창조의 목적과 형상창조의 수법상특성에 따라 체육무용과 군사무용, 성인무용과 아동무용 등으로도 구분하며 체육무용은 다시 체조무용과 수중무용, 빙상무용 등으로 세분할 수 있다."[49]

수중무용: 체조무용, 빙상무용과 같이 체육무용의 하위 갈래로, 물속에서 진행하는 무용이다. "수중무용은 물에서 수영동작을 예술적률동과 조화롭게 결합시켜 아름다운 조형적인 구도를 펼쳐보인다. 우리는 수중무용을 발전시켜 우리 나라의 무용예술

.......
48 김정일, 『무용예술론』, 조선로동당출판사, 1992, p.57.
49 안희열, 『주체적 문예리론 연구22 – 문학예술의 종류와 형태』, p.303.

을 더욱 높은 수준으로 발전시키고 인민의 문화정서생활을 더욱 풍만하게 하여야 한다."[50]

수중체조무용: 「수중체조무용모범출연 관람」, 『로동신문』, 2011. 3. 25.[51]

아동무용: 성인들이 하는 무용과 대비하는 용어로, 아동들의 무용이다. 학술적으로 무용의 유형을 구분할 때 사용하기는 하지만, 기사나 기타 문헌에서는 잘 보이지 않는다. "현대무용은 무용형상창조의 목적과 형상창조의 수법상특성에 따라 체육무용과 군사무용, 성인무용과 아동무용 등으로도 구분하며 체육무용은 다시 체조무용과 수중무용, 빙상무용 등으로 세분할 수 있다."[52]

예술무용: 예술로서의 형식을 갖춘 본격적인 장르로, 무용을 의미한다. 북한에서는 예술무용이 항일혁명 투쟁 시기에 완성되었다고 본다. "우리 나라에서 참다운 인민적이며 혁명적인 군중예술과 예술무용의 혁명전통은 영광스러운 항일혁명투쟁시기에 이룩되였다."[53]

옛날무용: 「〈사진〉 옛날무용: 날개달린 룡마」, 『로동신문』, 1986. 1. 1.

원시무용: 오래 전에 인류가 창작한 무용으로, 단편적인 몸

........

50 김정일, 『무용예술론』, p.58.
51 「수중체조무용모범출연 관람」, 『로동신문』, 2011. 3. 25. "수중체조무용모범출연이 24일 창광원에서 진행되였다."
52 안희열, 『주체적 문예리론 연구22 – 문학예술의 종류와 형태』, p.303.
53 위의 책, p.297.

짓이나 행동에서 말과 소리가 동반된 생활의 한 부분이었으며, 유치한 육체적 움직임이었다고 본다. "원시무용의 흔적은 원시인들의 수렵생활과 련결되여있고 그들의 소박한 생활과 미적정서가 반영되여있는 동물춤을 통해서도 많이 표현된다."[54]

음악무용대공연: 설화와 다양한 형태의 합창, 무용이 어우러진 대규모의 종합 공연이다. 「절세위인의 불멸의 선군혁명령도 업적에 대한 영원한 칭송의 무대 – 위대한 령도자 김정일 동지께서 선군혁명령도의 첫 자욱을 새기신 50돐 경축 음악무용대공연 〈선군승리 천만리〉 진행」, 『문학신문』, 2010. 8. 26.

음악무용극: "음악무용극《밝은 태양아래》도 잘된 작품이므로 영화로 만들면 좋을 것입니다."[55]

음악무용서사시: "음악무용서사시형식은 1950년대말경에 공화국창건 10돐을 기념하여 위대한 수령님의 혁명력사를 무대적화폭으로 펼쳐보인 음악무용서사시《영광스러운 우리 조국》의 창조공연으로 그 서막이 올랐다."[56]

음악무용서사시극: "우리 식의 새형의 가극창조에 련이어 우리 식의 새로운 무대종합예술형식이 처음으로 창조된 것은 인민군예술단체들에서 창조공연되여 군인들과 인민들 속에서 커다란 사상정서적감화력을 불러일으킨 음악무용서사시극형태이

.......

54 위의 책, p.291.
55 김일성, 「우리의 문학예술을 한계단 더 높이 발전시키자 – 연극, 영화 예술인들과 한 담화 1963년 10월 29일」, 『김일성저작집17(1963. 1~1963. 12)』, 조선로동당출판사, 1982, p.480.
56 안희열, 『주체적 문예리론 연구22 – 문학예술의 종류와 형태』, p.318.

다.”[57]

음악무용이야기: 음악과 무용이 결합된 대규모 공연예술로, 음악무용서사시극에 이어서 1970년대 중엽에 창작된 무대종합예술이다. “음악무용서사시극형태의 출연에 뒤이어 1970년대중엽에 우리 식의 무대종합예술형태로 출연한것이 음악무용이야기형식이다. 음악무용이야기형식은 당의 은혜로운 해빛아래 찬란히 꽃피는 우리 나라 사회주의제도에 대한 송가인《락원의 노래》의 창작에 의하여 독자적인 예술무대로 출현하게 되었다.”[58]

음악무용종합공연: 「음악무용종합공연 진행」, 『로동신문』, 2011. 4. 26.[59]

일반민속무용: 민속무용을 탈춤과 대비하여 부르는 용어. “일반민속무용과 달리 각이한 신분과 개성을 가진 30명이상의 많은 인물들이 등장하는 탈춤에서는 계층별에 따르는 계별적인 물들의 사회적신분과 성격적특질 등이 주로 가면과 차림에 의해 직관적으로 뚜렷이 표현된다.”[60]

전설무용: 오래 전부터 내려오던 전설적인 내용을 기본으로 만든 무용이다. “전설무용은 오랜 옛날부터 전해져내려오는 전설적인 내용을 예술적률동으로 형상화한 무용예술이다. 하늘의

........

57 위의 책, p.317.

58 위의 책, p.317.

59 「음악무용종합공연 진행」, 『로동신문』, 2011. 4. 26. “영웅적조선인민군창건 79돐경축 만수대예술단 음악무용종합공연이 25일 동평양대극장에서 진행되었다.”

60 김연희, 「봉산탈춤과 강령탈춤의 가면, 차림」, 『조선예술』, 2009. 10.

팔선녀가 금강산팔담에 내려와 놀다가 올라갔다는 전설적인 이 야기에 기초하여 만든 무용《금강선녀》는 우리 나라 전설무용의 대표적인 작품이다."[61]

장편무용극: "장편무용극들인《사도성》,《계월향》,《유격대 의 딸》등 애국적인 력사적소재를 가지고 다양한 무용형식을 창 작도입하여 조선민족무용사를 풍부히 하고 현대조선민족무용 발전의 기초를 마련하는데 많은 기여를 하였다."[62]

전설무용극: 「중국친선대표단이 전설무용극《봉선화》공연 을 관람」,『로동신문』, 1996. 7. 12.

조선무용: "무용배우들은 발레무용기초동작훈련을 강화하 여 조선무용을 더 잘 형상하기 위한 육체적 및 예술적 준비를 더 욱 튼튼히 갖추어 나가야 한다."[63]; 「인간의 아름다움과 건전한 의지를 잘 반영하고있는 조선무용은 세계무용이 어떻게 발전하 여야 하는가를 보여준 모범이다」,『로동신문』, 1973. 3. 26.

조선무용예술: "백두산위인들의 따사로운 품속에서 값높은 삶을 누려온 사람들속에는 조선무용가동맹 중앙위원회 초대위 원장이였던 인민배우 최승희선생도 있다. 조선무용예술의 1번 수였으며 조선의 3대녀걸중의 한사람으로 령도자와 인민의 추 억속에 깊이 새겨져있는 그는 조선춤의 기초를 마련한 것으로 우리 무용사에 뚜렷한 자욱을 새기였다."[64]

........

61 안희열,『주체적 문예리론 연구22 -문학예술의 종류와 형태』, p.303.

62 장영미,「현대조선민족무용발전의 기초를 마련하는데 기여한 최승희」,『민족문화유산』, 과 학백과사전출판사, 2007. 2, p.22.

63 장은미,「발레무용기초동작훈련에서 제기되는 문제」.

종교무용: 종교를 주제로 한 무용으로, 현재 북한에는 없는, 역사적으로 지나간 무용으로 평가한다. "무용에는 력사적인 무용형태로서 전설무용, 궁중무용, 종교무용과 같은 무용종류가들이 있다."[65]

주체무용예술: 「주체 100년사에 빛나는 명작 주체무용예술의 본보기 – 4대 무용」, 『로동신문』, 2012. 1. 29.

체조무용: 수중무용, 빙상무용과 같이 체육무용의 하위 갈래로, 무용을 형상 창조의 목적에 따라 구분할 때 사용하는 용어이다. 체조무용은 체조와 무용을 결합했다는 의미도 있지만 주로 지상에서 이루어지는 체육적 목적의 무용을 말한다. "현대무용은 무용형상창조의 목적과 형상창조의 수법상특성에 따라 체육무용과 군사무용, 성인무용과 아동무용 등으로도 구분하며 체육무용은 다시 체조무용과 수중무용, 빙상무용 등으로 세분할 수 있다."[66]

체육무용: "체육무용은 체육과 무용이 결합되어 이루어진 무용이다. 체육무용은 체육동작을 예술적률동으로 형상하면서 무용의 한 종류로 발생하였다. 체육무용은 주로 청소년을 대상으로 한 교육활동에서 사용한다."[67]

항일혁명무용: 항일혁명 투쟁 시기에 창작, 공연된 무용으로, 유격대원들과 인민들의 전투적인 생활과 정서를 담고 있다. 춤

.......
64 「은혜로운 품속에서 값높은 삶을 누려온 세계적인 무용가」, 『로동신문』, 2011. 11. 24.
65 안희열, 『주체적 문예리론 연구22 – 문학예술의 종류와 형태』, p.303.
66 위의 책, p.303.
67 김정일, 『무용예술론』, p.56.

동작과 춤 구성이 간결하고 통속적이면서 우아하고 부드러운 것
이 특징이다. "항일 혁명투쟁시기에 창작공연된 항일혁명무용
은 형식에 있어서도 자기의 고유한 특성을 가지고 있다. 항일혁
명무용의 예술적특징은 무엇보다도 형식에서 통속적이다."[68]

현대무용: 예전의 무용과 대비되는 개념으로 사용하는 용어
로, 과거의 무용 중에서도 긍정적으로 평가하는 민속무용과 구
분하기 위한 용어이나 북한에서 현대무용과 고전무용을 구분하
지 않기 때문에 실제 문헌에서는 거의 보이지 않는다. '현대조선
민족무용'과 동일한 의미로 사용된다. 북한에서 현대무용과 대
비되는 개념으로는 민간무용, 승무, 무당춤, 궁중무용, 기생무 등
이 있다. 이러한 무용의 춤동작을 최승희가 깊이 파고들어 민족
적 정서가 강하고 우아한 춤가락을 찾아냈다고 평가한다. 남한
에서 사용하는 '고전무용'이라는 용어는 보이지 않는다. 북한에
서 현재 연행되고 있는 무용은 조선무용, 민족무용, 주체무용으
로 표현된다. '현대무용'은 학술적으로 예전의 무용과 구분하는
학술적인 용어로 사용이 제한되어 있다. "현대무용은 무용형상
창조의 목적과 형상창조의 수법상특성에 따라 체육무용과 군사
무용, 성인무용과 아동무용 등으로도 구분하며 체육무용은 다시
체조무용과 수중무용, 빙상무용 등으로 세분할 수 있다."[69]

현대조선민족무용: 오늘날의 북한 무용을 과거와 대비하여
사용하는 용어이다. 민족무용문화의 유산을 바탕으로 현대적 춤

.......

68 김명철, 「항일혁명무용의 예술적특징」, 『천리마』, 2004. 3.
69 안희열, 『주체적 문예리론 연구22 – 문학예술의 종류와 형태』, 문학예술종합출판사, 1996,
 p.303.

가락과 춤동작 등으로 완성된 오늘날의 북한 무용을 일컫는다. "최승희는 조선의 민족무용을 현대화하는데 성공하였다. 그는 민간무용, 승무, 무당춤, 궁중무용, 기생무 등의 무용들을 깊이 파고들어 거기에서 민족적 정서가 강하고 우아한 춤가락들을 하나하나 찾아내어 현대조선민족무용발전의 기초를 마련하는데 기여하였다."[70]

이 외에도 무용과 관련된 용어로 '조선춤'의 특징과 관련된 것이 있다. 조선춤의 특징은 여러 가지이나 가장 크게는 '춤가락'을 들 수 있다. 북한에서는 춤가락에 '현대춤동작', '민속춤동작', '결합춤동작'의 세 가지가 있다고 규정한다.

현대춤동작은 "우리 시대 인민들의 사상감정과 생활을 담고있으며 현시대에 새롭게 창조된 춤동작"이다. 현대춤동작에서 가장 중요한 것은 항일혁명 투쟁 시기에 창작된 혁명무용동작과 이를 계승·발전시켜 창조된 춤동작이다. "현대춤동작가운데서 가장 중요한 자리를 차지하는것은 위대한 수령님께서 조직령도하신 항일혁명투쟁시기에 창조된 혁명무용동작들과 그것을 빛나게 계승발전시킨 춤동작들이다. 여기에는 밀림걷기, 밀림뛰여가기, 수건춤동작 등과 그를 계승발전시켜 새롭게 창조된 춤동작들, 즉 무용《조국의 진달래》와《눈이 내린다》등에서 빨찌산녀대원들의 아름답고 혁명적 기백에 차넘치는 춤동작들이 속하게 된다. 이러한 춤동작들은 현대무용동작의 가장 고귀한 재부로 될뿐아니라 혁명무용예술창조에서

........

70 김일성, 『김일성저작집』 49, 조선로동당출판사, 1997, p.56.

튼튼한 밑천으로 된다."[71] 「총동원가춤」, 「기병대춤」, 「무장춤」, 「붉은 수건춤」,[72] 「재봉대원춤」, 「나무껍질춤」 등의 혁명무용이 북한에서는 항일혁명 시절 유격대원들의 춤동작을 기초로 하여 창작된 무용이다.[73]

민속춤동작은 "여러 지방의 민속무용동작들을 발굴정리하여 오늘의 민속무용창조에 리용되고있는 춤동작"을 말한다. 민속춤동작에서 중요한 것은 율동과 가락, 소도구와 의상 등에서 지방적인 특색과 고유한 성격을 분명하게 지키는 것이다.[74]

결합춤동작은 현대춤동작과 민속춤동작을 밀접하게 결합시킨 춤동작이다. "지난 시기 춤동작들의 고유한 특징과 현대적인 춤동작의 특징이 밀접히 통일"된 춤동작으로, "두 춤동작의 고유한 특징들을 다 가지고 있"는 것이 특징이다.[75] 결합춤동작은 "춤동작의 모

.......

71 리만순·리상린, 『무용기초리론』, p.39.
72 「붉은 수건춤」은 김일성의 뜻을 받들어 김정숙이 지도한 무용이라고 한다. 이와 관련해서는 박혜경, 「몸소 완성시켜주신 혁명무용 《붉은 수건춤》」, 『조선예술』, 2009. 6 참조.
73 혁명무용에 대해서는 박성심, 「항일유격대원들의 락천적생활을 반영한 혁명무용 《재봉대원춤》」, 『조선예술』, 2009. 8 참조.
74 리만순·리상린, 『무용기초리론』, pp.40-41. "민속춤동작의 특징은 우선 률동과 가락에서 자기의 지방적인 특색을 뚜렷하게 띠고있는것이다. 실례로 민속무용 《돈돌라리》에서 두 팔을 겹서 올리는 동작과 손목돌리는 동작들은 동해안지방의 세태풍속을 반영한 춤동작이며 민속무용 《룡강기나리》에서 벼가을하는 동작과 두팔을 안으로 틀어모으는 동작들은 서해안지방의 로동생활을 반영한 춤동작으로서 특색을 가진다. 이러한 춤동작들은 동작의 가락과 모양에서뿐아니라 음악장단에서도 자기의 고유한 특색을 가지게 된다. 민속춤동작들은 또한 소도구와 의상 갖춤에서도 특색을 가지고있다. 그러므로 민속춤동작에서는 동작의 모양과 음악, 의상, 소도구에서 지방적인 특색과 자기의 고유한 성격을 가지지 못하면 민속춤으로서의 얼굴을 살릴수 없다."
75 위의 책, pp.41-42. "결합춤동작의 특징은 우선 현대적이면서 민족적색채가 진한것이다. 결합춤동작은 말그대로 지난 시기 춤동작들의 고유한 특징과 현대적인 춤동작의 특징이 밀접히 통일된것인만큼 두 춤동작의 고유한 특징들을 다 가지고 있다. 무용 《만풍년》이

양과 성격은 지난 시기의 춤동작 특징이 강하지만 사상정서적인 내용은 현재 인민의 사상감정, 현대적 생활감정을 표현"한다. 결합춤 동작은 "오늘 우리 인민의 행복하고 보람찬 생활감정을 민족적정서가 강한 율동으로 그려낼 수 있기 때문에 농업근로자들의 생활과 기쁨, 사회주의제도를 찬양하며 인민의 행복한 생활과 기쁨을 노래하는 무용" 창작에 많이 이용된다. 또한 조선춤의 중요한 특징을 "시각적으로 아름답고 화려한 화폭을 펼쳐 보이는 것"으로 규정한다.

4. 시기별 민족무용 관련 개념의 흐름

1) 광복 이후~1950년대

북한에서 민족무용에 대한 논의와 필요성이 제기된 때는 광복 직후였다. 광복 이후 문화예술 분야에서 제기된 일차적인 문제는 민족문화 건설이었다. 민족문화예술 건설에서 강조된 것은 일제 강점기 동안 잃어버렸던 민족문화유산을 살려 내는 것이었다. 무용 분야에서도 예외가 아니었다. 김일성은 민족무용을 비롯하여 일제의 민족문화 말살 정책에 의해 짓밟혔던 민족문화를 살려 낼 것을 주문했다. 다른 분야와 마찬가지로 민족문화를 규정하는 조건은 두 가지였다. 하나는 민족성이었고, 다른 하나는 현대성이었다. 민족문화와 민

나《손북춤》에서 보여주는바와 같이 이 무용의 춤동작들은 지난 시기 농악무계통의 춤동작에 기초하여 창작되었지만 오늘 우리 인민의 감정에 맞게 훌륭히 형상되어 우리 시대의 성과작들중의 하나로 되고 있다."

족 고유성을 강조했지만 사회주의 교양에 목적이 있었기 때문에 '주체시대 인민의 요구'라는 현 시대에 맞아야 한다는 것을 요구했다.

민족성과 현대성에 대한 이론은 문건을 통해서 확인된다. 민족무용이라는 용어가 등장한 문건으로는 김일성이 1947년 4월 30일 보안간부훈련대대부협주단 지도일꾼 및 배우들과 한 담화인 「혁명군대의 참다운 문예전사가 되라」가 있다.

우리 나라의 고유한 민요와 민족무용을 발전시켜야 합니다. 우리의 민족문화예술가운데는 우리 인민의 감정에 맞으며 우리 인민의 슬기로운 애국투쟁을 형상한 좋은 작품들이 많습니다. 특히 우리 나라의 춤은 고상하고 아름답고 기백이 있어 좋습니다. 지난날에는 일제놈들이 우리의것을 못하게 하여 우리의 노래 하나 마음대로 부르지 못했지만 이제는 우리의것, 조선의것을 해야 하지 않겠습니까. 우리가 민족 문화와 예술을 살리지 않으면 앞으로 우리의것은 영영 없어지고말것입니다. 우리는 우리 나라의 고유한 민족문화유산가운데서 낡고 뒤떨어진것은 대담하게 버리고 진보적이며 인민적인것은 적극 찾아내여 살려야 합니다. 그리고 다른 나라의 문학예술가운데서도 조선사람의 감정에 맞는 진보적인것은 받아들여 우리의 민족문화예술을 발전시켜야 하겠습니다.[76]

.......

76 김일성, 「혁명군대의 참다운 문예전사가 되라 – 보안간부훈련대대부협주단 지도일군 및 배우들과 한 담화, 1947년 4월 30일」, 『김일성저작집3(1947. 1-1947. 12)』, 조선로동당출판사, 1979, pp.260-261.

이 글에서 김일성이 강조한 점은 "우리 나라의 고유한 민요와 민족무용을 발전"시켜야 한다는 것이었다. 김일성은 "우리 나라의 고유한"을 강조했지만 모든 민족적인 것이 대상이 된 것은 아니었다. 고유한 민족문화유산 가운데서 낡고 뒤떨어진 것을 버리고 진보적인 것을 찾아내어 살릴 것을 요구했다. 구체적인 대상은 "우리의 민족문화예술가운데 우리 인민의 감정에 맞으며 우리 인민의 슬기로운 애국투쟁을 형상한 좋은 작품"이다. 민족문화유산을 강조하는 목적이 인민을 위한 계급 교양에 있었기 때문에, 인민들의 계급의식을 높일 수 있는 민족문화유산만이 계승의 대상이 되었다.

전통문화와 관련하여 계급성을 강조하는 것은 민족문화를 어떻게 보느냐에 대한 입장이 계급성을 띨 수밖에 없다고 보기 때문이다. 부르주아 지배 하의 민족문화는 "민족주의 독소로써 대중을 중독시키며 부르죠아지의 지배를 공고화하려는 목적을 가진, 그 내용에 있어서 부르죠아적이며 형식에 있어 민족적인 문화라면, 프로레타리아트 독재하에서의 민족문화는 사회주의와 국제주의 정신으로 대중을 교양하려는 목적을 가진, 내용에 있어서 사회주의적이며 형식에 있어 민족적인 문화"[77]이다.

민족문화라고 하더라도 어떤 계급에 의해 건설되느냐에 따라서 그 성격이 달라진다고 보는 것이다. 북한에서의 민족문화 건설은 철저하게 사회주의적 내용을 따라야 하고, 노동계급의 '당성', '계급성', '인민성'에 입각하면서도 조선의 현실을 반영한 '항일혁명 투쟁'의 원칙을 따라야 한다는 것을 강조한다.

........

77 『조선로동당의 문예정책과 해방후 문학』, p.53.

김일성은 1948년 2월 8일 무용연구소 교원과 학생들에게 한 훈시에서 민족무용 발전을 위한 무용연구소의 역할에 대해 언급했다. 김일성이 민족무용 발전을 위해서 요구한 것은 "우수한 민족무용 유산을 발굴하기 위하여 적극 노력"하면서 "옛날부터 인민들이 사랑하고 즐겨추던 좋은 춤을 많이 찾아"내야 한다는 것이었다. 현대성에 대한 요구는 이렇게 발굴된 우수한 민족문화를 "오늘의 현실에 맞게 더욱 발전"시키는 것이다. 여기서 '오늘의 현실'이란 "발전하는 조국의 현실과 새생활을 창조하는 인민들의 요구에 부합"하는 것이다. 민족성과 함께 현대성을 강조한 이유는 "우리의 예술은 철저히 인민을 위하여 복무하는 참다운 인민적인 예술, 로동계급적인 예술"이 되어야 하기 때문이었다.[78]

북한에서 민족문화 건설의 핵심은 '새로운' 것이었다. 김일성은 1951년 1951년 6월 30일 작가, 예술가들과의 담화를 통해 '문학예술의 몇가지 문제'를 지적하면서 민족문화 건설의 방향을 제시했다. 민족문화의 계승이라고 해서 과거의 모든 것을 그대로 수용하는 것은 잘못된 생각이라고 못 박았다. "오늘의 조선인민은 일제시대의 조선인민도 아니며 리조 봉건시대의 조선인민도 아니기" 때문에 "우리 민족역사에서 일어난 이와 같은 위대한 전변을 문학예술작품에 반영"해야 한다는 것이었다. 따라서 민족문화 건설 사업은 "우리 민족에게 고유한 우수한 특성을 보존하는 동시에 새생활이 요구하는 새로운 리듬, 새로운 선률, 새로운 률동을 창조"하는 사업이어야

........

78 김일성, 「우리 인민의 정서와 요구에 맞게 민족무용을 발전시키자 - 작가, 예술가들과의 담화 1951년 6월 30일 - 」, 『김일성저작집4(1948. 1-1948. 12)』, 조선로동당출판사, 1979, pp.108-111.

한다고 했다.[79]

　　민족무용을 발전시키는데서 예술적으로 해결하여야 할 문제
들이 많습니다. 원래 우리나라 민족무용은 인민적인 무용으로서
우아하고 아름다우며 률동이 풍부한 것이 특징인데 지금 우리
배우들이 하는 무용을 보면 률동에서 단조로운감을 줍니다. 이
것은 민족무용의 고유한 률동에 대한 발굴사업과 연구사업을 잘
하지 않는 것과 주요하게 관련되여있습니다. 우리는 민족무용의
우아하고 아름다운 우점을 잘 살리면서 률동에 대한 발굴사업과
연구사업을 심화시켜 민족무용의 률동을 더욱 풍부화하여나가
야 하겠습니다.[80]

.......

79　김일성, 「우리 문학예술의 몇가지 문제에 대하여 - 무용연구소 교원, 학생들에게 한 훈시
　　1948년 2월 8일 - 」, 『김일성저작집6(1950. 6-1951. 12)』, 조선로동당출판사, 1980, p.405.
　　"과거의 모든 민요를 그대로 부르는 것이 민족문화의 계승이라고 생각하는 사람들이 있는
　　데 이것은 잘못입니다. 이러한 경향은 우리 민족문화발전의 기본로선과 배치되는 것입니
　　다. 민요, 음악, 무용 등 각 부면에서 우리 민족에게 고유한 우수한 특성을 보존하는 동시에
　　새생활이 요구하는 새로운 리듬, 새로운 선률, 새로운 률동을 창조하여야 하며 우리 인민
　　이 가지고있는 풍부하고 다양한 예술형식에 새로운 내용을 담을줄 알아야 합니다." 김일
　　성, 「우리 예술을 높은 수준에로 발전시키기 위하여 - 세계청년학생예술축전에 참가하였
　　던 예술인들앞에서 한 연설 1951년 12월 12일 - 」, 『김일성저작집6(1950. 6-1951. 12)』,
　　조선로동당출판사, 1980, p.521. "예술은 반드시 인민대중속에 깊이 뿌리를 박아야 합니
　　다. 작곡가, 극작가, 음악가, 무용가, 연기자들은 반드시 인민들의 생활을 깊이 연구하여야
　　하며 창작사업에서 인민들이 창조하고 인민들의 감정과 숙망을 옳게 반영한 민족고전과
　　인민가요들을 널리 리용하여야 하겠습니다."
80　김일성, 「문화선전사업을 개선강화하는데서 나서는 몇가지 문제에 대하여 - 문화선전성
　　책임일군들과 한 담화 1956년 3월 1일 - 」, 『김일성저작집10(1956. 1-1956. 12)』, 조선로
　　동당출판사, 1980, p.103.

민족문화의 핵심인 민족 고유성과 현대성은 1950년대 후반에 이르면서 '계급성'의 문제로 급격히 전환되었다. 정치적으로 북한 내부의 가장 치열한 권력 투쟁이었던 '8월 종파사건'이 발생한 이후 김일성 중심으로 권력이 집중되었다. 민족문화에서 민족 고유성보다는 계급성 문제에 중점이 놓였다. 민족무용 사업으로 극찬을 받았던 최승희도 "자본주의냄새가 나는 예술인, 다시말하여 개인의 리익과 출세를 위하여 춤을 추고 노래를 부르는 예술인"으로 낙인찍혔다. 개인의 이익과 공명을 앞세우는 행동을 했다며 비판의 대상이 되었다.[81] 직접적인 비판의 대상이 된 것은 1958년에 공연한 무용극 「백향전」이었다.[82] 북한 무용계의 핵심 인물이었던 최승희가 비판을 받은 이후 민족무용이라는 이름 아래 무용가에 대한 정치교양 사업이 강화되었고, 무용 공연에도 역시 예술성보다는 계급 교양, 공산주의 사상 교양을 위한 목적성이 강조되었다.

........

81　김일성, 「작가, 예술인들 속에서 낡은 사상잔재를 반대하는 투쟁을 힘있게 벌릴데 대하여 - 작가, 예술인들 앞에서 한 연설 1958년 10월 14일 - 」, 『김일성저작집12(1958. 1-1958.12)』, 조선로동당출판사, 1981, p.553.

82　위의 글, pp.553-554. "무용극《백향전》에 결함이 많고 이 작품에 대한 관중들의 여론도 나쁘기때문에 당에서 의견을 주었습니다. 무용극《백향전》의 안무가는 마땅히 당의 옳바른 지적과 대중의 의견을 허심하게 받아들이고 자기의 작품을 검토하여야 할 것입니다. 그러나 그는 그렇게 할 대신 당의 의견을 못마땅하게 여기면서 당의 문예정책과 당의 지도에 대하여 시비하고있습니다. 그의 이와 같은 행동은 우연히 나온 것이 아닙니다. 그는 오래전부터 자본주의사상에 물젖어있었으며 그의 교만한 행동은 모두 여기로부터 나온 것입니다. 우리는 그가 자본주의사상잔재를 버리고 당과 혁명을 위하여, 인민을 위하여 복무하는 예술인이 될 것을 바라면서 13년 동안이나 참을성있게 교양하였습니다. 그러나 그는 당의 신임과 배려를 저버리고 당이 바라는 길과는 다른 길로 더욱 더 멀리 나갔습니다. 그에게서 자본주의사상잔재를 뿌리뽑고 그를 개조하기 위하여서는 문학예술부문일군들이 원칙적이고 동지적인 방조를 주어야 하며 사상투쟁을 강하게 벌려야 합니다."

2) 1960~1970년대

1960년대 북한 무용의 지향은 사상 교양이었다. 무용뿐만이 아니었다. 1960년대 문화 정책의 핵심은 '시대의 요구'에 맞는 '혁명적 문화예술 건설'이었다. '시대의 요구'를 강조했지만 본질은 '주체사상'에 대한 선전과 교양 사업이었다. 6·25전쟁이 끝나고 권력 투쟁의 갈등 속에서 김일성 체제로 권력이 집중되면서 사회주의 교양을 명분으로 한 선전선동 활동이 적극적으로 진행되었다. 문학예술 분야에 대한 김일성과 김정일의 요구와 주문이 이어졌다. 무용에서도 '시대의 요구와 민족적 특성'에 맞는 작품을 창작하여 인민에 대한 교양에 나서야 한다는 것을 강조했다. 교양 사업에서 '민족적 특성'이 강조된 것은 '인민의 정서와 감정'에 맞는 문학예술 작품이어야 했기 때문이다. "문학예술에서 민족적인 것을 바탕으로 하여 인민들의 정서와 감정에 맞게 발전시키는 것은 사회주의적문학예술을 주체적으로 발전시키며 그의 사상교양적기능을 백방으로 높일 수 있는 가장 올바른 길"이 강조되었다.[83]

교양 사업에 대한 강조는 1980년대 후반 이후 조선민족제일주의 이전까지 지속되었다. 인민을 위한 교양 사업에 대한 강조는 1960년대 문예혁명을 통해서 한층 더 강화되었다.[84] 문화예술계에

.......

83 리준영, 「1960년대 문학예술 부문에서 시대의 요구와 민족적특성을 옳게 살려나가기 위한 우리 당의 투쟁」, 『력사과학』, 과학백과사전출판사, 2009. 4, p.54.

84 김일성, 「문화예술총동맹의 임무에 대하여 – 조선문학예술총동맹 중앙위원회 집행위원들 앞에서 한 연설 1961년 3월 4일」, 『김일성저작집15(1961. 1-1961. 12)』, 조선로동당출판사, 1981, pp.39-40. "학교교육이나 정치선전선동만으로는 사람들을 공산주의적으로 교양개조하는 문제를 원만히 풀어나갈수 없습니다. 사람들을 교양개조하는데서 문학예술이

본격 등장한 김정일의 주도로 진행된 문예혁명은 "기존 문학예술의 낡은 틀을 부수고 새로운 시대에 맞는 혁명적 문학예술을 건설"하는 것이었다. 문예혁명에서 강조한 새로운 혁명적 문학예술은 '항일무장 혁명 투쟁' 시기의 문학예술의 재현이었다.

> 지난 시기 무용예술가들은 당의 현명한 령도하에 항상 주체확립의 원칙을 고수하고 민족적바탕에 기초하여 혁명적이며 전투적인 작품을 창조하였다.
> 그러나 우리 나라 혁명운동의 급속한 전진속도와 인민들의 장성된 정신적수요에 비추어볼 때 혁명적이며 전투적인 무용작품은 그 량과 질에 있어서 아직도 만족하지 못하다. … (중략) … 우리 무용예술가들은 혁명성과 전투성, 현대성과 민족성이 뚜렷한 독창적인 무용예술을 가지고 조국과 인민에게 복무하며 세계의 혁명적인인민들을 고무하여야 한다. 위력하고 광채로운 혁명적무용예술작품을 창조하는것―이것은 조선무용예술가들앞에 놓여있는 영예로운 임무가 아닐수가 없다.[85]

최승희는 당의 지도를 받아 무용 예술가들이 민족적 바탕을 기

.......
매우 중요한 역할을 합니다. 좋은 소재를 가지고 소설, 영화, 연극, 무용 같은 예술작품들을 잘 만들면 사람들을 공산주의사상으로 무장시키는데 큰 도움을 줄수 있습니다." 김일성, 「혁명적문학예술을 창작할데 대하여 – 문학예술부문일군들앞에서 한 연설 1964년 11월 7일」, 『김일성저작집18(1964. 1-1964. 12)』, 조선로동당출판사, 1982, p.438. "사람들을 혁명정신으로 교양하는데서 문학, 영화, 연극, 음악, 무용과 같은 문예부문 일군들의 역할은 매우 큽니다."
85 최승희, 「창조적 정신과 노력 – 무용소품창작문제를 중심으로」, 『문학신문』, 1966. 11. 22.

초로 혁명적이고 전투적인 무용 작품을 창작했지만 혁명 속도와 인민들의 요구에 미치지 못했다고 평가했다. 무용 예술가들에게는 "혁명성과 전투성, 현대성과 민족성이 뚜렷한 독창적인 무용예술"을 창작하여 조선 인민과 세계 혁명적 인민을 고무해야 한다고 요구했다.[86] 이러한 요구와 무용계의 노력으로 무용예술 부문에서도 인민의 고유한 춤 율동을 바탕으로 '천리마 시대가 요구하고 민족적 특성이 구현된 우리식의 무용예술의 성과작'으로 평가하는 「눈이 내린다」, 「조국의 진달래」, 「사과풍년」[87]이 나왔다.

민족무용에 대한 논의는 1970년대 들어서면서 '민족문화유산 계승'에 대한 일련의 현지 지도를 통해 민족적 특성에 대한 논의로 전환되기 시작한다.

김일성은 1970년 2월 17일에 과학교육 및 문학예술부문일군협의회에서 한 연설 「민족문화유산계승에서 나서는 몇가지 문제에 대하여」를 통해 민족문화 건설에 대한 방향을 제시했다. 민족문화 건설에서는 민족문화에 대해 부정적으로 보지 말라는 것을 주문했다. "민족문화유산에 대한 평가와 처리에서 이러한 허무주의적태도는 우리의 주체사상과 근본적으로 어긋납니다"고 하면서 강하게 비판했다. 동시에 복고주의에 대해서도 경계했다. "우리는 민족문화유산을 계승발전시키는데서 허무주의를 반대하는 것과 함께 지난날

.......

86 최승희, 「천리마 조선의 혁명적 무용 예술을 더욱 찬란히 빛내기 위하여」, 『문학신문』, 1965. 2. 2. "오늘 우리 인민들은 무용 예술가들에게 그 내용에 있어서 더 혁명적이고 그 형식에 있어서 더 완벽하고 그 사상예술적 힘에 있어서 더 큰 우수한 무용작품들을 더 많이 요구한다. 그러므로 무용 예술가들은 전체 인민들의 처리마절 대진군에 박 맞추어혁명의 시대에 적합한 무용 예술의 미증유의 풍작을 위한 대진군에 들어 서야 한다."

87 리준영, 「1960년대 문학예술 부문에서 시대의 요구와 민족적특성을 옳게 살려나가기 위한 우리 당의 투쟁」, 『력사과학』, 과학백과사전출판사, 2009. 4, p.54.

의 것을 덮어놓고 다 그대로 살리려는 복고주의적경향도 철저히 반대하여야 합니다"고 했다. 과거의 유산을 무턱대고 부정하지 말고 긍정적인 관점에서 해석하면서 새로운 생활에 맞게 민족문화를 건설할 것을 요구한 것이다.[88]

이 글에서는 민족무용에 대한 내용도 상당히 구체적으로 언급했다.

> 옛날춤동작 같은 것도 무턱대고 버려서는 안됩니다. 비록 옛날에 궁중에서나 혹은 절간에서 추던 춤이라 하더라도 조선사람의 감정과 비위에 맞는 것이면 없애지 말아야 하며 그 형식을 계승하여야 합니다.
>
> 례를 들어 《사당춤》같은 것은 살려야 합니다. 그 춤은 보기도 좋고 우리 인민의 감정에 맞는 춤입니다. 그런데 일부 사람들은 《사당》이라는 말의 뜻도 모르고 《사당춤》을 옛날 절간에서 추던 춤이라고 하면서 추지 못하게 하였습니다. 원래 《사당》이라는 말은 절간이라는 뜻이 아니라 광대들의 무리라는 뜻입니다. 옛날에 우리나라에는 배우라는 말이 없었습니다. 옛날에는 춤추고 노래하는 사람들을 가리켜 광대라고 하였습니다. 《사당춤》은 바로 광대들의 춤입니다.
>
> 우리의 민족무용을 더욱 발전시키기 위하여서는 옛날춤동작들을 될수록 많이 살려야 합니다. 춤동작은 많을수록 좋습니다.

.......

88 김일성, 「민족문화유산계승에서 나서는 몇가지 문제에 대하여 – 과학교육및문학예술부문일군협의회에서 한 연설, 1970년 2월 17일」, 『김일성저작집25(1970. 1~1970. 12)』, 조선로동당출판사, 1983, p.27.

춤동작을 하나 얻는 것이 쉬운 일이 아닙니다. 지금 어떤 동무들은 춤동작을 간소화하면서 지난날의 춤동작을 자꾸 없애는데 그러다가는 우리나라의 민족무용형식이 다 없어질수 있습니다.

로동계급의 새로운 문화는 결코 빈터우에서 생겨날수 없습니다. 사회주의적민족문화는 지난날의 문화가운데서 진보적이며 인민적인 것을 계승하여 새생활의 요구에 맞게 발전시키는 기초우에서만 성과적으로 건설될수 있습니다. 사회주의적민족문화건설에서 우리 당이 견지하고있는 일관한 방침은 우리나라 문화와 고유한 민족적형식을 살리면서 거기에 사회주의적내용을 옳게 결합시키는 것입니다.[89]

민족무용을 포함한 민족문화 건설에서는 과거의 것을 부정하는 허무주의적인 태도나 과거의 것을 그대로 살리려는 복고주의적 경향을 극복하고 계급적 입장에서 비판을 통해 문화유산을 보존, 계승하라는 것이다.[90]

민족문화 건설의 원칙은 김정일로 이어지면서 북한 민족문화 정책의 핵심으로 자리 잡았다. 김정일은 "민족문화유산에 대한 올바른 관점과 입장을 가지는 것은 노동계급의 문화 건설에서 나서는 근본문제의 하나"로 규정하면서 올바른 관점을 가져야 한다고 주문했

.......

89 위의 글, p.27.
90 위의 글, p.28. "문화예술의 민족적형식을 옳게 살리기 위하여서는 민족문화유산에 대한 평가와 처리를 매우 신중하게 하여야 합니다. 민족문화유산가운데서 어떤 것을 하나 없애거나 무슨 이름을 하나 고치는 경우에도 개별적일군들이 주관주의적으로 하지 말고 해당 부문 일군들과 학자들이 모여서 신중히 협의하고 널리 토론한 다음에 결정하도록 하여야 합니다."

다. 지난날에 창작한 민족문화에 다소 문제가 있다고 해서 덮어놓고 부정한다면 우리 민족은 아무것도 남는 것이 없는 민족이 된다, 계급적 성격에 맞게 민족문화를 계승·발전 시키는 토대 위에서 새로운 민족문화를 건설해야 한다는 것이다. 이것이 사회주의 민족문화 건설의 원칙이라는 것이다.

우리가 지난날의 문학작품에 봉건적이며 자본주의적인 요소가 있다고 하여 그것은 덮어놓고 다 줴버린다면 우리의 력사에는 남을것이란 하나도 없을것이며 우리 인민은 과거 아무것도 창조해놓은것이 없는 민족으로 될것입니다.

과거가 없는 현재가 있을수 없고 계승이 없는 혁신을 생각할수 없듯이 사회주의민족문학예술은 결코 빈터우에서 생겨나지 않습니다. 사회주의민족문학예술은 지난날의 문학예술가운데서 낡고 반동적인것을 버리고 진보적이며 인민적인것을 시대의 요구와 계급적성격에 맞게 계승발전시키는 토대우에서 건설하고 발전시켜나갈수 있습니다. 이것은 사회주의민족문화건설의 합법칙적과정입니다.[91]

김정일이 강조한 것 역시 김일성 시절부터 강조한 진보적인 문화였다. 김정일은 "우리 선조들이 이룩해놓은 민족문화유산을 그저 허무주의적으로 대할것이 아니라 귀중히 여"기면서 민족문화유산

·······

91 김정일, 「민족문화유산을 옳은 관점과 립장을 가지고 바로 평가 처리할데 대하여 - 조선로동당 중앙위원회 선전선동부 일군들과 한 담화, 1970년 3월 4일」, 『김정일선집(2)』, 조선로동당출판사, 1993, p.54.

을 평가할 때는 그 유산이 만들어진 시대와 사회역사적 환경, 우리 혁명의 요구를 깊이 연구한 기초 위에서 신중하게 해야 한다는 것을 강조했다. 이러한 과정을 통해서 "우리는 민족문화유산가운데서 진보적이며 인민적인것과 낡고 반동적인것을 정확히 갈라내여 진보적이며 인민적인것은 현시대의 미감과 혁명적요구에 맞게 비판적으로 계승"해야 한다는 것이었다.[92]

민족문화의 차원에서 강조된 선택과 계승은 서구 유럽과 비교되는 조선의 예술을 규정하기 위한 과정이었다다. 서구 자본주의 예술이 일부 소수를 위한 타락한 예술이 되었다고 비판하면서 북한 예술은 '고상한 정신예술'이 되었다고 강조했다. 무용에서는 해외 공연을 통해 외국인의 반응을 소개하면서 "구라파무용이 부끄러운 육체예술로 전락되고있다면 조선무용은 고상한 정신예술로 발전하고 있다. 바로 여기에 조선무용과 구라파무용의 근본차이가 있다",[93] "인간의 미적창조물에서 최대의 걸작인 조선무용은 참다운 삶의 의욕과 새희망을 안겨준다",[94] "조선무용은 근로자들을 위한 진정한 예술이다. 거기에는 우리가 동경하는 꿈같은 생활세계가 있다. 나는 조선 인민과 로동자들의 생활, 사회주의나라의 모습을 반영한 조선의 예술을 더 보고싶다"[95]는 인용으로 조선무용의 우수성을 드러내

.......

92 위의 글, p.57.

93 「《조선의 주체예술은 백두산의 숭엄한 기상과 금강산의 신기한 정서와 진달래꽃의 아름다움을 조화롭게 결합한 세계최고봉의 예술》－우리 나라 만수대예술단 무용단 로마시민들의 열광적인 환호속에 두 번째 공연을 성과리에 진행」, 『로동신문』, 1973. 3. 31.

94 「《김일성주석님의 령도밑에 인류최고봉의 주체예술이 활짝 꽃피고있는 사회주의조선이 한없이 부럽다》－우리 나라 만수대예술단 오사까에서 음악무용종합공연을 대성황리에 성과적으로 진행」, 『로동신문』, 1973. 8. 18.

려고 했었다.

3) 1980~1990년대

한반도의 남과 북에서 민족문화는 지향점을 달리하면서 전개되었다. 1985년에 있었던 남북예술단 교환 공연은 분단 이후 남북 사이에 달라진 민족문화의 실체를 확인하는 계기가 되었다. 북한에서 진행된 남한 예술단의 공연에 대한 평가는 가혹했다.[96]

"복고주의, 비관주의, 퇴폐주의, 허무주의로 가득찬 남조선괴뢰 예술단의 공연은 한마디로 말해서 이 세상에서 온갖 추악한 것은 다 긁어다 엮은 것 같은 그런 망측한것이었다.", "민족적분노를 자아내게 한 수치스러운 공연이었다"는 평가 아닌 평가를 받았다.

 그런가하면 갓쓰고 당나귀타던 봉건사회의 무용을 그대로 내놓았다.
 무용《승무》만 보더라도 15세기말의 무용을 그대로 내놓음으로써 지루하고 따분하여 보기조차 힘들지경이었다. 특히 상투에 갓을 쓰고 도포차림을 한 남자무용수들과 족두리에 긴비녀를 꽂은 녀무용수들이 나타나 서로 그러안고 빙글빙글 돌아가는 무

........

95 「《조선예술은 해빛보다 밝고 수정보다 맑으며 장미꽃보다 아름다운 1등급의 예술》《인간의 아름다움과 건전한 의지를 잘 반영하고있는 조선무용은 세계무용이 어떻게 발전하여야 하는가를 보여준 모범이다》- 우리 나라 만수대예술단 무용단 영국인민들의 열광적인 환영을 받으며 대성황리에 공연을 계속」, 『로동신문』, 1973. 3. 26.
96 이 부분은 리우룡, 「《승공》 야망광증」, 『천리마』, 1985. 12, pp.66-67을 인용했다.

용은 보기에도 딱하였다.

그런데다가 키스까지 하니 울어야 할지 웃어야 할지 갈피를 잡을수 없었다.

바로 이것이 그들이 그토록 찬미하는《민족전통예술》이다.

그런가하면《현대화》한다고 하면서 내놓은 그들의 무용은 사람들의 격분을 자아냈다.

제2부에서《현대무용》이라고 하면서《2000년대를 향하여》라는 제목에다 예술작품과는 하등의 인연도 없는 괴상한 그림을 비치고는 벌거벗은 무용수들이 나와 엉뎅이를 뒤흔들며 광란적으로 팔과 다리를 내뻗치는 행동은 너무나도 조속하여 차마 눈 뜨고 볼수가 없었다. 무용이 고조될수록 증오와 격분만이 치밀어올랐으며 민족무용을 여지없이 말살하고있는 그들에 대한 분노를 참을 수 없었다.

이것은 인간의 고상한 리념을 떠난 순수 말초신경을 자극하는 너절한 목적을 추구하는 것 외에는 아무것도 없는 것이다.

뿐만 아니라 이들의 무용은 안삼불이란 도저히 찾아볼수 없고 카페나 빠에서 라체춤을 추는것과 같이 조잡하고 산만하기 그지없이 머리가 뗑해 어지럼증이 날지경이다.

무용 공연에 대해서는 "우리 민족무용의 고유한 특성이란 하나도 찾아볼수 없었다"고 결론지었다. 남한 무용단의 '전통무용' 공연이나 '현대무용' 공연에 대해서 극도의 부정적인 평가를 내렸다. 이러한 부정적인 평가는 무용 분야에서 진행된 남북의 차이와 인식을

드러낸 것이었다. 민족문화의 전승과 발전을 강조했지만, 북한은 철저히 체제와 결합한 폐쇄적 민족주의로 나아가고 있었다. 북한 민족주의의 극단을 보여준 것이 '조선민족제일주의'였다.

1970년대부터 시작된 민족성에 대한 강조는 1980년대 중반 이후 조선민족제일주의가 본격화된 이후 더욱 확대되었다. 1980년대 중반 이후 국제 사회의 급격한 변화 속에서 출발한 조선민족제일주의는 동구 사회주의 국가의 체제 전환에 대한 정치적 차원의 체제 대응 논리로 출발했다. 조선민족제일주의는 북한 역시 동구 사회주의와 같은 사회주의 체제이지만 다른 민족에게는 없는 수령을 모시고 있다는 우월성의 논리를 만들었다. 민족적 자부심의 근원에 민족 지도자가 있다는 점을 강조했다. 이를 김일성 민족이라는 선민사상과 결합해 나갔다. 동구 사회주의의 몰락은 사회주의 혁명을 완성시킬 수 있는 지도자를 만나지 못했기 때문이며, 북한은 사회주의 혁명의 탁월한 지도자를 모시고 있어 결코 패하지 않을 것이라는 점을 이념화해 나갔다.

김정일은 1989년 12월 28일에 '조선로동당 중앙위원회 책임일군들 앞에서 한 연설'인 「조선민족제일주의 정신을 높이 발양시키자」를 통해 조선민족제일주의의 의미와 가치에 대해서 규정했다. 이 글의 핵심은 '우리 인민의 우수한 민족성은 오늘 주체사상에 기초하여 더욱 훌륭하게 꽃펴 나가고 있다'는 것이다. 김정일은 "민족제일주의는 인종주의나 민족배타주의와 아무런 인연이 없"다고 전제했다. "주체사상은 사람을 모든것의 주인으로, 세상에서 가장 귀중한 존재로 내세우고 인민대중의 자주성을 철저히 옹호하는 사람 중심의 사상입니다. 그런것만큼 주체사상은 인간증오사상, 배타주

의, 지배주의와 근본적으로 대립됩니다"고 하면서 민족 배타주의는 주체사상과도 어긋난다고 했다.[97]

김정일은 조선민족제일주의 정신을 "조선민족제일주의정신은 한마디로 말하여 조선민족의 위대성에 대한 긍지와 자부심, 조선민족의 위대성을 더욱 빛내여나가려는 높은 자각과 의지로 발현되는 숭고한 사상감정"[98]이라고 하면서, 조선민족제일주의 정신을 "수령을 모신 긍지와 자부심", "당의 령도를 받는 긍지와 자부심", "위대한 주체사상을 가지고 있는 긍지와 자부심", "세상에서 가장 우월한 사회주의제도에서 사는 긍지와 자부심"으로 규정했다.

조선민족제일주의가 등장한 1990년대 이후 북한 무용계는 국제 사회에서 북한의 존재를 알리기 위한 활동에 집중했다. 국제 사회와의 교류, 남북 사이의 교류와 관련한 활동이 늘어났다. 1991년 평양 음악무용단의 환일본해(동해)국제예술축전 참가, 1992년 9월 28일 평양에서 개최된 국제무용이사회 제10차 총회 등의 국제행사를 통해 북한 무용의 독자성을 알리고자 했다.

4) 2000년 이후

2000년대 이후에는 조선민족제일주의에 따라 민족적 전통을 다시 세우기 위한 작업이 진행되었다. 1980년대 후반부터 강조된 조

.......

97 김정일, 「조선민족제일주의정신을 높이 발양시키자 – 조선로동당 중앙위원회 책임일군들 앞에서 한 연설, 1989년 12월 28일」, 『김정일선집(9)』, 조선로동당출판사, 1997, pp.446-447.
98 위의 글, p.444.

선민족제일주의가 2000년대에 이르러 문화 분야로 확장되었다. "민족적 향취 풍기는 우리의 예술"을 주창하면서 우수한 민족음악, 민속 무용에 대한 발굴과 함께 그것을 적극적으로 살리는 작업이 시작되었다. 이에 따라서 전통문화에서 벗어나 있거나 비판적이었던 대상도 적극적으로 민족문화의 영역으로 포섭했다.

1990년대에 복원된 것으로 최승희에 대한 재조명이 2000년대에 적극적으로 이루어졌다. 2008년 4월부터는 "조선 무용계의 '침체'를 깨뜨리기 위한 돌파구"를 명분으로 1956년에 완성된 최승희 대본, 안무, 연출의 무용극 「사도성의 이야기」의 재창작 작업을 진행했다. 김정일의 지시로 조선무용가동맹 중앙위원회 홍정화 서기장이 재창작 과정을 거쳐 2009년에 무대에 올렸다. 홍정화 서기장은 '조선무용기본을 완성한 최승희의 작품이 재연 과정을 거쳐 공연'됨으로써 "신인창작가들이 조선무용의 고유한 형식과 춤가락을 습득하는 절호의 기회"가 되었다고 평가했다.[99] 2011년 11월 『로동신문』은 최승희 탄생 100주년을 맞이하여 「은혜로운 품속에서 값높은 삶을 누려온 세계적인 무용가」라는 기사를 통해 최승희를 "조선무용예술의 1번수였으며 조선의 3대녀걸중의 한사람"으로 "조선춤의 기초를 마련한 것으로 우리 무용사에 뚜렷한 자욱을 새기였다"고 평가했다.[100]

2000년대 이후 북한 무용이 주목하는 것은 민속무용, 민속무용조곡을 중심으로 한 민족적 색채가 강한 무용 작품이다. 북한 지역

.......

99 「최승희 작 무용극을 재연 - 〈사도성의 이야기〉, 50년 만에 부활」.
100 「은혜로운 품속에서 값높은 삶을 누려온 세계적인 무용가」, 『로동신문』, 2011. 11. 24.

의 민속무용에 대한 적극적인 발굴과 소개가 이어졌고, 관련 내용에 대한 소개도 많아졌다. 2009년의 기사를 보면, 무용과 관련한 기사가 그 어느 때보다 많아졌다는 것을 알 수 있다.

장영미, 「고구려시기 인민창작무용에 반영된 무용의상에 대하여」, 『민족문화유산』, 2009. 1.

「민속무용《수박춤》」, 『천리마』, 2009. 1.

전설림, 「춤장면의 설정과 배렬에서 나서는 몇가지 문제」, 『조선예술』, 2009. 2.

장영미, 「고구려 무대옷차림의 머리쓰개에 대하여」, 『력사과학』, 2009. 2.

김정애, 「북청일대 민속무용과 그 분포에 영향을 준 몇가지 요인」, 『조선예술』, 2009. 5.

박혜경, 「몸소 완성시켜주신 혁명무용《붉은 수건춤》」, 『조선예술』, 2009. 6.

김정애, 「동해안지방의 민속무용과 춤가락의 특징」, 『조선예술』, 2009. 6.

「민속무용《넉두리춤》」, 『천리마』, 2009. 8.

박성심, 「항일유격대원들의 락천적생활을 반영한 혁명무용《재봉대원춤》」, 『조선예술』, 2009. 8.

장춘금, 「조선춤보법의 기초」, 『조선예술』, 2009. 8.

손명길, 「한삼춤의 발생발전」, 『조선예술』 2009. 8.

「무용을 어떻게 감상한것인가」, 『천리마』, 2009. 9.

박정순, 「조선춤의 우수한 특징」, 『조선예술』, 2009. 9.

장춘금,「조선춤의 기본보법과 그 숙련방법」,『조선예술』,
2009. 10.

한태일,「사자탈춤」,『조선예술』, 2009. 10.

김연희,「봉산탈춤과 강령탈춤의 가면, 차림」,『조선예술』,
2009. 10.

「민속무용《질퍽춤》」,『천리마』, 2009. 10.

김창화,「민속무용의 분류」,『조선예술』, 2009. 11.

박은희,「민속무용《농악무》의 지방적특성」,『조선예술』,
2009. 11.

김은옥,「우리 나라 전통적인 북춤의 형식」,『조선예술』,
2009. 11.

박혜영,「수건춤기법과 그 특성」,『조선예술』, 2009. 12.

2000년 이후에는 조선민족제일주의의 영향으로 무용과 관련한
내용에서도 전통과 관련한 부분이 높은 비중을 차지한다. 민족적 특
성, 조선춤과 관련하여 민속무용을 소개하고 장점과 기법, 기원에
대해 중점을 두었다.

북한의 민속무용에 전통 민속과 관련된 것만 있는 것은 아니다.
경우에 따라서는 민족이나 전통과 직접적인 관련이 없는 내용도 있
다. 사회주의 예술론에 따라서 예술과 노동의 연관성을 강조하면서,
노동과 관련이 있다고 주장하는 무용도 민속무용의 범주 안에 포함
해 소개하기도 한다. 민속무용은 남북에서 일정 정도 노동과 관련한
내용을 포함하고 있다. 농경 생활을 중심으로 한 생활 속에서 형성
되었기 때문이다. 북한의 경우에는 각 분야의 노동자들이 노동과 생

활을 즐기는 과정에서 예술 활동을 했다는 것을 과도하게 강조하면서, 확대 해석하기도 한다.

《질펵춤》은 평안남도 온천지방에 위치한 오석산일대의 석공들속에서 추어진 민속무용이다.

지난날 로동수단이 락후하고 조건이 불비한 속에서 진행된 석공들의 일은 매우 힘에 부치였다.

그러나 그들에게도 생활이 있고 웃음이 있었다.

석공들은 힘들고 어려운 로동생활속에서도 락천적으로 살아나갔으며 때때로 땀배인 몸 그대로 놀이판을 벌리군하였다.

이때면 저마끔 사람들이 나서서 손을 땀에 젖은 겨드랑이에 끼우고 절펵절펵 소래를 내면서 춤을 추군하였는데 이것이 그후 《질펵춤》 또는《절격춤》이란 이름으로 알려지게 되었다.

《질펵춤》의 특색은 절펵소리에 있다.

절펵소리에는 겨드랑이에서 내는 절펵소리, 무릎관절사이에서 내는 절펵소리, 두손을 마주쳤다가 떼면서 내는 절펵소리가 있다.

여기서 가장 전형적인 것은 겨드랑이에서 내는 절펵소리다. 이 소리는 땀에 젖은 겨드랑이에 반대손을 들이민 다음 웃팔뚝을 내리쳐 몸통과 손바닥사이의 부딪침과 공기의 작용으로 내게 되는데 그대로 장단과 박자를 대신한다.[101]

.......
101 「민속무용 《질펵춤》」, 『천리마』, 2009. 10, p.99.

북한에서 민속무용의 하나라고 하는 「절퍽춤」에 대한 설명이다. 이 춤은 손을 겨드랑이에 끼고 소리를 내면서 노는 것이다. "절퍽소리를 내면서 흥취를 돋구는 《질퍽춤》은 우리 나라 민속무용의 다양성과 풍부성을 보여주는 춤유산으로 된다"고 했다.[102] 민족문화의 전통을 노동 현장에서 찾으면서, 춤으로 보기 어려운 놀이도 '절퍽춤'이라는 이름으로 민속무용의 범주에 포함시킨 것이다.

함경남도 단천, 북청 지방에서 추던 막춤을 「넉두리춤」이라는 민속무용으로 규정한 것도 같은 맥락이다. '넉두리춤'은 특별한 내용을 담고 있는 춤이 아니라 쉬면서 피로를 풀고 흥을 돋우기 위해 추던 막춤이다.[103]

2000년 이후 진행된 민족적 전통에 대한 강조는 민족문화 자체의 발전을 위한 것이 아니었다. 민족문화의 전통 속에 항일혁명 투쟁의 문화를 결합함으로써 김일성 일가를 중심으로 한 혁명 전통을 넓은 의미의 민족문화로 온전하게 편입하는 과정이었다.

민족문화의 전통 속에 김일성 가계의 역사를 포함하는 작업은 민족문화와 관련한 잡지 『민족문화유산』을 통해서도 확인된다. 『민족문화유산』은 과학백과사전출판사에서 2002년부터 발간한 계간 잡지로, 각 호에서는 민족문화와 관련한 교시, 역사적 인물 소개, 명승지 소개, 민요, 속담, 전설, 문화재 관련 기사를 전문으로 다루고

........

102 위의 글, p.99.
103 「민속무용 《넉두리춤》」, 『천리마』, 2009. 8, p.100. "《넉두리춤》은 예로부터 함경남도 단천, 북청지방의 인민들속에서 널리 추어진 민속무용이다. 이곳 사람들은 일하던 쉴참에 로동의 피로를 풀면서 흥을 돋구기 위해 막춤을 많이 추었는데 여기서부터 《넉두리춤》이 생겨나 알려지게 되었다. 춤은 그 어떤 내용이 아니라 넉두리춤가락으로 엮어지면서 그 춤가락의 개성과 독특한 색깔을 자랑하고 있다."

있다. 2005년 제2호(누계 제18호)부터는 '백두산3대장군과 민족문화유산' 코너를 신설하고 민족문화유산과 관련한 김일성, 김정일, 김정숙의 일화를 소개하고 있다. 소개되는 일화의 내용은 민족문화유산을 옳게 계승하기 위한 지도와 과업을 제시하고 이끌어 주었다는 것이다.

민족문화의 우수성이 강조되면서, 조선민족제일주의는 평양이 우리 민족문화의 중심지라는 평양 문화 중심주의로 수렴되었고, 나아가 인류 문명의 발생지 가운데 하나라는 '대동강문화론'으로 확장되었다. 민족무용 분야에서도 고구려를 정통으로 하는 연구가 발표되었다. 민족무용의 하나로 평가하는 '칼춤'의 원형이 "신라시대 〈황창무〉보다 300년이 앞서 고구려의 〈칼춤〉에서 유래하였다는 것으로서 조선무용의 전형적인 춤동작이 고구려시기에 이룩되었다." 는 주장이 나왔다. 무용의 독자적인 장르가 강화되면서, 음악무용대학으로 운영되는 음악무용 분야의 예술 인력 양성도 음악과 무용으로 분리되었다. 음악은 김원균명칭평양음악대학으로 독립되었고, 무용은 평양무용대학으로 분리되어 2010년에 전면적인 공사를 마치고 새롭게 준공식을 열었다.

5. 남한에서의 민족무용의 흐름과 개념

한국무용사에서 민족무용은 신무용과 대립되는 개념으로, 한국식 특색을 짙은 무용을 의미했다. 신무용이라는 개념은 여러 의미를 담고 있는데, 대표적으로 '새로운 춤'이라는 의미와 '무대화된 춤'이

라는 의미를 포함한다. '신무용'에서 '신(新)'은 전통과의 차별을 의미했고, 새로운 춤동작과 무대화된 춤이라는 의미를 갖게 되었다. 한국무용, 한국춤은 서양적이지 않은 우리 춤에 대한 지향이었다. 이런 점에서 한국무용에서는 민족적인 것보다는 한국적인 것에 대해 탐색했는데, 그것이 곧 민족무용이었다.

민족무용에서의 쟁점은 '민족무용'인 것과 아닌 것의 대립보다는 전통적인 것이냐 아니냐는 역사성에 대한 논쟁에 있었다. 무용과 새로운 무용, 즉 신무용(新舞踊)에 대한 대항으로서 '한국무용', '무용예술', '민속무용', '신무용사', '한국 근대무용', '민속무(民俗舞)' 등에 대한 논의가 중심이었다. 이러한 논의에서 중심이 된 것은 '전통'이었다. 무용의 특성이나 미학과 관련한 논의에서도 '한국무용'을 규정하는 것은 전통이었다. 남한 무용계에서 민족무용 개념은 남북 관계보다는 남한의 문화 정책, 정치적 상황과 직접적인 연관을 갖고 있다. 전통문화로 인정받느냐 아니냐의 문제가 컸다. 남한 무용계가 민족무용이라는 확장적 개념보다는 한국이라는 지역적 특성을 중심으로 논의된 것은 문화재보호정책 때문이었다. 민족문화를 보호하기 위한 정책으로 제정된 문화재보호법에서 보호 대상으로 지정되는 것 자체가 국가로부터 공인되는 효과가 있었다.

한국에서의 무용의 도입과 발전 과정에 대해서는 학자들의 견해가 일치되지 않는다. 하지만 대체로 일제 강점기에 신무용으로 도입·확산되었고, 해방 공간과 6·25전쟁을 거치면서 침체되었으며, 전후 복구 과정을 통해 한국적인 것에 대한 탐색으로 이어졌다고 본다. 이후 문화재 보호와 관련된 민족문화 정책이 정부 주도로 진행되면서 전통춤에 대한 재인식과 확산이 이루어졌다는 데 대해서

는 큰 이견이 없다.

1) 1945년 이전

남한에서 무용은 전통춤이 아닌 새로운 문화였다. 이후 서양으로부터 도입된 무용은 전통춤, 정재와는 구분되는 '신무용'으로 불렸다. 무용이나 '신무용'에 대해서 학자들의 견해가 일치하는 것은 아니다. 무용은 동양의 개념이기보다는 서양의 'dance'의 번역어로 서양무용을 의미했다. 이후 문화계에서 무용에 대한 관심이 높아지면서 무용에 대한 평론이 나왔다.

우리나라 최초의 무용평론을 쓴 사람은 문학가 김동환으로, 그는 1927년에 「조선무용진흥론(朝鮮舞踊振興論)」을 썼다.[104] 이때까지 무용과 관련한 용어는 무용, 신무용, 조선무용이었음을 알 수 있다. '무용'을 뜻하는 'dance'는 고대 독일어 'danson'에 기원을 두고 있으며, 원래 '신체를 늘이다' 혹은 '신체를 뻗다'라는 의미이다.[105] 서양무용을 수용하면서 '신무용'이라고 한 것은 서양무용을 받아들인 일본에서 '무(舞)'와 '용(踊)'은 다른 개념이었기 때문이다. '무(舞)'는 움직임을 최소화하는 것으로 좁은 공간에서의 제한된 움직임을 특징으로 하는 반면, '용(踊)'은 야외에서 행해졌던 빠르고

.......

104 박자은, 「20세기 전반 한국의 춤 문화와 비평」, 『한국무용연구』 28(2), 한국무용연구학회, 2010, p.82. "우리나라 최초의 무용평문은 1927년 문학가 김동환의 글 '조선무용진흥론(朝鮮舞踊振興論)'이라는 글로부터 비롯된다."

105 남성호, 「근대 일본의 '무용' 용어 등장과 신무용의 전개」, 『민족무용』 20, 한국예술종합학교 세계민족무용연구소, 2016, p.99.

활달한 춤동작이었다. '무'와 '용'이 구분됨에도 불구하고 일본에서 서양의 무용을 수용하면서 '무'와 '용'과는 다른 무용, 지금까지 없었던 신무용으로 표현했다. 그리고 일본으로부터 신무용을 받아들이면서 일본에서 사용한 용어를 그대로 사용했다.[106]

20세기에 들어서면서 전 세계사적으로 전개된 근대화의 영향이 한반도에도 미쳤다. 근대무용의 개념이 도입되었지만, 현실에서는 '신무용'이 다른 용어를 압도했다. 한반도에 근대무용의 개념이 도입된 것에 대해서는 학자에 따라서 견해가 다양하다. 근대무용의 특성을 무엇으로 보느냐에 따라서 다르다. 고전무용에 대한 반발과 함께 전 세계적으로도 근대무용, 즉 현대무용 바람이 불었고, 일본을 통해 소개되면서 한국에서도 새로운 무용에 대한 관심이 높아졌다. 이러한 세계사적 사조에 부응하여 전통적 공연과는 다르게 관객과 연행자가 분리된 새로운 형식의 무대가 생긴 것이다. 현대 극장이라고 할 수 있는 원각사, 광무대, 장안사, 단성사 등 서구식 무대가 생겨난 것으로 보면 1908년을 근대무용의 출발로 볼 수 있다.[107]

근대무용이 대중적으로나 사회적으로 각인된 시기는 1920년 무렵이었다. 1919년의 3·1운동 이후 일제가 문화정치를 표방하면

.......

106 위의 글, p.102. "한국의 근대 이후 무용이라는 용어에서부터 신무용이 등장하게 된 배경에는 일본의 영향을 무시할 수 없다. 작금에도 신무용에 대한 개념이 학자에 따라 달리하고 있어 혼란스러운 것이 현실이다. 개념이 확실히 규정되지 않았기 때문에 신무용의 이념이나 사상, 심지어는 신무용의 출발점에 대해서도 이견이 분분한 상태이다."

107 김기화, 「작품을 통해 본 근대무용의 사(史)적 흐름」, 『한국무용연구』 33(1), 한국무용연구학회, 2015, p.21. "한국에서의 근대무용의 개념은 1908년을 중심으로 현대극장이라 할 수 있는 〈원각사〉, 〈광무대〉, 〈장안사〉, 〈단성사〉 등 서구식 무대가 생기면서 관객을 의식한 현대화된 무대에서 공연을 하게 되는데 이를 근대화된 무용으로 본다."

서 제한적이었으나 문화 활동이 가능해졌다. 동시에 서양으로부터의 새로운 문화가 일본을 통해 유입되었다. 신무용의 개념과 전파에서 결정적인 계기가 된 것은 1926년 3월 21일부터 3일간 경성공회당에서 경성일보(京城日報) 주최로 열린 이시이 바쿠(石井漠)의 내한 공연이었다. 이시이 바쿠의 공연과 영향에 대해서는 다양하고도 충분한 논의가 필요하지만 그 영향력은 대단했다.[108] 이시이 바쿠의 공연은 "이 땅에서는 처음으로 보는 본격적인 새로운 무대무용(舞臺舞踊)이었다는 점과 우리 춤과는 비교할 수 없을만큼 빠른 템포와 함께 주제(主題)와 구성면에서 다양한 변화를 보여" 주었다.[109] 이 공연을 계기로 신무용에 대한 관심이 본격화되었다. 신무용의 주역인 최승희, 조택원 등이 후일 일본으로 건너가 이시이 바쿠로부터 새로운 무용(Neue Tanz)을 배움으로써 한국에서 근대무용이 실질적으로 이루어졌다.[110]

"해방 전 무용인으로서 평론에 가담한 사람으로는 박영인, 오

.......

108 김호연, 「무용학 재정립을 위한 시고(試考): 무용사 서술을 위한 한 방법론」, 『한국무용과학회지』 33(3), 한국무용과학회, 2016, pp.61-62. "신무용과 근대무용을 동일한 것으로 인식하는 의식에서도 쟁점이 생기는데 신무용을 시대적 개념이나 장르적 개념으로 바라보는가의 문제와 함께 논의할 부분이다. 이는 미시적인 현상들을 거시적 담론으로 논하는 무용사 서술에서는 더욱 그러하다. 근대무용이라고 논의했을 때 근대정신을 구현하고 이러한 모습이 정반합을 통해 집단적인 변화 양상의 수용 구조를 만들어낸다는 점에 기초한다면 이시이 바쿠의 공연이 이에 걸맞은 공연이었는가에 대해서는 세심한 논증이 필요한 것이다. 이러한 측면에서 이것이 한국에서 신무용의 첫 공연이라는 측면에서는 이해가 되는 부분이지만 이를 한국 근대무용의 첫 출발로 보기에는 어려움이 따른다."
109 정승희, 「近代舞踊의 胎動과 民族主義的 舞踊思想 硏究」, 『사회체육연구』 2, 상명대학교 사회체육연구소, 1992, p.124.
110 정승희, 「近代舞踊의 胎動과 民族主義的 舞踊思想 硏究」, p.123.

병년, 김미원 등이 있다. 박영인(명: 방정미)은 그 자신이 무용가로 동경제국대학 문학부 미학과 출신이다. 그는 「신흥무용의 예술성(1935)」, 「무용과 생활(1936)」, 「무용과 대중성」(1936), 「조선 무용계에 고함」(1936) 등의 무용비평을 하였다. 그가 주장하던 무용은 발레도 무용시도 아닌 독일식 신흥무용이었다."[111] 그러나 독일의 표현주의를 의미하는 신무용(Neue Tanz)은 직접적으로 도입된 것이 아닌, 일본의 '무용시'의 영향을 받은 표훈주의적 무용이었다. 이 시이 바쿠의 공연에 자극을 받은 최승희, 조택원 등이 문하생으로 입문하여 무용을 연마하고 돌아와 발표회를 가짐으로써 신무용이 본격적으로 태동했다. 이는 독일의 표현주의와는 다른 별개의 무용으로 자리 잡게 되었다.

신무용이 도입된 이후 무용계의 과제는 서양무용의 유입과 확산이었다. 상대적으로 민족무용에 대한 논쟁은 치열하지 않았다. 무용계에서 민족무용이나 민족적 특성에 대한 논쟁이 활발하지 않은 이유는 크게 두 가지였다. 하나는 주요 무용인들의 영향력이 절대적이었다는 점이다. 최승희, 조택원, 배구자, 박영인 등의 영향이 그러했다. "근대 신문에서 추출된 최승희, 조택원, 배구자, 박영인 관련 기사는 1,150건"에 달할 정도로 압도적인 상황이었다.[112] 다른 하나는 신무용과 전통무용 사이의 차별화이다. 서양으로부터 들어온 신무용과 전통무용은 개념과 인식에서 비교하기 어려운 차이를 보였다. 즉 무용과 춤은 전혀 다른 개념으로 애당초 상호 논쟁 대상이 아니

.......

111 박자은, 「20세기 전반 한국의 춤 문화와 비평」, p.87.
112 김호연, 「무용학 재정립을 위한 시고(試考): 무용사 서술을 위한 한 방법론」, p.62.

었다.

무용계에서의 논쟁은 무용과 춤의 논쟁이 아닌 서양무용의 한국적인 양상에 대한 것이었다. 즉 한국적인 특색을 어떻게 반영할 것인가에 대한 논쟁이었다. 서양무용의 도입과 함께 민족무용에 대한 자각이 일어났다. 무용평론가들을 중심으로 민족무용으로서의 조선무용에 대한 자각이 있었다. 박영인, 김미원, 문철민 등의 무용평론가들이 시도한 것은 무용에 대한 개념 정립과 조선무용의 체계를 확립하는 것이었다. 본격적인 무용평론가인 문철민이 주목한 것은 조선향토무용의 정체성이었다. 그는 전통적인 색채를 주로 민속무용에서 찾고자 했다. 이는 민족문화를 국제화하려는 민족주의적 무용의 흐름 속에서 가장 한국적인 것이 가장 세계적인 것이라는 자각이 작동했기 때문으로 분석된다.[113]

2) 1945~1950년

1945년 광복 이후 무용계는 신무용을 중심으로 돌아갔다. '신무용'은 전통무용과 분리된 새로운 형태의 '무(舞)'의 개념으로 통용되었다. 신무용은 한국 무용계에서 전면적으로 도입한 개념은 아니었다. 이시이 바쿠가 처음 그의 공연에서 쓴 '신무용'은 'Neue Tanz'의 일본어 표기였다. 이는 고전발레와는 다른 새로운 변형으로 새로운 무용을 의미하는 것이었는데, 한국의 전통춤과 구별되는

.......

113 정승희, 「近代舞踊의 胎動과 民族主義的 舞踊思想 硏究」, pp.109-110. "그 당시 민족문화를 국제화(國際化)하려는 민족주의적 무용의 흐름 즉 가장 한국적인 것이 가장 세계적임을 일찍 자각한 무용선각자가 있었기 때문이다."

새로운 조류로서 무용계의 대응을 의미하는 용어로 확장되었다.[114] 신무용과 근대 창작무용을 어떻게 볼 것인가에 대해서는 학자에 따라 논쟁이 있다. '신무용'이라는 용어가 워낙 광범위하게 사용되면서 '창작무용'을 압도했다. 일본에서 돌아온 최승희의 '최승희 무용연구소 창작무용 제1회 공연'은 제목에서 알 수 있듯이 '창작무용'이었지만, 최승희의 무용도 신무용으로 불렸다.[115]

신무용이라는 용어가 근대무용을 대신하는 용어로까지 확장된 것은 신무용에 대한 인식 때문이었다. 일제에 의해 도입된 신무용의 확산은 민족문화 말살 정책을 배제하고는 온전하게 논의할 수 없다. 일제의 민족문화 말살 정책으로 인해 무용계의 환경은 더욱 어려워졌다. 장악원이 폐쇄되고 이왕직아악부로 전환되자 이에 소속된 기생들이 민간으로 흩어졌고, 이들이 생계를 위한 춤을 추면서 민족적 특색은 급속히 약해졌다.[116] 위기에 처한 조선춤의 명맥을 잇고자

.......

114　김기화, 「작품을 통해 본 근대무용의 사(史)적 흐름」, p.7. "여기서 다시 되짚어보면 이시이 바쿠가 처음 그의 공연에서 쓴 '신무용'은 Neuer Tanz의 일역(日譯)으로서, 현대무의 전신인 '발레'에 대하여 생긴 새로운 변형의 춤을 도입한 근대무용인데 한국에서는 이 용어가 새로운 춤의 총칭처럼 쓰이게 되었고, 한국전통춤의 현대화를 추구한 새로운 개념의 춤으로 나타난 것이다. 이는 일반적으로 근대 무용 시기인 1894년부터 1970년대까지의 무용을 '신무용'이라고 부르는 것에 오류가 있음을 지적하고자 하며 연구자는 신무용의 양식에 맞춘 춤을 신무용이라 칭하고 그 외의 한국창작춤들은 '근대 한국창작춤' 혹은 '근대 한국춤'으로 명칭하는 것이 타당하다는 생각이다."

115　위의 글, p.16.

116　성기숙, 「조선음악무용연구회의 설립배경과 공연활동 연구」, 『한국무용연구』 32(3), 한국무용연구학회, 2014, p.129. "일본의 민족문화말살 정책이 추진됨에 따라 전통춤의 공연환경은 더욱 어려운 여건에 처하게 되었다. 장악원이 폐쇄되고 이왕직아악부로 전환되자 이에 소속된 기생들이 민간으로 흩어졌다. 장악원에서 궁중무용을 담당했던 기생들은 기생조합을 거쳐 권번에 몸담게 되면서 정재와 민속춤, 심지어 민속예능 또는 무도, 레뷰춤에 이르기까지 다양한 춤들이 뒤섞인 공연을 전개하기에 이른다."

조선춤의 전통을 현대화하려는 노력이 한성준을 중심으로 진행되었다.

신무용에 대항하여 한성준을 비롯한 무용인들이 지키고자 했던 조선춤을 규정하는 용어는 '조선고전무용'이었다.

조선음악무용연구회는 작년 겨울 처음으로 조직되었다. 조선의 유일한 명고수요 따라서 조선의 고전무용에 대해서는 기술로나 그 방면의 조예로 보나 단연 제1인자인 한성준씨나 김석구, 김덕진, 이선(李仙), 장홍심(張紅心) 등 이 길에 있어서 다년간 연구와 실재를 거듭하여온 이분들이 발기인이 되어 가지고 나날이 없어져가는 조선의 고전무용을 아끼고 연구하기에 성심성의를 다하여 왔다. 현재 남녀 회원이 30여명에 달한다(『조선일보』, 1938. 6. 19.).[117]

이때 '조선고전무용'은 신무용에 대한 대응적 개념이었다. 조선고전무용은 광범위하고도 다양한 춤 양식을 포괄하는 개념이었다. 1938년 1월 19일자 『동아일보』는 한성준이 새롭게 창작한 춤이 무려 100가지에 이른다고 하면서 그 중 43종목의 춤 이름을 소개했다.

王의춤, 領議政춤, 左義政춤, 及第춤, 都承旨춤, 進士춤, 금의화등춤, 노장승춤, 승진무, 상자무, 배따라기춤, 남무, 사고춤, 鶴舞, 토끼춤, 배사공춤, 서울무당춤, 영남무당춤, 전라도무당춤,

.......

117 위의 글, p.132에서 재인용.

충청도무당춤, 샌님춤, 하인춤, 영남덕백이춤, 캐지나칭칭춤, 서
울딱딱이춤, 취바리춤, 노색시춤, 대전별감춤, 금부나장이춤, 홍
패사령춤, 화장아춤, 도련님춤, 한량춤, 도사령춤, 군로사령춤,
팔대장삼춤, 바라춤, 곱새춤, 북춤, 상쇠춤, 농부춤, 상가승무노
인곡춤, 獅子舞(『동아일보』, 1938. 1. 19.)[118]

그러나 조선춤의 전통을 유지하고자 하는 움직임은 시대적 대세
를 넘지 못했다.[119] "최승희, 조택원의 신무용은 우월하고 고급한 예
술로 간주되어 대중들의 호기심을 자극하였고 자연히 시대를 표상
하는 춤으로 안착"[120]하면서 신무용이 시대적 대세로 자리 잡았다.

1945년 광복은 무용계에도 영향을 미쳤다. 새로운 변화를 시도
하는 계기가 되었다. 정치적 불안정 속에서도 일제 강점기 때 상실
된 민족문화 전통을 회복하려는 움직임이 있었다. 일제 강점기를 거
치면서 자리 잡기 시작한 신무용의 흐름과 동시에 다양한 형식으로
서 민족적 색채를 찾고자 하는 움직임이었다. 신무용이나 조선무용
이라는 말보다는 '무용', '발레', '교육무용', '고전무용', '예술무용',
'민속무용', '향토무용', '조선무용' 등으로 세분되었다. 이들 다양한
개념은 일제로부터 도입된 신무용이 한계를 넘고자 하는 의식 투영
인 동시에 한국적인 개념을 정립하기 위한 과정이라고 할 수 있다.

........

118 성기숙, 「조선음악무용연구회의 설립배경과 공연활동 연구」, p.138에서 재인용.

119 위의 글, p.129. "민족 고유의 사상과 정신이 깃들어 있는 조선춤은 사라질 위기에 처해
 졌다. 한성준은 이러한 위기의식에서 조선춤의 체계적인 보존과 전승, 일반에의 보급 및
 대중화를 위해 조선음악무용연구소를 설립한다."

120 위의 글, p.129.

이러한 움직임은 "1945년 9월 창설된 '조선무용 건설 본부'는 1946년 6월 8일 '조선무용예술협회'로 구체화되었다."[121] 1950년대 이전까지 한국 무용계의 흐름은 새로운 무용 흐름에 빠르게 적응하는 것이었다. 실제로 1950년대 이전까지 한국무용과 관련된 명칭은 신무용이 유일했다.[122]

3) 1950년대

1950년대에 이르면서 '한국무용'이라는 개념이 정착되기 시작했다. 1948년 이후 '한국무용'이라는 용어가 간헐적으로 등장하기는 했지만 1950년대 들어서 본격적으로 사용되었다. 1952년에 문철민이 전문적인 무용비평가로서 1952년에 「한국 민족무용의 진로」를 발표한 이후 본격적으로 사용되었다고 할 수 있다. '한국무용'에서 중심이 된 것은 전통무용, 민속무용이 아니었다. 1954년 9월 26일자 『동아일보』 기사 「韓國新舞踊이 걸어온 길」에서는 한국무용을 '신(新)'과 '구(舊)'로 나누고 있음을 확인할 수 있다. 민속무용, 민속무(民俗舞)에 대한 논의가 있었으나, 무용의 중심은 새로운 한국무용, 즉 신작무용이었다.[123]

한국 문화의 독자성보다는 서구화의 흐름에 빠르게 편승하는 것

.......

121 박자은, 「20세기 전반 한국의 춤 문화와 비평」, pp.89~90.

122 박자은, 김기화, 「1950年代 무용극의 성격 기사와 비평에 나타난 통섭(統攝)의 가치를 중심으로」, 『한국무용연구』 28(2), 한국무용연구학회, 2012, p.208.

123 1950년대의 관련 기사로는 「民俗舞의 眞品 貴骨…강선영 舞踊發表會를 보고」, 『동아일보』, 1955. 11. 2; 「民族舞踊形式의 始發 批判과 淨化와 創造의 해(上民)」, 『경향신문』, 1957. 1. 17; 「民俗舞踊의 總和」, 『동아일보』, 1959. 12. 4 등이 있다.

이 중요했다. 무용에서는 민족적인 문제를 논의할 공간도 열악했다. 6·25전쟁을 거치면서 상당한 무용인들이 월북하거나 사망하면서 무용계의 토대가 흔들렸다. 이런 이유로 남한에서 무용은 1950년대까지 상당한 침체를 겪었다. 무용에 대한 정책적 비중이나 사회적 인식이 열악한 상황에서는 다양한 논의가 전개되기가 어려웠다. 1950년대에 이르러 장르의 구분이 나타나기 시작했으나 그 결과는 턱없이 부족했다. 그나마 장르에 대한 분화 의식이 생겨난 것은 '한국무용'이라는 용어가 등장하면서 신무용의 영향에서 벗어나고자 하는 움직임과 대안에 대한 욕구가 강렬했기 때문이다.[124]

1950년대부터 한국무용에 대한 인식이 본격화되었다. 1953년도에 이화여대 체육과에 '무용 전공'이 설치되어 무용 전문인 양성 과정이 처음 개설되었다. 1955년 이화여대 제1회 전국 중고등학교 무용경연회 개최 이후 무용 전공자들이 생겨났다. 무용에 대한 사회적 관심이 높아지면서 대학에 무용과가 생겼고 전국적으로 무용 학원이 생겨났다. 1955년 조양보육학교(현 경기대학교)에 교육무용과, 1956년 숙명여자대학교 부설 중등교원양성소에 무용음악과, 1958년 서라벌예술대학(현 중앙대학교)에 교육무용과가 있었다. 그리고 1963년에는 이화여대 체육과에 무용 전공자가 늘어남으로써 드디어 무용과를 개설하게 되었다.[125] 이후 잇달아 한양대학교, 경희대학교, 세종대학교에서 무용과를 개설했다. 이로써 "1960년대 이전의 무용교육은 당시 활발한 공연 활동을 펼쳐온 이동안, 김천흥, 김

.......

124 박자은·김기화, 「1950年代 무용극의 성격 기사와 비평에 나타난 통섭(統攝)의 가치를 중심으로」, p.217.
125 박자은, 「20세기 전반 한국의 춤 문화와 비평」, pp.84-85.

보남, 이매방, 강선영, 김백봉, 송범, 임성남 등의 무용연구소와 지방의 권번 출신 및 민속 연희자들을 중심"[126]으로 이루어졌던 데 비해, 1960년대 이후의 무용 교육은 대학 출신들이 중심이 되어 주도하게 되었다.

1950년대 이후 무용이 확산된 데에는 무용극의 영향이 컸다. 1950년에 최초로 한국무용극이 만들어졌고, 무용극이 중심 장르로 부각되면서 한국적인 특색이 강조되었다. 이후 무용극은 1980년대에 한국 창작무용이 본격화될 때까지 한국 춤의 대표적인 양식의 하나로 군림했다.[127] 한국무용의 특성이 무용극을 통해서 확인된 것은 전통무용의 공연이 열리는 공간이 서양과는 확연하게 구분되었기 때문이다. 우리 춤은 관객과 무대가 분리되지 않는다는 점에서 관객과 예술가를 분리하는 서양 춤과는 확연한 차이가 있었다.

한국적인 무용의 특색을 찾고자 하는 노력은 1959년에 한국무용회를 계기로 본격화되었다. 1950년대에 6·25전쟁을 거치면서 무용계는 국가의 동원에 의한 활동을 중심으로 했다. 국방부 정훈국에 무용대가 만들어졌는데, 무용인들은 국군의 선무(宣撫) 활동에 참여했다. 제대로 된 활동을 할 수 있는 환경이 아니었다. 이후 무용가들이 서울로 복귀하면서 송범의 '한국무용단', 이인범의 '서울발레단', 진수방의 '한국발레예술술무용단' 등의 무용단이 구성되었다. 이들 무용단은 단체의 이름에서 알 수 있듯이 '한국'이라는 관점

.......

126 장성숙, 「국가민족주의 담론 하 한국춤의 발전양상고찰(1961~1992)」, 『한국무용연구』 29(2) 한국무용연구학회, 2011, p.128.

127 박자은·김기화, 「1950年代 무용극의 성격 기사와 비평에 나타난 통섭(統攝)의 가치를 중심으로」, p.220.

에서 정체성을 찾고자 했다. 이 시기에 한국무용의 정체성과 관련한 논의가 본격화되었다.

1950년대부터 본격화된 한국무용의 과제는 한국적 특색의 창작 무용이었다. '한국무용'은 일제 강점기에 유입된 신무용인 현대식 외국 무용과 전통춤의 결합을 통해 완성된 무용 창작, 즉 서양식 무용의 온전한 정착을 의미하는 일종의 '한국 신무용'이었다.[128] 형식적으로는 서양의 무용을 빌려 왔지만 한국적인 특색이 가미된 무용을 개념화하는 용어였다. '무용 신작'이 강조된 것도 이런 이유에서였다. 1950년대부터는 민족문화 차원에서 한국무용에 대한 논의가 이어졌다. 전쟁을 치르면서 문화예술이 국가에 기여할 수 있는 방법을 모색했고, 1952년 8월 7일에 공포·시행된 「문화보호법」을 통해 '민족문화의 창조와 발전'을 문화예술계의 과제로 규정했다.

4) 1960~1970년대

1960년대 이후 한국무용의 핵심은 '전통'이었다. 1950년대까지는 신작을 창작하면서 '한국'의 개념을 선택했다면, 1960년대부터는 '한국적 춤'에 주목하기 시작했다. 1960년대의 한국 무용계에서는 제도적인 차원에서 획기적인 사건이 있었다. 1962년 1월에 공포된 「문화재보호법」이었다. 문화재 보호의 필요성이 국가적 차원에

........

128 윤미라, 「전후(戰後) 무용문화 형성의 민족별 특성에 관한 연구」, 『대한무용학회』 60, 대한무용학회, 2009, p.280. "한국전쟁 후 한국의 무용문화는 일제 강점기에 유입된 신무용인 현대식 외국무용과 전통춤의 결합을 통하여 완성된 무용창작이 주를 이루었다. 즉 한국 신무용의 시작이었다."

서 제기되면서 전통문화에 대한 관심이 촉발되었다. 시기적으로도 사라져 가는 무형문화재에 대한 보호가 시급한 시점이었다. 일제 강점기 때 만들어진 문화재 보호 조항을 바꾸어야 한다는 당위성도 있었다. 국가 주도로 진행된 무형문화재 정책을 통해 1964년 12월 7일 중요무형문화재 제1호 종묘제례악 지정을 시작으로 중요 무용이 국가 지정 문화재가 되었다. 전국적인 차원에서 민족문화를 발굴하기 위한 '전국민속예술경연대회'도 개최되었다. '전국민속예술경연대회'는 국민에게 민속예술을 보급·선양하고 민속을 발굴하며 중요무형문화재 지정을 촉진했다.[129]

또 하나는 국립무용단의 설립이었다. 이로써 민간에서 공연되던 무용을 국가적 차원에서 운영하게 되었다. 1960년대 이전까지 무용계의 환경은 매우 열악했다. 공연 활동을 제약하는 경제적인 문제와 시장의 협소함을 벗어나기가 어려웠다. 이런 상황에서 국립무용단의 출범이 이루어지면서 무용계도 활성화되었다. '한국무용'의 형식과 내용을 국가가 후원하고 독점하게 된 것이다. 국립무용단은 국립이라는 이름에 걸맞은 대우를 받지 못했다. 단지 마음 놓고 공연할 수 있는 정도였다.[130] 당시의 무용계가 어느 정도로 열악했는지를

.......

129 윤덕경, 「한국 전통춤 전승과 보존에 관한 현황과 과제」, 『한국무용연구학회』 28(2), 한국무용기록학회, 2010, pp.61-62.

130 김윤선·김경희, 「주리의 작품세계에 나타난 민족 정체성에 한 연구-1955년부터 1970년까지의 작품들을 중심으로-」, 『대한무용학회』 66, 대한무용학회, 2013, p.34. "주리는 '국립무용단' 생활을 다음과 같이 기억하고 있었다. '우리가 처음 국립무용단을 만들었을 때에는 저처럼 나라에서 무용수들에게 월급을 주거나 돈을 지원해 주지 않았어요, 오로지 공연을 할 수 있는 공연장만을 지원해 주는 게 전부였어요. 그래도 우리들은 자유롭게 공연할 수 있는 공연장이 생겼다는 것만으로도 기뻐하면서 생활했지요.'"

짐작할 수 있다. 이런 상황에서 다양한 무용 형식이 실현되거나 공연되는 것을 기대하기는 어려웠다.

국립무용단의 움직임과는 다른 한편에서 전통춤에 대한 새로운 인식이 시작되었다. 우리 춤에 대한 비판적 성찰이었다. 1960년대에 춤의 전문화, 무용에 대한 비판을 통해서 무용가들이 우리 춤의 철학적 원형을 체득하지 못한 다른 무용가들을 비판하면서 무용과 다른 한국적인 춤사위에 주목했다. 우리 춤의 정체성을 규명하는 작업은 한국무용의 정체성을 규정하는 본질이다. 한국무용에는 여러 세대를 거치면서 민족의 역사, 철학과 삶이 반영되어 있기 때문이다.[131] 한국적 춤의 개념과 특징에 대한 논의에서 획기적인 역할을 한 것은 전문 월간지 『춤』이었다. 『춤』을 발간한 조동화는 "우리춤이 철학적 원형을 체득하지 못한 무용가들에 의해 피상인 수법으로 작품이 공연되고 있음"을 지적하면서 『춤』을 통해 민족적 색채, 한국적 원형을 찾고자 했다.[132]

이후 한국무용은 전통의 창작에 맞추어 과거의 양식을 어떻게 한국적으로 해석하는가를 중심으로 하는 전통 표현에 창작의 무게를 맞추었다. 한국적인 무용의 시도에서 논쟁이 되는 것은 '외형이

.......

131 양민아, 「코리안 디아스포라 문화 속의 한국 전통 춤의 사회적 역할 – 러시아 상트 페테르부르크 지역을 중심으로 – 」, 『한국무용기록학회』 15, 한국무용기록학회, 2008, p.3. "민족 전통 춤은 민족의 정신적인 삶을 형성하는 예술 형식이다. 이와 더불어, 세대를 거듭하여 형성된 전통 춤에는 민족의 역사, 철학, 그리고 삶이 반영되어 있다. 민족무용은 민족의 생활 문화 환경, 특히 사회 환경을 결정짓고, 개인 또는 집단의 정체성을 확립할 수 있게 해준다. 이에 민족무용 수업은 학습자에게 사회문화적인 경험(지식, 관습, 가치, 전통 등)을 습득하는 과정을 제공하여 학습자를 그 문화체계에 적극적으로 포함시키는 역할을 한다. 따라서 민족무용교육은 민족정체성 형성에 있어 매우 효과적인 수단이다."

132 박자은, 「20세기 전반 한국의 춤 문화와 비평」, p.92.

아닌 내용으로서의 한국성'의 반영이었다. 한국적인 것으로서의 '한국성(韓國性)'이 구체적으로 무엇인가에 대해서는 다양한 탐색이 이루어졌다. 전통미에 대한 탐색, 정서적인 차원의 미학, 형식과 표현으로서 한국적인 특성을 찾고자 했다. 그러나 구체적으로 체화된 한국성에 대한 관점은 학자에 따라 달랐다. 이런 이유로 한국성을 반영해야 한다는 의견이 팽배하면서도 한국성에 대한 구체성을 이야기하지는 못했다.[133]

이 시기에는 정부의 정책에 영향을 받았다. 박정희 정권 이후 민족주의 담론이 형성되면서 전통문화 보호 정책에 의해 새로운 문화가 발굴되었다. 일제 강점기를 통해 거의 단절되었던 문화의 복원과 보호의 중요성이 강조되었다. 이와 관련하여 「문화재보호법」이 1962년 1월 10일 제정되었다.

문화재 보호법은 정부가 역사적, 예술적 또 학술적 가치가 큰 무형 문화유산 중 소멸되거나 변질될 위험성이 많은 것을 선별하여 이를 보호하기 위하여 국가의 중요무형문화재로 지정하였다. 이 과정에서 민속춤, 정재, 탈춤, 무속춤, 농악 등 다수의 전통춤이 한국 전통춤 유산 발굴 작업과 정부 주도의 민족문화 진흥 사업에 고취되어 문화재로 지정되었다.[134]

........

133 유태균·장영미, 「승전무 북춤에 나타나는 전통적 미 연구」, 『한국체육철학회지』 19(3), 한국체육철학회, 2011, p.208. "대부분의 무용들은 서구의 한국적 창작을 수용하는 데 있어 표현이념보다는 외형적 관심에 치우치고 있어, 한국성을 반영해야 된다는 의견이 팽배하면서도 한국성에 대한 구체성을 이야기하지 못한 점이 많다."
134 장성숙, 「국가민족주의 담론 하 한국춤의 발전양상고찰(1961~1992)」, pp.125-126.

남한의 경우에 민족문화유산은 「문화재보호법」에 따라 보호되고 있다. 문화재(文化財)를 글자대로 풀면 '문화적 가치'가 있는 '재화'를 의미한다. 「문화재보호법」에서는 문화재를 "인위적이거나 자연적으로 형성된 국가적·민족적 또는 세계적 유산으로서 역사적·예술적·학술적 또는 경관적 가치가 큰 다음 각 호의 것을 말한다."고 규정했다. 각 호에서는 유형문화재, 무형문화재, 기념물, 민속문화재로 항목을 규정했다. 무용과 관련한 규정은 '무형문화재'와 '민속문화재'이다. '무형문화재'는 "연극, 음악, 무용, 놀이, 의식, 공예기술 등 무형의 문화적 소산으로서 역사적·예술적 또는 학술적 가치가 큰 것"이며, '민속문화재'는 "의식주, 생업, 신앙, 연중행사 등에 관한 풍속이나 관습과 이에 사용되는 의복, 기구, 가옥 등으로서 국민생활의 변화를 이해하는 데 반드시 필요한 것"이다.[135]

이 법은 전통무용의 발굴이라는 측면에서는 긍정적인 영향을 미쳤지만, 한편으로는 전통춤의 원형에 대한 논란도 없지 않았다. 전통춤이라는 것을 확증할 수 있는 기록이 충분하지 않았다. 기록이 없는 민속춤의 경우에는 그 원형을 보장할 수 없는 딜레마가 있었다. 전통무용으로 보존되고 있는 대부분이 조선 시대에 창작되거나 변용된 것이고, 1960년대에 무형문화재로 지정될 당시에 채록된 창작품인 경우도 배제할 수 없었다.[136] 같은 춤이라고 해도 지역이나 연

.......

135 「문화재보호법」, 제2조(정의).

136 김종해, 「전통무용의 기록과 재현에 관한 연구 – 민속탈춤을 중심으로 – 」, 『한국무용기록학회지』 4, 한국무용기록학회, 2003, p.10. "현재 전통무용이라고 명명된 것들은 부분 조선조시대에 창작되어지거나 변형된 것이 대부분이고, 더 나아가서는 1960년대 무형문화재로 지정될 당시 채록된 창작품인 경우도 허다하여 원형을 유추하여 재현하는 데 오히려 방해가 되고 있는 실정이다."

행자에 따라서 형태가 달랐기 때문에 무엇을 원형으로 하는지에 대한 '기록과 재현' 논쟁도 있었다. 어찌되었든 정재, 민속춤, 무속춤, 탈춤, 농악 등 전통춤이 문화재로 지정되면서, 전통춤이 한국 춤의 중심에서 무용계를 주도할 수 있게 되었다. 한국 문화의 독자성이 강조되면서 무용에서도 민족적 특성에 대한 논의가 본격화되었다.

정부의 정책적인 차원에서 중요한 문제는 문화재보호정책이었다. 문화재보호정책의 범위에 포함되느냐 아니냐는 중요한 문제였다. 정부가 적극적인 문화재 정책을 추진하면서 전통춤에 대한 인식이 달라졌다. 전통춤이 보호받을 가치가 있는 '문화재'로 지정되면서 무용계의 비주류로 여겨졌던 '전통춤'이 활성화되는 계기가 만들어졌다. '한국 춤'에 대한 인식도 달라졌다. 전통춤의 위상이 높아졌고, 맥을 잇기 위한 지원도 활성화되었다. 전국적으로 흩어져 있던 전통춤을 발굴하게 되었고, 지역의 무용가들이 알려졌다. 많은 전통춤들이 문화재의 영역으로 보호되기 시작함으로써 안정적인 전수가 이루어질 수 있게 되었고, 전통춤 저변이 확대되었다. 이를 바탕으로 1970년대 후반부터 창작춤이 대두되었다. 관 주도의 민족 문화 정책이 전통춤의 보호에서 괄목할 만한 성과를 낸 것이다.

1960년대에 설립된 국립무용단은 세계를 무대로 활동하면서 한국의 존재, 한국의 문화를 알리는 사업에 참여했다.[137] 이후 무용

.......

137 윤미라, 「전후(戰後) 무용문화 형성의 민족별 특성에 관한 연구」, p.282. "국립무용단의 출범과 함께 활성화를 띠게 된 한국 무용계는 수많은 해외 파견 공연을 통해서 한국무용의 위상을 높이는 데 주력하였다. 특히 멕시코 올림픽과 같은 국제적인 행사에 한국민속단을 조직하여 파견하는 등 한국의 무용은 이제 세계 진출을 통해 우리 문화의 우수성을 알리기 시작하였다."

계는 한국적 전통을 찾아 현대화하기 위한 과정으로 점철되었다. 1960년대에 시작된 문화재보호정책은 이후 경제 발전과 아울러 제도적인 보완을 거치면서 자리를 잡았다. 1970년 8월에 「문화재보호법」이 개정되면서 중요무형문화재 기·예능보유자 인정 제도가 실시되었다. 동시에 중앙 중심으로 지정되던 문화재 보호 제도가 지방으로 확대되었다. 1971년 8월 26일 제주도의 「해녀노래」를 지방무형문화재 제1호로 지정하면서 각 지역별로 지방문화재 지정제도가 시작되었다.[138]

5) 1980년대 이후

1980년대의 제5공화국에서는 '문화 창달'이 국가 정책의 중요한 목표로 제시되었다. 정권의 정통성이 약했던 전두환 정권은 민족문화 창달을 전면에 내세웠다. 문화 창달의 정책적 의지가 헌법에 명시되었고, 국정 지표에 문화 창달 항목이 제시되었으며, '새 문화 정책'의 시행과 '제5차 경제사회발전 5개년 수정 계획'에 문화예술 부분이 편입되는 등 국가 발전 계획의 차원에서 문화 부분이 성안되고 '제6차 경제사회발전 5개년 계획'(1987~1991)이 수립·시행되었다.[139]

1980년대에 무용계의 주목할 만한 점은 국가 주도의 무용 정책에 대한 반발로 민중에 주목한 일련의 움직임이 있었다는 것이다.

.......

138 윤덕경, 「한국 전통춤 전승과 보존에 관한 현황과 과제」, p.62.
139 위의 글, p.62.

국제 사회에서 대한민국의 위상이 높아지면서, 한민족의 민족적 특성을 찾기 위한 정부 차원의 움직임과 함께 '민중'에 주목하는 움직임이 있었다. 지식인과 학생들이 민중문화에 주목하면서, 운동 차원에서 민중의 건강성에 주목하는 움직임이었다. 민중적 전통으로서 농악, 탈춤, 굿 등에 관심을 갖는 움직임이 나타났다. 이때의 민족문화는 곧 민중의 문화를 상징하는 것이었다. 한국무용은 다양한 논의를 거치면서 한국을 대표하는 특색을 지닌, 국적(國籍)을 가진 무용으로 자리매김하고자 했다.

1980년대에 아시안게임과 올림픽 같은 국제적인 행사를 유치하면서 '한국 문화의 선양'을 위한 차원에서 전통문화의 발굴이 본격화되었다. 춤에서 한국적인 특색, 전통적인 특색을 찾고자 하는 것은 춤이 갖는 민족문화적 속성 때문이다. 춤은 인간 행위의 한 형태, 민족 특유의 특수한 형태의 몸짓언어라고 보기 때문이다. 이런 점에서 문화적 맥락과 관련 없는 춤은 존재할 수 없다고 보았다.[140] 민족적 색채를 찾고자 하는 것은 한국 무용가 대부분의 인식이었다. 서양에서 무용을 배운 무용가들에게 있어서도 한국무용은 특정한 장르로 인식되기보다는 한국적 춤사위가 반영된 모든 무용을 의미했다. 작품의 주제 선택, 무대 배경과 소품, 의상과 음악 등에서 한국적인 소재를 사용하고자 했고, 움직임에도 서양의 테크닉을 바탕으로

.......

140 윤덕경, 「한민족 전통춤 연구의 방법론적 과제」, 『한국무용연구』 22, 한국무용연구학회, 2004, p.114. "춤은 인간행위의 한 형태로 규정할 때 문화적 맥락에서 분리하는 것은 불가하다. 춤이 사람이 타고난 몸의 가능성에서 비롯된 그 속성상 문화이며 문화의 심성을 간직한 전통의 핵심 중에 핵심이라 하겠다. 전통문화를 연구하는 데 있어 전통춤은 무엇보다 중요할 것이다."

우리의 전통 춤사위를 접목하고자 하는 움직임이 나타났다.[141]

　이는 특별히 민족적 인식이 강하기도 한 이유도 있지만 무용이라는 장르적 특성과도 연결된다. 민족 정서를 춤에 담고자 하는 노력과 시도가 우리처럼 전통을 중시하는 민족들의 전유물은 아니다. 무용의 발생지인 미국에서도 세계 무용을 선도한 무용가들마저 자신들이 개발한 무용 메서드를 자신들의 조국의 정서, 즉 아메리카니즘을 담는 데 사용했던 만큼, 무용에서의 민족적 특성은 곧 무용가 자신의 정체성을 찾는 과정이었다. 한국 춤에서 민족적 특성은 민족적 정서를 반영하는 주제, 고유한 움직임, 시각적 효과를 보여 줄 수 있는 소도구와 의상의 활용을 통해 구체화되었다.[142] 민족 정서가 가장 적극적으로 드러난 것은 주제였다. 주제는 작품 전체의 분위기를 결정하는 만큼 어떤 주제를 설정하느냐를 무용의 정체성을 규정하는 요소로 인식했다. 결국 한국무용이나 민족무용에서는 무엇을 표현하느냐가 정체성을 규정하기 때문에 한국무용이라는 장르에 맞는 한국적인 탐색으로 나아갔던 것이다.

........

141　김윤선·김경희, 「주리의 작품세계에 나타난 민족 정체성에 한 연구―1955년부터 1970년 이까지의 작품들을 중심으로―」, p.45.

142　김복희, 「현대춤 작품에서 표현요소로서의 민족적 정서」, 『대한무용학회논문집』 65, 대한무용학회, 2010, p.41. "제시된 민족 정서를 위한 표현 영역은 주제선택, 움직임 이미지, 소품 및 의상 등의 영역에서 민족 정서를 표출하고자 하다. 주제 선택은 한민족의 역사에서 가장 큰 영향력을 행사했던 불교와 유교의 중심 사상들을 기반으로 하여 대지와 인간, 인간의 운명, 윤회에 대한 관념들이었다."

6. 결론: 남북 무용의 흐름과 통섭의 과제

무용 분야에서는 남북한의 이념 대립이나 갈등에 대한 내용이 상대적으로 드러나지 않는다. 이는 몸짓언어라는 무용의 특성 때문이기도 하다. 1985년의 남북 공연에서 보았듯이 남북의 무용에 대한 인식 차이는 상당했지만 무용에서 직접적인 대립이나 쟁점이 발생하지는 않았다. 근대무용을 도입한 최승희의 영향력이 워낙 막강했고, 이후 북한에서는 민족무용을, 남한에서는 한국무용을 지향하면서 충돌할 일이 거의 없었기 때문이다. 북한 내부에서는 민족적 특성을 둘러싼 논쟁이 있었고, 남한에서는 한국무용의 특색과 관련한 해석의 차이가 있었다. 하지만 남북의 무용이 직접 만나는 경험은 거의 없었다. 접촉과 쟁점이 생길 상황이 아니었다.

북한에서 무용은 민족의 생활과 함께하는 민족적 색채가 강하게 드러나는 예술 장르라는 인식하에 민족적 특성, 민족적 색채를 강조했다. 여기에 북한 정권 수립 과정에서 항일혁명 전통을 강조하면서 조선 민족의 특색 있는 춤동작이 강조되었고, 항일혁명무용을 현대화하면서 민족무용의 개념을 사용했다.

북한에서 민족무용은 일제 강점기에 대한 대응으로서 민족성을 강조하는 저항의 의미를 담고 출발했다. 이후에는 항일혁명 투쟁기의 일상과 혁명의 동작이 항일혁명무용이라는 이름으로 결합되었다. 이 과정에서 혁명무용은 민속무용과 현대무용을 포섭한, 무용의 정통성을 대변하는 유일한 개념으로 활용되었다. 북한에서 조선민족제일주의가 본격화된 1980년대 후반 이후에는 다양한 형식의 민속무용이 발굴되었다. 여기서 다양한 형식은 곧 근로 인민의 노동

생활과 관련된 것이었다. 민족무용의 지형을 두텁게 하는 과정에서 민속무용이라는 이름으로 '질꺽춤' 같은 춤도 발굴되었다.

남한에서는 일제 강점기부터 시작된 신무용이 압도적인 영향력이 1950년대까지 작동했다. 전통춤의 영역을 지키고자 하는 움직임이 있었지만 시대적 흐름을 바꾸지는 못했다. 그러나 1950년대를 지나면서 민족문화 창달을 내세운 문화 정책을 추진하면서 상황이 달라졌다. 신무용으로 시작된 한국무용에서 전통춤이 중심으로 정립된 데에는 문화재보호정책이 큰 역할을 했다. 민족문화의 개념과 영역을 국가에서 주도하면서, 국가=민족=민속의 연결고리가 만들어졌다. 문화재보호정책은 정권적 차원에서 민족문화를 강조하는 측면이 강했지만, 위기에 처한 문화재들을 지정, 보호하게 됨으로써 전국에서 전통춤이 발굴되고 안정적인 전수가 이루어질 수 있게 되었다. 가장 한국적인 민속무용에서 민족적 특성을 발견하고자 했고, 이것은 곧 대한민국을 대표하는 한국무용이 되었다.

다만 문화재로 지정되느냐의 여부에 따라서 전통춤의 가치가 판단되고 다양한 영회로 발전할 수 있는 기회가 제한되었다는 한계도 있었다. 그러나 분명한 것은 무용에서는 민족보다는 전통의 무게가 더욱 강하게 작동하고 있다는 점이다. 이는 전통춤의 영역에 국한되는 문제가 아니었다. 발레를 비롯한 현대무용에서도 민족적 특성을 무용 주제, 형식, 춤사위에서 찾고자 했다. 우리의 것을 찾아서 서양의 무용과 결합하는 것을 통해 다양한 한국무용의 지평을 넓히는 것으로 무용의 임무가 규정되었다. 우리 춤의 정체성을 규명하는 작업은 한국무용의 정체성을 규정하는 핵심적인 과제였다. 한반도에서는 한국무용이지만 한반도를 넘어서게 되면 한민족의 정체성을 규

정하는 민족무용이 되기 때문이다.

남과 북이 규정하는 민족무용의 속성은 동일하다. 춤은 곧 민족의 생활과 희로애락이 포함된 민족의 '몸짓언어'로 규정된다. 이것이 춤이 민족적 특성을 떠날 수 없고 문화와 연결되어 있는 근본적인 이유이다. 또한 민족무용이 직면한 과제에 대한 인식도 동일하다. 즉 세계화라는 과제이며 한국의 민족 정체성이 담긴 무용에 대한 과제이다. 남한에서도 한국무용은 세계 무용계에서 한국적인 무용을 자리매김하는 것을 지향한다. 북한에서도 민족문화를 기반으로 한 세계화를 강조한다. 동일한 문제의식을 갖고 있으며, 동일한 과제를 갖고 있다. 문제는 한국적인 정체성이 무엇인가 하는 점이다. 남북한의 공연예술이 처음 마주한 1985년의 경험은 남북에서 달라진 문화가 어떤 인식을 낳는지를 보여 주었다. 남북에서 무용은 정통성이나 민족성에 대한 치열한 전선조차 형성하지 못한 상태에서 각자의 길을 걸어왔다. 다른 민족문화와 마찬가지로, 민족무용의 영역에서도 남북의 차이를 확인하는 만남조차 갖기 어려울 만큼 개념과 인식에서 이종화(異種化)되었다는 것은 감추기 어려운 현실이다.

무용에서의 개념 분단은 전통춤에 대한 가치와 정서에 대한 해석 차이의 문제이다. 한국 전통춤은 반만년의 한민족 역사와 함께 형성되었다. 남한 무용계는, 한국 전통춤에는 오랜 전통으로 이어져 온 민간신앙과 유교, 불교, 도교 등의 동양의 철학적, 종교적 이념이 융화되어 다양한 형태로 표현되어 있다는 인식과, 중용의 미, 자연스러움의 미, 그리고 조화의 미를 중요시하는 한국 전통 미학의 특징을 한국 전통 춤에 반영해야 한다는 인식을 공유한다. 반면 북한 무용계는 민족적 전통을 강조하면서도 역사적 전통과 사회주의 예

술관에 입각한 민족 전통을 강조한다. 혁명적 전통을 민족적 전통으로 인정하면서, 노동 생활 속에서 전통의 춤사위를 발견하고자 한다. 광복 이후 남북 무용계에는 전통문화, 민족문화에 대한 정치적 이념의 벽이 작동되고 있다. 그러면서 남북의 민족무용은 돌아올 수 없는 만큼 거리를 확장하고 있다.

참고문헌

1. 남한문헌

김기화, 「작품을 통해 본 근대무용의 사(史)적 흐름」, 『한국무용연구』 33(1), 한국무용
　　연구학회, 2015.

김복희, 「현대춤 작품에서 표현요소로서의 민족적 정서」, 『대한무용학회논문집』 65, 대
　　한무용학회, 2010.

김윤선·김경희, 「주리의 작품세계에 나타난 민족 정체성에 한 연구 – 1955년부터
　　1970년 이까지의 작품들을 중심으로 – 」, 『대한무용학회』 66, 대한무용학회, 2013.

김종해, 「전통무용의 기록과 재현에 관한 연구 – 민속탈춤을 중심으로 – 」, 『한국무용기
　　록학회지』 4, 한국무용기록학회, 2003.

김태완, 「'한국 근대 춤의 아버지' 한성준의 후손들」, 『월간조선』, 2017. 2.

김호연, 「무용학 재정립을 위한 시고(試考): 무용사 서술을 위한 한 방법론」, 『한국무용
　　과학회지』 33(3), 한국무용과학회, 2016.

남성호, 「근대 일본의 '무용' 용어 등장과 신무용의 전개」, 『민족무용』 20, 한국예술종합
　　학교 세계민족무용연구소, 2016.

「民俗舞의 眞品 貴骨…강선영 舞踊發表會를 보고」, 『동아일보』, 1955. 11. 2.

박자은, 「20세기 전반 한국의 춤 문화와 비평」, 『한국무용연구』 28(2), 한국무용연구학
　　회, 2010.

박자은·김기화, 「1950年代 무용극의 성격 기사와 비평에 나타난 통섭(統攝)의 가치를
　　중심으로」, 『한국무용연구』 28(2), 한국무용연구학회, 2012.

성기숙, 「조선음악무용연구회의 설립배경과 공연활동 연구」, 『한국무용연구』 32(3),
　　한국무용연구학회, 2014.

양민아, 「코리안 디아스포라 문화 속의 한국 전통 춤의 사회적 역할 – 러시아 상트 페테
　　르부르크 지역을 중심으로 – 」, 『한국무용기록학회』 15, 한국무용기록학회, 2008.

유태균·장영미, 「승전무 북춤에 나타나는 전통적 미 연구」, 『한국체육철학회지』
　　19(3), 한국체육철학회, 2011.

윤덕경, 「한민족 전통춤 연구의 방법론적 과제」, 『한국무용연구』 22, 한국무용연구학
　　회, 2004.

_____, 「한국 전통춤 전승과 보존에 관한 현황과 과제」, 『한국무용연구학회』 28(2),
　　한국무용기록학회, 2010.

윤미라, 「전후(戰後) 무용문화 형성의 민족별 특성에 관한 연구」, 『대한무용학회』 60,
　　대한무용학회, 2009.

장사훈, 『韓國舞踊槪論』, 대광문화사, 1967.

장성숙, 「국가민족주의 담론 하 한국춤의 발전양상고찰(1961~1992)」, 『한국무용연구』 29(2), 한국무용연구학회, 2011.

정병호, 『한국무용의 미학』, 집문당, 2004.

정승희, 「近代舞踊의 胎動과 民族主義的 舞踊思想 硏究」, 『사회체육연구』 2, 상명대학교 사회체육연구소, 1992.

조기숙, 「탈식민주의 실천으로서의 민족춤의 사회 역사적 전개에 관한 탐구」, 『대한무용학회논문집』, 대한무용학회, 2004.

조원경, 『舞踊藝術』, 해문사, 1967.

2. 북한문헌

김연희, 「봉산탈춤과 강령탈춤의 가면, 차림」, 『조선예술』, 2009. 10.

김은옥, 「우리 나라 전통적인 북춤의 형식」, 『조선예술』, 2009. 11.

김일성, 『김일성저작집』, 조선로동당출판사.

김정애, 「북청일대 민속무용과 그 분포에 영향을 준 몇가지 요인」, 『조선예술』, 2009. 5.

_____, 「동해안지방의 민속무용과 춤가락의 특징」, 『조선예술』, 2009. 6.

김정일, 『김정일선집』, 조선로동당출판사.

_____, 『무용예술론』, 조선로동당출판사, 1992.

김창화, 「민속무용의 분류」, 『조선예술』, 2009. 11.

『력사과학』

『로동신문』

리만순·리상린, 『무용기초리론』, 예술교육출판사, 1982.

「무용을 어떻게 감상할것인가」, 『천리마』, 2009. 9.

『문학신문』

「민속무용《넉두리춤》」, 『천리마』, 2009. 8.

「민속무용《수박춤》」, 『천리마』, 2009. 1.

「민속무용《질꺽춤》」, 『천리마』, 2009. 10.

『민족문화유산』

박성심, 「항일유격대원들의 락천적생활을 반영한 혁명무용《재봉대원춤》」, 『조선예술』, 2009. 8.

박은희, 「민속무용《농악무》의 지방적특성」, 『조선예술』, 2009. 11.

박정순, 「조선춤의 우수한 특징」, 『조선예술』, 2009. 9.

박혜경, 「몸소 완성시켜주신 혁명무용《붉은 수건춤》」, 『조선예술』, 2009. 6.

_____,「수건춤기법과 그 특성」,『조선예술』, 2009. 12.

손명길,「한삼춤의 발생발전」,『조선예술』, 2009. 8.

안희열,『주체적 문예리론 연구22 – 문학예술의 종류와 형태』, 문학예술종합출판사, 1996.

장영미,「현대조선민족무용발전의 기초를 마련하는데 기여한 최승희」,『민족문화유산』, 2007. 2.

_____,「고구려시기 인민창작무용에 반영된 무용의상에 대하여」,『민족문화유산』, 2009. 1.

_____,「고구려 무대옷차림의 머리쓰개에 대하여」,『력사과학』, 2009. 2.

장춘금,「조선춤보법의 기초」,『조선예술』, 2009. 8.

_____,「조선춤의 기본보법과 그 숙련방법」,『조선예술』, 2009. 10.

전설림,「춤장면의 설정과 배렬에서 나서는 몇가지 문제」,『조선예술』, 2009. 2.

『조선신보』

『천리마』

한태일,「사자탈춤」,『조선예술』, 2009. 10.

제1장 민족영화 개념의 분단사

주영섭, 「영화예술에서의 민족적특성 구현」, 『문학신문』, 1967. 8. 1.

제2장 민족음악 개념의 분단사

「유산 연구에서 성실한 과학자적 태도와 실천적 탐구를 강화하자: 유산 연구와 관련한
필자 좌담회」, 『조선음악』, 1957. 10.

제3장 민족무용 개념의 분단사

김정일, 『무용예술론』, 조선로동당출판사, 1992.

※ 총서에 수록된 1차 자료의 상태에 따라 결락이나 누락된 곳이 있을 수 있음.

영화예술에서의 민족적특성 구현

주 영 섭

주영섭, 「영화예술에서의 민족적특성 구현」, 『문학신문』, 1967. 8. 1.

유산 연구에서 성실한 과학자적 태도와 실천적 탐구를 강화하자

—— 유산 연구와 관련한 필자 좌담회 ——

조선 음악사는 최근 작곡가 동맹 중앙 위원회 평론 분과 위원회와의 공동 주최로 본지에서 유산 연구에 관하여 집필하였던 필자들의 좌담회를 진행하였다.

좌담회는 그동안 본 지상에서 오래'동안 계속되던 유산 연구에 대한 토론들을 중간 총화하고 앞으로의 토론들을 보다 적극 심화하기 위하여 소집되었다.

편집부는 여기에 그 개판을 소개한다.

문제의 제기 : ——

리 히림 (사회) —— 잡지 《조선 음악》은 제2호에서 유산 연구에 대한 지상 토론을 조직하면서 앞으로 그 진망을 살피기로 하였다.

그동안 이 토론은 꾸준하고 성과 있게 지속되었다. 유산 연구 사업에서 많은 문제들이 제기되었으며 성실한 토론이 진행되었다. 그러나 거기에서 미체적으로 다음과 같은 두개의 특징으로 나누어지는 편향들을 찾아 볼 수 있다. 즉 그 하나는 좋은 실천적 전망 속에서 출발하였으면서도 과학적인 론증들의 선명성이 좀 부족한 토론들이며 다른 하나는 유산에 관하여 입격한 듯하면서도 적극성이 부족하며 실천적 진망이 박약한 토론들이 그것이다. 그렇기 때문에 여기에서는 필자들 사이에 호상 긍정되는 공통점을 고착시키고 실천과 심혈을 요구하는 문제는 해당 분야에 넘기며 원칙상 보다 더 활발히 토론되여야 할 문제들을 계속 앞으로 토론할 수 있도록 지금까지의 토론을 정리하는 것이 필요하다고 생각한다.

한편 지금까지 필자 여러분들이 다만 지상을 통하여서만 상봉하였다면 오늘은 직접 무릎을 맞대고 의사들을 보다 적극적으로 교환함으로써 금후 토론들에 도움을 주는 것이 좋겠다고 생각한다.

문제는 이미 《조선 음악》 제2호가 제기한 바와 같이,

(1) 민족 음악의 개념과 유산 계승의 방법론적 문제들에 대하여

(2) 창법과 발성법

(3) 창극의 다성과 화성 및 성부 분립 문제들로 순서를 잡는 것이 좋겠다고 생각한다.

(1) 민족 음악의 개념과 유산 계승의 방법론적 문제들에 대하여

(1) 민족 음악의 개념

리 히림 —— 일반적으로 민족 음악이라고 하면 이는 조선 인민의 고유한 전통적 음악, 즉 민요, 판소리, 창극과 조선 인민의 고유한 기악 등 인민 음악과 그에 립각한 직입적 전통을 의미하고 있다. 그리고 지금에 와서는 넓은 의미에서 조선 민족 음악의 개념 속에 현대 음악 즉 현재의 직업적 작곡가들의 음악까지를 포괄하고 있다. 광의에서 이것은 정당한 것이라고 생각한다. 대체 이런 문제들은 누구에게나 그렇게 리해되고 있는 것이라고 생각되는데 이런 문제는 이 이상 새삼스럽게 론의할 필요가 없으리라고 생각한다.

그리고 내 생각에는 객관적으로 조선에 고유한 인민 음악과 그에 립각한 직업적 전통의 음악을 민족 음악이라고 한다면 한편으로는 지금 작곡가들이 창작하는 음악을 현대 음악이라고 부르는 것도 편리한 것이라고 생각한다.

물론 조선 인민의 현대 음악 생활 속에는 민요 생활 등 모든 것이 포함되기는 하지만……

한 응만 —— 나는 민족 음악을 어떠한 협소한 범주에 붙여서는 안 된다고 생각한다.

우리들이 흔히 말하고 있는 민족 음악이라는 개념 속에는 양악과 민악을 엄격히 구별해서 민악만을 민족 음악인 것처럼 인식하는 경향이 있는데 이러한 언제를 이제는 열이 헤쳐야 하리라고 생각한다.

이것은 전자가 말한 바와 같이 광의의 의미에

'31

「유산 연구에서 성실한 과학자적 태도와 실천적 탐구를 강화하자: 유산 연구와 관련한 필자 좌담회」, 『조선음악』, 1957.10, pp.31-33.

시 우리들이 말하는 양악과 민악이라는 것은 우리의 생활 속에서 창조된 것으로 모두가 민족 음악이기 때문이다.

그러나 어떤 동지들 중에는 소위 《일원론》을 주장하면서 우리의 민족 음악과 현대 음악이 쟌르상 하나로 귀납되여야 한다고 말하는데 나는 우리의 민족 음악이 긴고 하나로 될 수는 없으며 이는 어데까지나 자기의 쟌르대로 다양하게 발전되여야 하리라고 생각한다.

《민족 음악은 하나이다》라고 주장하는 사람들 중에는 가령 피아노나 바이올린 등의 양악기들이 우리 음악 생활에서 노는 역할을 마치도 우리말 사전 속에 《바께쯔》나 《잉크》 등의 외래어가 우리의 어휘로 보충된 것과 같다고 주장하는 동무들도 있는데 이것은 전혀 그릇된 견해이다.

왜냐 하면 오늘날 보통 《양악》으로 불리여지는 우리 나라의 현대 음악이 비록 그의 전통은 청소하다 하더라도 현재 우리의 음악 생활에서 노는 거대한 역할과 중요한 위치로 보아 이것을 결코 수만 수천의 외국어중에서 한두개 끼여든 《바께쯔》나 《잉크》 등의 어휘와는 대치할 수 없기 때문이다.

박 승환——그것은 우리 나라에 외국 악기들이 수다히 들어와 있는데, 례하면 해금이나 양금도 이렇게 말할 수 있지만, 이 악기들이 민족적인 음악을 연주하고 그 민족의 음악 생활에 참여하게 될 때 그 악기의 국적을 가릴 필요는 없다는 뜻으로 해석하면 그만이라고 생각한다. .

따라서 이 많은 바이올린이나 피아노는 양악기지만 작곡가들이 창작한 음악을 충분히 연주하며 우리 나라 음악 생활에 필수적인 악기로 됨으로써 우리 음악을 더 풍부히 하는데 도움으로 되여야 한다는 주장으로도 해석된다.

그것은 또한 얼마전까지만 하더라도 작곡가들은 이 분야의 창작에서 그리 축적이 없었으며 대부분의 양악기 연주가들은 외국의 작품들을 주로 연주하고 있었기 때문에 이 현상을 지적한 것으로 우리들은 리해하는 것이 좋을 것 같다.

문 종상——우리는 민족 음악이라는 미학적 범주에 대하여 정확한 리해를 가질 필요가 있다고 생각한다.

혹자들은 민족 음악이라는 말을 극히 협소화하여 우리 나라에 고유한 민요나 판소리나 창극만을 가리키는 것으로 인식하고 있다. 물론 이것이 자기의 타당성을 가지고 있는 것은 사실이다. 그러나 만약에 민족 음악이라는 개념을 이렇게 협소하게 취급한다면 현재 우리들의 주위에서 전개되고 있는 상기의 범주에 속하지 않는 음악, 례를 들면 우리의 군중 가요와 신 도선, 조 길석 등의 교향악 작품들은 마치도 민족 음악이 아닌 그 무슨 음악이라고 할 것인가?!

나는 조선 민족 음악이라고 할 때에 우리 나라 인민 생활에 복무하고 있는 우리 작곡가들에 의하여 창작된 사실주의적 음악을 가리키는 것이라야 한다고 생각한다. 바로 이러한 취급만이 우리 나라의 음악 발전에 대하여 옳은 리해를 가질 수 있으며 또한 전망도 내다 볼 수 있다고 생각한다.

이와 같이 나는 민족 음악이라는 개념을 극히 많은 내용을 포괄하고 있는 미학적 개념이라고 생각한다.

사실상 우리 나라에는 파거에서부터 내려 오는 고유한 전통에 기초한 음악, 즉 민족 음악이 있으며 또한 서구라파와 로씨야 고전 음악의 스찔을 참작하여 우리 나라에서 특수하게 발전해온 음악이 존재하는 것만은 사실이다. 그러므로 현재 엄연히 두 개 스찔이 존재하고 있는 이상 이 경우에 하나는 좁은 의미에서의 민족 음악이라고 하는 것이 타당하며 다른 하나는 정확치는 못하나 현대 음악이라고 불러서 무방하다고 나 역시 생각한다.

말이 나왔던 김에 한때 음악계에서 떨벗고 돌아 다니다가 사라져 버린 《음악 일원론》에 대하여 잠간 언급하고 지나가려 한다.

이 기괴 망칙한 《리론》은 현재 우리 조선 음악의 실천을 전혀 무시하고 탁상에서 자의대로 빚어내여 그것을 음악계에 부식하려 하였으나 결국 아무런 소득도 없이 아무도 모르는 사이에 운명하여 버렸다.

이 리론의 주장자는 쏘련 중앙 아세아의 음악에서 심례를 들면서 자기의 론거를 정당화하려고 시도하였다. 그러나 그 실례가 모두 잘못되었다는 것을 부언할 필요가 있다. 왜 그런가 하면 파거 쏘련의 중앙 아세아 음악에서 씸포나나 오뻬라가 있어 본적이 없었으며 그것들은 10월 혁명 이후 시기에 주로 로씨야 고전 음악의 훌륭한 전통을 자기 나라 음악 발전에 독특하게 살렸던 것이다. 그 나라에서도 역시 《일원론》의 주장자가 웨치는 것과 같이 《일원론》적으로는 되여 있지 않다.

현재 우리 조선 음악가들에게 절실하게 요구되는 것은 어떻게 하면 우리 인민의 미' 요구를 충족시킬 수 있는 그러한 작품을 창작하겠는가 하는 문제이다. 때문에 씸포니나 오뻬라나 실내악들의 모두가 우리 인민 음악의 인또나찌야에 근원을 두어야 한다는 것이며 현재 매개 작곡가들이 그러한 방향에서 활동하고 있는 것은 사실이다.

신 도선——어떤 사람들은 우리 시대의 민족 음악 형성 발전을 단순히 우리 나라에 고유한 민간 음악과 외부에서 들어 온 양악을 기계적으로 배합시키는 데서 이룰 수 있다고 생각하는데 이것은 매우 비속한 견해이다.

례를 든다면 민족 예술 극장에서 상연하는 창극과 예술 극장에서 상연하는 가극을 배합시키면 즉시로 조선 민족 가극이 된다는 론의가 지난날에 없지 않아 있었는데 나는 창극이나 가극이 각각 우리의 민족 음악의 한 부분으로서 인정되는 것이며 또한 그러한 방향에서 자기 발전을 할 것이라고 확신한다. 문제는 그가 형상화한 내용과 표현 방식이 어떠한데 기초하고 있으며 그의 사상 예술적 수준이 여하한가 하는 문제를 가지고 론의하는 것이 옳다고 생각한다.

민족 음악을 말할 때 우리는 우선 맑스—레닌주의 철학에서 말하는 민족이란 무엇인가에 대하여 정확

32

함께 따라가는 것이 비속한 속단의 맞지지 않도록
하는데 ... 도움으로 밀리라고 생각한다.

이와 반영하여 우리들은 또한 고전 음악과 민간
구비 음악을 혼돈하여 사용하고 있는 경우를 보는데
물론 이것은 단순한 어휘 사용상 문제이지만 앞으로
는 민간 음악이나 혐며 음악을 막론하고 고전이라는
말은 고전적 의의를 가지는 작품과 음악 전통에만
국한하여 사용하는 것이 좋으리라고 생각한다.

박 승일——문제는 용어 사용에서 부정확한 견해
들이 생기고 있는 것 같다.

우리는 흔히 민족 예술 극장이 창작한 모든 작
품에 따라서 이것을 고전 음악이라고 부르고 있는
일이 있는데 여기에도 모순이 있다고 생각한다.
그렇다고 그것만을 일방적으로 민족 음악이라 하기
도 용어상 정확한 표현은 아니게고 어쨌간 이 구별
들을 지어 놓는 것도 중요하다고 본다. 우리들은
흔히 무틈 쓸 때나 말할때 이런 용어 사용에 필요이
상 생각들을 부치는 것을 먼저 못하고 있다.

또 하나 이야기를 것은 우리 나라에도 역시 직업
적 음악 전통이 있었고 비록 판소리나 산조가 구전
적 요소는 있었지만 이것을 귀중한 우리 음악의 고
전적 전통이라고 보아야 한다는 것이다.

남북 분단 시기의 모든 음악을 통틀어서 고전 음
악이라고 이야기하는 것은 잘못이다.

우리는 앞으로 해방된 시기의 고전적 진통에 대한
문제를 많이 연구해야 하리라고 생각한다.

이와 아울러 해방후 100년간의 우리 음악도 그간
어떤의 고전적 기초들을 축적하는데 있어서 적지 않
을 기여를 하였다고 보아야 할 것이다.

신 도선——해방된 시기의 우리 음악 활동이 활발
하지 못하였다고 할지라도 역시 위대한 전통은 있다
고 본다.

리 히림——술이의 감상과 무번도도 나쁘지만 또
한 신비보다도 술이의 해명에만 고집스럽게 매달리
는 것도 그리 좋은 일은 아니라고 생각한다. 그리
나 모두 이야기된 바와 같이 술이들을 정확하게 사
용하는 것은 음악 과학의 요구이다.

이 문제는 커다란 리론적 해명을 요구하는 문제도
아니다. 나는 여기에 대하여 견해들이 모두다 일치
되고 있는 것이라고 희작되기 때문에 이상 앞으
로 구구하게 이야기나 토론들을 계속할 필요는 없다
고 생각한다.

2) 유산 계승의 방법론적 문제

리 히림——민족 음악 유산 계승의 방법론적 문제
들은 아직도 헌의를 계속하고 있다.

특히 판소리와 창극 등의 계승 문제에 이르러서는
문학 평론 분야가 활발히 토론을 전개하고 있
다. 그러나 그것이 음악으로서의 판소리나 창극을
연구하는 것이 아닌 이상 음악으로서의 연구는 우리
음악 리론 분야의 과업으로 그대로 남아 있다. 지
금 창극에 관한 문학상의 토론은 분명히 음악 분야
의 참가를 필요로 하고 있다. 음악이 참가하지 않

으면 아니된 그런 문제들도 있다. 이러한 것은 여
재 우리 평론 분야의 당면 과업이라고 생각한다.

신 도선——창극은 판소리로부터 발전한 것으로써
이는 현재 더욱 완성되어가는 과정에 있다고 보는
것이 옳다.

왜냐 하면 창극을 적극적으로 발전시기며 이 것을
여러가지 방법으로 형상하고 있는 것 하나만 보더라
도 그러하다.

한 응만——일부 동무들 중에는 창극을 판소리와
동일시하며 현재 우리들이 창조한 창극을 판소리에
로 귀납시키려는 경향이 나타나고 있는데 이것은 사
물의 발전을 리해하지 못하는데서 오는 결함이라고
나는 생각한다.

물론 창극은 판소리로부터 발전해 온 것임은 틀림
없으나 지금의 이 량자는 호상 질적으로 다른 것
이다.

김 학문——그렇다. 창극이 인민의 사랑을 받으
면서 최근 년간에 그의 쾌활한 발전 면모를 보이 주
고 있으며 이와 관련하여 창극 발전을 위과 진지한
분위기이 전개됨으로써 우리의 창극 발전에 가벼운
근저적의 영향을 주고 있음을 부인할 수 없는 사실
이다. 그러나 전자가 말한 바와 같이 창극은 판소
리대 문제로 하여 산생한 음악극으로서 음악 서사시
의 판소리와는 전혀 새로운, 그리고 전혀 구별되는
잔르를 형성하고 있다는 것을 리해하지 못하고 창극
과 판소리를 혼동시하거나 동일하게 보는 경향이 좀
많다하는 사실은 참으로 유감스러운 일이 아닐 수,
없다.

외레로 <창극을 어떠한 경우에도 판소리 음악 그
대로만 가야 한다> 든가 <창극에서 방창을 없이
하여서는 안된다>든가 또는 <창극에서 합창을 기본
적으로 배제되어야 한다는 등의 론자들을 들 수.
있다.

바로 이것은 오늘날 우리 창극에 예술의 모든 부
문 (연출, 연기, 음악, 무용, 미술)이 종합적으로
동원되어 형상 발전하고 있음을 인정하는 것이 아니
며 이와 같은 리론은 마치도 과거 원각사 시기의 창
극, 다시 말해서 창극 발전의 초시기에 있었던, 창
치는 배경과 포장 하나로 미령하고 통작 인물도 몇
사람의 등장 인물만으로 등장하여 최종분한 부대 구
상과 실정풍한 형상 세계를 서을 보상하는 방창이
창극 예술에서 중요한 역할을 수행하던 그 시기로
되돌아 갈 것을 희망하는 듯한 인상을 주는 리론이
라고 아니 말할 수 없으며 <합창은 현대 오페라에서
나 적용된다>는 견해를 가지고 창극의 합창을 부인
한다는 것은 창극이 음악으로서 이미 광범한 근로,
인민들의 생활 감정을 례양하게 형상할 수 있는 풍
률한 인민적 예술 잔르들을 리해하지 못하고 있는
극단의 표현이다.

오늘 우리는 <창극에서 합창을 배제하여야 한다>
고 볼 것이 아니라 창극에서, 합창이 형상하는 전체
작품의 통일된 조화물 이루도록 방조하여야 할 것이
라고 생각한다.

신 도선——창극에서 합창 장면을 삽입하는 것이

3) 혁명적무용예술전통을 계승 발전시켜야 한다

혁명적무용은 로동계급을 비롯한 인민대중의 사상감정과 생활을 반영한 무용이다. 혁명적무용에는 로동계급의 사상감정과 생활이 집중적으로 반영된다.

로동계급은 인민대중의 자주성을 완전히 실현하여야 할 력사적사명을 지니고있는 가장 혁명적인 계급이다. 로동계급은 자연과 사회의 온갖 구속과 예속에서 벗어나 자기 운명의 주인으로 살려는 지향과 요구가 가장 높은 계급이며 자기 운명을 자주적으로, 창조적으로 개척하여나가는 계급이다.

로동계급은 력사무대에 등장한 때로부터 온갖 자연의 구속과 사회의 예속을 반대하고 인민대중의 자주성을 실현하기 위하여 끊임없이 투쟁하여왔다. 로동계급은 인민대중의 자주성을 실현하기 위한 혁명투쟁과정에 자기 운명의 주인, 자기 생활의 창조자로서의 인간의 존엄과 자랑, 보람과 기쁨을 깊이 리해하고 어느 계급보다도 고상한 미적감정을 가지게 되였다. 로동계급은 인민대중의 자주성을 실현하기 위한 혁명적지향과 고상한 미적감정을 무용을 비롯한 여러 형태의 예술에 담아 혁명적예술을 창조하고 그것을 향유한다. 인민대중의 자주성을 실현하기 위한 로동계급의 혁명적지향과 고상한 미적감정을 담은 무용이 혁명적인 무용이다.

로동계급은 탁월한 수령의 령도밑에 자주성을 실현하기 위한 혁명투쟁을 벌리는 과정에 인민대중의 자주적인 지향과

김정일, 『무용예술론』, 조선로동당출판사, 1992, pp.17-23.

요구를 반영한 혁명적인 예술을 창조하게 된다.

로동계급의 수령은 착취계급을 반대하고 인민대중의 자주성을 실현하기 위한 혁명투쟁을 조직령도하면서 혁명적인 문예사상을 창시하고 무용을 비롯한 여러 형태의 혁명적문학예술작품을 창작하여 그것을 혁명투쟁에 일떠선 인민대중을 혁명적으로 교양하기 위한 힘있는 사상적무기로 리용한다.

수령의 령도밑에 착취계급을 때려부시고 인민대중의 자주성을 실현하기 위한 혁명투쟁과정에 창시된 문예사상과 새롭게 창조된 무용을 비롯한 여러 형태의 예술작품은 로동계급의 혁명적문예전통을 이룬다.

수령의 령도밑에 마련된 혁명적문예전통은 로동계급의 혁명적문학예술을 발전시켜나가는데서 성과를 담보하는 확고한 기초이며 대를 이어가면서 계승발전시켜야 할 귀중한 혁명적재부이다. 로동계급은 수령의 령도밑에 이룩한 문학예술의 혁명전통을 자기의 력사적사명을 수행하는 전기간에 변함없이 옹호하고 계승발전시켜야 한다. 그래야 무용을 비롯한 여러 형태의 예술을 혁명적인 로동계급의 예술로 변함없이 발전시켜나갈수 있다.

우리 무용예술의 혁명전통은 위대한 수령 **김일성**동지께서 조직령도하신 항일혁명투쟁시기에 이룩되였다.

위대한 수령님께서는 자주시대의 요구를 반영하여 주체사상을 창시하시였으며 주체사상을 구현하여 조선혁명에 관한 주체적인 로선과 방침을 내놓으시고 항일혁명투쟁을 현명하게 조직령도하심으로써 조국광복의 력사적위업을 이룩하시고 우리 당의 빛나는 혁명전통을 마련하시였다. 수령님께서는 항일혁명투쟁시기에 인민대중의 자주성을 실현하기 위한 혁명투쟁에서 혁명적문학예술이 노는 역할을 과학적으로 분

석하신데 기초하여 주체적인 문예사상을 창시하시고 항일유
격대원들과 인민들을 일제를 반대하는 혁명투쟁에 힘있게 불
러일으키는 혁명적예술작품을 수많이 창작하도록 하시였다.
수령님께서는 항일혁명투쟁을 전개하시는 그 간고한 나날에
친히 연극과 가극, 가요, 무용을 비롯한 여러 형태의 예술작
품을 수많이 창작하심으로써 우리 나라 혁명적예술발전의 시
원을 열어놓으시였다.

위대한 수령님께서는 초기혁명활동시기에 친히 혁명적무
용작품을 창작하심으로써 우리 나라 무용발전에서 근본적인
전환을 이룩하시였다. 수령님께서는 초기혁명활동시기에
가무 《단심줄》과 《13도자랑》을 창작하시고 광범한 인민들
속에서 널리 공연하도록 하시였다. 가무 《단심줄》은 각계각
층의 모든 반일애국력량이 하나로 굳게 단결하여 일제를 때
려부시고 조국광복을 이룩하여야 한다는 내용을 담았다. 가
무 《단심줄》과 《13도자랑》은 예술적형상을 민족적형식에 기
초하여 새롭게 하였다.

위대한 수령님께서는 항일무장투쟁시기에 항일유격대원
들이 혁명적무용을 많이 창작하여 공연하도록 하시였다.
수령님께서는 주제방향과 내용, 춤 동작과 의상, 소도구
를 비롯하여 혁명무용창작에서 나서는 모든 문제를 구체적
으로 지도하여주시였다. 수령님의 세심한 지도밑에 항일
유격대원들은 《총동원가춤》과 《기병대춤》, 《무장춤》, 《붉
은 수건춤》, 《재봉대원춤》, 《나무껍질춤》을 비롯하여 수
많은 혁명무용을 창작하여 공연하였다. 항일혁명투쟁시기
에 창작공연된 무용은 주제가 다양하지만 혁명적인 내용
으로 일관되여있다. 항일혁명무용은 위대한 김일성동지를 민
족의 태양으로, 령도자로 높이 모시고 따르는 항일유격대원들

과 인민들의 **열렬**한 흠모의 감정**과** 반일민족통일전선을 실현할데 대한 로선과 무장을 자체로 해결할데 대한 **방침**을 비롯하여 수령님께서 제시하신 조선혁명에 관한 주체적인 로선과 **방침**, 항일유격대원들의 조국에 대한 열렬한 사랑과 민족적자부심, 혁명승리에 대한 굳은 신념과 불요불굴의 투쟁정신, **혁명적락**관주의정신, 항일유격대를 물심량면으로 원호하는 유격근거지인민들을 비롯한 우리 인민의 혁명정신과 생활, 군민일치의 고상한 미풍을 반영하고있다.

항일혁명무용은 형식에서 통속적이다. 항일혁명무용은 력사적으로 **형성된** 조선무용의 민족적형식을 항일유격대원들과 인민들의 **사상감**정과 생활을 반영할수 있게 새롭게 발전시켰다.

항일혁명무용은 항일유격대원들과 인민들의 전투적인 생활을 진실하게 **형상**할수 있게 춤구성을 간결하고 통속적으로 꾸미였고 춤구도를 단순하게 하면서도 생활론리에 맞게 짰으며 춤동작을 팔놀림을 기본으로 하는 조선춤동작의 특성을 살려 우아하고 부드럽게 하면서도 전투적기백이 훌러넘치고 호소성과 선동성이 강하며 표현력이 **뚜렷**하게 만들었다.

항일혁명무용은 주로 혁명가요를 무용음악으로 리용하였다. 항일혁명무용은 이름도 대체로 혁명가요의 이름을 그대로 달았다. 그렇기때문에 항일혁명무용은 사상주제적내용이 **뚜렷**하였다.

항일혁명무용은 의상과 소도구도 사상주제적내용에 맞게 갖추었다. 항일혁명무용은 항일유격대원들과 인민들의 혁명적인 사상감정과 생활을 소박하면서도 진실하게 형상하였으며 누구나 리해하기도 쉽고 추기도 헐하게 만들었다.

항일혁명무용은 종류와 형식도 다양하였다. 항일혁명무용

에는 항일유격대원들과 인민들이 자기의 생활을 즐기기 위한 군중무용도 있었고 항일유격대원들과 인민들을 사상정서적으로 교양하기 위한 예술무용도 있었다. 예술무용에는 독무와 쌍무, 군무도 있고 《단심줄》과 《13도자랑》과 같은 가무도 있다. 가무 《단심줄》과 《13도자랑》은 독특한 형식의 가무이다.

항일유격대원들은 위대한 수령님의 지도밑에 집체적 힘과 지혜를 모아 전투적으로, 기동적으로 혁명무용을 창작공연하였다. 항일유격대에는 무용작품을 창작하는 전문일군이 따로 없었다. 항일유격대원들은 집체적지혜를 모아 혁명가요에 맞추어 춤동작을 만들고 소도구와 의상을 마련하며 무용작품을 전투적으로 창작하고 공연하였다. 그 과정에 혁명적이고 전투적인 무용 창작기풍과 창조방법이 확립되였다. 항일혁명투쟁시기에 창작공연된 항일혁명무용은 항일유격대원들과 인민들을 일제를 반대하고 조국광복을 이룩하기 위한 투쟁에로 불러일으키는데 커다란 기여를 하였으며 우리의 혁명적무용예술의 력사적뿌리로 되였다.

우리는 항일혁명무용의 빛나는 전통을 옹호고수하고 현실발전의 요구에 맞게 끊임없이 계승발전시켜야 한다. 항일혁명무용의 빛나는 전통을 계승발전시켜야 우리의 무용예술을 수령님께서 개척하신 주체혁명위업에 이바지할수 있는 혁명적무용예술로 발전시켜나갈수 있다.

항일혁명무용의 빛나는 전통을 계승발전시키는데서 중요한것은 항일혁명투쟁시기에 창작공연된 무용작품을 널리 발굴하고 다시 형상하여 무대에 올리는것이다.

항일혁명투쟁시기에 창작공연된 혁명적문학예술작품을 다시 형상하여 무대에 올리는것은 항일혁명문학예술전통을 계승발전시키는데서 기본으로 된다. 우리 당은 위대한 수령님

계서 항일혁명투쟁시기에 창작하신 불후의 고전적명작들을
문학예술의 여러 형태에 옮기는것을 항일혁명문학예술전통을
옹호고수하고 계승발전시키기 위한 일관한 방침으로 내세우고
관철함으로써 예술부문에서 새로운 전환을 가져오도록 하였
다. 무용예술부문에서는 수령님께서 창작하신 가무 《단심줄》
과 《13도자랑》을 다시 형상하여 무대에 올렸으며 일부 다른
예술형태에서도 항일혁명무용을 다시 형상하였다. 그러나
항일혁명무용은 다 발굴하지 못하였고 발굴한 무용가운데서
다시 형상하여 무대에 내놓은것은 얼마 되지 않는다. 무용예
술부문에서는 항일혁명무용을 다 발굴하여 혁명무용의 재보로
남겨놓으며 그것을 다시 형상하여 공연하여야 한다. 항일혁명
무용을 다시 형상할 때에는 원작에 충실하면서도 우리 시대
인민의 미감에 맞게 잘 형상하여야 한다.

항일혁명무용의 통속성도 계승발전시켜야 한다. 항일혁
명무용은 형식에서 인민적이고 통속적이다. 항일혁명무용은
춤동작과 춤구도를 비롯한 형상수단을 간결하고도 명백하게
생활적으로 만들었다. 항일혁명무용은 리해하기 쉽고 춤을
추기도 헐하다. 무용예술부문에서는 항일혁명무용의 통속성
을 계승발전시켜 오늘 우리 인민의 사상감정과 생활을 잘 형
상하면서도 인민들이 보고 리해하기 쉽게 통속적으로 만들어
야 한다.

항일혁명무용의 집체적인 창작방법도 계승발전시켜야 한
다. 항일혁명투쟁시기에 전문적인 창작가가 없었지만 수많은
혁명무용을 창작할수 있은것은 대중의 지혜를 높이 발휘하여
집체적으로 창작하였기때문이다. 대중의 지혜를 높이 발휘하
여 집체적으로 무용을 창작하는것은 오늘도 중요한 의의를
가진다. 오늘 사회주의완전승리와 조국의 자주적통일을 실현

하기 위하여 투쟁하는 우리 인민의 생활은 다양하다. 우리의 무용예술은 우리 인민의 다양한 생활을 예술적률동으로 훌륭히 형상함으로써 사회주의무용예술을 더욱 발전시키고 인민들의 문화정서생활을 풍부하게 하여야 한다. 우리 인민의 다양한 생활을 예술적률동으로 형상하기 위한 사업은 몇명의 안무가만 가지고서는 성과적으로 할수 없다. 무용창작사업도 다른 사업과 마찬가지로 무용배우를 비롯하여 예술을 즐기는 대중의 집체적지혜를 높이 발휘시켜야 한다.

4) 무용은 인민의 다양한 생활을 형상하여야 한다

예술은 어떤 내용을 형상하는가 하는데 따라 그 성격이 규정된다.

참다운 무용예술은 인민의 자주적이며 창조적인 생활을 형상하여야 한다. 인민의 자주적이며 창조적인 생활을 형상하여야 혁명과 건설의 주인인 인민대중의 지향과 요구를 반영할수 있고 인민대중을 자주성을 실현하기 위한 투쟁에로 힘있게 고무할수 있다.

우리의 무용예술은 우리 인민의 자주적이며 창조적인 생활을 훌륭히 형상함으로써 인민을 사상정서적으로 교양하고 새 생활을 창조하기 위한 보람찬 투쟁에로 힘있게 고무하는데 이바지하여야 한다.

우리 무용예술은 무엇보다도 우리 시대 인민의 자주적이며 창조적인 생활을 형상하는데 힘을 넣어야 한다.

오늘 우리 인민은 당과 수령의 현명한 령도밑에 자기 운

찾아보기